U0094201

一学就会的
世界经典魔术

翟文明 主编

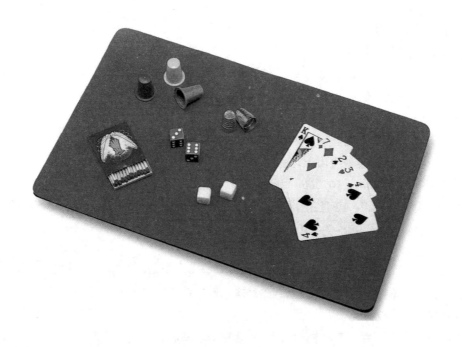

北京联合出版公司
Beijing United Publishing Co.,Ltd.

图书在版编目（CIP）数据

一学就会的世界经典魔术 / 翟文明主编 . -- 北京：北京联合出版公司，2014.12（2021.4 重印）

ISBN 978-7-5502-2968-6

Ⅰ . ①一… Ⅱ . ①翟… Ⅲ . ①魔术－基本知识 Ⅳ . ① J838

中国版本图书馆 CIP 数据核字 (2014) 第 284589 号

一学就会的世界经典魔术

主　　编：翟文明
责任编辑：王　巍
封面设计：彼　岸
责任校对：陈凤玲
美术编辑：汪　华

出　　版：北京联合出版公司
地　　址：北京市西城区德外大街 83 号楼 9 层　100088
经　　销：新华书店
印　　刷：德富泰（唐山）印务有限公司
开　　本：720mm×1020mm　1/16　印张：27.5　字数：480 千字
版　　次：2014 年 12 月第 1 版　2021 年 4 月第 10 次印刷
书　　号：ISBN 978-7-5502-2968-6
定　　价：75.00 元

前　言

　　无论是"现代魔术之父"让·尤金·罗伯特，魔幻般的大卫·科波菲尔，有着"魔术师中的魔术师"之称的布莱特·丹尼尔斯，还是国内无人不知的刘谦……一位又一位魔术大师给我们带来了无限的欢乐：惊险刺激的逃脱，在魔法下消失的"自由女神"，超人般的空中飞行，鸡蛋中出现的戒指……无不让人眼花缭乱，为之惊叹。是不是在欣赏魔术的同时，你也梦想成为一名神奇的魔术师，拥有神奇的魔法呢？

　　学习魔术不仅很有趣，还可以训练手和脑的灵活性、协调性，更能够培养自信心、表达能力和幽默感，改善害羞、胆小的个性，甚至教会与人沟通的技巧。通过变魔术消除人与人之间的陌生感，并增加相互间的好感。在遇到心仪的异性时变个小魔术，可以吸引她的目光，获得她的青睐；在同事面前露一手，可以跟同事搞好关系，让职场之路更顺畅；参加宴会时小试牛刀，可以使聚会永不冷场，自己成为闪亮的明星；在客户面前精彩演示，可以使他们对你刮目相看，提升业绩；在陌生人面前展示一番，可以创造个人的神秘感及魅力，让人称羡；给孩子变个小戏法，可以拉近亲子之间的距离，与他们做朋友；在教室里与同学们互动，可以增加好人缘，让你成为同学眼中的"魔法小子"！

　　本书精选世界流行魔术和经典魔术，按不同类型分为近景魔术、聚会魔术、视错觉、站立魔术、舞台幻术等部分。一副牌可以创造出大量的幻象，你将学会如何让它们消失、重现、变色、增加、挑战重力以及其他许多技法；餐桌是一个向朋友和家人展示魔术的理想平台，多数小戏法都不需要太复杂的设备，用一些餐厅或者餐桌上的简单东西即可；普通火柴的形状和大小，再加上火柴盒或是纸板火柴，这些为幻术效果或是简单的魔术戏法提供了绝佳的机会；书中还介绍了一些利用绳、线、索作为道具的小戏法。用不了多久，你就可以表演"剪断而后复原的绳子"的魔术了；很多人相信人类有第六感，可以用它来读懂别人的心智，用它来预言即将发生的未来，那么那些超自然力量真的存在吗？那些所用道具简单便宜的魔术戏法一直以来都很受欢迎，比如说丝绸手帕、顶针或是纸张等，有

了这些容易获得的道具做帮手，你就可以随时随地表演了；大多数人随身携带的东西之一就是钱币，你曾经梦想过自己能从指尖变出钱来，或是将一张白纸变成钱吗？如果有的话，那么现在就可以梦想成真了。

　　无论你是一窍不通的门外汉，还是一知半解的初学者，本书都会增加你的魔术知识，并教会你有趣的新魔术、智力游戏和特技，让你亲身体验魔术的魅力，圆你一个魔术师梦，而这些只需要很短的时间就能实现。这些魔术十分简单，利用的都是身边随手可得的硬币、碗、绳子、手帕等道具，简单易学、趣味无穷。

　　掌握简单易学的小魔术，即使你不能像职业魔术师那样令世人瞩目，至少也可以过把魔术瘾。希望这些小魔术会让你的生活像魔术一样充满惊喜！

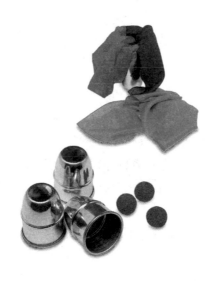

目 录

绪 论

近景魔术

聚会魔术

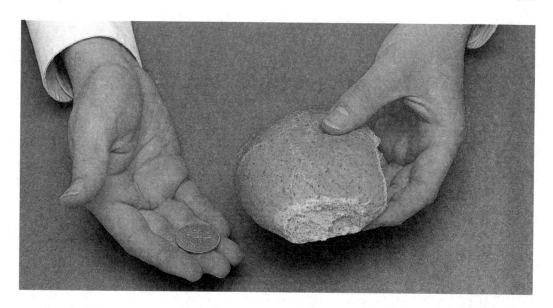

视错觉

特技和智力游戏

站立魔术

舞台幻术

演 出

绪 论

　　魔术是一种制造奇迹的表演艺术。它抓住人们好奇、求知的心理特点，依据科学的原理，运用特制的道具，辅以各种手法，制造出种种让人不可思议、变幻莫测的假象，从而达到以假乱真的艺术效果。

简介

如果之前你对魔术的学习不感兴趣的话，那么从现在起要开始注意喽。你正处于一场精彩旅行的起点，这次旅行经历可以而且将会持续你的一生！

如果你们之中有谁已经接触了魔术的话，一定能够体会到那种让人们为之愉悦为之震惊的乐趣。作为一种兴趣爱好，魔术有着其他爱好所不能及的优势，它不仅能让学习它的人感到奇异，同时还能给家人和朋友带去欢乐和惊喜，这也是魔术能供人消遣娱乐的原因之一。至于另一个原因，那就是每次掌握一种技巧后从中获得的巨大成就感。

魔术也是世界公认的一种娱乐形式。如果你有机会能够参加遍布全球的魔术会议，你将有幸见识到各种各样的人——青年人和老年人，业余表演者和专业表演者，学生以及各领域人士——而他们都有着一个共同点，那就是爱好魔术。

很多魔术都可作为一种即兴表演，而那些随处可见的小物件都可以拿来当作道具。学习这些即兴小魔术可以帮你改变办公室里严肃的气氛，活跃宴会的氛围，或者用来逗乐小孩。不论哪种场合，你都可以随时表演几个令人震惊的即兴魔术。

魔术有难有易，其中有些被魔术师们称为"自我运作魔术"的相对而言较为简单。除了这些，你可别指望其他魔术会自我运作。然而很多看似简单的魔术小戏法，其实都需要表演者和表演本身能够精炼和专业。可能开始阶段你只想学习这其中的一两个魔术，但当你充满自信的表演获得满堂彩时，你一定会想要去学习更多。

在学习魔术的过程中，你会学到很多动作和手法技巧，这其中很大的一部分学起来并不困难，但是仍需要你对其多加练习，直到能够熟练运用为止。

本书中所有魔术都有详细的手法步骤介绍，而且还有相对应的图片进行辅助解释。为了方便起见，本书所有的解说以惯用右手的角度为例，生活中惯用左手的人将左右手方向反一下即可。

本书中的很多魔术虽然是专业魔术师程度的，但是相信不久之后你也能掌握。你可能难以想象为什么有些魔术的步骤这么简单，不过不要失望，因为越简单的步骤越不容易出错。

还记得第一次看魔术时，魔术师让一枚硬币在你眼前完全消失吗？还记得你洗牌好几次而且不说出是什么牌时，魔术师仍能准确找出你选中的牌吗？学习魔术之后，你完全可以理解这其中的神秘了，进而让更多的人来体验和

足够的练习和排演是极其必要的，能使你的能力水平提升一个档次，同时可以让观众们更加震惊，甚至无法用语言来表达他们的惊讶。

欣赏魔术。这也引出了魔术界非常重要的一点。

保守秘密

魔术师的一条黄金法则便是要保守秘密，对于这点有很多原因。在学习本书的魔术时你投入了大量的时间和努力。那么当你表演得大获得成功之后，通常人们会问的第一句话便是"你是怎么做到的？"其实这是一种莫大的荣誉，因为这意味着你的表演很成功，他们确实被震惊了。很多魔术的手法其实很简单，所以当你告诉观众秘密之后，他们可能会感到很失望。如果你把表演的秘密手法告诉朋友的话，那么你就成了一个只会耍小聪明的滑头，而他们也不会再信任你了。但如果他们仍不知道其中的秘密而惊奇愉悦时，他们会希望你再次表演。

几个世纪以来，人们仍无法理解一个女人是如何被锯成两半的。如果让观众们看到幻术效果的作用，他们一定难以置信。幸好对于专业幻术师而言，要想将一个人锯成两半，可不止一种方法！保守魔术的秘密是成功的一大关键。

在很多人心里，魔术手法是相当复杂的，要用到很多镜子、电线以及活板门之类的道具。如果你拿走了这种神秘感就相当于提前告诉观众一部电影的结局。同时保守秘密也是继承魔术作为一种艺术形式取得巨大成功的基础，如果所有的人都知道了其中的秘密，那么魔术就不称之为魔术了，也就无法继续存在了。学习魔术就像是"鸡生蛋，蛋生鸡"的情节，也就是说如果魔术师不透露半点秘密，那么人们又怎样去学习呢？其实答案已经在你手里了，本书介绍了许多魔术的基础知识，外加一些附加技巧。是否还要继续学习完全取决于你的个人意愿。

儿童聚会上经常能看到魔术师的身影，世界上很多伟大的魔术巨星都是在很小的时候受到了魔术的启发和鼓励的。

你现在所花费的时间和经历是可以让你流芳百世、名声大噪的。如果你愿意保守秘密，这些小秘密也会给你带来好运的。

糊弄人们

糊弄某人和把某人当傻子来耍，两者之间有着很大的区别。当别人意识到你要"在他们身上变戏法"时，他会觉得受到了威胁，往往他们的第一反应便是"哦！不要选中我"。

他们会认为你要愚弄他们使他们看起来像个傻子，因此表演中要特别注意这一点。让人惊讶不已和打击冒犯某人之间其实是有着明显界限的。成功获得观众认可的一个重要因素便是和观众之间建立友善亲和的关系———一种互相尊重的感觉。如果一开始你就能十分注重这一点，久而久之这就会成为一种第二本能。

"魔力"是由魔术师创造的，而不是戏法本身。这意味着什么呢？就是说再巧妙的戏法如果表演不当的话，也只能是一种困惑一个谜团。将口头语言和肢体语言相结合，才能够创造出伟大的魔术。

错误引导

读一遍三角形中的句子，再读一遍，你注意到这个句子里面有两个"the"了吗？其实很多人都没有注意到。这便是错误引导的一个例子，即当你直接看某物时，会忘记看整体图片。

错误引导是魔术表演的重要组成部分。现在你需要知道"错误引导"其实是一种技巧，即转移观众注意力，让他们忽略你不想让他们看见的东西。比如说你将观众的视线从你右手上转移，以便右手能有机会将物体藏进口袋；或者将观众的注意力全部集中到硬币上，而实际真正发生变化的是他们忽略了的玻璃杯。

有一种方法可以使"错误引导"变得诡秘而不易被察觉。如果你使用得当的话，观众是绝对无法察觉的。本书将会更加详细地讨论错误引导的相关知识，同时也会给出具体的魔术案例。如果你能满怀自信地运用这种手法，最后的效果一定不会让你失望！

练习、喋喋快语和风格

如果你想要成功表演本书中的每一个魔术，练习是必不可少的。最好的学习方法便是先将说明从头到尾读一遍，然后结合图片

练习有时候也会令人十分沮丧，特别是在练习需要手部灵活度的魔术时。千万不要放弃，记住就像练习骑自行车一样，熟能生巧。

一步一步地尝试。

当你掌握了所有步骤的顺序后，试着将书合上，一边大声地重复步骤一边对着镜子加以练习。可能一开始你会觉得自己这样做很傻，但是对照镜子练习是一种特别有效的方法，从镜子里你可以从观众的角度看到整个表演。这样一来，对于你及时改正自己的错误

也很有好处。

喋喋快语指的是魔术表演过程中要说的话。这是你整个表演过程中很重要的一方面，必须对其多加注意。要事先计划好在舞台上要说的话以及到底怎样说，即使有些话看起来很简单。通过这种行话的练习，你的表演会更加流畅精彩。有些魔术需要你讲解你正在做什么，有些魔术在表演时还需要你介绍一些背景故事之类的东西。记得要将个人风格及性格特点也加进去。

想一想你希望拥有的表演风格。你是希望整个表演氛围轻松愉快些呢，还是较为严肃一些？如果你根据自己的性格特点来定位自己的风格，可能会更容易一些。

魔术用品商店

全球很多你想象不到的地方都开有专卖魔术用品的商店。查询当地工商行名录看能否找出最近的魔术用品商店的位置。魔术用品商店一般不会大肆宣扬它们的存在，只有极少数会做做广告以吸引顾客，防止人们只有好奇心而不去学习的现象。

有些魔术用品商店就像阿拉丁的山洞一样——很小、很暗，而又充满神秘气息。然而有些相对而言比较现代化、亮堂而宽敞。店里会有示范人员向你展示每个魔术是怎样表演的，他们还会根据你的能力给你推荐一些适合的小魔术。像个人魔术表演一样，在当地书店里你是找不到相关魔术书籍的，很多这方面的首席专家所写的书对于一个初学者来说过于高深，但也有一些书是专门针对业余魔术师的，另外录像和光碟是魔术学习的有效途径。

在魔术商店里，你可以找到很多道具，有时候还可以遇见意想不到的人，例如在电视上表演的著名魔术师。

观察和学习

下一次再看专业魔术师表演时，即使你已经看穿了其中的秘密，也要懂得去欣赏魔术师的表演，同时尝试去观察一些魔术之外的东西，以便深入了解究竟是什么使这个魔术如此成功的。那时你将会意识到比成为一名魔术师更重要的东西，很多我们这里谈论到的东西久而久之就会成为第二本能。

如果这本书鼓舞激励你去学习更多的魔术，你将会找到一个令你余生都丰富精彩的兴趣爱好。你已经在学习的路上了，那些一直以来被掩盖的伟大真相正在向你靠近。前进吧，去为身边的所有人制造快乐。旅途开始了，尽情享受吧！

魔术师的装备

本书中的大多数魔术是不需要什么特别道具的，所有要用到的东西几乎都可以在房间里找到，极少数需要用到的特殊道具制作起来也非常简单方便。

如果你想表演得正式一些，那么建议你去附近的魔术用品商店采购一些基础用品。在魔术用品商店里，你可以与那些示范人员聊一聊，说说一些需要用到特殊道具的魔术戏法。同时，魔术用品商店也可以为你提供魔术书籍、录像以及光碟等。

全球有很多魔术用品商店，你可以亲自去店里也可以利用因特网进行搜寻，或者可以借助本书最后列举的一些店铺名称。如果你所在的地区不在书后的列表上，你可以试着查询当地的工商行名录。

专用垫子

你需要买的第一件东西应该是一块垫子。它看上去类似鼠标垫，底面较为粗糙，顶面类似海绵较为柔软，这使得摊牌和捡拾物体更加简单容易，不像在木桌上那么困难。这种垫子颜色不一，大小各异。有了这块垫子，到哪里都能表演，而不用担心桌面不够理想会影响表演。如果真的找不到这种垫子，那么找个软一点的东西来代替也可以，比如说桌布之类。

纸 牌

牌有着各种各样的形状和尺寸。最常见的有两种：一是桥牌式的，大约56毫米×87毫米，这类牌现在在欧洲愈趋流行；二是扑克牌式的，尺寸约为63毫米×88毫米，这类牌是风靡全美国赌场的代表。首先买一副好牌是最基础最重要的。本书中介绍的一些纸牌类魔术需要用到不只一副牌，而且一些特殊的表演中你还得毁掉一些替身牌。

纸牌

丝绸、杯子和球

各种颜色的丝绸帕，再加上颇具魅力的道具，比如说杯子和球等，这些都值得你多加留心。如右图所示的铝制杯子是专门为一类魔术而设计制作的，当然还有其他各种类型和尺寸的杯子。

颜色鲜艳的丝绸、
杯子和球

绳和线

本书介绍的魔术对于需要用到的绳、线要求不高，几乎随处可见。如果你想用一条更加专业的绳子，那么魔术商店可以为你提供一束特殊软材料制成的"魔术师的绳子"。相对而言，这种绳子并不贵，而且还有各种各样的颜色可供挑选。表演时最好能用那种含棉量较高，且质地较柔软易弯曲的绳子。

蓝色、白色的绳子以及一个线球

文 具

为了制作一些特殊的道具，你需要用到一些文具，比如说信封、纸张、剪刀、手术刀、钢笔、铅笔以及胶水等。虽说魔术用品商店里会有整套的专业装备，但自己制作各种各样的特殊工具却是别有一番乐趣。另外，自己来制作特殊道具还可以帮你更好地理解它们到底是怎样起作用的。

信封、便利贴、剪刀、手术刀、铅笔、钢笔、胶水、可重复使用的胶水以及胶带

家庭常用物

一般的家庭常用物——如银器、纸巾、玻璃杯、火柴、骰子、顶针以及方糖——都是魔术中所需要的好帮手。这些用品特别适合即兴魔术的表演，即席可来而不需要过多的准备。

钱 币

纸币、硬币是一些很容易就能找到的道具，而且可以应用到很多魔术表演中去，表演时不一定非用崭新的纸币，旧币也可以，因为很多魔术需要对纸币进行折叠甚至是粘贴。不过硬币就不一样了，对硬币而言，最好是新的，因为新币光泽度较好，亮度较高，比起旧币来观众能看得更清楚些。

纸币和硬币

世界经典魔术及魔术师

要想精确地指出魔术诞生于何年何月何时，谈何容易。首先，我们先确定平常所说的"魔术"指的是什么。人能制造火焰，堪称"魔术般"的事情，但是我们这里所关心的，只是作为一种娱乐形式的魔术。

在威斯卡手稿（写于公元前1700年，讲述了一个能追溯到公元前2600年的故事）中，我们能找到关于魔术表演记录在案的最早描述。戴迪，一位埃及魔术师，应召去为基奥普斯国王表演。他的魔术之一就是将一只动物的头砍下来，然后使其复活，并且毫发无伤。之后国王要求戴迪用一个囚犯再做一次这个魔术。但是让国王大失所望的是，他拒绝这样做，但是换成了一头公牛。

《魔术杯的表演》是一幅早期雕版画，表明了杯与球那时已经成为街头表演者受欢迎的魔术很久了。

杯与球戏法常常被误认为是最早的魔术。它以对魔术表演配上解说为特色，这曾被认为是已知最早的魔术解说。埃及学家曾经考证过埃及墓室中的一幅壁画，认为其所称年代为公元前2500~前2200年的班尼·哈山时代。画中描绘了两个玩四个杯子的人。最近有人提出，画中缺少球，这是否意味着之前人们宣称它是杯与球戏法是错的。当然，它是一个古老的魔术，但是直至今日也很受欢迎。这个魔术有很多的变体，但是基本的特效其实就是将球神奇地从一只只杯子间穿过，任由魔术师的意愿出现和消失。

这个魔术常常伴随着人们的阵阵惊叹声进行，因为杯子下面常常会变出庞大的东西——有时甚至是活的小鸡或老鼠！HRH·普林斯·查尔斯在拜访伦敦魔术圈并表演了这个经典的魔术后，于1975年成为了这个组织的一员。

到了18世纪，魔术已经是一种十分流行的娱乐形式。艾萨克·福克斯（1675~1731）曾为英国带来了太多太多的乐趣。他在露天市场召集一大批人，然后开始难以置信的魔术表演，这些魔术中有许多都基于一些令人惊叹的机械原理，这些原理远超他的时代。这些机械奇观之一是让一颗苹果树在不到一分钟之内就

这幅由希罗宁姆斯·博希作于15世纪的油画叫做《行骗者》。这是又一个证明杯与球十分流行的著名例子。魔术师从前常常被称为"行骗者"，这也解释了这幅画的标题。你注意到后面的那个男人正在偷取他前面那个人的钱袋了吗？

开花结果。他非常有名，在去世前曾积累了大量的财富。

朱塞佩·皮内特（1750~1800），生于意大利，是魔术史上另一位重要的人物之一。受到艾萨克·福克斯的成功的激励，他也展示了许多机械奇观。他取得了巨大的成功，并且因为频繁为王室表演而著名。1783年，当皮内特在巴黎表演时，亨利·德克朗，这位巴黎律师和业余魔术师，在一本书中揭穿了他的方法。讽刺的是，这次揭穿让皮内特更加声名远扬，他也变得更加受欢迎。1784年，他在伦敦海伊马基特剧院进行表演，这次表演也成为了一次重要事件，因为它标志着魔术从街头和露天市场转移到了剧院。这激励了整整一代新兴表演者。

约翰·亨利·安德森（1814~1874），一位苏格兰魔术师，人称"北方的巫师"。他曾在整个欧洲、美洲和大洋洲都取得了巨大的成功，并且，在哈里·乌丹尼之前，可以称作最成功的魔术评论家。安德森也因他巨大的道具而著称，它们常常是用坚固的银做成的。他曾积累了相当一笔财富，但是在他工作的几家剧院被烧成灰烬后一切发生了改变，之后，他便破产了。

到现在为止，社会已经将魔术接纳，从而成为一种艺术形式。由于面向大量观众表演的魔术师数量在稳步上升，它的普及和成功持续扩大。在电影和电视出现之前，魔术是现场娱乐最受欢迎的形式之一，而在本书中提到的这些表演者也在他们表演的地方获得了热情的回应。

取得了惊人成功的艾萨克·福克斯曾是伦敦一年一度的巴肖罗缪集市的固定表演者。图中他正在从一条明显空无一物的袋中变出许多东西。

约翰·亨利·安德森曾以"北方的巫师"而为人熟知。他的女儿在舞台上和他共同表演。

魔术发明家

发明家对于魔术这一艺术形式的延续是至关重要的，他们革命性的想法常常会带来巨大的改变。一些发明家也同样是伟大的表演者，但是许多则更喜欢挑个后座静静坐下，看其他人将他们的发明付诸实践。这里我们可以看一下魔术史上一些最重要的发明家，以及当今该领域的一些引领者。

让·尤金·罗伯特（1805~1871），出生于法国。之后他将妻子的名字加入自己的名字当中，改名为罗伯特·乌丹，并以"现代魔术之父"而为世人所铭记。罗伯特·乌丹勇于开拓，善于创新，于1845年在巴黎建立了自己的魔术剧院，在那里，他用自己原创的道具和令人惊异的自动装置——包括艾萨克·福克斯能开花结果的树——进行表演，给观众带来了无数的感官快感。他也写过一些关于魔术的书，这些在当时毫无疑问地成了最抢手的书籍。他的风格和想法常常会被其他人模仿，但是他们之中没有任何一个人能和他相提并论。在罗伯特·乌丹去世一个世纪之后，法国政府发行了一张纪念邮票，以缅怀这位最富盛名的魔术师。

让·尤金·罗伯特·乌丹是一位机械天才和成功的表演家，他的著作曾激励了年轻的哈利·乌丹尼。

这张邮票由法国政府在罗伯特·乌丹逝世100周年时发行，以表彰他的成就，他被公认为法国最杰出的魔术师。

比阿捷·德·科尔陶，魔术史上最伟大的发明家之一，同时也是一位高超的手艺魔术师。他的许多创造至今仍为世界上顶级幻术师所使用。

另一位法国发明家是比阿捷·德·科尔陶（1847~1903）。虽然他也频繁表演，但他真正的强项是创造和发明的能力。当时一些最令人匪夷所思的幻象就是他所创造的，一些至今仍为人使用。一个例子就是大变活人，或者，按我们现在的称法，叫德·科尔陶之椅。一位女士坐在位于舞台正中央的椅子上。地上铺一层报纸，以表明没有任何暗门，然后用一块巨大的布将女士盖住。当再次抽走布时，她消失了。这一直是人们所见过的最漂亮的幻术之一。德·科尔陶的另一个著名戏法是小鸟消失，在一个小鸟笼中的一只小鸟会突然被变没，而不留下一点踪迹。这个戏法后来在1921年由幻术家卡尔·赫兹表演过，当他在英格兰下议院让这只鸟消失时，曾一度造成轰动。

瑟瓦斯·勒·罗伊（1865~1953）出生于比利时，但是在幼年就搬到了英格兰居住。他因为对经典的杯与球戏法的重新演绎而为人所熟知，而更让他出名的是

他的一些发明。这些在当时都是革命性的，并且至今在世界各地一些大型幻术表演中仍有使用，比如阿斯拉漂浮。一位助手被盖上一条薄单，然后慢慢地从地上漂浮到空中。薄单被抽离后，助手在半空消失了。

英国魔术师珀西·蒂布尔斯（Tibbles，1881~1938）把他的姓氏倒过来拼，省去了一个"b"，变成了赛尔比特（Selbit）。他创造了许多超自然和广泛使用的幻术。在大概1921年，他表演了他的一个新发明，开启了一股遍布全球的冲击波。"看穿一位女士"成为了永恒的幻术。与赛尔比特同时代的美国人霍拉斯·戈尔丁受到这个幻术的启示，迅速开发出一个变体，叫"将一位女士看成两半"。从那以后，人们发明了无数的变体，用不同方法来做效果——有用箱子的，有不用箱子的，有用大锯的，有用小锯的，后来还有用激光的。

赛尔比特是"看穿一位女士"和许多精彩绝伦的幻术的发明者，有些至今仍在使用。他穿梭于不列颠群岛和美国，向人们展示他那令人难以置信的发明。

盖伊·贾瑞特（1881~1872），生于美国俄亥俄州，是20世纪最重要的发明家之一。他是一个古怪的男人，有着许多反社会的习惯，但是他魔术方面的知识和他创造新颖鲜奇幻术变法的才能一直无人能及。他的21人橱柜已经成为了传奇。一个小小的橱柜，可能刚好装得下5个人，展示为里面是空的。尽管橱柜被隔绝在舞台中间并脱离地板，却有21个人从里面出来。作为一位特效顾问，贾瑞特为许多百老汇表演和当时最受欢迎的魔术师提供幻术，他们都深深感激他那新颖的创意。让大象出现在舞台上，正是他的创意，类似于现代魔术巨星齐格弗里德和罗伊使用的方法。事实上，当今许多的幻术都是基于这位魔术天才所设计开发的原理。

罗伯特·哈尔宾（1910~1978）出生于南非内德威廉姆斯。后来他搬到了英格兰，并因为他大量的发明而制造了巨大的影响。哈尔宾最出名的可能就是那个匪夷所思的"人"字形女孩幻术。一位助手站在一个小橱柜中，然后这个橱柜被两块巨大而吓人的刀片切成了三段。中间一段箱子被推到了一边，制造出的景象简直让人无法解释。这现在仍然是许多表演魔术师喜欢的幻术。哈尔宾同样也是一位忙碌的酒店表演者，常常在世界各地的游船和伦敦酒店的私人活动上表演。

今天的魔术师比以往任何时候都富于创造力。帕特·佩奇、阿里·邦戈、吉姆·施泰因迈尔、约翰·高根、保罗·奥

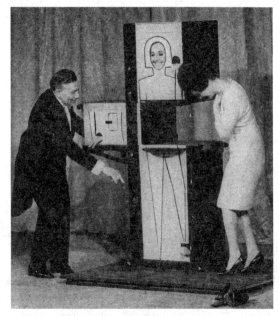

罗伯特·哈尔宾在表演他最著名的幻术——"人"字形女孩。它成为了史上最受世人欢迎和表演最多的幻术之一。最初的橱柜现在藏于伦敦魔术圈博物馆。

斯本、汤米·旺德尔、胡安·塔马利斯、尤金·博格、麦克斯·马文、保罗·哈里斯和迈克尔·阿马尔是其中一些推动了魔术艺术向前发展的人，这些都要归功于他们不可思议的知识和纯粹的原创性。

《揭秘巫术》一书原始的封面页，该书在詹姆斯一世统治期间曾饱受谴责。

魔术出版物

在近些年碟片和DVD引进之前，魔术师很大程度上还依靠书籍来传播魔术艺术。第一本关于魔术方面的书于1584年出版，自从那以后成千上万关于这一古老艺术的书籍就层出不穷。大量关于魔术的书籍以令人惊叹的速度面世，但是只有少数文艺作品从中异军突起，并为当时的魔术师和当今的魔术学习者和表演者所重视。

在16~17世纪，表演魔术的人们常常害怕自己会与恶魔联系起来。史籍告诉我们，当时的人们对于巫术是深恶痛绝的，并且将其视作能处以极刑的罪行。1584年，雷金纳德·斯科特出版了《揭秘巫术》一书，这是第一本透露魔术师的表演方法和展示他们是如何运用手艺而非魔鬼的力量去表演魔术的英文书。这本书甚至还讲述了公元前2600年戴迪在埃及表演的砍去动物脑袋这个魔术的表演方法。这本书引发了巨大的争论，于是詹姆斯一世下令将这本书公开销毁。

就在同一年，一本名声稍逊的法语书也出版了——J.普雷沃斯特所著的《聪明讨喜的发明》。不像《揭秘巫术》一书，这本书完全将焦点放在将魔术作为一种娱乐来讨论，而非谴责巫术。

1876年到1911年，路易斯·霍夫曼教授（1839~1919）写了许许多多的书。它们包括《现代魔术》《更多魔术》和《晚期魔术》，以及罗伯特·乌丹早期著作的英文翻译。有人说，霍夫曼的书对魔术艺术的影响比其他任何著作都大。它们透露了许多魔术的秘密，并滋养了新一波的魔术师。一位年轻人对罗伯特·乌丹的《回忆》的翻译引发了无尽的想象，这位年轻人后来成为了史上最著名的魔术师之一，他的名字就带着魔术色彩——哈利·乌丹尼。

S.W.恩德纳斯（S.W.Erdnase）写了一本《牌桌上的专家》，出版于1902年。这本书揭露了纸牌千术中的一些秘密手法，并介绍了许多纸牌手技，这些手技奠定了当今纸牌魔术的手艺技巧的基础。他的名字倒过来拼就是E.S.Andrews，但是恩德纳斯的真实身份却一直是个谜。

1910年，法国魔术师J.B.博波写了一本《现代钱币魔术》，这本书至今仍被列为魔术领域最好的参考书籍之一。

这张表格，采自雷金纳德·斯科特的《揭秘巫术》一书，清楚地展示了斩首这一幻术。在表演这个戏法时，会有一条帘幕盖在支架上，以掩饰魔术的秘密。

出生于英国的路易斯·霍夫曼教授写了许多关于魔术的书，其中好些都成了传奇性的典籍。

许多人认为哈伦·塔贝尔是继霍夫曼教授之后最有影响力的魔术书作家。他的巨著《塔贝尔魔术教程》被人们誉为最好最有用的魔术丛书之一。

　　美国人哈伦·塔贝尔（1890~1860）是《塔贝尔魔术教程》的作者。本书最初是作为个别课程而设计，并且是定期寄给订阅者的，而到最后这本书的装订本高达六卷。本书的内容构成了一套关于魔术效果和方法最综合的参考体系，囊括了每一种你能想象到的魔术。这套巨著在专业人士和业余爱好者当中都享有崇高的地位。在塔贝尔死后，这本书又增加了一些章节，故而现在总共有八卷。

　　1949年，让·于加尔和弗雷德里克·布罗伊出版了《纸牌魔术速成》。这本书教授了一整套数量庞大的纸牌技法和大量的纸牌戏法，这些戏法即便是放到今天，也会得到广泛的认可。该书曾被人们认为是最重要的基本纸牌魔术书，不过如今它的地位已经被瑞典人罗伯托·乔比的著作所取代。乔比在一套更迟出版的丛书——《纸牌学院书卷》中非常专业地记录了现代纸牌操控的进展，该套书在1998年后陆续问世。

　　瑞奇·杰伊和埃德温·A.道斯，以及更迟的米尔本·克里斯托弗和沃特·B.吉布森，这些人的著作都是公认的重要魔术文字作品，这些著作解密了许多有趣和重要的魔术史实。这些名字代表了魔术领域最主要的一些专家。吉布森也以为业余魔术爱好者写了大量魔术书而著名。

　　其他魔术师也写过一些书籍和评论，这些著作对于魔术所涉及的心理学暗示和"错误引导"进行了探讨。他们包括达里埃尔·费兹奇、尤金·伯格、汤米·旺德尔、迈克尔·阿马尔和达尔文·奥尔蒂斯。除了费兹奇在1977年去世之外，其他人都一直保持着魔术界权威的地位。

　　今天，新的魔术书籍正在源源不断地出版着。这些书大部分只能在魔术商店买到，在你当地书店的书架上是找不到的。在书上阅读一些受人尊敬的魔术师的想法、哲理和心理状态是一种很宝贵的经历，也是一次增长知识、完善技巧的绝好机会。

魔术会场

1873年，伦敦的埃及大厅是约翰·内维尔·马斯基林（1839~1917）和乔治·阿尔弗雷德·库克（1825~1905）的固定表演会场。这些表演者之所以著名，是因为他们能够将他们的魔术穿插到短剧中，这让他们的戏法和幻术具有了实际意义，并赋予了魔术以具体背景。这一巧妙的概念也被运用到当今一些伟大的幻术师的作品中，如大卫·科波菲尔，他会将音乐、舞蹈和戏剧与魔术结合起来，创造出令人叹为观止的效果。

马斯基林和库克一开始本想表演三个月，但马斯基林继续待在了埃及大厅，并在那里一待就是30年，甚至一度成了分管经理。世界上许多伟大的魔术师都曾在这个会场，当着他的面表演过。在这一时期，埃及大厅几乎成了魔术的代名词。他会请歌手、钢琴家、戏法骗子和其他一些魔术师前来表演，从而使得每一次表演都显得独一无二，并且值得人一遍又一遍地欣赏。埃及大厅因而被人称作"英格兰的神秘家园"。虽然它在1905年关闭，但是马斯基林取得了事业上的成功，他购置了一家新的剧院，以继续他的表演。圣乔治厅，离旧址只有几分钟的路，成了"新神秘家园"。在新场馆开张不久，库克去世，马斯基林找了一个新的搭档，大卫·德文特（1868~1941）。德文特被认为是当时最好的魔术师，而这一对双人组合也成为了比马斯基林和库克搭档更成功的团队。在马斯基林死后，当时最伟大的魔术表演继续在这家剧院上演着。圣乔治厅最终于1933年被售出。现在，它成了一家酒店。

1905年，23个魔术师决定在伦敦创建一个魔术俱乐部。魔术圈现在是世界上最完整、最著名的魔术社团。早期活动就在圣乔治厅上的一个房间里举行，大卫·德文特成了这个社团的第一任主席。他的拉丁文座右铭是"Indocilis Privata Loqui"，翻译过来大概的意思是"不可泄密"，任何违反本条规则的成员将会失去其会员资格。

1998年，魔术圈购买了伦敦尤斯顿站附近的一栋旧式办公楼，并将其改造成魔术艺术中心。每周一这里都会举行例会，拥有的设施包括一家图书馆，里面藏有欧洲数量最庞大的魔术典籍；一家博物馆，藏有魔术史上一些最重要的道具；还有一家剧院，会定期使

伦敦魔术艺术中心迷人而令人惊叹的楼梯。这是世界上最具声望的魔术社团之一——魔术圈的总部。里面有一家图书馆、一家博物馆和一家剧院。

伦敦的埃及大厅原来是一家博物馆。它建于1812年，后来在马斯基林和库克成为这里的固定表演者后，才被人称为"英格兰神秘家园"。它在当时是许多一流魔术师最常表演的场馆，直到1905年关闭。

用，并且以一些面向公众的表演为特色。

1963年，大威廉·拉尔森在好莱坞设立了魔术艺术学院。在它的总部拔地而起的魔术城堡，可能是当今世界最前卫的魔术建筑。它一直是一家私人俱乐部所在地，每晚来自世界各地的一流魔术师都会来此表演。建成以后，魔术城堡很快就成为了魔术圣地，许多伟大的魔术师搬迁至此，只为了能住得离这一神秘家园近一些。相当一批数量的魔术明星都要感谢拉尔森家族，后者一直经营着这家神奇的俱乐部，并努力地发扬着魔术的荣誉。

喜剧魔术师

亚瑟·卡尔顿·菲尔普斯（1881~1942），人称卡尔顿，主要于20世纪初在伦敦的音乐馆表演。他发展了一种独特的风格，这一风格让他的观众为之倾倒。卡尔顿极瘦，而他那紧紧包着身体的紧身礼服也让他看起来更为消瘦；他还戴着一顶假发，并穿着增高厚底鞋。他被称为"人形火柴棒"，后来又被叫做"人形夹发针"。他一出现在台上，就足以让观众发笑，而他那漫不经心讲出的俏皮话放到今天的剧院里也同样如那时一般受欢迎。当20世纪30年代末音乐厅开始倒闭，商业萧条时，卡尔顿体重大增，这毁了他原本滑稽的形象。很悲哀的是，晚年时，他的表演已经没有多少滑稽的成分了，而在失去了所有曾经得到的东西之后，他便黯然离世。

汤米·库伯（1922~1984）毫无疑问是英格兰最搞笑的人之一。在他职业生涯早期，当他发现每次他出了差错，观众就会觉得他更有趣时，他开始扮演一个让人永远无法忘怀的角色。就像卡尔顿一样，库伯能够让面前的观众大笑不止到说不出话来。他身材高大魁梧，却长着一张喜剧性的脸，这也帮了他不少忙。永远戴着一顶标志性的毡帽，库伯是一位超一流的喜剧家，他能写出最滑稽的台词和小品，例如：

我去看牙医。他说："说'啊——'"
我说："为什么？"他说："我的狗死了！"

1984年，库伯在伦敦女王陛下剧院台上倒了下来，并且很快因严重的心脏病发作而去世。演出正在向全英国的观众现场直播。许多观众以为这也是一个精心策划的玩笑，于是狂笑不止，直到幕布落下，人们才明白出了严重的问题。可能这也是他希望自己死去的方式——在所有喜爱他的观众面前。然而英国却失去了一位非凡的喜剧家和魔术师。

美国喜剧魔术师卡尔·巴兰坦（生于1922年），当他的名字于20世纪50年代在电视上出现后，他便成为全美家喻户晓的演员和魔术师。就像人们称呼的，"伟大的巴兰坦"，在当时许多顶级的秀上——包括"爱德·沙利文秀""史蒂夫·阿伦秀"和"强尼·卡尔森秀"上都表演过。像汤米·库伯一样，巴兰坦在职业生涯早期就意识到，他的魔术和风格最适合喜剧，而他的表演则从开头

汤米·库伯是英国最搞笑的魔术师之一，也是观众最喜爱的喜剧家之一。他的标志性的毡帽和笑容，以及他那歇斯底里的套路和小品，总能让观众哄堂大笑。

到结束都是一场场灾难的汇总。他对时间高超的把握能力和歇斯底里的幽默动作让他在喜剧魔术师中成为了一个传奇。

著名的美国二人组佩恩和特勒（分别生于1955年和1948年）自1975年以来就在一起表演。在百老汇表演了十年以后，他们开始名声大振，并频频在电视上出现。由于他们一反传统的幽默和他们对于魔术手法的明显揭示，在魔术行业这两人被称为"魔术坏男孩"。虽然他们的风格可能不一定对每个人的胃口，但是他们突破了魔术和戏剧的限制，而他们大量的电视专长演出也赢得了许多行业的大奖。佩恩和特勒此后继续频繁地奔走于各种现场演出中，而且不管他们走到哪儿，总能让观众惊讶，将观众逗得哈哈大笑。

内特·莱比锡，一位真正的手艺大师，曾巡演全球。莱比锡只愿意在舞台上为他邀请的一小群人表演。而这少数几个幸运儿的反应显然已经足以惊艳剩下的所有观众——只有真正的表演家才能做到这点。

近景魔术师

"近景"这个术语被用于描述近距离地为一小群人表演的魔术形式。与其他形式的魔术相比，这是一种后来才兴起的魔术分支，近来更是受到巨大的欢迎，并且魔术师也开始受到越来越多私人派对、宴会和集团活动的邀请。它在魔术师间的流行可能是因为这一形式不需要昂贵的道具，也不需要舞台或者特制的灯光。"近景"的魅力在于无论何时用任何东西几乎都能表演。

内特·莱比锡（1837~1939）是一位生于瑞典的魔术师，后来移居美国，成为重要的近景魔术权威。他最著名的表演应该是撕掉香烟纸并将其神奇地复原，这个表演至今仍有人在研究，并一直使用。

伟大的麦克斯·马里尼（1873~1942）是一位波兰和奥地利混血儿，

在年轻时移居美国，在那里，他成为了一名非凡的近景魔术表演家。他也因为一些大型表演而得到丰厚的报酬，并且在20世纪20年代因为给许多王室和政府首脑表演而享誉全球。他令人叫绝的魔术现在仍为人津津乐道，而且你能从他的方法和哲理中学到很多。本书在餐桌魔术中对马里尼和他的魔术还有更多的介绍。

弗雷德·卡普斯（1926~1980）是一位杰出的荷兰魔术师，在20世纪50年代魔术兄弟会声名鹊起。他堪称许多魔术师的楷模——他的技巧和风格无懈可击，他调整表演以适应观众的能力出类拔萃。除了能表演梦幻般的近景魔术，卡普斯也因作为一名高超的幽默大师而著名。他那令人匪夷所思的手法能保证每次表演都完美无瑕，因而受到世界各地人们的钟爱。

伟大的麦克斯·马里尼曾为当时世界上最重要的人物表演过。几任美国总统，以及全欧洲的王室，都十分喜爱他的魔术。马里尼的许多魔术至今仍常为人提起，直到今天人们还想不通他是如何在不被任何人看到的情况下，把那么大的物体从他帽子里拿出来的。

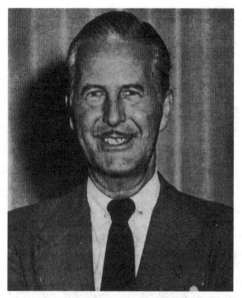

"教授"还因为他对经典的中国套圈戏法的漂亮演绎而被人津津乐道。魔术师们至今仍在频繁地表演着这一迷人的魔术，而许多沃农开发出来的技术也被公认为是标准"动作"。

戴·沃农是魔术和"错误引导"领域重要的权威。他被人们亲切地称作"教授"。同时它切割影子的技术也十分高超，而且取得了巨大成功，早年他曾在闹市和整个纽约街头靠此谋生。

　　加拿大人戴·沃农（1894~1992），以其对杯与球经典魔术的演绎而知名，是一位传奇性魔术人物，并被他的同行亲切地称为"教授"。他被认为是绝对的大师。他所擅长的近景魔术，具有世间少有的高水准，而且，如果没有这位天赋异禀的人物，今天的近景魔术可能还不知道会是什么模样，他对于魔术师的影响可谓无处不在、无所不及。20世纪另一位极有影响力的魔术师托尼·斯里蒂尼（1901~1991）。他出生于意大利，曾居住在纽约，是东海岸与沃农齐名的人物。世界各地的魔术师都会千里迢迢地赶来拜访他，请求他教他们"错误引导"的技术，这些技术至今仍得到人们广泛的认可。

　　美国人艾伯特·果士曼（1920~1991年），出于两大原因，很值得一提。他是一位杰出的表演者，对于"错误引导"的理解很少人能出其右。观看他传奇性的"盐瓶下的钱币"魔术抖动套路将让你难以忘却。尽管有两个人近距离盯牢他的动作，果士曼却不停地将钱币变没，然后又让它们在盐瓶下重现，而盐瓶就在观众眼皮底下。他还建了一个魔术师专用海绵球的制造工厂。因为观众对于海绵球的兴趣大增，它的使用也变得越来越普遍。对于海绵球魔术的发展，很大程度上要归功于艾伯特·果士曼，但遗憾的是，据说长时间待在工厂的毒气中，是他的死因之一。

　　今天近景魔术领域的领衔人物是尤金·博格、保罗·哈里斯、莱纳特·格林、达里尔·马丁内斯、大卫·威廉森、迈克尔·阿马尔、汤米·旺德尔、瑞奇·杰伊、约翰·卡尔尼、哈里·洛拉尼和许多其他杰出的表演家。

魔术师

除了幻术师科尔陶、赛尔比特以及罗伊以外，还有很多著名的魔术师也以出众的表演技巧和戏剧化的演讲而闻名世界。

出生于法国的亚历山大·赫尔曼，是家里16个孩子中最小的一个。他的父亲塞缪尔以及他的哥哥都是魔术师，当时哥哥已是魔术界杰出的魔术师之一了，从那时起亚历山大决定要在魔术领域开创自己的事业。之后，亚历山大的表演风格引领了那个时代的潮流。跟之前的魔术师们演讲式表演不同的是，亚历山大在他自己的表演中添加了很多幽默成分。很快，他便成为了19世纪中期至后期魔术界的领军人物。随着声名远播，"伟大的赫尔曼"的主要工作扩展到了美国，后来他在英国的埃及大礼堂举行了一场巨型幻术演出。直至他死去，他仍被公认为是一个神话、一个传奇。

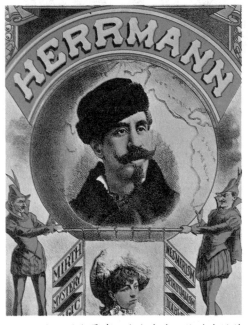

亚历山大·赫尔曼有一个大家庭，他的生活总是充满欢声笑语。他是赫尔曼家族最出名的一位成员，是他开创了新一代的表演形式。他成功地完成了全球巡回演出，另外他还经常为皇家贵族进行表演。

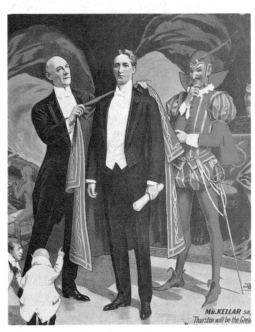

霍华德·瑟斯顿那令人印象深刻的幻术表演迅速为他赢得了成功和声誉。

美国的哈利·凯勒（1849~1922）与赫尔曼同属一个领域，他们之前还有着微妙而又激烈的竞争关系。赫尔曼死后，凯勒开始了全球的巡回演出。他的表演受到了英国魔术大师马斯基林的极大影响，他甚至想要买断马斯基林漂浮幻术的表演权，然而马斯基林拒绝卖出。这是凯勒向马斯基林表演靠近的第一次努力。

1908年凯勒退休后，他宣布由霍华德·瑟斯顿（1869~1936）做他的接任人，这样，霍华德·瑟斯顿就成为了美国魔术界的领头羊。

他更新了凯勒的表演并增加了许多新鲜的幻术表演，包括摩托车的消失等。他取得了巨大的成功，剧团节目日益增多，他表演所需的道具和舞台布具需要用十节火车车厢来装运。

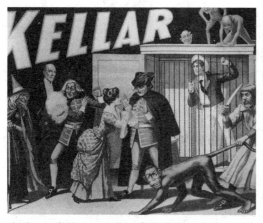

哈利·凯勒被公认为美国魔术界的领头羊，他曾完成了全球巡回演出。

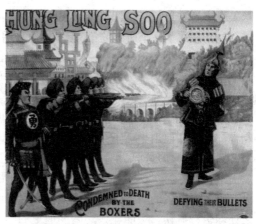

这是一张钟林苏正在表演著名魔术"抓住子弹"的宣传海报。在最后一次表演这个魔术时，钟林苏由于枪的意外走火而身亡。

威廉·埃尔斯沃斯·罗宾逊（1861~1918）出生于美国，在经历了相对平静的魔术事业开端后，由于受到了那时中国著名魔术师——朱连魁的影响，他决心创造一种中国式表演。罗宾逊为自己起了一个中国名字，叫卢成合，但不久他又改名为钟林苏，这个名字注定要让他名声大噪。他的表演相当精彩而且给人带去欢乐和愉悦，观众也很认可他。他可以凭空变出一缸金鱼来，还可以变出很多的钱币。虽然他被公认为是一位杰出的幻术师，但这并不是他真正出名的原因。有一个将永远和钟林苏的名字联系在一起的魔术是"抓住子弹"。先将子弹做上记号，然后上膛，目标对准魔术师。最后让人难以置信的是，在子弹伤到魔术师之前，魔术师抓住了它，且经证实后，魔术师抓住的子弹正是之前做有记号的那颗。1918年的3月23日那天，在伦敦的绿林王国，由于枪的意外走火，钟林苏被击中了。他随即被送往医院，可惜于第二天早上去世。虽说他不是第一个因表演"抓住子弹"而失去生命的魔术师，但毫无疑问，他是最有名的一位。

出生于德国的西格蒙德·纽伯格，不久之后作为"伟大的拉斐德"而出名，他是一位杰出而又极具戏剧色彩的表演者。他以将巨大的动物加入幻术表演中而闻名。这种类型的表演以前从未见过，他成为了报酬最高的魔术师之一。美丽——一条他曾用于表演的狗，原本是哈利·胡迪尼送给他的礼物。拉斐德对于动物的喜爱几乎到了着迷的地步，特别是对美丽。然而他于1911年4月4日，在爱丁堡剧院表演火烧魔术时，坠地而亡。

贺拉斯·戈尔丁（1873~1939）出生于波兰的戈尔茨坦，年幼时就搬去了美国生活，他以完成表演的惊人速度而闻名世界，并被称为"旋风魔术师"。他最有名的一个魔术表演是将一个女人锯成两半。在第一个版本里，他的助手被放

伟大的拉斐德——当时演出最成功的魔术表演者之一，以及他的爱犬——胡迪尼相赠的礼物。

19

在一个大箱子里然后被锯成两半，整个身体断成两截，随后又重新接上且完好无损。1931年，他又表演了这个魔术的第2版本，原来用于装人的箱子被舍弃了，戈尔丁让观众们亲眼看着他拿着一个圆形电锯从一个女人的中腹部锯下，观众们对此效果均表示难以置信。之后戈尔丁又举行了个人世界巡回演出。后来他死于在伦敦绿林王国的表演之后，而这个地点也正是21年前另一位伟大的魔术师钟林苏身亡的地点（表演"抓住子弹"魔术时）。

哈利·胡迪尼（1874~1926），原名埃里奇·魏斯，出生于布达佩斯（译者注：匈牙利首都）。在他出生后不久，魏斯举家迁往了美国威斯康辛州阿普尔顿，在那里，他阅读了《罗伯特·乌丹回忆录》，少年埃里奇对魔术产生了浓厚兴趣。他在这位伟大的魔术师后面加了个字母"i"，将自己改名为胡迪尼。后来他与威廉敏娜·碧翠丝·雷纳结为夫妻，后者更著名的名字是贝丝，他们一起去欧洲巡演，迅速地奠定了胡迪尼的地位，所到之处均引起轰动。最能让人想到胡迪尼的幻术之一便是"蜕变"。胡迪尼被铐上手铐，捆

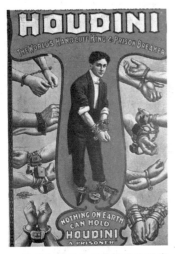

一张早期的胡迪尼海报显示了这位逃生大师被链条锁绑着。他很有可能是魔术史上最伟大的宣传家。去世将近一个世纪之久，但他在全世界仍非常著名。

绑起来装进麻袋，被放进一个大箱子并锁好。然后在大箱子外拉起一层幕布。接着贝丝会让每个人在她进入遮着幕布的里面时仔细看。几秒钟后，幕布拉开，人们看到胡迪尼已经站在外面，没有了之前将他束缚着的枷锁、绳索和手铐。大箱子的锁打开了，袋子也开着，而里面只有贝丝被绑在那里，手上戴着镣铐。你可以想象，这是一个非常惊人的幻术，并且经受住了时间的考验。一个叫"蟠龙"的特别动作，能够让他比世界上任何人都快地达到这些变化，仅需不到半秒！

不久，胡迪尼就因其特别的逃生术而名声大噪，并且他常常会悬赏巨额的奖金，给那些能提供他不能逃脱的手铐的人。他能从奶桶、保险柜或囚室中逃脱，这让整个世界的观众都为之兴奋、惊叹和震颤。他的另一个著名的幻术是"中国水牢"，在这个幻术中，他被铐上了手铐，并被头朝下浸在一个玻璃做的装满水的橱柜中。虽然其处境堪称毫无生还可能，但他却能够从那小小的橱柜中成功逃脱。他引起了巨大的公众关注度，直到1926年10月22日，他的表演生涯一直非常成功。他惊人的能力之一是承受对于胃部的猛击而毫无不适之感，但是那一次在毫无预兆的情况下被击打后，他的盲肠破裂了。胡迪尼勇敢地继续他的表演，直到实在无法忍受剧痛。后来他患上了腹膜炎。被击打一周之后，52岁的他，伟大的表演家与世长辞。而死亡却让他更加出名。

1918年，亨利·鲍顿（1885~1965）改名为哈里·布莱克斯通。他成了美国继瑟斯顿之后最伟大的幻术师。随着他的表演场次逐渐增多，他的拿手绝活也随之增加，包括不可思议的"让马消失"和用一把巨大的圆形拉锯"将女人锯成两半"（与戈尔丁的表演类似）。他也是一位近景魔术大师。他一般会在下一个大型幻术布置过程中站在幕布前表演这些魔术。他的两个较小的幻术是"舞动的手帕"（赋予一条借来的手帕以生命，让它跳跃、蠕动、扭曲，在舞台上漂浮，然后交还给它那震惊不已的主人）以及将金丝雀从鸟笼中变没，而鸟笼由观众里选出的小孩拿着。

布莱克斯通继续扬名，则要感谢他的儿子，小哈里·布莱克斯通（1934~1997）。小

哈里曾在20世纪60~70年代进行过一些小规模的巡演，之后，他开始复制他父亲的表演，并加入了一些新的幻术，在全美国巡演。他成为了美国电视屏幕上一位杰出的魔术师，也是家喻户晓、受人敬重的名人。人们深深地记住了他那匪夷所思的"悬浮电灯泡"，在这个幻术中，灯泡闪闪发光，浮到空中，并飘过舞台，然后恰好从观众头顶飘出去。

如果称在20世纪前期最伟大的操控家是美国人钱宁·波洛克（生于1926年），几乎不会有人有异议。这位温雅英俊的男士操控纸牌、钱币、撞球和鸽子的风格和气质前所未见。

他梦幻般的变鸽子手法引来了大批人的争相模仿，尽管许多魔术师绞尽脑汁想要达到波洛克变出鸽子的标准，但几乎没人成功过。我们应该感谢钱宁·波洛克，他让我们今天多了一位顶级操控家和幻术

老哈里·布莱克斯通是一位非常受欢迎的幻术师，他的名字在整个美国甚至成了魔术的代名词，而在他的儿子小哈里·布莱克斯通取得高度成功的职业生涯后，他变得更加出名。

师——兰斯·伯顿（生于1960年），他曾受到波洛克魔术的启发，并且是少数几位能与他的技术相媲美的魔术师之一。在拉斯维加斯的蒙特卡洛一家为伯顿特别打造的剧院中，他持续为观众们献上每天两次的视觉盛宴。他的拿手好戏曾在1982年为他赢得世界魔术联盟大会普力克斯奖。世界魔术联盟大会是世界上最大最重要的魔术大会，每三年举行一次的大型竞赛可以说是魔术界的奥运会。伯顿的幻术表演让当代观众欣赏到在瑟斯顿、凯勒、戈尔丁和老布莱克斯通时代的观众能看到的景象。他是当今魔术界的顶尖表演家。

齐格弗里德和罗伊·霍恩（分别生于1939年和1944年）是魔术史上最成功的巨星和幻术师。他们神奇的表演是拉斯维加斯最大的酒店之一米拉奇酒店最吸引人之处，并且他们的表演总是一票难求，曾一度成为最奢华的表演，每场演出动辄需要数百人的演员。这两位德国出生的魔术师在20世纪60年代初期相识，并开始在游船上一起工作，随船环游了世界各地，直到70年代中期他们才开始在拉斯维加斯表演专场秀。他们轰动性的幻术曾使用过巨大的白虎，当然还有狮子、大象、猎豹和其他异国奇兽。他们一下让这些异国奇兽突然出现，又

拉斯维加斯幻术巨星，齐格弗里德和脖子上扛着白虎的罗伊·霍恩，白虎是他们表演中使用的众多异国奇兽之一。他们的表演曾令万人空巷，他们曾在被誉为世界上最庞大豪华的剧院表演。在2003年59岁生日那天，罗伊·霍恩（右）在表演时遭到了老虎的攻击。

一下突然在观众眼皮底下消失，而且常常是直接发生在观众头上。齐格弗里德和罗伊曾是世界上酬劳最高的表演者，但是2003年罗伊·霍恩在台上遭到一只白虎的攻击之后，他们便停止了演出。

荧屏魔术师

大卫·尼克松（1919~1978）成为了英国第一位定期荧屏魔术师。他是一位和蔼、文雅和广受欢迎的男士，他的每周一秀让他在20世纪50~70年代的英国名声大噪。同时，远在大西洋另一端的美国人马克·威尔森（生于1929年）也成为了一位电视传奇人物。他的表演秀"艾拉卡扎姆的魔术世界"以专门讲述顶级魔术师的故事为特色，并且一直到今天仍是一档人气节目。

大卫·尼克松成为英国第一位成功的电视魔术师。他的"魔术人"表演在全世界被认为达到了魔术的巅峰。

道格·海宁（1947~2000）出生于加拿大，在20世纪70~80年代成为了一位超级魔术明星。他曾师从最伟大的魔术师（戴·沃农和斯里蒂尼），他发展了若干个改变魔术形象的舞台表演，这种魔术风格人们此前从未见过。他不像一位传统的魔术师，事实上，他看起来好像穿着伍德斯托克式服装、刚刚走出60年代的摇滚青年，他的服装包括扎染的上衣和喇叭裤。当他1974年出现在百老汇表演"魔术人"时，他的魔术人生开始飞黄腾达，而继这一次处子秀之后，他在电视上做了8场专场表演，这些表演曾经并且至今仍名列摄像机所捕捉到的最伟大的演出榜单。那些现场拍摄的表演为海宁和他的团队的惊人技术提供了有力的证据。道格·海宁红遍美国，并且曾巡回演出，展示了精彩绝伦的幻术。但后来他决定放弃他的演艺生涯，迁居印度，此后，宗教研究成为他人生的重心。他曾致力于在安大略设计一所用以体验性冥想的公园，但是他在实现他的梦想前抱憾而终。

大卫·科波菲尔（生于1956年）出生在新泽西的大卫赛斯科特金。10岁时对魔术产生兴趣后，他知道他一生只想做一件事情。他以一个芝加哥版本的"魔术人"开始他在舞台上的职业生涯，并且很快签下了他自己的电视专场表演，表演的第一场就让他声名鹊起。他那轰动性的表演风格，不可思议的登台表演，以及开创性的幻术，让观众总是无法在位置上坐稳。他是世界上报酬最高的表演者，也是最繁忙的人之一，每年有超过500场的演出。科波菲尔表演的幻术能捕获全世界的想象力，从而让自己得以声名远播。1981年，他让一架里尔式喷气飞机突然消失，两年后，他又成功让自由女神像"消失"。这一幻术是

当时表演过的最大型的魔术，吸引了大量的电视观众，造成了世界性的轰动。这些规模盛大的幻术在科波菲尔的电视专场演出中成为了必演的项目，而他的粉丝也热切渴望看到下一步他会做什么。他还曾穿过中国长城，曾让一列东方快车客车车厢悬空并消失。大卫·科波菲尔已经成为魔术界最重要的偶像之一，并且将一直被称作该领域的领导者。

保罗·丹尼尔斯（生于1938年）在1970年出现在电视荧屏上后，很快便成为了英国最著名的魔术师。他那放肆的戏谑逗弄与大卫·尼克松的风格形成了鲜明的对比，而他的口头禅"你会喜欢上它的，不是很多但你会喜欢上它！"在大众中大受欢迎。1979年，他出现在"皇家综艺秀"中，而他每周一档的电视节目《保罗·丹尼尔斯魔术秀》曾持续了巨大的收视率长达十年，获得了众多的行业奖项，包括蒙特勒金玫瑰奖。他后来与一位长期合作的助手黛比·麦基结婚，这对夫妻档也成为了英国公认的名人夫妇。丹尼尔斯毫无疑问是20世纪末最具天赋的魔术师之一，以及英国魔术界的重要权威

魔术大师大卫·科波菲尔的电视实况转播和现场秀使他成为当今魔术界公认的身价最高和最受肯定的人。

保罗·丹尼尔斯是英国最成功的荧屏魔术师之一，并且毫无疑问在20世纪80年代和90年代激励了一整代的新兴魔术师。

美国街头魔术师大卫·布莱恩的一个耐久特技表演——站在一块冰中超过60小时。

人物。

　　虽然在世界范围内没有广泛的知名度，但是葡萄牙的路易斯·德·马托斯、西班牙的胡安·塔马里斯和意大利的西尔万都是技术高超的魔术师，并且都在他们各自国家的电视秀上广为人知。路易斯·德·马托斯是一位温和优雅的近景魔术和大型魔术表演家，常常会创作一些迷你短剧，并搭配上设计绝伦的布置场景，在风格上可以与大卫·科波菲尔的魔术一较高下。塔马里斯是当今世界最具天赋的纸牌魔术师之一，他的定期电视秀深受观众的欢迎，他们认为他是西班牙顶级的电视名人。西尔万，像路易斯·德·马托斯一样，是一位全才，既能表演大型幻术，也能表演令人叫绝的近景魔术。

　　大卫·布莱恩（生于1974年）代表了新一波魔术师的崛起。他打破传统，成功地揭下了魔术的魔力和矫饰，向世界展示了魔术师不需要有着暗门的舞台、昂贵的装置和精致的灯光才能上演奇迹。布莱恩将他的魔术带上街头，向值得信任的观众表演。电视工作人员抓拍了这些奇观和观众的声声惊叹，而这一独特的方式也让他在短时间内就获得了极大的成功。目前他正在造就自胡迪尼以后从未见过的公众关注度。由于国际媒体的力量和他电视专场的反复播出，布莱恩现在可谓举世闻名，他的专场频繁地在全球范围内进行播送。他以其阅读人们思想的能力、让自己从半空中悬浮以及一些公开的特技（比如活埋5天，站在冰块中超过60个小时，在电极上站35个小时以及让自己在密封的有机玻璃箱中饿上44天）而著名。有一件事很肯定——他的形象很新奇，他的风格很独特。魔术的发展趋势将会改变，有一天另外一位明星将会席卷整个世界，但是现在，大卫·布莱恩是我们这个时代被人讨论最多的魔术师之一。

近景魔术

这一部分的魔术，用的道具大多是日常用品，有的甚至不用准备就可以表演。其中一些魔术使用的是简单手法，一些则需要少量技巧。一旦学会了这些近景魔术，你就可以随时随地在任何人面前表演了。

介绍

近景魔术直接在观看者面前表演，使用的是常见的小道具，如纸币、硬币、手帕、钢笔、水果、钥匙、纸牌、绳线等。只要手法熟练，就能将这些小物品用到魔术中，然而，"近景魔术"这个词是到20世纪才被使用。当时，近景魔术在几位魔术师的带动下风靡一时，形成了一代魔术艺术。

魔术师戴·弗农（1894～1992）生于加拿大，后来移居美国。他本来从事剪影艺术，后来转向他热爱的魔术事业。他刚踏入魔术界就让魔术大师哈里·霍迪尼难堪过。当时哈里·霍迪尼曾夸口不会被弗农的魔术欺骗，然而弗农将一个魔术做了好几次（据说7次），哈里·霍迪尼还是没能看出其中的秘密。到了20世纪60年代，弗农搬到洛杉矶，在好莱坞的魔术城堡尽享生活。这位大名鼎鼎的"教授"深受人们的喜爱，许多人还从世界各地赶到洛杉矶，只为见见这位魔术大师。弗农最有名的魔术是其创新的经典"中国连环"和富有传奇色彩的"球与杯"。他是世界魔术史上最杰出的魔术师之一，其骨灰盒如今陈列在魔术城堡中。

雷基·杰伊是世界上最优秀的手法魔术师之一。他也是演员，在许多经典的电影中扮演过各种角色，包括在詹姆斯·邦德的大片《明日帝国》中扮演的反派角色亨利·吉普塔。

S.W.俄德纳斯的《纸牌桌上的高手》出版于1902年，揭秘了纸牌游戏中许多不为人知的纸牌移动手法和作弊手段。而该书的作者却成了最大的谜团，因为根本没有俄德纳斯这个人。把他的名字反过来写，就是安德鲁斯，这也许是条线索，但至今依旧无人知道该书的真正作者是谁。

这本《纸牌桌上的高手》为纸牌魔术开辟了新的道路，并激励了许多人，爱德华·马龙（1913～1991）便是其中之一。马龙可以用各种物品来表演魔术，而纸牌是他最得心应手的，其技术始终领先于时代，这使他很快就成为纸牌魔术领域的权威，并发表了2 000多种手法和魔术。这类手法若用在赌桌上就会失去它的价值，但在20世纪初魔术师有时也会与作弊的赌徒交流欺骗手法。事实上，戴弗农也曾经大量收集令人唾弃的纸牌骗术，以解开其中的秘密，并将其应用到魔术中。

近景魔术史上的另一位传奇人物是托尼·史力迪尼（1901～1991）。这位著名的魔术师来自意大利，于1930年左右移居美国的东海岸，与弗农的居所相距甚远。史力迪尼是错引大师，经常在魔术中运用心理影响，以增强幻觉效果。他是魔术界传授心理术的先驱之一。这种使用心理术的方法现在也依旧盛行，并受到人们的关注。史力迪尼传授的重要经验是：使用手法时要自然。也许你正偷偷地握着一枚硬币，若自然地表演就不会被人发现，可要做到却很难，且越想做好就会越不自然。你可以自己尝试一下：指尖向内弯曲，夹住硬币，不让人察觉你手里有东西，就可知真的不容易。

在史力迪尼的激发下，一代魔术师都使用了心理术，使魔术更具魅力。在传统观念里，眼应该比手快，然而史力迪尼的魔术却证明了相反的观点——较慢的移动如果手法得当，同样具有欺骗性。

目前，魔术领域最受欢迎的就是近景魔术，因为你不用花多少钱财（只需花一定的时间）就可学到简单的魔术，且上台表演的机会很多。在这个娱乐的时代，你完全可以凭借在私人及各类组织举办的喜庆聚会中表演近景魔术，赚得不菲的报酬。

在过去的50年里，科技突飞猛进，推动了魔术业迅速发展。几乎每日都会出现新的魔术，但大都只是简单低等的模仿品，或所谓的"改进"已有魔术，因此，许多魔术其实没有改进，反而退步了。这些层出不穷的次等魔术品也许会使魔术爱好者对魔术大失所望，但对那些喜欢用特殊的魔术装置的人来说，魔术依旧魅力无穷。

现在世界上有许多杰出的近景魔术师，这里没法一一列出，其中最著名的有：美国的雷基·杰伊、比尔·马龙、麦克·阿玛及大卫·罗斯，西班牙的简·塔马瑞兹，英国的盖·何林华，瑞典的雷纳德·格林，以及享誉世界的荷兰魔术师汤米·万德。

每3年，世界上最优秀的魔术师都会聚集在FISM（国际魔术联盟）的魔术大会上。该大会每次都在不同的国家召开，是魔术界的奥林匹克盛会。期间最令人兴奋的是魔术比赛，由魔术界的顶尖人才竞争FISM的最高奖项。

2003年，海牙举行国际魔术比赛，来自加拿大的肖恩·法卡尔获得了微观魔术类比赛的第二名，第一名的桂冠则由美国的杰森·拉蒂马摘取。

这一部分的魔术连最伟大的魔术师都经常表演，所以要好好学习，开始你的近景魔术之旅吧，这可是极好的机会。努力练习，说不准你就会是未来FISM大奖的得主，毕竟人人都需要一个开始。

汤米·万德是出色的魔术师和发明家。他那无人可比的创造力和独创力，使其在世界魔术大会中的表演获得最热烈的欢迎。

麦克·阿玛是1983国际魔术联盟的冠军得主，也是大卫·科波菲尔、奇格弗利德、罗伊、杜格·亨凌，甚至麦克·杰克逊的魔术顾问。他写了好几本书，是世界魔术巡回演讲中最受欢迎的魔术师之一。

纸币相吸

这个魔术时间很短，一眨眼工夫就能完成。先拿出两张纸币，再展示它们的正反面，然后将它们交叉着叠放在桌上。接着用纸币摩擦桌面，假装制造"静电"。尔后，提起放在上面的纸币，下面的纸币会不可思议地像被磁铁吸住般地粘在上面那张纸币上。最后分开纸币，拿给观众查看。加入白糖、香油、鸡精搅拌均匀，即可。

1.你需要一小点可回收的油灰黏合剂，粘于中指指尖。表演时展示两张纸币（也可向观众借），纸币越新越好，其中间图案的颜色应跟黏合剂的颜色相近。

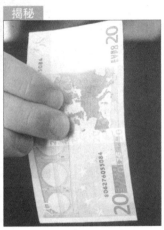

2.拿起这两张纸币，把黏合剂粘到一张纸币的中间（未经认真观察黏合剂是不会被发现的）。

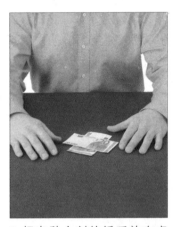

3.把有黏合剂的纸币放在桌上，将另一张交叉着放在它的上面，黏合剂则位于两张纸币中间。

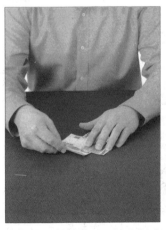

4.用纸币摩擦桌面，假装制造静电，并悄悄地压纸币，使之粘在一起。

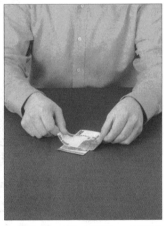

5.摩擦了一段时间后，把纸币移到桌子中间，慢慢提起上面纸币的两端。

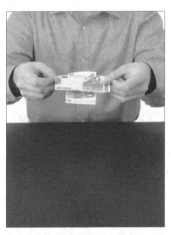

6.随着上面的纸币被提起，下面的纸币会随之提起。

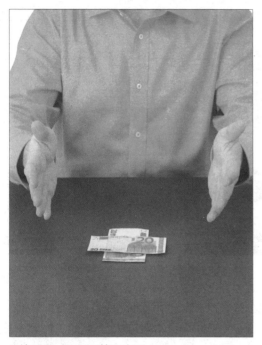

7.放开手，让纸币掉回桌面。

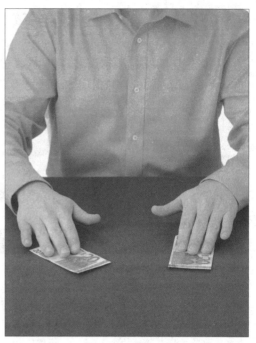

8.分开纸币，再次用纸币摩擦桌面，假装释放静电。

揭秘

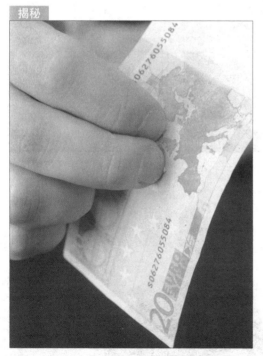

9.拿起纸币时，用右手中指偷偷刮掉黏合剂。

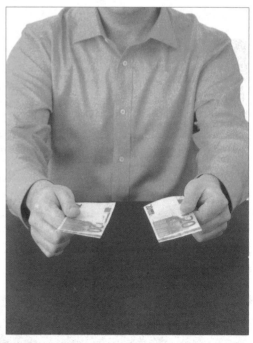

10.最后，将纸币交给观众检查。他们什么也发现不了。

"消失"的白板笔

　　用纸包住白板笔，再慢慢将纸撕碎，之后竟找不到白板笔了。其实白板笔没有消失，而是被系在魔术师称为"拉具"的特制装置上，从而被藏到袖子里，只是别人没有看到而已。若在这之前拿出白板笔给观众写字，在回收白板笔的时候就可以加上这个表演，便能增加趣味。

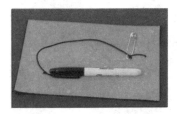

1.将白板笔笔盖系在约30厘米的橡皮绳（橡皮绳长度由手臂的长度决定）一端上，在橡皮绳的另一端系上安全别针，并准备一张比白板笔稍长的纸。

2.将别针别在右袖子内部的最靠上部位，这样在松开橡皮绳时，白板笔就能恰好吊在肘部下。在表演开始前从袖子下拉出钢笔，握住笔盖。当要使用时，将笔拔出，拿回笔时再盖上笔盖。操作的过程中，要确保橡皮绳始终藏于右手腕下。

3.接下来是用纸包笔，但要先确保橡皮绳不被观众看到。此后视图展示白板笔被纸包裹的初始位置。

4.从观众的位置看，橡皮绳完全被你的手背遮住了。

5.松松地卷起纸张包住白板笔。

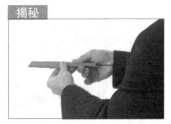

6.卷好后，用右手轻轻握住纸和笔。

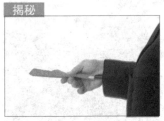

7.然后让笔从纸里滑出，并滑入袖子里。纸依旧要保持管状。

8.将纸管撕成两半，再进一步撕成更多的碎片。最后，将碎纸片抛向空中，便精彩地结束了表演。

赤手发电

展示一个普通的灯泡，将它"拧"进空空如也的拳头里，灯泡就马上开始发光。几秒后"关掉"灯，将灯泡交给观众检查，并展示空空的双手，让他们相信你没有作弊，就可赢得掌声。这个魔术同样需要"拉具"。

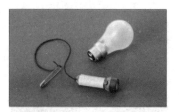

1.先准备"拉具"，即一根30厘米左右的橡皮绳（橡皮绳长度由手臂的长度决定），一端系到安全别针上，另一端系住一微型手电筒。这个手电筒必须是一按按钮就会亮的，而不是那种开关要上下推的。你还需要一只磨砂灯泡。

2.将别针别在右袖子内部靠最上方部位，这样，松开橡皮绳时，手电筒就恰好吊在肘部下。开始表演时将手电筒藏于右手，并将灯泡交给观众检查。这一步很重要，不然让人发现手电筒就失败了，所以要多加练习。

3.再从观众手中拿回灯泡，用右手拿住。摊开空空的左手，然后左手握成拳头，放在灯泡下方。

4.微型手电筒抵着灯泡侧面，而观众从前面看则毫不知情。

5.慢慢地假装将灯泡"拧"进左手拳头里，并用右手悄悄摁亮手电筒。灯泡于是发光，就像是被装在了真正的灯座上一样。

6.然后"拧"出灯泡，同时，关掉手电筒，展示依然空空的左手。

7.手电筒关掉后就松开，让它缩入袖子里。

8.最后，摊开双手，表明手上没有任何东西。

这个魔术也可以在大型舞台上表演，若你一直戴着"拉具"，甚至可以直接使用现场的台灯上的灯泡，但要在拧出灯泡前先关掉台灯并拔掉电源插头。表演后，再把灯泡放回台灯上。如果灯已经开了一段时间，那灯泡是非常烫的，所以要小心。

硬币"穿过"杯垫

　　虽然玻璃杯用杯垫盖着，这个魔术却能使硬币穿过杯垫掉入杯子里。这是本书最有挑战性的魔术之一。你需要一个玻璃杯、一个玻璃杯垫、两枚完全相同的硬币，你要多多练习，表演时才会很熟练。

揭秘

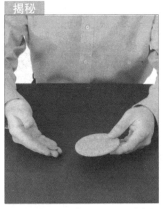

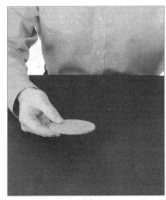

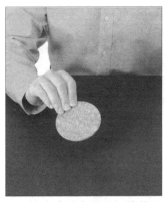

1.表演前偷偷地用右手手指尖托住一枚硬币，左手拿起杯垫。

2.将杯垫移到右手，这样右手就同时捏住了杯垫和硬币。

3.开始表演时先展示杯垫的正反面：展示杯垫的反面时，手指向内弯，让硬币随之内滑，使观众无法看到硬币。接着手翻回来，硬币又滑回原位。

揭秘

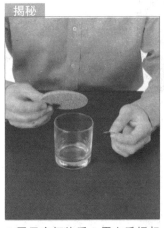

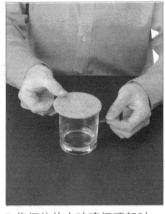

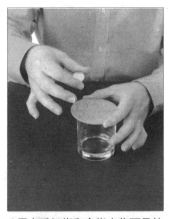

4.展示完杯垫后，用左手捏起另一硬币，展示给观众看，与此同时，将杯垫向玻璃杯顶部移动。这幅图可以看到杯垫下面的硬币，但表演时一定不能让人看到它。

5.将杯垫放在玻璃杯顶部时，用左手上的硬币轻击玻璃杯外侧，悄悄地把隐藏的硬币夹在杯垫与杯沿之间。硬币碰杯沿时若有声音，也会被轻击杯子的声音掩盖住。

6.用右手拇指和食指夹住可见的硬币，向观众展示，同时用左手夹住杯垫，防止其左右滑动。

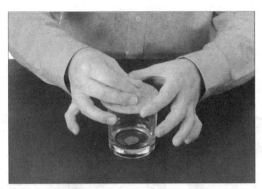

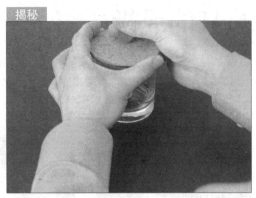

7.右手夹好硬币后，用硬币敲杯垫3次。之后，捏紧硬币两面，藏于右手手指间，并移开右手（这被称为"夹币消失法"）。同时用左手拇指从后面抬起杯垫，让卡在中间的硬币松开，观众便能看到硬币"穿过"杯垫，并听到叮当的声音。

8.这幅图展示了硬币"穿过"杯垫时，隐藏的实际情况。

9.一听到硬币叮当地掉进杯子里，就用左手拿起杯垫。

10.把杯垫移到右手，盖住手上的隐藏硬币，并倒出杯里的硬币。

11.最后，把杯垫放在桌上（藏着的硬币放在杯垫下），摊开空空的双手。

疯狂的戒指

此魔术展示了不通过绳子的两端，而将戒指套入绳中。你需要一枚戒指，一枚安全别针和一块手帕。该技巧的原理来源于斯图尔特·詹姆斯创造的"瑟法拉尔加"的效应。

1.展示一根长约45厘米的绳子，并放在桌上。借一枚戒指（或用自己的），将它放在绳子中段的旁边。然后对观众说，用别针可以使戒指看似套在绳子上。

2.先用手帕盖住绳子的中段部位，露出绳子两端，并一直可见。

3.再在手帕的下面将绳子折起穿入戒指，形成一个绳圈。

4.如图所示，将别针穿进绳子，将绳圈的左边别到戒指左边的绳上，得到图中标有"X"的环状。

5.将右手食指伸进戒指上方的绳圈里，左手拿住绳子的左端。

6.跟观众解释说，因为绳子末端始终露在外面，所以按常理戒指无法套在绳上。

7.说完后右手不动，用左手将绳子往左拉，绳子便在手帕的遮盖下穿过戒指。

8.最后，拿开手帕，松开别针，戒指却真的套在绳子上。

古币穿绳

把有孔的中国古币穿入一段绳子，让观众捏着绳子的两端，而你还是可以移出古币。这个魔术完美地利用了"线穿戒指"的方法，你会发现，要把这两个魔术结合起来也很简单。

1.你需要一段绳子，一块手帕和两枚完全相同的有孔的中国古币（也可用两枚相同的戒指）。把其中一枚古币藏于右手，这样观众就会以为你只用一枚古币。

2.先将观众可见的古币穿入绳中，让一位观众拿住绳子的两端。

3.然后，用手帕盖住绳子上的硬币。这幅图显示了藏于右手的古币。

4.在手帕的遮盖下（图示中拿开了手帕，便于观察），将绳子的中部穿入藏着的古币。

5.现在，用绳环套住古币，使古币悬在绳上（如图）。

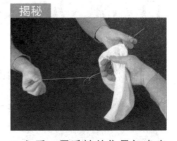

6.之后，用手帕盖住最初套在绳上的古币，将手帕和硬币同时往右滑动。

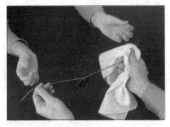

7.双手同时滑向绳子的两端，观众便会放开绳子。告诉他"不要放开绳子"，边说边立即将藏在右手上的古币从绳子上滑出。

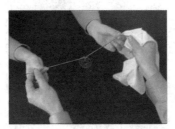

8.当观众再次拿住绳子的两端时，原来的古币已经不在绳子上，而藏在手帕下了。

第7步里观众放开绳子是这个魔术成功的关键。不要叫他放手，只要你移动双手，他自然会放开绳子。他一放手你就移出古币，并强调说他是不应该放手的，叫他再次握住绳子，让人觉得是他做错了。若能看起来自然地完成这一步骤，并藏好古币，这个魔术就极其完美。

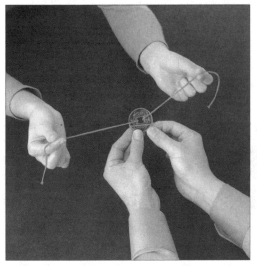 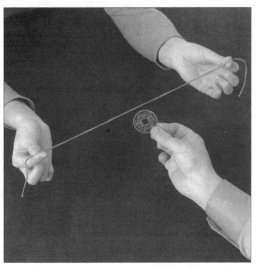

9.藏好古币，将它和手帕放入口袋或放到一边。然后，慢慢地解开绳子上系着后来的古币的简单的结。

10.观众便能看到古币已经奇迹般地脱离了绳子，这时你就可以结束表演了。

自行移动的戒指

　　借一枚戒指，套在铅笔上，并竖起铅笔，戒指竟慢慢地上移到铅笔顶部，甚是令人惊讶。这个魔术操作简单，效果显著，且能瞒过众人。

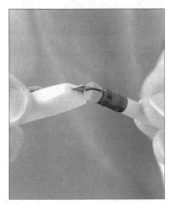 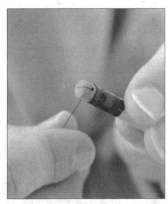 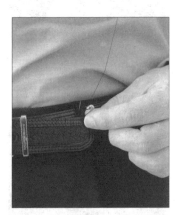

1.表演前拿出一支带橡皮擦的铅笔，用锋利的小刀小心地在橡皮擦中间切出一道裂缝。

2.找出一根很细的长钓鱼线或其他线（越细越好），一端打一个很小的结，挤入铅笔上橡皮擦的裂缝中，并卡住。（图示中用的是粗的黑线，便于观察。）

3.线的另一端系在一枚安全别针上，并将别针别在腰带或裤腰上。线长应为50厘米左右，但要根据需要调整线的长度。

4.把铅笔插入胸袋，这样线就不会碍手碍脚。

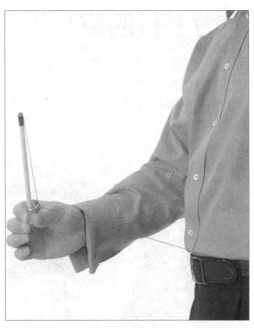

5.表演时，从口袋里拿出铅笔，将借来的戒指从铅笔和线的顶部套进去（人们是不会发现细线的）。

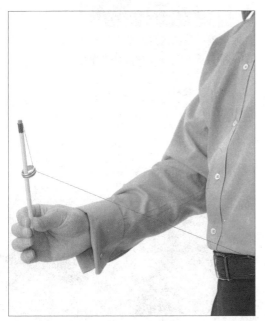

6.套好戒指后，用左手做个神秘的手势，并慢慢将铅笔往外远离身体移动，线便会被拉紧，戒指就会沿着铅笔往上移。

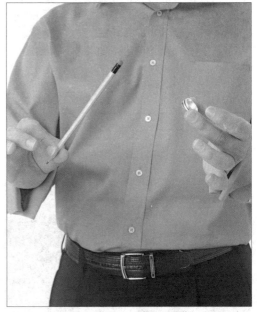

7.等戒指移到顶部时，就拿起戒指并归还给它的主人。然后悄悄拔出铅笔上的细线，并将铅笔放回上衣口袋或放到一边，便于再次使用。

逆力上行的戒指

　　截一段橡皮筋，穿入借来的戒指中，两手捏住橡皮筋，与水平面大致成45°角。戒指竟自己滑到橡皮筋的顶端，真是不可思议。此魔术值得一试，说不准它会是你看到过的魔术中最令人信服的幻术之一。

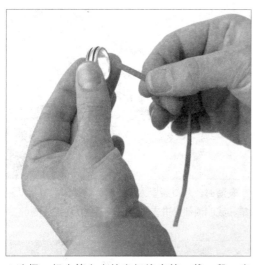

1.选择一根中等大小的完好橡皮筋，截一段。表演时，左手手指拿着戒指，将橡皮筋穿过戒指2厘米长。

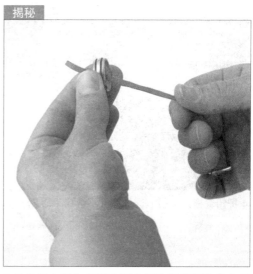

2.注意图中是如何用左手食指和拇指捏住橡皮筋的，手背朝向观众。戒指仍被捏住。

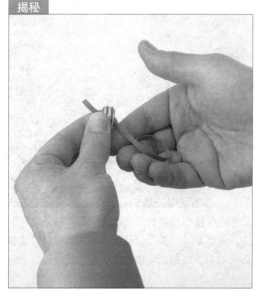

3.现在，用右手食指和拇指捏住戒指稍下方的橡皮筋。

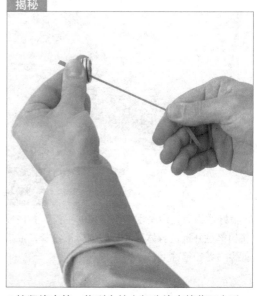

4.拉紧橡皮筋，将剩余的大部分橡皮筋藏于右手。

揭秘

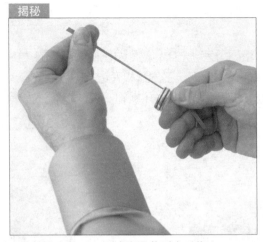

5.拉好橡皮筋后，让戒指滑落到右手指上。

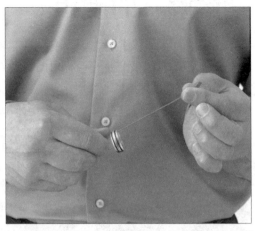

6.从前面看观众会觉得你握着的是橡皮筋的两端。事实上，他们看到的橡皮筋只有2厘米长，它只是被拉成整条的长度而已。

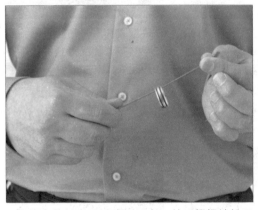

7.使橡皮筋与水平面成45°角，然后慢慢地松开右手食指和拇指。橡皮筋收缩，戒指会附在橡皮筋上，并产生会随便往上移动的假象。

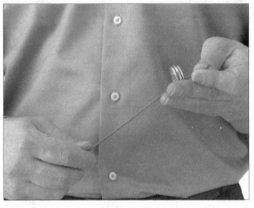

8.等橡皮筋收缩，使戒指到达顶端时，用左手拿出戒指，归还给它的主人，便完成幻术。

9.结束时展示出戒指和橡皮筋，并交给观众检查。

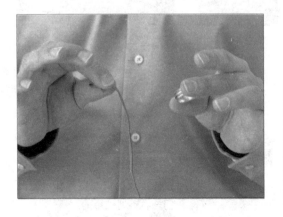

　　要缓缓地、平滑地松开橡皮筋，戒指才能平稳地上移。表演前尝试使用粗细长短不一的橡皮筋，找出效果最佳者。不同重量的戒指也会使效果不同，故还要试用不同的戒指，并选用最佳组合。

"溶解"的硬币（一）

借一枚硬币，做好记号，用手帕盖住，然后将硬币丢到水中，随即发出硬币落水的"扑通"声，可移开手帕后却看不到硬币，之后还可以用很多方法变出这枚有记号的硬币。

这个魔术需要用一个小玻璃圆片（如旧手表的玻璃盖）、一杯水和一块手帕。记得事先让观众用铅笔在硬币上做记号，便于辨别。

揭秘

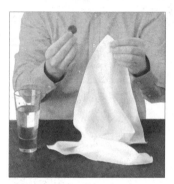

1.表演前，左手拿住手帕的一角，并将玻璃圆片藏在手指下面，捏在手帕后面。

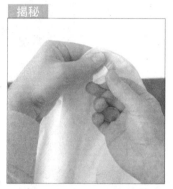

2.将硬币放在手帕下面，当你的右手靠近左手时，使硬币掉入你的手指间（如图），与此同时，将玻璃圆片置于原来硬币的位置。

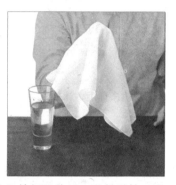

3.放好圆片后，举起手帕，显出手帕下圆片的形状，让观众误以为它是硬币。

4.再换用左手从上面拿住手帕，盖到那杯水上，硬币仍藏于右手。让玻璃圆片"扑通"落入水中。

5.过后用右手拉开手帕，并用手帕遮住右手里的硬币。

若要重现硬币（那时硬币藏于右手），可以伸到观众的口袋里，再出示硬币，让人觉得硬币穿越时空，无形地转移了，然后你还可以用这枚硬币表演"线球里的有记号的硬币"。

6 结果硬币不见了。然后也可以让观众认真观察那杯水，他们是看不到硬币的。

"溶解"的硬币（二）

此魔术跟上一个魔术本质上是一致的，只是方法略有不同。这里是将硬币（需要的话就给硬币做上记号）投入"强酸"中，结果硬币溶解不见了。注意：不要同时表演这两个版本，先都试试，再选择较喜欢的。

1.你需要一个高的杯子、一枚硬币、一块手帕和一瓶有标签（标签标明此为危险溶液）的水。

2.开始表演时，将瓶里的水倒一些到杯子里，并向观众说明这是强酸，可以使除了杯子外的任何东西溶解。

3.之后，出示硬币，用右手拿住手帕，将硬币捏在手帕中间。同时，左手托起杯子，如图。

4.把手帕和硬币移到杯子上方。

5.此图展示了杯子向前的倾斜及硬币的位置——实际上在杯子后面。如图让硬币沿着箭头方向落下。

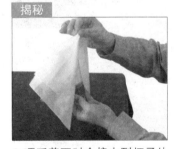

6.硬币落下时会撞击到杯子外侧，并落到你的左手上。硬币撞击杯子的声音，会使观众以为它掉到了杯子里。

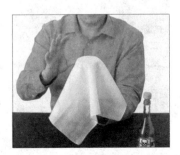

7.这样，硬币就落在你的左手上，而观众却毫不知晓。

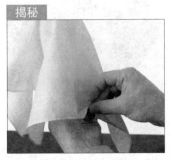

8.当捏住手帕的边沿并将其从杯子上移开时，偷偷地用右手捏起左手掌上的硬币。

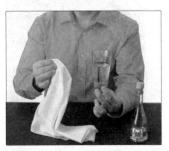

9.硬币藏于手帕下，移开手帕，硬币不见了，似乎它真的被溶解了。

硬币穿过戒指

将一枚硬币放在一块厚的手帕下，然后将手帕的四个角穿入比硬币小的戒指中，你却能穿过手帕和戒指取出硬币。

1.左手拿住手帕的一角，右手指捏住硬币。

2.用手帕盖住右手和硬币，移开左手。

揭秘

3.偷偷地在硬币后面将一部分手帕夹在一起。

4.用左手从前面掀起手帕，露出手帕下的硬币。同时，悄悄用左手抓起你左手拇指和食指间的后部的手帕。

5.再次用手帕盖住硬币，但是使这两层手帕都往前翻。

揭秘

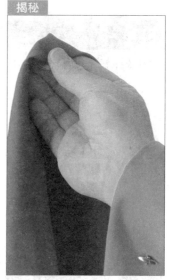

6.从这幅近景图可知，此时硬币并不在手帕里面。

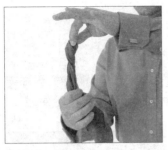 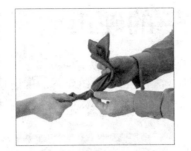 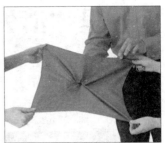

7.然后，将硬币下面的手帕扭在一起，扭在一起的手帕能隐藏硬币。

8.叫一名观众通过捏住手帕捏紧硬币，你再将手帕的四个角拢在一起，穿入戒指，并将戒指推向硬币。

9.从那位观众手中拿回"包"着硬币的手帕，再叫两个人各拿住手帕的两个角，展开手帕（如图）。

揭秘

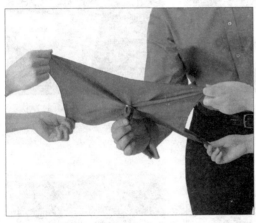 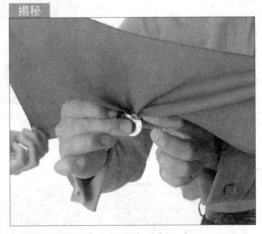

10.你的手则伸到手帕下，拿出位于夹在手帕褶皱中的硬币。

11.此图展示了拿走硬币这一步。

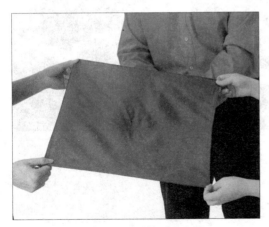 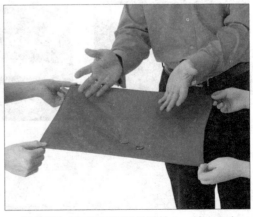

12.硬币和戒指掉出后，手帕则空空的。

13.把戒指和硬币丢到展开的手帕上，结束表演。

手帕里 "消失" 的硬币

　　表演时硬币被清楚地看到包于手帕里。做个神秘的手势，再拉开手帕，硬币不见了。这个魔术很简单，随时可以做，也许是最好学的魔术。现在就试试吧，硬币似乎就那样突然消失了，连你自己都会大吃一惊。这样的魔术为数不多，其秘密也同样出人意外。

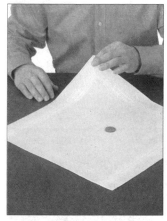

1.开始时将一块手帕放在面前，摆成菱形。将硬币放在手帕中心往左一点的位置。

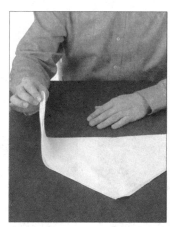

2.将手帕的下半部往上折，与上部重合，形成三角形，拿起三角形的右角。

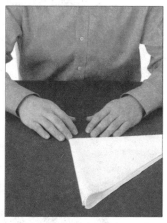

3.现在，将手帕右边折向左边，与之重合。在这一过程中，不移动硬币。

4.右手压住硬币，将手帕和硬币一圈一圈往上卷。

5.卷到顶时停下。

6.然后双手各抓住手帕的两个尖端，慢慢拉开。

7.硬币不见了！事实上，它在手帕一个秘密的折叠处，只是别人不知道。

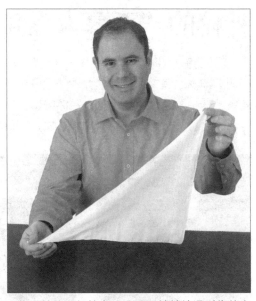

8.将手帕的左部抬高，让硬币悄悄地滑到你的右手上。

揭秘

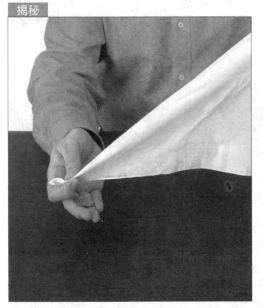

9.这幅图展示了硬币滑下后的位置。

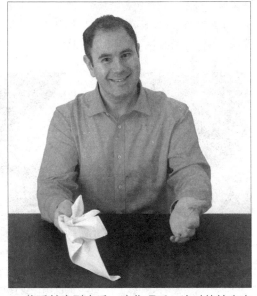

10.将手帕塞到右手，遮住硬币，这时就结束表演，并且可以将手帕和硬币放入口袋。

神秘的"百慕大三角"

　　将3支铅笔在桌上摆成三角形，在三角形的中间放上纸船，用杯子盖住纸船，小船和杯子却都神秘地消失了。整个魔术就像是在演示在著名的百慕大三角里，物体的神秘消失。此魔术是由两个魔术组成的，若你愿意，可以只做前面部分，但两部分合起来表演效果更佳。加上百慕大三角的故事，此魔术就更加精彩非凡了。

1.你需要几张硬纸（备用）、3支铅笔、胶水、双面胶带、剪刀、1支钢笔、1个玻璃杯和1张纸。

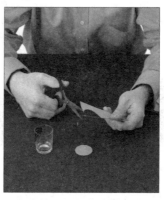

2.表演前，沿着杯子的顶部在硬纸上画个圈，然后沿着这个圈从硬纸上剪下与杯口等大的圆盘。

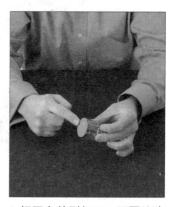

3.把圆盘粘到杯口，不要让边缘突出来。这种特制的圆盘就是大家所知的"隐具"。

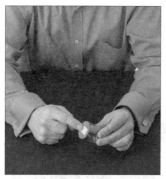

4.在圆盘中间粘上一小块双面胶带，用手压紧粘牢。

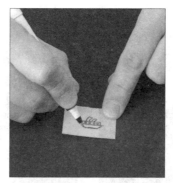

5.再在另一张硬纸上画只小船，小心地将船剪下来。注意：小船必须比玻璃杯的底部小。

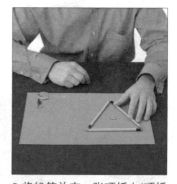

6.将铅笔放在一张硬纸上(硬纸的颜色跟圆盘的颜色一致)，摆成三角形，在三角形中间放入小船。将玻璃杯口朝下放在硬纸上(这样就看不到隐具了)。准备好这些就可开始表演，先跟观众讲述关于百慕大三角的传说：任何经过百慕大三角的东西，都会神秘失踪。

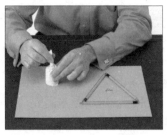

7.讲完之后，拿出一张普通的纸，如图用纸包住杯子。包的时候千万不要抬起杯子，也不要包得太紧。

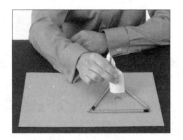

8.包好杯子后，拿紧杯子，将杯子连同包裹的纸一起放到三角形中间的船上。

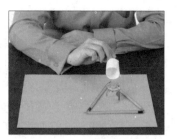

9.接着拿起纸，将杯子留在桌上。小船不见了——完美地隐藏在杯子底部的隐具下面。这时你就向观众解释说，杯子代表经过百慕大三角的龙卷风，经过小船的时候，小船就不见了。

10.重新用纸包住杯子，将纸和杯子一起从三角形中拿走。此时小船已经粘在杯底的双面胶带上，一起被举起。

11.然后解释说，龙卷风一走，就将船也卷走了。这时将杯子移到桌子靠近自己的边沿，边说边偷偷地让杯子滑到大腿中间，这就是所谓的错引和落膝法。

12.杯子虽然掉了出来，但纸会依旧保持原状。于是就把这个空壳再放到三角形的中间，并说有时候龙卷风还会再回来。

13.最后，用手拍纸壳并将它弄平，显示杯子也消失了。将纸捡起，并解释说，甚至连龙卷风都会消失在百慕大三角里。

14.结束时，就收拾桌子上其他道具，若旁边有小道具箱，就可偷偷地将杯子拿起放入箱中。注意：一定要用桌上的硬纸遮住杯子，便于将杯子拿走。

必须不断练习错引和落膝，熟练之后自然不会让人察觉异样。

魔法纸张

依次相互折叠、包裹不同颜色、面积逐渐变小的彩纸，直到最后一张，将它展开并放上一枚小硬币，再把彩纸全都折回去。做个神秘手势，再展开纸，小硬币竟变成一枚更大的硬币。然后，把这枚硬币还给借你小硬币的观众，他必定会很惊喜。这个魔术需要几张颜色各异的纸张，还需要剪刀或切纸机。用这种方法不仅能改变硬币的面值和大小，还能使硬币出现和消失。

1.表演前，剪出以下的正方形彩纸：一张红色的，边长为20厘米；两张蓝色的，边长18厘米；两张黄色的，边长16厘米；两张绿色的，边长14厘米。

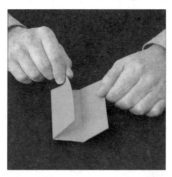

2.如图将一绿色彩纸折成三等分。

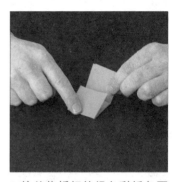

3.接着将折好的绿色彩纸条再折成三等分。其余的纸也按着这样的方法折好，折的时候多用点力，使边沿清晰。再把它们全都展开，每张纸就都被分成9个相同的正方形。

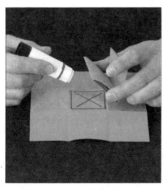

4.接着，小心地将两张蓝色彩纸从中心正方形处粘在一起。

最佳的结束方式是把面值更大的那枚硬币给借给你小面值硬币的人。

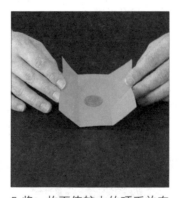

5.将一枚面值较大的硬币放在一张绿色彩纸的中心正方形处，将这张彩纸折好——硬币则被包在里面。把该绿色彩纸放到一黄色彩纸中间，折好这张黄色彩纸后将它放到蓝色彩纸中间，并折好。

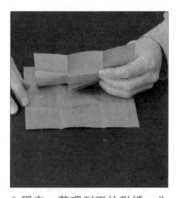

6.现在，整理剩下的彩纸。先放红色的，再放上蓝色的（蓝色的彩纸是双层的，将包有硬币的纸包放在下面折好的那层里，如图所示）。

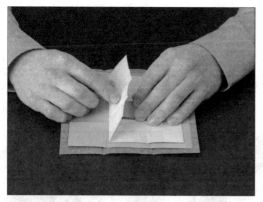

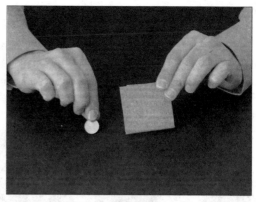

7.接着在蓝色的彩纸上放上黄色彩纸，最后放上绿色彩纸。然后从上到下依次一张包另外一张地折成一个纸包。

8.表演时，先展示折好的纸包和一枚小面值的硬币（可能的话，从观众那借来硬币）。

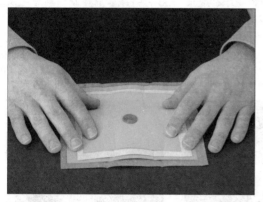

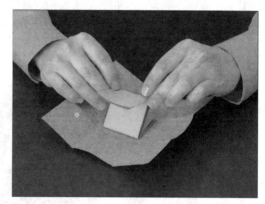

9.打开纸包（注意：不要暴露了底下的蓝色纸包），把小面值硬币放到绿色彩纸的中间，再一张张包起来。

10.包最后一层时，偷偷翻转蓝色彩纸。

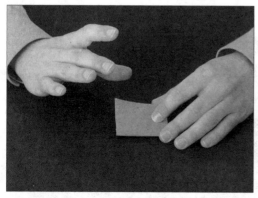

11.最后，用红色的彩纸将蓝色纸包包好，在纸包上方做个神秘的手势。

12.再打开纸包时得到的就是那枚大面值的硬币。

线团里的硬币

借来一枚硬币，在它上面做上记号，你可以使这枚硬币消失，并最后在一团线球中央的一个小布包里找到它。此魔术很棒，因为拆完线球要很久，里头的小布包也封得严严实实的，会在布包里找到硬币就更出人意外。注意：事先要精心准备，因为这需要不少时间。

1.开始准备时，拿出一张厚的硬纸（备用），长约12厘米，宽约10厘米，将一枚大的硬币放在硬纸上，在纸上用铅笔标出硬币的直径，以此直径为距，画两条与硬纸的长边平行的直线，再在这两条线外3毫米处画两条平行直线。

2.沿着画好的线将硬纸折成长而扁的管子。用胶水将纸管的两面粘在一起，并用手指压紧到完全干了再放开。

3.做好纸管后，硬币刚好可以在纸管里滑动。

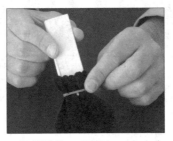 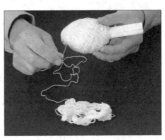

4.把纸管的一头塞入一个小布包里，并在布包口用橡皮筋将纸管套紧。

5.绕一团线球将小布包和部分纸管包起来。

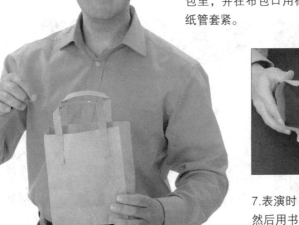

6.卷好线球后将它放入一个纸袋，纸管朝上，但别人不会知道里面有纸管的。

7.表演时，借一枚硬币，在硬币上用铅笔做上记号，然后用书中讲过的一种魔术使它消失（"手帕里'消失'的硬币"是理想选择）。接着，右手偷偷拿着硬币，伸到纸袋里。

揭秘

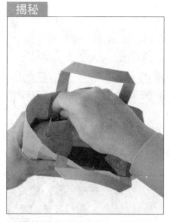

揭秘

8.悄悄地将硬币放入纸管里，使之落入线球中。

9.放好硬币后，拔出纸管，将纸管放到纸袋底部，再拿出线球。注意：拔出纸管滑道的时候，要用左手透过纸袋压紧线球。

10.然后，向观众展示线球。注意：展示时边轻压线球，封好纸管留下的缝隙。

11.之后邀请一名观众来拆线球。

12.一段时间后，当他（她）最终拆开线球时，会发现里面的小布包。

13.让他（她）证实小布包被橡皮筋扎得紧紧的。

14.再叫他（她）打开小布包，等他（她）拿出里面的硬币，就可证实是之前做过记号的那枚。

丝帕消币（一）

　　将一枚硬币放在丝帕里后交由观众拿着。再将丝帕抖开，而硬币却消失了。取两块一模一样的丝帕，从其中一块上剪下一个小小的角，并将这一角缝到另一条帕子上，注意缝针的位置与剪下的位置相同（剪下那角的三边都缝上），在缝最后一边时，将一枚硬币藏到这个秘密小口袋里。

1.右手捏着硬币向观众展示，同时双手拿着丝帕，注意右手捏硬币处同时要捏着秘密小口袋（注意用右指遮挡秘密小口袋）。

2.当将硬币放到丝帕中间时，同时注意透过丝帕将另一枚藏着的硬币一并拿起。观众透过丝帕感知硬币的存在时，他们会以为他们摸到的就是之前看到的那枚，但实际上他们摸到的是偷缝在丝帕里的那枚。

3.揭秘图：让自由的硬币落入手中指尖藏币处，然后再把手自然地抽离帕子。

4.双手分别捏住手帕的一角，让观众按照你的指令将硬币丢下。口中数到三然后大喊"松手！"

5.观众松手后，丝帕被展示是完全空的，而硬币就像是完全消失了，结束时，你可以迅速将手帕收起折叠好再放进口袋。

丝帕消币（二）

　　将一枚硬币放在丝帕里后交由观众拿着。再将丝帕抖开，而硬币却消失了。虽然这个魔术的效果和上一个"丝帕消币（一）"有些类似，但方法是不同的。很多魔术都有这样一个共性，即可以有多种不同的方法去实现同样的效果。比如说将一个女人锯成两半就有很多种方法！如果你认为自己已经看穿了某个魔术，那么请再仔细研究一下，看看自己是否真的看穿了。

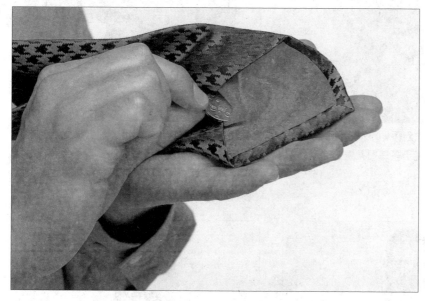

1.准备工作：将一枚硬币偷偷放进领带的衬里中，让领带末端兜着它。

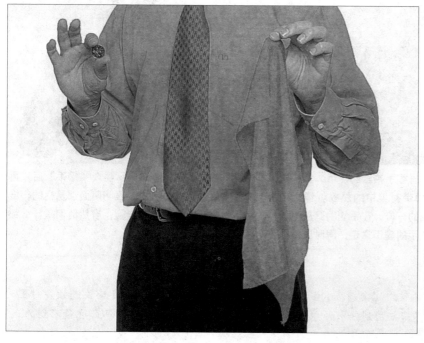

2.准备开始表演时，右手向观众展示另一枚硬币，同时左手拿一块不透明的手帕。

揭秘

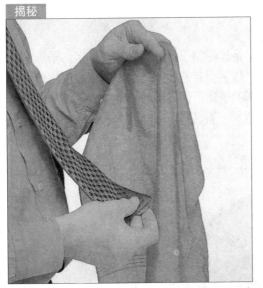

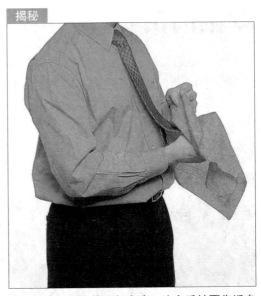

3.将右手拿着的硬币放到手帕下面，同时右手捏着领带末端。可对着镜子多练习几遍这个动作。

4.将手帕举至大约腰部高度，注意手帕要靠近身体。这样的话观众看过来你的领带不会有什么异常，仍旧是自然下垂的。如果领带举得过高，观众就会看穿你在做什么了。

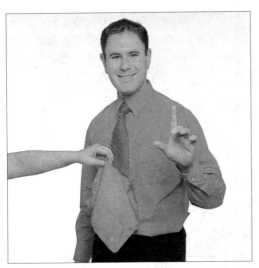

5.邀请一位观众帮你捏着手帕里的硬币，其实这枚硬币是事先藏在领带衬里中的那枚。像之前"丝帕消币"中介绍的一样，在手帕的遮盖下，用指尖将第二步中展示的硬币拿走，同时自然地抽出你的手。

6.双手各拿手帕一角，指示观众"松手"后，再向观众展示手帕正反面，表明两面都是空的，接着可以将手帕递给观众检验，当然他们是什么都发现不了的。

提示：这里要想让硬币完全消失，还可以在手帕遮盖时将右手的硬币直接放进领带衬里中，这样一来就不需要用到任何藏币法了。而且这种诡秘的方法是观众怎么也猜不到的。

包纸消币

　　用纸将一枚硬币包起来。直到最后一刻包在里面的硬币仍清晰可见甚至可以触摸得到，然而当将包着的纸撕成碎片后，硬币便神不知鬼不觉地完全消失了。

　　这里所用到的硬币最好是问观众借来并带点什么记号的。这样一来，这枚硬币可以在后面的魔术中再次出现，所以说这是个很值得一学的即兴硬币小魔术。

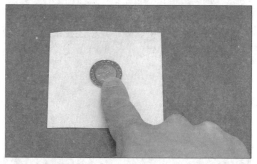

1.这里需要用到一张约9立方厘米的不透明纸，并在纸片中间放上一枚硬币。

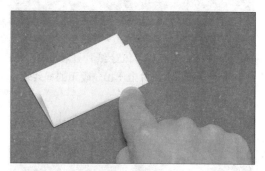

2.沿着硬币边缘将纸片往上折，注意折痕要多压几次，要有一条明显的折痕。

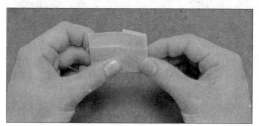

3.再沿着硬币边缘将纸片左边部分往后折（如图所示），同样折痕要明显一点。

4.同样地将纸片右边部分也往后折，不过注意不要将硬币束缚太紧，以免妨碍之后硬币的秘密移动。

5.沿着硬币边缘将纸片上面部分也往后折，看起来硬币是被围在折成的正方形里了，但实际上纸片的上面部分留有一条边是开着的，硬币可以从这里掉出来。

6.用拇指按压折好的硬币，同时将整个包装上下颠倒，这样一来不仅可以让纸片开着的那边朝下，而且还可以在纸片上压出一硬币的框架来，用以替代真实硬币的存在。

7.邀请一位观众来检验硬币是否还在纸里，此时注意要认真地看着它。

8.松开原本捏着硬币的大拇指，让硬币从纸中落下，此时你右手背起到了很好的遮盖作用。

9.硬币落到了右手指尖藏币处。其实松开大拇指后，硬币是很容易落下的，如果不行，那就是第三步、第四步中折叠得太紧了。

10.将纸片撕半后再撕一次。此时硬币正处于右手的指尖藏币处。

11.将撕成的碎片扔到桌上证明硬币完全消失了。你可以选择适当的时机再将硬币变回来。

消失的硬币

　　将一枚硬币放进一个空的火柴盒里，摇晃火柴盒，通过晃动产生的声音证明硬币确实存在，但一会儿之后再打开火柴盒，竟是完全空的。这之后你可以选择任意你喜欢的方法再将硬币变回来。从而增强魔术的效果。

1.打开一个空的火柴盒，当着观众的面放入一枚硬币。

2.左手拿着火柴盒，右手将其合上（此时硬币在里面）。

3.将火柴盒转移到右手里，右手掌心朝下拿着火柴盒。

4.右手前后晃动火柴盒，里面的硬币碰撞盒子产生的声音证明硬币的存在。

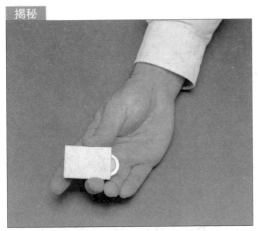

 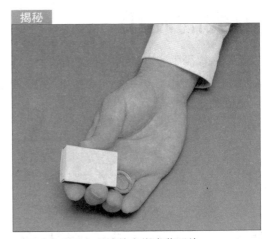

5.再次晃动火柴盒，此时注意右手掌心朝上，同时大拇指和中指挤压火柴盒两侧边，让火柴盒顶面突起留出一条缝，让硬币从中滑出掉落在右手掌心。这个动作可以通过将手心转向自己来掩盖。

6.硬币此时正安全地待在指尖藏币处。

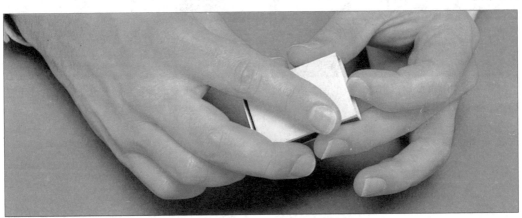

7.手腕再次转动时，将火柴盒顺势放回左手，用左手的大拇指和中指捏着。

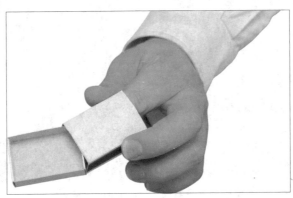

8.用左手食指将火柴盒打开，向观众展示硬币已经消失了，而将火柴盒完全拆开让观众检验，他们是找不到任何东西的。

徒手消币

　　这个魔术虽简单却很有表演效果，因为只要一挥手，就能让物品消失。与其他的魔术一样，这个魔术也少不了多多练习，因为练习是取得好效果的根本。注意：最好正对观众表演，这样的效果更佳。

1.开始表演时，坐到桌旁，将要使之消失的物品置于前面的桌上。图示中用的是硬币。

2.接着，用手掌向下盖住硬币，基本上贴着桌面。

3.然后，手掌向前移动，直到手掌根压住硬币。手掌根做小小的圆圈状滑动。

4.在手掌根部分滑出桌沿时，让硬币秘密地掉到大腿上。

5.之后，手赶紧从桌子边缘往前移动，继续"摩擦"硬币。最后，翻开手，硬币消失了。

重力消失

这是让小物品突然消失的另一种技法，成败主要取决于时间的把握和角度的使用，而且必须正对观众表演。若观众能从侧面看到就不要尝试，不然就会暴露了秘密。

1.左手拿个小物品（图中用的是硬币），姿势如图所示。

2.转动你的手腕，这样左手手背就能挡住观众的视线。

3.接着数到三，数一下就举起右手的一个指头。注意：右手在前，遮住左手。

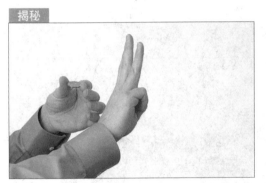

4.这是侧视图。这样拿着硬币，再加上右手挡着，观众就不会看到硬币。

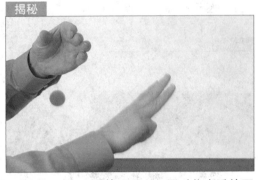

5.数到三时，左手放开硬币，同时将右手放下来。注意：不要张开左手，只需稍微松开。

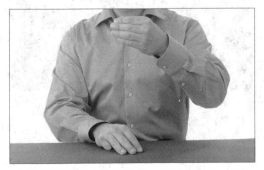

6.而从前面看的话，放下的右手刚好遮住了往下掉的硬币。

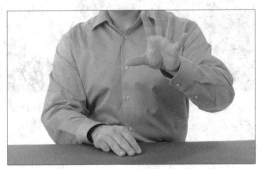

7.最后，左手手指互相摩擦一会儿再张开，硬币却消失了，这时就结束了表演。

巧分安全别针

　　两枚安全别针显然是钩在一起的，你却能用三种极不可能的方式将它们分开，真是令人惊讶。这个小魔术很棒，值得一学，既可随时表演，也可加入更大型的表演中，还可与书里的其他别针魔术一起做，如"可辨别针"和"解出别针"。一开始虽然会很难，但只要掌握了诀窍后就简单了。

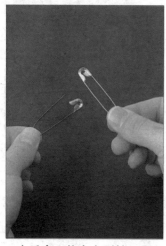

1.右手拿一枚安全别针，用左手打开另外一枚。打开的别针方向依此：头向右，开口向上。（图示中打开的别针是涂上红色的，便于观察。）

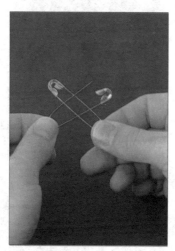

2.将左手上的别针穿入另一枚中间，穿过的时候，左手别针的头部始终位于右手别针的下面，然后扣上别针。

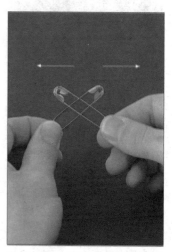

3.扣好后，双手分别握住这两枚别针的末端，按箭头方向将它们往外拉。

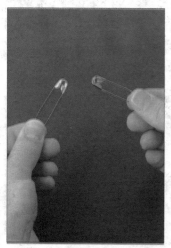

4.结果，别针神奇地分开了。

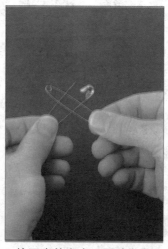

5.接下来的魔术只要稍微做些改动。如图，将右手的别针倒着拿。

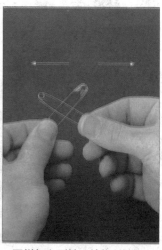

6.同样扣上别针，并将别针拉开。

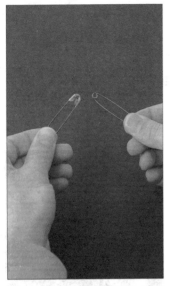 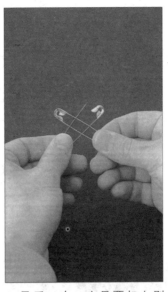 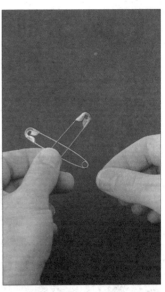

7.别针竟再次奇迹般地分开了！若你愿意，表演可以到此为止，并将别针交给观众检查。但若能继续，效果更佳。

8.最后一次，也是要扣上别针，但如你所见，并没有真的把别针钩在一起，因为你使左手上的别针越过另一别针的两边，而非穿入中间。

9.用左手同时按住这两枚别针。

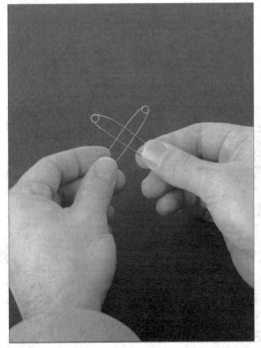 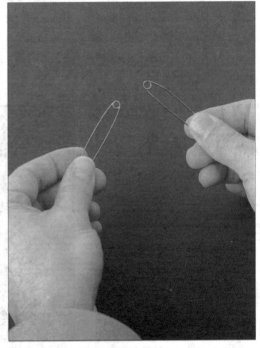

10.将别针倒转，并告诉观众最后一次不是将别针从头部分开，而从底部分开。

11.拉开别针，它们显然会被分开。

巧辨彩珠

　　这个魔术中有5枚别针，针上各套着一颗珠子，珠子颜色各异。表演时你转过身去，背对参与观众，将你的手放到背后。让该参与观众将其中一枚别针放在你的手上，并让他藏起剩余的别针，可你还是能神奇地猜到所放的别针上珠子的颜色。

1.表演前先找出5颗大小相同、颜色各异的珠子，以及5枚大的安全别针和一把钳子。

2.将别针都打开，各套上一颗珠子。接下来要在别针上动些手脚，便于辨认。

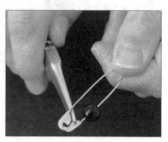

3.先拿起套有黑色珠子的别针，用钳子夹合它的头部。

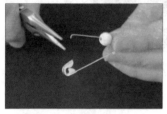

4.再拿起套有白色珠子的别针，夹弯它的针尖部位。

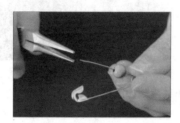

5.接着是套有绿色珠子的别针，将其针头的多处夹弯，便于辨认。

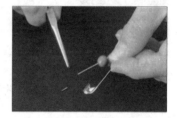

6.最后，将蓝色珠子的别针的针尖剪断。这样别针扣上就完全一样，而打开时，却可通过所动的手脚辨认其颜色。

揭秘

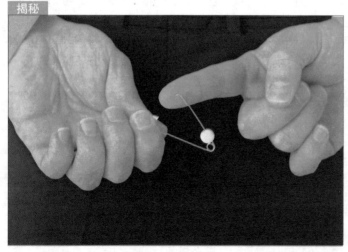

7.在表演时，从背后拿着别针要转身再次面向观众的时候，偷偷地打开别针，就可通过触摸知道该别针上珠子的颜色。然后你就可以神奇地公布答案，并提出再做一次。

解出别针

在这个魔术中你将别针从手帕边缘穿进去，不解开针头，就可将别针从手帕上移出来。表演前用旧手帕多多练习，就能明白其中的原理，也能掌握其中的手法，便能每次都成功。

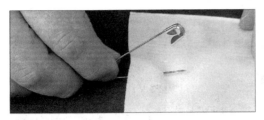

1.如图在手帕的一角别上一枚别针。

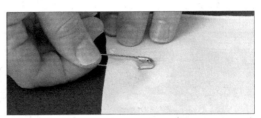

2.接着将可以解开别针的那面面朝自己靠着手帕平放。之后再将别针往外滑，就能滑出别针，且不会损坏手帕。此为第一步。

3.然后同样在手帕上别上别针，并用手帕包着别针翻转三次。用左手压住别针以下的手帕，用右手将别针拉出。

4.拉出后，别针仍然扣着，而且手帕丝毫无损。

超凡的骨牌预言

表演前写下预言，将预言放入信封并封起来，向观众出示信封后将它放到一边，然后开始表演。拿出一副多米诺骨牌，并邀请两名观众上台，叫他们按任意顺序将所有的骨牌排列好，但第一个骨牌要与第二个骨牌一样，第三个要与第四个一样，依此类推（跟正式的多米诺骨牌玩法一样）。排完后叫他们记下两端的骨牌上的数目，再打开信封，里面对两端的骨牌码的预言正确无误，实在叫人大吃一惊。如此，众人都会惊叹你超凡的能力。

1.演出前从一整套多米诺骨牌中拿掉两个骨牌，并将这两个骨牌上的数目作为预言写下并放入信封封起即可。

2.开始表演时，将信封放在桌上后，邀请两名观众上台，叫他们按上述方法排骨牌。

3.只要观众按照上述规则排列骨牌，那最末端的两个骨牌的骨牌码就跟预言的相同。等排好后，你就出示你的预言。

吸管彼此"穿过"

两根吸管明显交错缠绕在一起，做个神秘手势，就能将它们拉开，且吸管都丝毫无损。图示中的吸管都是彩色的，便于观察和领会。

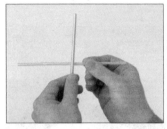

1.表演时，用左手将一根吸管竖着拿起来，用右手将另一根横放在第一根的前面。

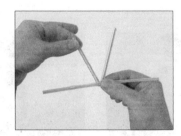

2.将竖的吸管的下部从外往上折，绕着横着的吸管。

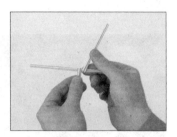

3.绕着横着的吸管，继续将这部分吸管再往下折回。

4.现在，将横着的吸管的右半部分从外往内折，包住竖着的吸管，并继续折回到右侧。

5.接着继续将这部分吸管折到左侧，这样横着的吸管的两端就都在左侧了。

6.折好后，双手各捏住一个吸管。

7.最后，双手往外拉开，便能将吸管分开，看起来就像是吸管彼此穿过一样。在观众看来你已经将吸管缠在一起了，但事实上并非如此，因为按着刚才的顺序和方向折吸管，你就解开了吸管所有的缠绕。

手劈香蕉

　　用这里的方法，你能神奇地将未剥开的香蕉分成观众所选择的段数。这个魔术还使用了纸牌，不仅能使观众参与其中，而且能使这个魔术显得更加不可思议，因为要切成的段数是让观众选择的。

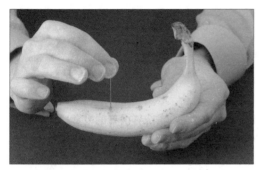

1.表演前，拿出一根香蕉，用细针从香蕉皮上插入，细针做弧线运动偷偷将香蕉切开。依此方法将香蕉分成四段，香蕉就会看似无异样。

2.表演时，将这根香蕉放在面前的盘子上，然后拿出5张纸牌，分别为：A、2、3、4、5。注意：纸牌的花色随意，但一定要将A牌放在最上面，剩余的纸牌从上到下按顺序排放。

3.接着洗纸牌，一次只拉出最底张纸牌，这样就只改变纸牌的顺序，最后使纸牌回到洗纸牌前的顺序。然后是让参与观众选纸牌，但你能使他选择的是3或4，这就是所谓的"迫纸牌"。邀请一名观众上台后，开始发纸牌（纸牌面朝下），并叫他在你将纸牌发完前随机喊"停"。注意：先算好时间，以便可以在跟观众讲好他该做什么时就已发出两张纸牌。他必定会在你发最后一张纸牌之前喊停，这样，观众所选的纸牌不是3就是4。

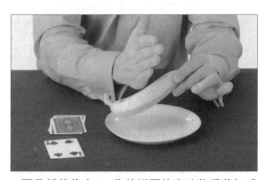

4.要是纸牌停在4，你就说要施魔法将香蕉切成4段；要是停在3，就说要在香蕉上劈3次，接着就真在香蕉上方劈3次。

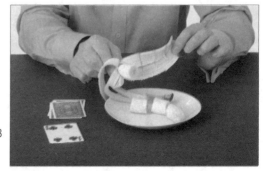

5.最后，剥开香蕉，让3段或4段香蕉掉到盘上。

有唇印的纸牌

让一名观众选择一张纸牌，再将这张纸牌放回整副纸牌中，并将整副牌洗过。接着将这副纸牌放入盒中，再让一名观众朝这副纸牌送个飞吻后，你再拿出所有的纸牌，会发现其中有一张牌与其他纸牌朝面相反，那就是观众所选择的纸牌，它的上面还有个大大的唇印。

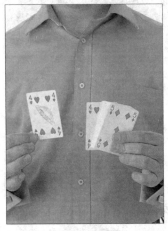

1.表演前，在一张纸牌上印下一个唇印。再找一张跟它一样的纸牌作为"替身"，将这张"替身"放到整副纸牌的最上面。

2.将这副纸牌放入盒中，把有唇印的那张纸牌放到最底下。

3.表演时，将整副纸牌拿出，但要偷偷留下有唇印的那张。

4.接下来要做的是使观众选择那张"替身"（此时纸牌面朝下，"替身"在最上面）。将纸牌放在手掌上，让一名观众拿起少数纸牌，并将这些纸牌翻转过来，放回整副纸牌上。

5.接着让他拿更多纸牌，同样翻转过来并放回整副纸牌上。

6.然后跟他说所选择的纸牌就是从上往下第一张面朝下的纸牌。说完后摊开纸牌，找出第一张面朝下的纸牌，其实就是那张"替身"。

揭秘

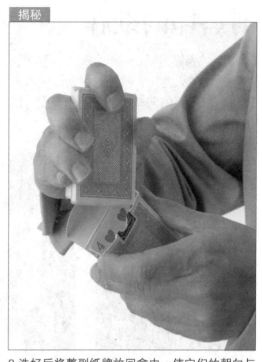

7.叫观众记下这张纸牌，你再将它放回整副纸牌中，接着洗纸牌。

8.洗好后将整副纸牌放回盒中，使它们的朝向与盒中有唇印的那张相反，并将这张有唇印的纸牌夹在中间。

9.然后，让一名涂红色唇膏的女观众给这副纸牌投个飞吻。

10.最后，拿出所有的纸牌，面朝下摊开，就可得一张翻过来的纸牌，也就是观众所选的纸牌，它的上面还有个大唇印。

扯不烂的纸牌

　　拿出一张纸牌（中间打孔）和一个信封（同样在中间打孔）。将纸牌放入信封中，用带子同时穿过纸牌和信封上的孔，从而将纸牌缠在信封里。尽管如此，你还是能将纸牌拉出来，并且纸牌丝毫未损。

1.你需要一张旧纸牌，一个打孔器，一根50厘米的细带子，一把剪刀和一个比纸牌稍大的信封。

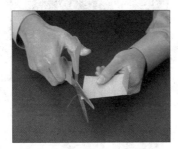

2.表演前将信封的底部剪掉，得到无底的信封。

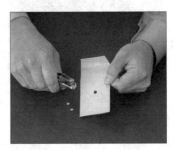

3.接着在信封的中间打个孔。

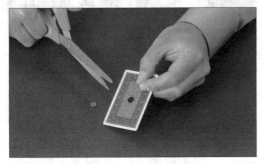

4.再在纸牌正中心打个孔，或用剪刀等在它中间剪个小孔。

5.表演时，向观众展示纸牌和信封的正反面，然后慢慢地将纸牌整张插入信封中。

揭秘

6.如图，内推纸牌，使之从信封底部露出。同时用左手从前面挡住，就不会被人发现。

揭秘

7.尽量将纸牌往外拉，使信封上的孔不被纸牌遮住。

揭秘

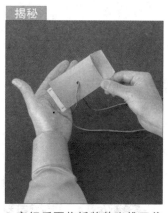

揭秘

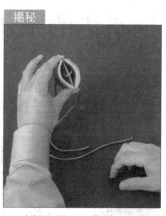

8.然而，观众从前面是不会看出什么端倪的。接着你就可以将带子穿入信封上的孔。

9.穿好后再将纸牌整张推回信封里。

10.这幅图展示了信封里的带子是如何绕过纸牌的。

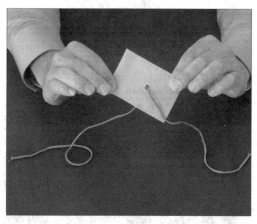

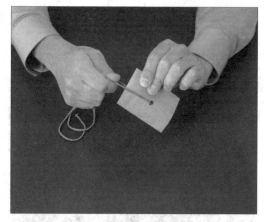

11.之后就封住信封，并向观众展示该信封的前后两面，他们便会看到带子是穿过信封的。

12.展示后，一手捏紧信封，一手抓住带子的两端。

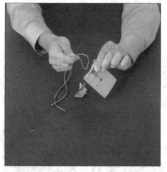

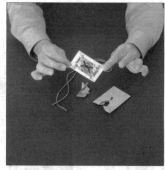

13.然后用力一拉，便能用带子穿破信封。

14.最后拿出纸牌，让观众看到它丝毫未损。

此魔术需多多练习，且练习时要一次性多准备些信封，因为一个信封只能用一次。

留在墙上的纸牌

有个经典的魔术，叫"天花板上的纸牌"，表演时将一纸牌做上记号后放回整副纸牌中，然后洗牌，接着将纸牌都抛向空中，结果有记号的那张纸牌竟粘到天花板上。

但"天花板上的纸牌"的问题是要将纸牌从天花板上拿下来并不容易，而且别人也肯定不愿意有纸牌一直粘在他们的天花板上。于是这个简化版的魔术就应运而生，其中的方法大致不变，但可以随地表演，且不会造成任何破坏，因为此魔术用的不是天花板，而是墙壁或图画的玻璃框。

但是你若已获得屋主的准许或者是在自己的房子里表演，就可选择将纸牌粘到天花板上。纸牌若是粘到像天花板这种够不着的地方，就可能会一直粘在那里，以后要是有人问起"为什么天花板上粘着张纸牌？"时，就有故事可讲了。

1. 你需要一副纸牌和一段胶带。表演前，将胶带绕着中指粘起来，且粘贴面朝外。

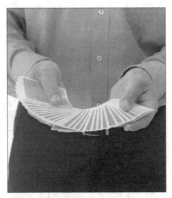

2. 表演时，将纸牌摊成扇形，便于选择。

3. 注意：不要让胶带碰到纸牌。

4. 叫某观众从中选一张牌，并叫他（她）记住这张牌。

5. 接着叫他（她）将纸牌放回整副纸牌的最上面。

6. 你再将纸牌都翻到另一只手上，偷偷让胶带粘住最后一张，且要将手指从胶带环里抽出来。

揭秘

7.然后，准备洗纸牌。注意：不要让人发现胶带。

揭秘

8.洗纸牌时要使被选纸牌始终位于最底部，可以这样做：每次都从中间抓起部分纸牌，并将前后的纸牌压在一起，再将抓起的牌放在最上面，这样就不会改变被选纸牌的位置了。而前面的观众则不会发现有异样。

揭秘

9.如图，压弯纸牌，将有胶带的纸牌直对墙壁，准备将整副纸牌弹开。注意：要藏好胶带，不要被人发现。

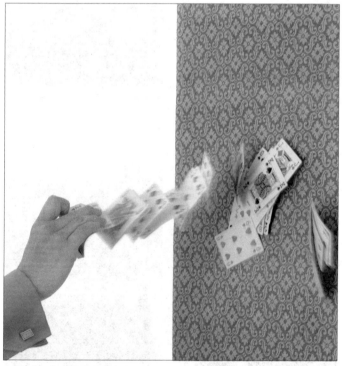

10.接着就将纸牌弹到墙上，那么被选纸牌便会牢牢粘在墙上，其他纸牌则会掉下来。

11.最后被选纸牌就这样一直粘在墙上，实在令人惊叹。

表演时可以用旧纸牌，因为纸牌是要掉到地上的，容易造成磨损。而且表演结束后，一定要自己去移开墙上的纸牌，若让别人去移就露馅了。

牌点飞离

　　由观众选出一张方块2。将牌放在整副牌中间，然后魔术师说道，它会神奇地重新出现在整副牌牌顶。魔术师将顶牌翻转，但是是方块3。然后魔术师手指轻轻一弹，牌上的点就从牌上飞离，而魔术师手中的牌竟变成了方块2！

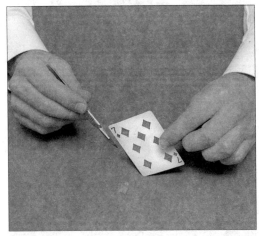

1.用一把小刀，小心翼翼地挖掉一张备用牌的一个方块点。

2.在方块点的背面粘一小片可再用粘胶。

3.将小方块贴在一张方块2中间，让它看起来像方块3一样。

4.布置好整副牌，以使真正的方块2在顶牌位置，而特制方块2则位于第二张。

5.你需要观众切牌来迫方块2这张牌。左手持牌，牌面朝上，然后请观众切出四分之一的牌，并将其翻面，置于整副牌的顶部。

6.现在请他/她切出约一半牌，并将它们正面朝上放在整副牌上。解释说你要使用你碰到的第一张正面朝下的牌。

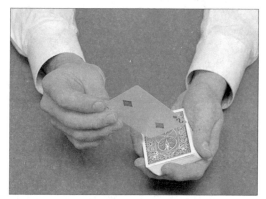

7.将牌展开，直到你发现第一张正面朝下的牌。那张就是你要迫的牌。移去所有正面朝上的牌，并将其正面朝下放在整副牌底部。

8.提起顶牌，向观众表明这张牌是方块2。你自己不要去看牌面。

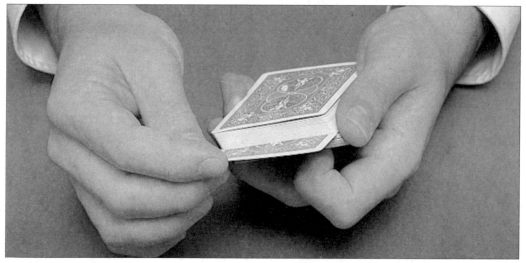

9.将方块2插入整副牌中间，然后慢慢地正牌。

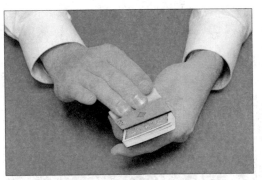

10.拨动整副牌的边缘,并解释说选定的牌已经穿越了所有的牌,回到了牌首。

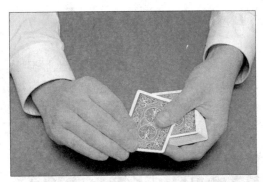

11.左手以发牌握牌法持牌,然后用你的拇指将顶牌推向右手。右手抓住这张牌,这样当你将牌翻面时,你的手指就会挡住牌角上的花色,这张牌自然本来应该是"3",但是却成了"2"。

12.将牌正面朝上,将离你较远一侧的带花色牌角挡在你的左拇指下。向观众展示这张特别的方块"3",然后询问这是不是选定的牌。

13.不管观众有没有回答,你只说"看好了!"然后准备用你的右手指和拇指轻弹中间的花色。

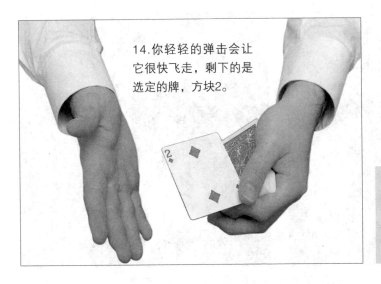

14.你轻轻的弹击会让它很快飞走,剩下的是选定的牌,方块2。

提示:记住这副牌里还有一张方块2,所以在将整副牌给人检查时确保你已经将那张牌抽离。

巧变纸牌

由观众选一张牌，然后将其洗回牌中。你从口袋里拿出一张牌。让观众看到，不是选定的牌。手轻轻一抖，这张牌就变成了选定的牌。

另一个变式是，你可以迫两张牌，在本例中是梅花6，后面跟着一张黑桃J。然后你可以先展示第一张牌，然后神奇地把它变成第二张。

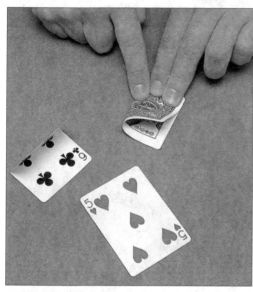

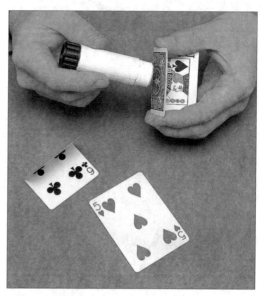

1.选择两张不同的牌（在本例中是梅花6和黑桃J），再加上第三张备用的牌。将两张选定的牌向内折叠，折出一条锋利的褶痕。

2.将两张牌的一半部分背靠背粘起来，确保两部分完美地重合在一起。

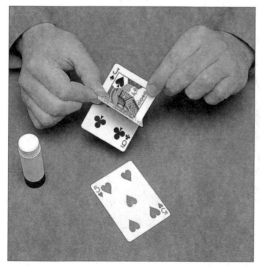

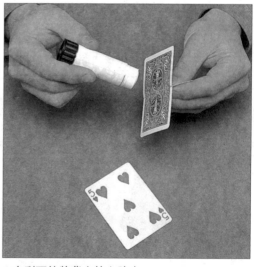

3.这样就能造出一张牌，它既能被看成J，又能被看成6。

4.在剩下的牌背也粘上胶水。

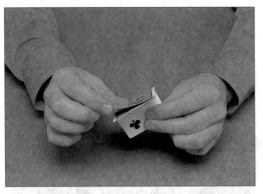

5.将这张牌粘到第三张牌的牌面。这样能加固这个机关。

6.将牌边朝上，使方块6一面朝外。把这张牌正面朝下放到你的胸袋里。

7.取出一副牌，并将梅花J放在底部，为迫牌做准备。

8.你可以使用任何你自信能表演好的迫牌方式以保证黑桃J在右手纸牌的最下边。

9.让一位观众来负责喊停，然后展示底牌。它将是黑桃J。将这张牌洗回到整副牌中，然后将这些牌放到一边。

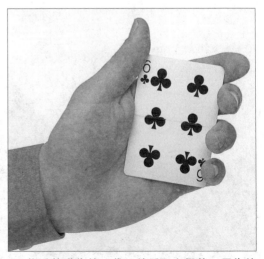

10.将手伸进你的口袋，然后取出假牌，用你的左手手指握牌展示。将牌抓紧，以遮住多出的一倍厚度。询问观众你有没有选到正确的牌。观众会告诉你不是。问观众选的是哪张牌。

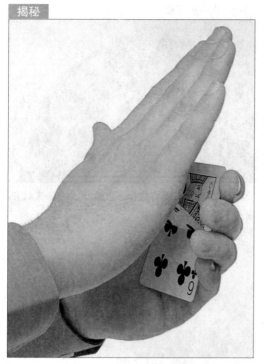

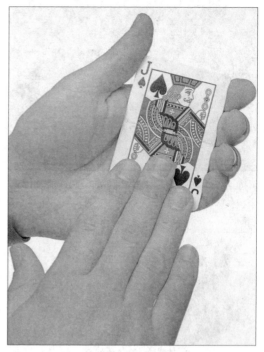

11.将你的右手放在左手前，并将假牌的顶部往前弹。

12.当你的右手往下移时，让牌的副翼完全打开，这样牌看起来就变了。

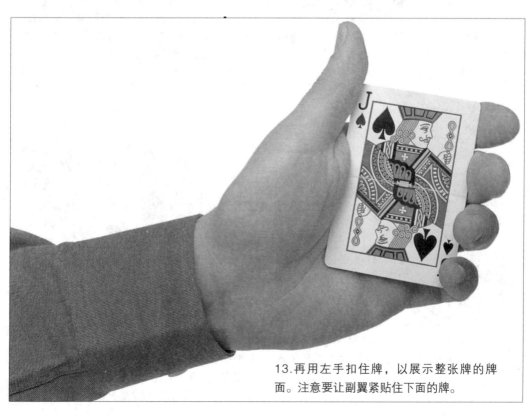

13.再用左手扣住牌，以展示整张牌的牌面。注意要让副翼紧贴住下面的牌。

找"贵妇"

　　这个魔术是一个著名的非法欺诈手法，在世界各地各大城市的街头巷尾都能看到，许多人因为押在他们认为是那张不同的牌上而输了钱。它有好多其他的名字，包括三张牌蒙特和找到A等。向你的朋友展示一下，为什么他们绝不能玩这种纸牌游戏。

　　向观众展示三张牌——两条8和一条Q（贵妇）。即使你的观众很确信他们知道Q在哪儿，但当他们翻牌的时候，发现Q已经变成了小丑。再稍微想想，你可以将小丑换成其他很多东西，包括你的名片！

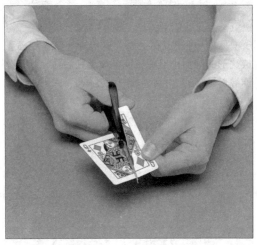

1.用剪刀将Q剪开。剪在哪里无关紧要，但是要试着剪下三分之一的牌。如图所示，应该斜向着一边剪成锥形切面。

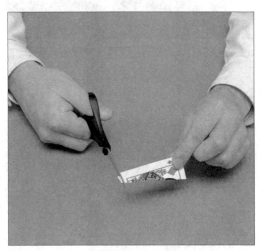

2.将锥顶剪去5毫米。你接下来会明白，这样这个隐具会用起来更方便。

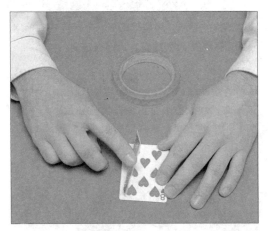

3.将一片粘胶沿Q的较长外刃贴上，并将其稍稍倾斜粘在一张8上。胶带将用作转动的枢纽。多做几次试验，你就能清楚了。

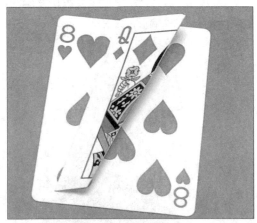

4.这就是完成好后的假牌的样子。

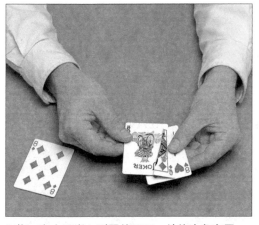

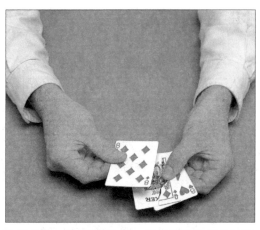

5.将一张小丑嵌入副翼的下面，并使边角齐平。

6.把另外一张8放在上面，这样看起来像是三张成扇形的牌。小丑牌将完全被藏在后面，就像是你握着两张8，中间夹着一张Q一样。

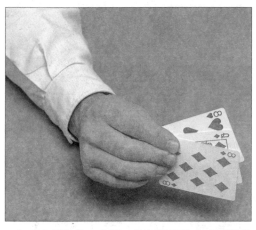

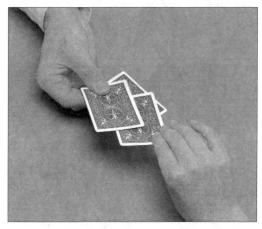

7.向观众展示这个扇形，并解释说观众只需留意Q，并记住它的位置。

8.转动你的手腕，将扇形翻面，然后问观众他/她认为Q在哪里。他/她会告诉你在中间。

9.请观众将牌从中间抽出。当他/她把牌翻过来时，观众会很惊讶地发现竟然是小丑牌。稍微合上牌，这样你可以把牌正面朝上，以展示两张8。

纸牌透桌布

　　这个特效很简单。观众选定的一张牌从整副牌中消失，然后重新出现在桌布下面，或者其他任何你想让它出现的地方——你的口袋，盘子下，某个观众的椅子下面或者他/她的口袋里。不论你决定让它出现在哪里，都要确保你在魔术开始之前就将牌藏在那儿了。如果被人发现你预先安排了这个魔术，那么魔术的收场就要给糟蹋了。

　　用非常简单的方法制造非常不可思议的效果，这算一个完美的典型。如果表演得好，它看起来就像是奇迹，而且很可能会骗过一些内行的魔术师！在通读表演方法后，仔细想想还能不能使用其他消失的方式。

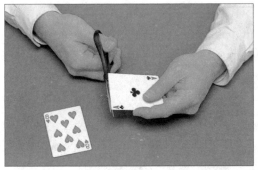

1.这个套路由两个阶段组成：选定牌消失和最后牌重新出现。消失的那张牌就是你要迫的牌。先从一副牌中拿出任意一张牌（在我们的例子中，是梅花A），然后用剪刀沿它的短边修剪掉一部分。

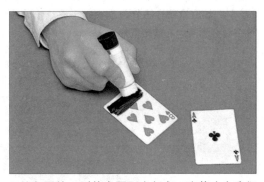

2.从备用的一副牌中再取出任意一张牌（在我们的例子中，是红桃8）。这张将是要消失的牌。把底下三个红桃涂上胶水（这里用黑笔打上了标记），然后将它沿未修剪的一条短边粘到梅花A上，以让两者黏着部分完美地粘在一起。

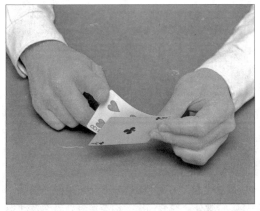

3.让胶水晾干。这幅图展示了这张假的双重牌的样子。注意，由于你将A剪去了一条，所以红桃8容易被揭起。（这张牌被称作"短牌"。）

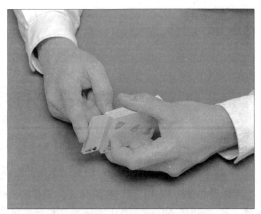

4.将这张双重牌插入整副牌当中，记住它的朝向，以便你确认哪边是没有粘胶水的。

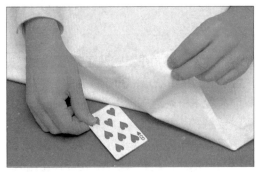

5.这个魔术的第二阶段，就是让牌重新出现。从整副牌中取出那张与你的复制牌一致的那张（红桃8），然后偷偷地将其放在桌布下面。（这应该在观众到来之前就布置好。）

6.现在，准备工作已经做好了。用左手发牌握牌法持牌，牌面朝下。

7.用你的右食指和中指拨动整副牌。由于有张短牌，所以牌会自动在红桃8处停下。如果你仔细听，能听到"喀嚓"的一声。加以练习后，你就能每次都停在短牌处。在表演时，你要解释，当你拨动牌时，你需要一位观众随时来喊"停"。开始拨牌，并看着他们的嘴唇。你必须对拨牌进行限时，这样当他们喊"停"时，你就已经让所有在短牌之下的牌都被拨过一遍。这需要一点时间练习，但不太难，特别是一开始的时候如果你拨慢一点的话。如果你一开始拨得太快，你可能在观众喊"停"之前就错过了短牌。请观众记住他们叫停的那张牌，然后继续让剩下的牌从你的手中拨过。

8.这里你有好几种选择能向观众表明牌已经从牌叠中消失。你可以用缎带展牌法在桌面上清楚地展开牌（就像这里一样）。在我们的例子中，梅花A事实上是一张双重牌，它后面有一张红桃8藏着。没人会去怀疑这一点。请观众找一下他/她的牌，他/她会承认，那张牌已经不在了。另一种办法是把整副牌交给观众，然后请他/她一张张发到桌上，直到他/她找到自己的牌。没人会去注意一张牌的厚度。这可能是证明牌真的从整副牌中消失了的最让人信服的方式。

9.慢慢地掀起桌布，让观众看到这张牌。不要低估这个套路的效果。这是让牌从一副牌中消失的最聪明的办法之一，看起来似乎无法解释牌为什么会突然不见。正如在介绍中提到的，你可以再想想，怎么才能让牌重新出现在别的任何地方。除了你的想象力，谁都限制不了你。

盒中升牌（一）

将一张观众选定的牌洗回到整副牌中，再将牌放回牌盒中。然后用指尖撑住牌盒，一张牌从牌盒中升起，进入观众的视线。这张牌就是选定的牌。

这个简单的魔术最大的优点是它不需要用特制的牌，只要你将牌放在特制的牌盒中，你就能在任何时候表演这个魔术。这还是一个你用来"收场"的完美魔术，因为表演结束时牌就在盒子里，你可以随时放回到你的口袋里。

这个特制的盒子很容易做，只需花你几分钟时间就能做好，但是表演完这个魔术，你的观众将会惊讶不已。

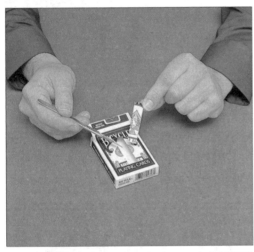

1.将一副牌取出盒子。用一把小刀，在盒子的背面割出一个约1.5厘米宽，5厘米长的缺口。

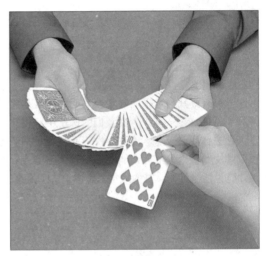

2.将盒子放到一边，这样整个魔术过程中切口就不会被人看到了。将牌展开，供观众选择。

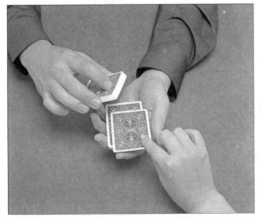

3.将选定的牌控到顶牌位置。具体操作为：右手提起上面半副牌，然后请观众将牌放回。

揭秘

4.将上面半副牌放回到牌叠上，然后在两叠牌之间留一个手指间隙。

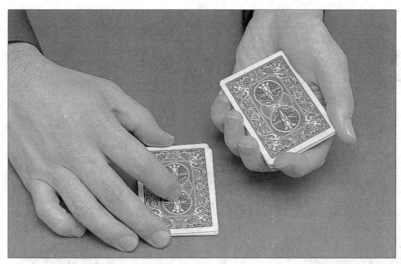

5.切出约四分之一副牌到桌上。

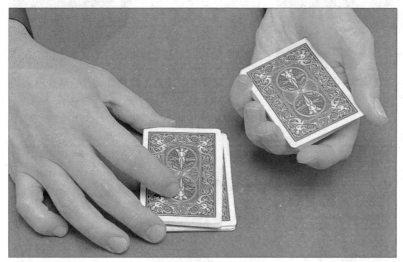

6.现在将手指间隙上所有的牌都切到桌上的一叠牌上。切牌动作要干脆利落。

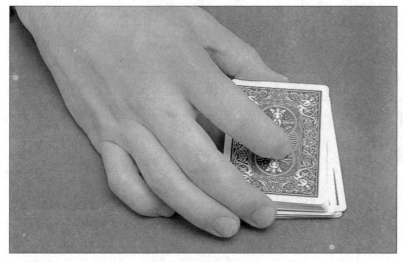

7.最后，将剩下的牌放到顶部。现在选定的牌已经被不知不觉地控到了顶部。如果你有足够的信心，可以接着做一个假洗牌和假切牌动作。

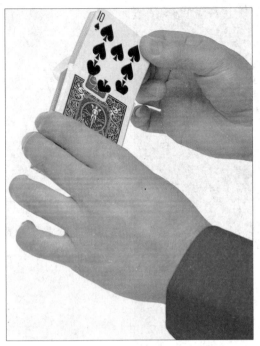

8.用你的右手抓着牌盒。注意牌盒抓取的方式，观众是看不到你的食指的。

9.将整副牌放回牌盒，让牌面朝外。确保背面的缺口不被人看到。

揭秘

10.将你的食指放进牌盒后面的窟窿中，慢慢地将顶牌推上来。

11.从前面看，选定的牌神奇地从牌盒中升了起来。

盒中升牌（二）

　　让选定的牌从一副牌中升起是一个老魔术了，而且，不管你相信与否，达到这一效果的办法有好几十种。这里有一个易于操作的聪明办法。

　　在这个版本中，观众任意地选一张牌，将其放回整副牌中间。整副牌被放回牌盒中，然后将一个小小的"把手"插入牌盒边上的小孔中。这时把手颤颤悠悠地放在里面捣腾，然后选定的牌就很滑稽地从牌中升起了。

　　最好用一副全新的牌来表演这个魔术，准备过程也比多数魔术复杂一点，但是观众的反应会让你觉得你所花费的时间和精力实在超值。

1.将一副新牌完全正好。用一支铅笔在牌的顶部往下约1.5厘米处沿牌边缘画一条直线。这条直线不可以画得太明显，但是要清楚得足以让你看到。这里的线画得比较粗，以让你看得更清楚。

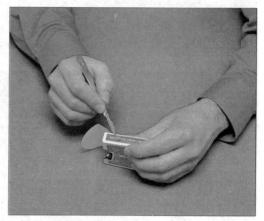

2.用小刀在牌盒的一侧切一个方正的小孔，与铅笔画的直线部位一致。

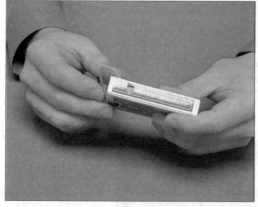

3.将牌放到牌盒中，检查一下从外面的孔能否看到里面的直线。

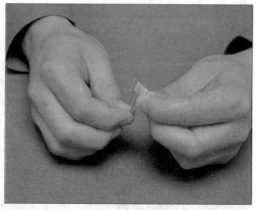

4.将一小片双面胶粘到一根牙签头上。将胶带在你的手指间搓动一下可能会有助于稍稍减小胶带的黏性。试一下，你就会更清楚。

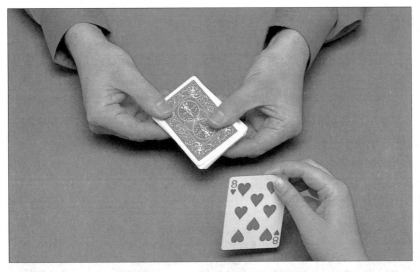

5.然后，先让观众选牌。当观众在看牌时，秘密地将牌上下颠倒下。

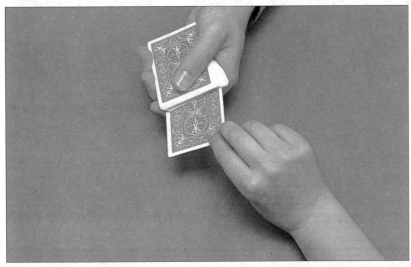

6.请这位观众把他/她选定的牌放回整副牌中间任意位置。

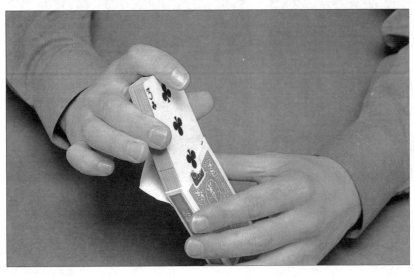

7.将整副牌放回牌盒，悄悄地将有划线的一面对着切口的对面。

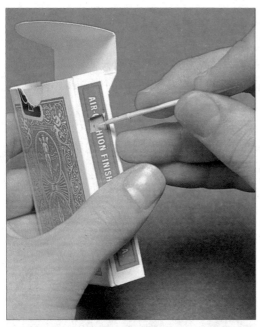

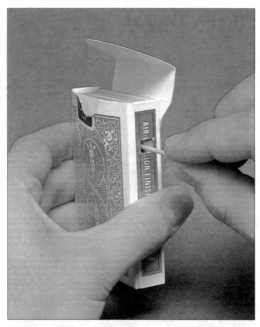

8.然后取出牙签。将粘有双面胶带的牙签头通过切口插入牌中，紧贴选定的牌。你可以找到这张牌，因为它的边缘会有一个小小的铅笔圆点。（这也是为什么使用新牌的原因；牌的边缘越白，就越容易看到铅笔的标记。）

9.将半支牙签插入整副牌中。胶带应该已经接触到选定的牌了。

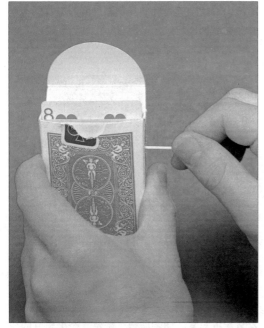

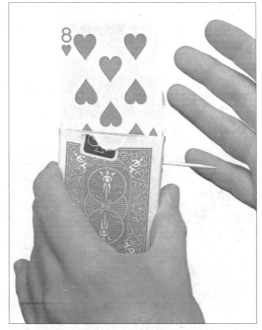

10.开始顺时针方向转动牙签。胶带会粘到选定牌上，并将从盒子的上面"捣腾"出来。

11.继续旋转牙签，直到这张牌完全暴露，并且从整副牌中升起为止。

纸牌变成火柴盒

　　请观众选择一张牌。之后你从口袋里选一张牌，问观众是不是这张牌。自然不是这张。抖动你的手，然后纸牌变成了一个火柴盒。将它打开，发现里面有一张折叠的牌。这张牌跟选定的牌居然一致！

　　为了做这个隐具，你需要一个火柴盒，以及另一个火柴盒盖（只需顶部和底部）、胶水、一把小刀以及两张一模一样的牌。这需要你花点时间去做这个特别的隐具，而且在你做出一个能获得比较完美效果的机关之前，你可能要做好几次试验。用不同大小的火柴盒试验下，找出效果最好的那一个。

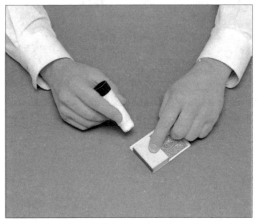

1.将两张完全一样的红桃Q之一正面朝下，放在你面前。用胶水将一个完整的火柴盒粘到牌的左上角。

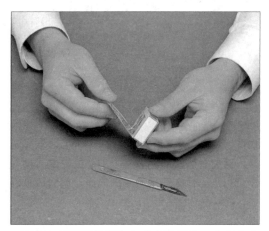

2.用小刀仔细地将牌和火柴盒接触的地方刻上痕迹。将牌向内折。

3.再用小刀在牌上画刻痕，这次是在牌与纸盒边缘接触的地方。将这一面往下翻折，这样它就紧贴着火柴盒的边缘了。

4.将牌折起来。如图所示，把第二个火柴盒的顶部和侧面粘到牌上。这个火柴盒的折叠部位必须与牌的刻痕的地方吻合。

5.这样，牌的一部分就从火柴盒的一边突出来了。在牌上画出突出长度的刻痕，将牌向内翻折。

6.现在，将盒子沿着褶痕折叠，而牌面也随之向内翻折，隐藏在里面。你可能需要将牌稍微再修整一下，以使其完全地隐藏起来。

7.将另一张与所选牌一模一样的牌（在本例中是方块6）折成四分之一张。

8.将这张折叠后的方块6放进火柴盒里。拿着这张和红桃Q粘在一起的牌，将它放在你左边的夹克口袋里，为要表演的套路做好准备。

9.取出一副牌洗一下，保证方块6在整副牌的底部。

10.然后迫牌，请一位观众在任意时候说"停"，同时保证底部方块6不变。

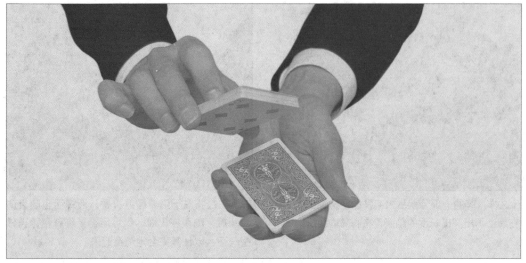

11.展示所迫的牌，然后正常地洗一次牌，将这张牌洗回到整副牌中。

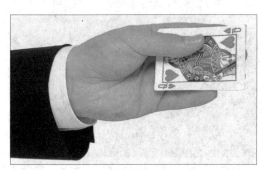

12.将手伸进你夹克左边的口袋里，取出牌并拿出来给观众看。隐藏的火柴盒现在应该抵着你的手掌。问观众"这是你的牌吗？"回答显然是"不是"。

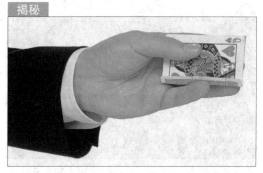

13.说："看着！"轻轻地上下挥动起你的胳膊。同时用左手小指将牌突出部分沿褶痕向上翻折。

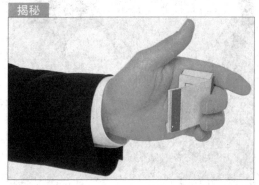

14.现在手指往里弯曲，沿着你之前划的褶痕将牌往里翻折。

15.最后，用你的左拇指，沿盒子边缘将剩下的部分往里翻。你现在可以停止抖动你的手并向观众展示，牌已经变为一个火柴盒了。

16.解释说，"在这个盒子里有一张牌。"慢慢地推开火柴盒的抽屉。之前你放进盒子的与你所迫牌相同的牌将会出现在观众眼前。

17.将里面的东西取出——一张折叠的牌。切记紧握机关盒，不要暴露里面的秘密，即有张牌粘在盒子的外面，但是拿的时候要尽可能地看起来随意。

18.展开这张牌，让观众确认这张就是他/她在魔术开始时选择的牌。

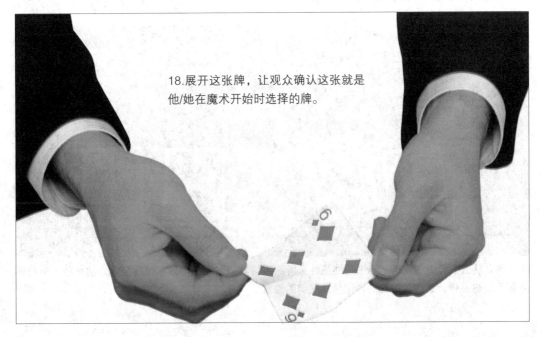

神奇的侦探

　　从一叠扑克牌中任意抽出五张，面朝下放在桌子上，邀请一位观众翻看并记住其中的一张牌，再放回原处。将五张牌次序打乱，面朝下放在桌子上。此时观众自己可能都不知道他记住的那张牌在哪里，而魔术师却能知道并找到那张牌。这个"低语的扑克J"最好能用从观众那儿拿来的牌来进行表演，因为这样一来观众就不会怀疑你事先在牌上做记号了，那么这个魔术的效果也就会更加不可思议了。这个魔术中，抽取牌的数目可以任意调整，不过五张其实是最合适的。当你读了以下介绍的步骤后，你会发现表演所用的扑克牌其版本越老，表演起来就越简单方便。

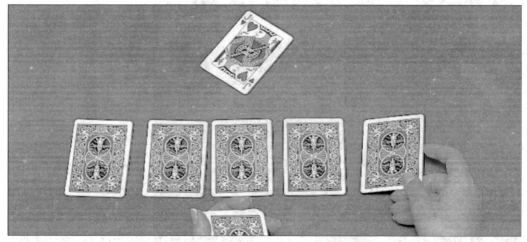

1.从一叠牌中将J拿出，解释道这张牌代表着福尔摩斯，也就是世界著名的侦探。再邀请观众从一叠牌中任意抽取五张，并将他们面朝下在桌子上摆成一列。

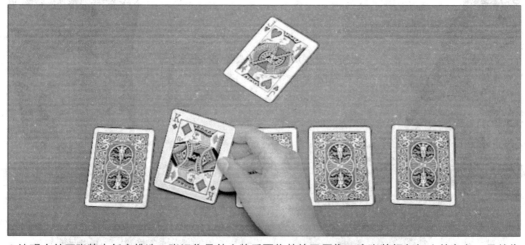

2.让观众从五张牌中任意挑选一张记住是什么牌后再将其放回原位。这张牌担任坏人的角色，虽然你不能看见这是张什么牌，但你必须记住这张牌的位置。

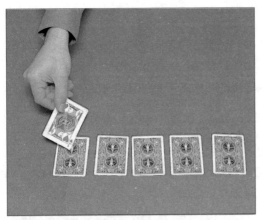

3.向观众解释J大侦探必须仔细观察一下每位嫌犯。边说边将扑克J在每张牌上轻叩几下。

4.你做这个轻叩动作其实是一个错误引导,你真正要做的是仔细观察刚刚观众选择的那张牌,并从中找出类似小瑕疵或是小污点的记号,便于待会儿找牌的时候用。此时动作要秘密且快速,否则观众可能会看出破绽的。

5.让观众将五张牌顺序打乱后仍旧面朝下放置,可能此时连他们自己也不知道那张牌在哪儿。

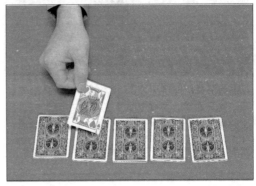

6.解释道此时J侦探要再次仔细观察这五名嫌犯并从中找出坏人。像之前一样用J在每张牌上轻叩几下,同时找出带有记号的牌。

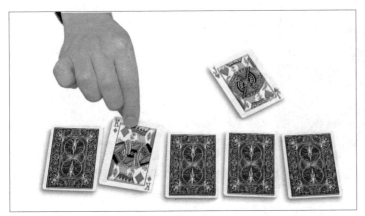

7.找到后将此牌翻过来——伟大的侦探J已经将坏人揪出来了!

灵敏的触觉

在表演了几个纸牌魔术后，对观众来说，你的指尖能开发出超级灵敏的触觉。为了证明你的话，先洗好牌并将其牌面朝下，握在手中。顶牌须背对魔术表演者，但每一次他都能通过感触它的表面来鉴定一张牌。向观众解释说你灵敏的手指能让你知道一张牌是黑还是红，以及上面有几点。

1.从一副洗过的牌中，发出一张牌，使其正面朝下，持于右手，并将其置于身前约齐颈高处。用拇指抓住牌的底边，四指抓住顶边，牌背朝向自己。左手食指移上来，去摸这张牌的牌面。

揭秘

3.这里，左手指移开了，这样你就能看到究竟是怎么一回事。纸牌被压弯得刚刚好能够偷看到纸牌左边较低一侧的花色。

2.这张图显示了从后面看去的视角。在手指第一次触摸牌面的同时，右手四指和拇指轻轻挤压。这个动作会让牌弯曲或向后弓起。

速定翻面牌

　　观众选定一张牌，并将其插入整副牌中。现在向观众解释将展示世界上最快的魔术。然后你将牌放到你身后不到一秒。当你重新把牌拿到身前，你将牌展开，观众会看到中间的一张牌翻面了。这张牌就是选定的那张牌。

　　这是用非常简单的方法来达到看似奇迹的效果的一个典型例子。如果表演得好，你同样可以赢得观众的喝彩。

1.魔术的编排很简单，只需一秒就能完成。偷偷地把底牌正面翻上，而其他所有牌都正面朝下。

2.在你的两手间展开正面朝下的牌，请观众选一张牌。小心底牌别被观众看到是翻了面的。

3.当观众已经看过并记住选定的牌后，你再偷偷将整副牌翻个面。为了做起来更容易些，你可以解释说，你要背转过去，以表示看不到这张牌。当你转身时，把牌翻转过来。

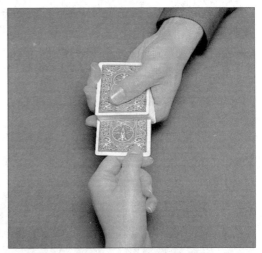

4.因为最后一张牌之前已经翻过面，所以整副牌看起来还是正面朝下。确保牌已经完全正牌后，再请观众将牌插入整副牌中间某一处。

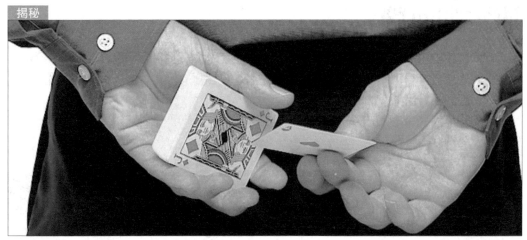

5.宣布你将会展示世界上最快的魔术。把牌拿到身后。观众一看不到牌，你就马上将顶牌抽离，并将整副牌翻面，并置于这张牌之上。

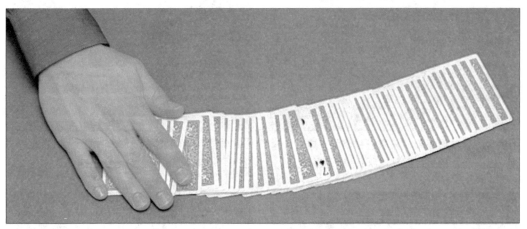

6.把整副牌重新拿到身前，看起来好像什么都没发生。整副牌看上去将仍然是正面朝下。将牌在你的手上展开，或者在桌上用缎带展牌法一字摊开，以显示有张牌是正面朝上的。

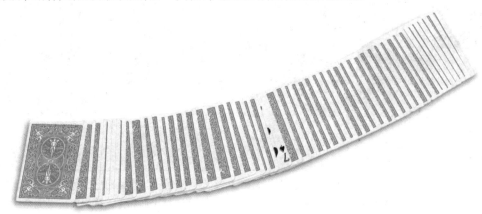

7.翻面的牌就是那张选定的牌。将牌翻回去，然后继续表演你的下一个魔术。

21张扑克牌

在桌面上发21张牌，让观众选出一张。在一个简短的发牌过程之后，我们用魔术上用的序列来找到这张被选中的牌。这是最著名的纸牌魔术之一，它能让每个见过的人都啧啧称奇。虽然魔术的原则和方法极富数学性，但对于魔术表演者的数学能力并没有要求。更令人叫绝的是，只要按照正确的步骤去操作，每一次都能奏效。用牌试试吧，你甚至自己都会大吃一惊！

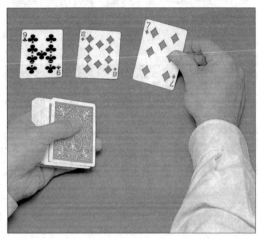

1.从左至右发3张牌，每张牌正面朝上（就像你要给3个人发一轮牌一样）。

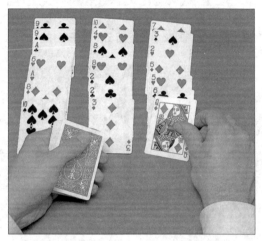

2.再以完全相同的方式发3张牌。继续发牌，直到每一纵列都有7张牌为止——总共21张。请观众记住其中的任意一张牌。在我们的例子中，选定的牌是方块Q。

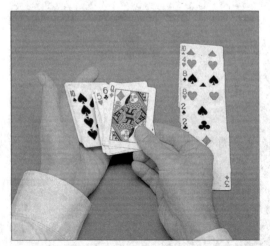

3.请观众告诉你，选定的牌在哪一列中。（在本例中，牌在第三列中。）收起另两列中的一列，接着收起选定牌所在列，并将其放在上面。

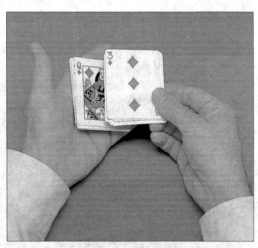

4.最后，收起剩下一列，放到其他两叠牌上面。记住下面这条金科玉律：选中的一列必须放在另两列的中间。

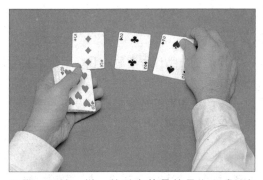 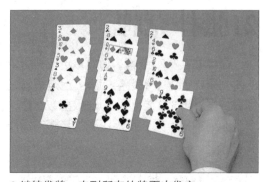

5.像一开始一样,从手中牌叠的最上面发3张牌,但是发牌时牌叠须正面朝上握于手中。

6.继续发牌,直到所有的牌再次发完。

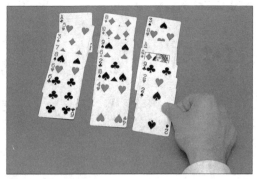 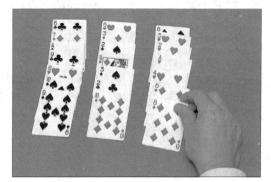

7.请观众再次确认所选牌现在位于哪一列。像之前一样,收起所有3叠牌,确保选定的一列在另两列中间。

8.一如之前的做法,重新发一遍牌。请观众最后一次确认选中的牌在哪一列。像之前一样,再次收回所有的牌。

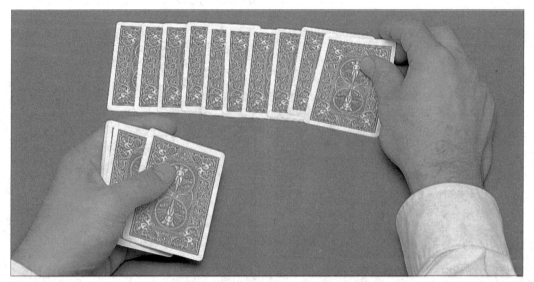

9.将牌背面朝下,向观众解释,要想找到所选的牌,就必须使用一句古代魔咒"霍格斯博格斯"。将牌发到桌上,每发一张牌,就大声说出"霍格斯博格斯"(HOCUSPOCUS)对应的一个字母,直到10个字母都说完。

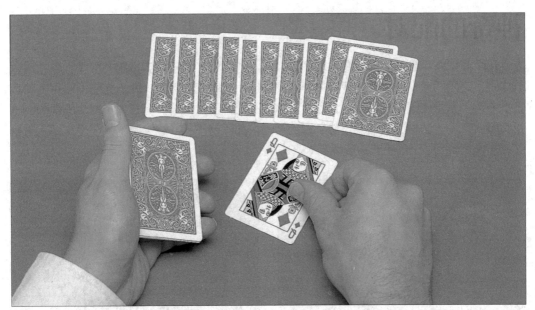

10.下一张牌，正是那张选定的牌。询问观众选定的那张牌的花色，然后将顶牌翻面。

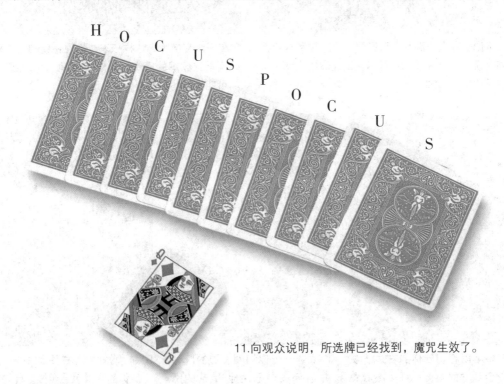

11.向观众说明，所选牌已经找到，魔咒生效了。

提示：在发牌的过程重复3遍以后，观众心里选的牌会自动地跑到手中正面朝上牌叠从上往下第11张的位置。这意味着你可以使用任意一个由10个或11个字母组成的词找到选定的牌，所以再想想，你就能将这个魔术个性化。你可以使用你自己的名字、观众的名字或者你伙伴的名字，等等。

神奇的配对

　　这个魔术将用到两副牌。魔术师和观众都从他们各自那副牌中取出一张牌，然后放回到中间。之后两人交换彼此的牌，并分别找各自所选的牌。接着，两人分别将选定的牌放在同一边，尽管失败的几率很大，这两张牌却神奇地匹配上了。这是人类发明的最聪明的纸牌魔术之一。试一试，你会让每个看到它的人都惊讶不已。这个魔术实在是太令人费解了，于是它便成了空前经典的纸牌魔术之一。

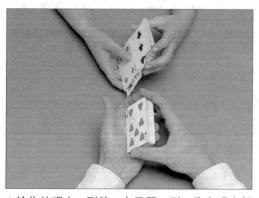

1.给你的观众一副牌，自己留一副。你和观众都将牌洗一遍。在洗牌过程中，记住你的底牌。这将是你的关键牌。

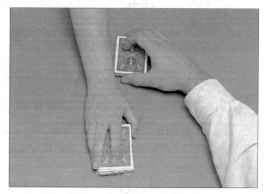

2.和观众交换牌，这样一来，你现在就知道了观众面前这副牌的底牌。向他/她解释，他/她必须尽可能地模仿你做的每一个动作。

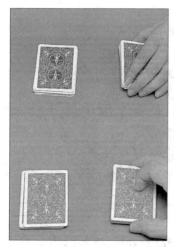

3.将半副牌切到你的右边。观众会像你的镜像一样，跟着做你的动作。

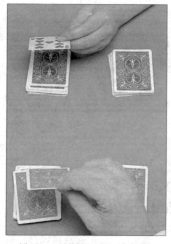

4.挑选一张你切到左边的牌，并指示观众记住他/她选的那张。看看你的牌是什么，虽然你没必要记住，只是装作你在这样做。

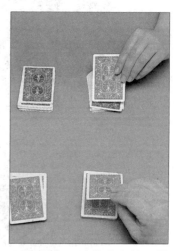

5.将牌放回到右手边的一叠上。你的观众也会照做。

6.将左边这部分牌放到右边牌的上面。现在，观众的牌已经在你的关键牌的上面了。在这一步，你想切多少次牌都没关系，虽然不一定要这样做。

7.将两副牌重新调换，然后，用绝对公正的语气向你的观众解释说，你们俩都选择了同一张牌。

8.请观众找出他/她选的那张牌，同时，找到你自己那张。将牌在手中展开，找到你的关键牌。在它上面的那张牌就是选定的牌。

9.把你那张牌正面朝下放在桌上正前方位置，你的观众也会照着做。

10.解释道，因为你们在每一时刻都做了相同的动作，所以，理论上你们应该会得到相同的结果。将牌翻面，以表明两张牌牌面完全一致。

不可能的纸牌定位

　　将一副牌一分为二，并由两位观众进行彻底的洗牌。每一位从各自牌中取出一张并相互交换。两人再次洗牌。令人难以置信的是，魔术师毫不犹豫地就能将两张牌找出来。

　　你的观众越想知道你是怎么做到的，这个魔术看起来就越不可能。魔术的秘密布置过程在该魔术中是作为表演的一部分展示的，但是由于太隐蔽，所以人们绝对看不出来！

1.将所有的奇数牌和偶数牌分离开来。每张放在另一张的上面。将牌朝观众的一面摊开，或者开扇，并向观众解说道，虽然纸牌已经打乱次序，但你想让他们再打乱一遍。随意地一瞥布置好的牌，是不足以看出整副牌已被分成奇数牌和偶数牌的。

2.将整副牌在奇数牌和偶数牌交接处分成两半。将牌分别递给两个观众。请这两位观众也洗一次牌。特别向观众强调一下，他们可以尽可能打乱牌。这一明显的坦白只会增加魔术的整体效果。

3.要求观众将牌在桌面上展开，并且从每部分牌中取出一张并记住，然后与对方的牌交换。

4.让观众将交换后的牌分别放入各自半副牌中间某处。

5.请观众再次将各自半副牌洗一遍，然后重申到目前为止过程的每一步都明明白白。

6.拿起其中一叠牌，并将牌正面朝你摊开。由于观众选定的牌是奇数牌中唯一一张偶数牌，你很容易就能找到它。取出这张牌，并将它放在选牌者的面前。

7.拿起第二叠牌，重复相同的过程，将第二个观众选的牌放在他/她面前。此时，如果你能稍微表演一下，会大有帮助。让你看起来像是找牌时遇到了点麻烦，或者，你也可以排除手中的牌，将它们一张张丢在桌上，直到手中只剩下一张牌。

8.请这两位观众分别验证每张牌牌名。以显示你准确地预测了这两张牌。这里所用到的一些调节气氛的方法让你能够专注于表演。你可以尝试不同的风格，看哪个最适合你。

预测时间

　　你做出一个预测，然后将其放在桌的中央。请观众想一个随机的时间。将12张牌摆成钟的表盘。选一张牌以代表观众所想的时间。魔术师透露他预测的时间，这时观众发现，桌中央的预测卡与选定的牌一致。

　　这个魔术是基于一个数学原理进行操作的，十分巧妙。用一副牌试试看，你自己都会觉得惊讶！在解说的最后部分，还提供了这个魔术的另外一种变法，即使用标记牌。相比起来，这种变法具有更强的迷惑性。

1.唯一的准备过程就是记住从顶部往下第13张牌。在我们这个例子当中，它是方块3。

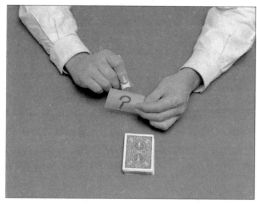

2.将牌正面朝下放在桌上，在一张纸上写下你的预测，在反面画个问号。你的预测就是你记住的那张牌。将其放在桌上，有问号的一面朝上，不要让观众看到你的预测。

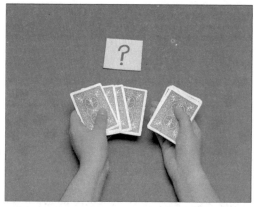

3.请一个人想一个他/她一天之中最喜欢的时间，然后从牌顶部拿相应数量的牌，并将这些牌放在牌的底部。当他在拿牌的时候，你背转过去，这样你就不可能知道他/她所想的时间。让我们假定他/她想到的是4点，并把四张牌从顶部移到了底部。

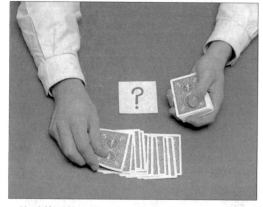

4.接过整副牌，然后发12张牌到桌上，并颠倒它们原来的顺序。

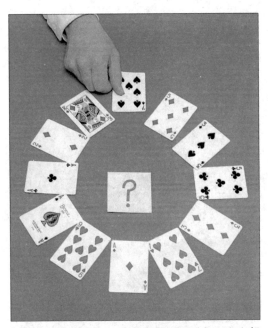

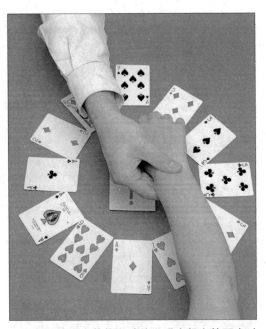

5.将这一叠牌收起，并围绕你的预测卡一张张朝上摆成钟的表盘状，使你最先发的那张牌位于一点钟的位置，第二张位于两点，以此类推。（代表12点钟的牌应该摆得离观众最远。）

6.你预测的那张牌将自动处于观众想出的那个时间的位置上。但是，先不要透露给观众。继续制造悬念，向观众询问他/她手表是戴在哪只手腕上的。请他/她把对应的手腕部位置于圆圈的中心位置。握住他/她的手腕，好像在倾听某种能告诉你他们所选时间的心灵感应。然后说出那个时间。

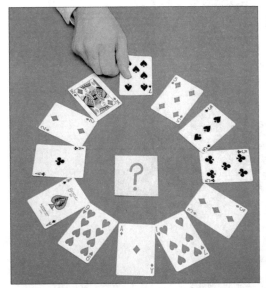

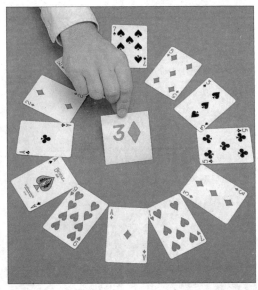

7.请观众确认你有没有说对，然后将注意力转移到所选时间点（这里是4点）对应的那张牌上。这张牌就是方块3。

8.将你的预测卡翻过来，以显示预测结果准确无误。

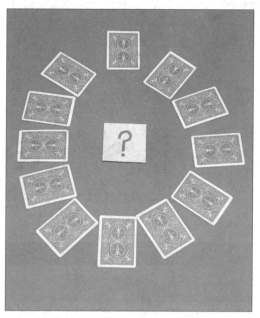

9.如果你将第13张牌标记起来（方块3），你可以把这12张牌正面朝下放置。当牌发好后，那张标记的牌将会告诉你观众所想的时间。

10.这张牌的特写镜头表明，如果与正常的设计图案对比，隐蔽的标记其实很容易看出来，只要你有这个意识。这张牌的背部的部分设计图案用永久性记号笔标上了与纸牌印刷颜色相同的标记。

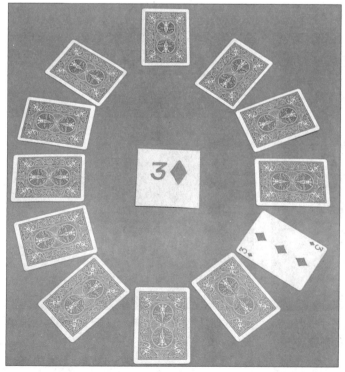

11.回到第七步，在你透露观众想出的时间并得到确认后，将对应时间点位置上相应的牌翻过来。

观众切A

　　将一副牌放在观众面前，然后请他/她将整副牌切成4等份。虽然魔术师一直没动过牌，还让观众再将牌进一步打乱，但最后观众发现每叠牌的首张均为A。

　　4张A魔术在魔术界十分流行。实际上，四张同值牌一类的魔术占据了纸牌魔术的很大一部分。这一自我工作魔术的结果是令人惊叹的，所用的方法很简单，但对于观众的冲击却很强大。

1.准备工作是，偷偷地将4张A都找出来，然后将其放在整副牌牌顶。

2.将整副牌放在桌上，然后邀请一位观众将其切成大概相等的两份。任何时刻都要留心整副牌原来的顶部位置（也就是，顶上有4张A的那叠牌）。

3.请这位观众将其中一叠牌再次切成两半，并指定放置的位置。

4.请其将另一叠牌也切成两半，并口头指示他，边用手指向那最后一叠牌所放位置。确保你现在仍然知道哪一叠牌牌顶有那4张A。

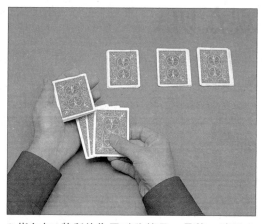

5.你应该让4叠等高的牌都位于你的正前方。4张A应该位于某叠牌的顶部，究竟哪一边取决于发牌的方式。在我们的例子当中，4张A在最右边一叠牌的顶部。解释说现在已经找到了整副牌4个随机的位置。

6.指向与A牌所处位置对称的另一叠牌。请观众拿起这叠牌然后从顶部移3张牌到底部。观众做的所有这些动作能够让整个过程看起来更加公正。

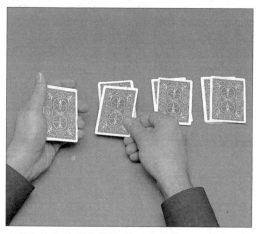

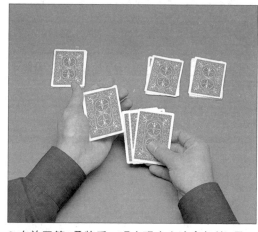

7.现在让你的观众将他/她手中的牌分别发一张牌到桌上每叠牌顶，顺序可以任意。

8.在放回第1叠牌后，观众现在应该拿起第2叠，并重复同样的操作；也就是，从顶部拿3张牌放到底部。同时他们应该各发1张牌到桌上每叠牌的牌顶。

9.这一系列动作对第3叠牌也要重复一遍。每次都向观众讲解下一步要做什么，并看着他/她做，以确保观众正确地遵循你的指示。如果做错了，可能是你将动作步骤讲得不够清楚。

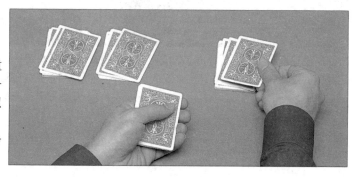

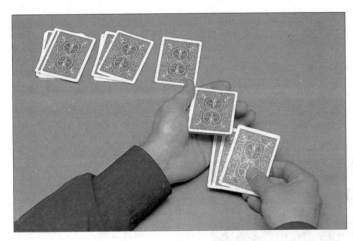

10.第4叠牌也要用相同的方式处理。这样做的结果是桌上将有4张你自始至终都没有动过的正面朝下的牌。

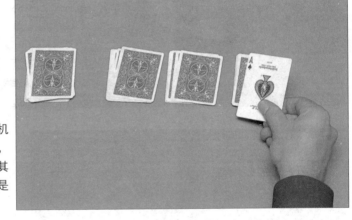

11.向观众解释切牌动作是随机的，而且在动都没动牌的情况下，你就已经影响到每一步动作。将其中一叠牌的顶牌翻过来。它将会是一张A。

提示：在整个动作顺序中，你真正做的是在4张A的上面加了3张牌，然后将那3张牌移到底部，并在其他3叠牌上各发一张A。所有其他动作都只是为了掩饰这个方法而放的烟幕弹！

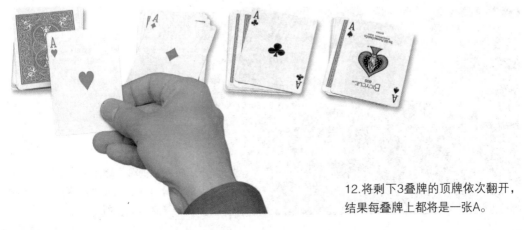

12.将剩下3叠牌的顶牌依次翻开，结果每叠牌上都将是一张A。

预测牌面值

魔术表演者从整副牌当中抽出一张，将其置于一边，以作稍后的预测牌。然后，由观众在桌上发随机数量的牌，并分成两叠。魔术表演者将每叠牌的顶牌分别翻面。一张牌的花色和另一张牌的牌值组合在一起，恰好与之前的预测一致。这是个很简单但很具迷惑性的纸牌魔术。

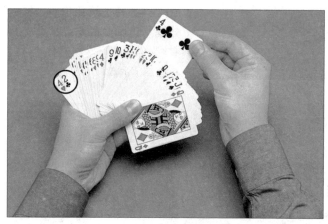

1.请一位观众洗好牌，然后把牌递给你。将牌开扇，牌面朝向自己，并在心里对头两张牌做记号——只需记住第一张的牌值和第二张的花色就可以了。这两张牌组合在一起，就是你预测要用的一张牌。在本例中，预测牌是梅花4。将这张牌抽出，放在一边，但是必须让所有人看到。

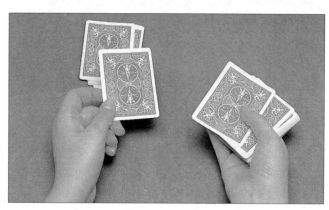

2.把牌交还给观众，请他/她将牌发到桌上，一张叠着一张，直到他们想停下来为止。原来的头两张牌现在被压在了这叠牌的底部。为了让它们重新回到顶部，必须再发一次牌。

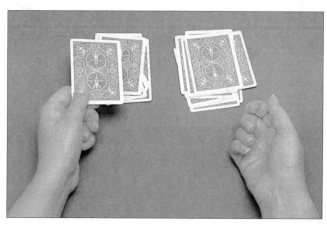

3.将剩余的牌弃之不用，然后把桌上的这叠牌轮流发在左右两边。注意最后一张牌是放在哪一叠的。

提示：有时，会出现一种比较罕见的情形，就是整副牌的头两张不能组成一张可用的预测牌。比如，如果梅花6和黑桃6一起，那么预测牌就是黑桃6，但是照这个方法，这张牌是无法从整副牌中取出的。如果遇到这种情况，切一下牌，放两张新的牌在顶端。除非你很倒霉，否则新的两张顶牌应该是可用的。

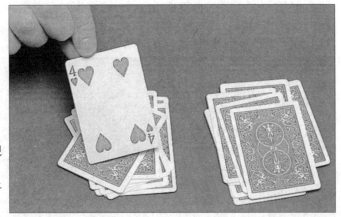

4.边翻过最后发的那张牌，边向观众解释说你将只用这张牌的牌值，而忽略它的花色（在我们的例子中，是红桃4）。

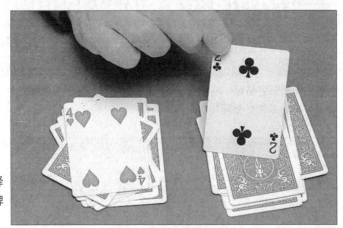

5.边翻过另一叠牌的顶牌，边解释说你要用这张牌的花色，而不是牌值（梅花2）。

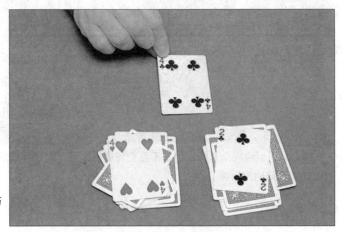

6.翻开之前你预测的牌，这张牌与另两叠牌随机翻开的顶张牌相同。

指示牌

由观众选一张牌，然后放回整副牌中。将整副牌展开，观众会发现有一张牌翻面了。虽然这张不是观众所选的牌，但它会作为一张指示牌来帮助你找到那张牌。

这是运用一张关键牌来达到某个目标（找到选定牌）的一个很好的例子。一旦你懂得了所涉及的一些原理，你就能用任意一张牌作为"指示"，而且只须有根据地调整下布局即可。譬如，如果你用红桃5做指示牌，那么翻面的牌就要放在位于从底往上数第5张牌。

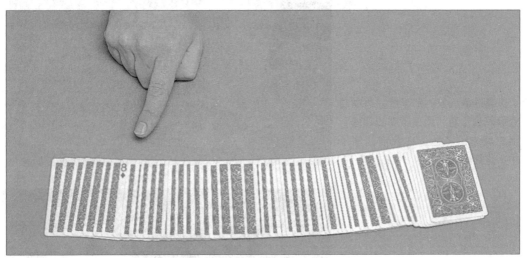

1.牌的布局很容易记。将任何一张8翻面，并将其插于整副牌从底往上第8张的位置。这是一个秘密的布局，你必须把这张翻转过来的牌隐藏好。

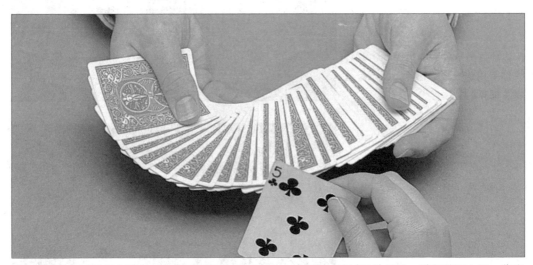

2.将牌开扇，以供观众选择，但是不要把牌展得太开，以免翻转牌过早地暴露。稍加练习之后，你应该能比较自如地控制牌了。

3.这时观众会看着你手中的牌。将上面一半牌切到左手中。

4.让观众将选定的牌放回到左手顶部,然后将右手中的牌放在上面。

5.拨动整副牌的边缘,向观众解释说有一张牌会翻转过来。

6.将整副牌展开,向观众展示中间有张8翻面了。从这里切牌,使这张8成为顶牌。选牌的观众会马上告诉你不是这张牌。

7.向观众解释说这张8只是一张指示牌,告诉你选定的那张牌事实上就在从上往下第8张。

8.将这张8放在一边,然后从上往下从1到7数7张牌出来。数完7张后,将第8张牌翻面。这张牌就是选定的那张牌。

自己找到它

整副牌交给观众处理——魔术师在整个魔术过程中都不接触纸牌。观众从整副牌中选一张，再放回，然后切几次牌。魔术师只是略微看一下牌的边缘，然后告诉观众所选牌的准确位置。

1.布置牌的时候，将所有红桃花色的牌按牌值大小从A到K依次排列。将这一叠牌放在整副牌底端，A是最后一张。

2.让整副牌正面朝下放在观众面前，然后指导他/她切掉半副牌。

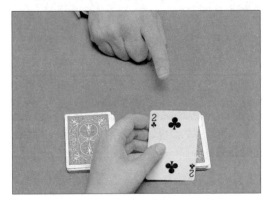

3.请他/她看一下切到的某张牌，并记住它。

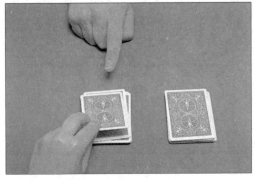

4.让观众把这张牌放到相反的一叠牌上（在原来顶牌的上方）。

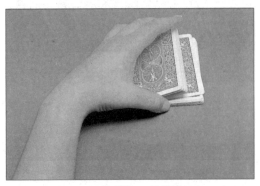

5.指导他/她完成切牌动作，并将牌正好。

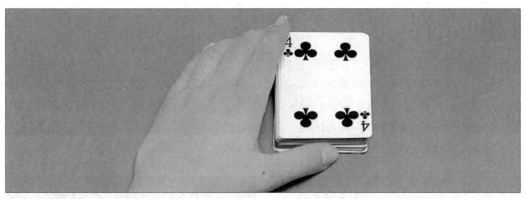

6.现在请他/她把整副牌转过来。

7.指导这位观众进行切牌,你需要他/她做的是让他/她切到你布置好的那叠牌露出为止(即任何一张红桃)。如果你运气好,他/她会在第一次就切到;如果没有,就让他/她再切第二次,必要的话,再切第三次。

8.让观众把整副牌正面翻下,盯着牌的边沿,做出在进行某种复杂的计算的神情。宣称观众选的牌是从牌顶往下数第四张。在切了那么多次牌后,这听起来是个很鲁莽的判断——因为观众自己都不知道这张牌在哪里了。请他/她从上往下发三张牌,并将第四张牌翻面。这张牌就是观众选的那张。

提示:扑克中J相当于数字11,Q即12,K即13。

瞬间亮牌

请观众选一张牌，记好后再放回整副牌中。然后，魔术师毫不犹豫地就能将选定的牌找出。这一效果是利用了"闪瞥"牌的技巧。你应该很麻利地表演这个魔术，之后，你会发现，你甚至不用去将选定的牌从整副牌中抽出来，你只须将这张牌说出来。某种程度上，你说出观众所选牌比你手动去找到它更让人觉得不可思议。你可以两种方法都试试，然后看看你喜欢哪一种。

1.使用之前讲解过的一种技法，"闪瞥"，记住整副牌的底牌（在本例中，是红桃K）。这将是你的关键牌。

2.将整副牌展开，以供观众选择，并强调观众具有公平的选择权。

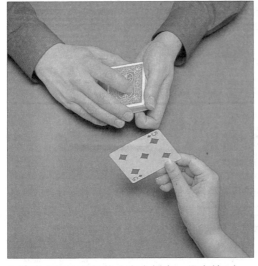

3.请观众记住所选牌（在本例中，是方块5），同时正牌。

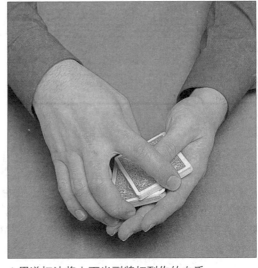

4.用递切法将上面半副牌切到你的左手。

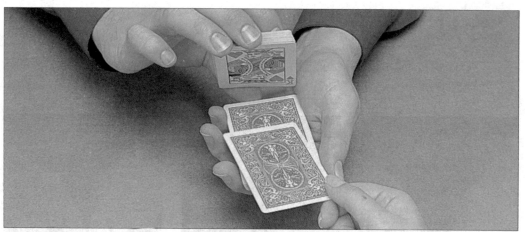

5.将所选牌放回到你左手的牌上，然后将右边的牌置于其上，此时，你的关键牌就位于所选牌的上面。

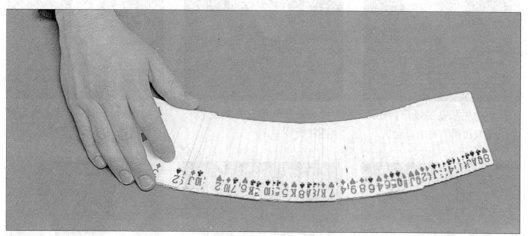

6.你可以沿着桌面用快速缎带展牌将整副牌摊开，或者在你的两手之间摊牌，并使牌朝向你一面。

7.用两种方法中任意一种找到你的关键牌，而选定牌就在它上面那一张。将这张牌取出，并向观众展示这张牌即为所选的牌。

"穿过" 纸币

在观众面前，你可以使折着的纸币穿过橡皮筋。你若随身带着这张事先准备好的纸币，就可随时表演。

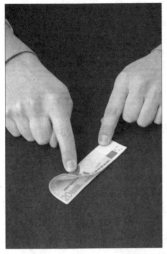

1.开始前先预备好纸币：小心地沿着长边用力将纸币对折。

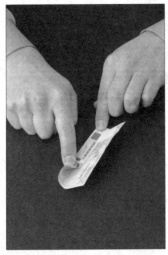

2.接着展开纸币，将其中的一半再对折。

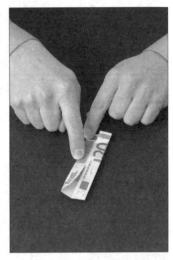

3.同样对折另外一半。尽量使折痕清晰，效果就更佳。

4.如图，沿着第一道折痕再把纸币对折。

5.再沿着短边的方向将纸币折成两半，构成一定的角度，并用力折紧，放开手后纸币就能保持"V"字状。

6.如图，用一把锋利的小刀在顶部折叠处附近刻出一个"V"字口——只能刻过一层。现在，准备表演。

 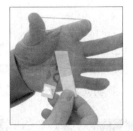 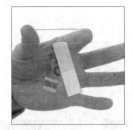 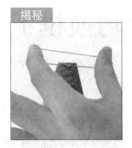

7.摊开纸币，展示给观众看。虽然人们不大可能会看到那个切口，但你最好还是用食指将切口遮住。展示后，就按之前的方法将纸币折好。

8.用左手拇指和食指撑开橡皮筋，将纸币拿到橡皮筋下面。注意：纸币没有切口的那面面向观众。

9.将纸币上移，用"V"字切口钩住下面的那根橡皮筋。放开手，纸币就挂在橡皮筋上，看起来的确像是纸币折叠着挂在橡皮筋上。

10.只有从后面看才知道是纸币上的切口钩住了橡皮筋，而前面的观众则会毫不知晓，这样这个幻术就很完美了。

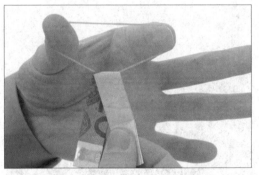 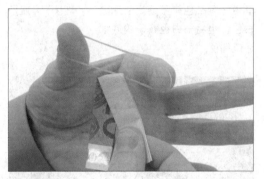

11.然后，轻轻下拉纸币，橡皮筋便会跟着被拉下来，这样就更能欺骗观众了。

12.用纸币慢慢地摩擦橡皮绳，就能松开"V"字切口，之后就慢慢地将纸币拉下来，看起来就像纸币穿过了橡皮筋。

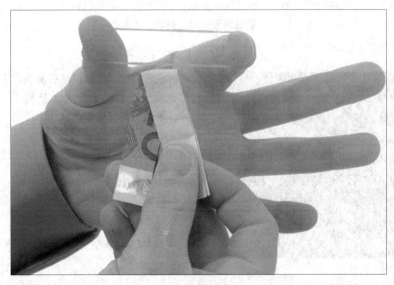

13.最后，拿开纸币或将它展开，抚平"V"字切口（免得被人发现），并将它放入口袋。

　　可在表演前再折一张纸币，将它放入口袋，这样若有人要检查纸币时，就可拿出这张没有切口的。

巧换棋子

在桌上放两柱叠起的棋子：一柱棋子都为白色，另一柱棋子都为棕色。然后用纸包着这两柱棋子，将它们来回移动，叫人搞混它们的位置。接着叫观众猜哪柱是白色的，或哪柱是棕色的，再揭示答案。最后神秘地一挥手，就能使这两柱棋子立即易位。

1.你需要两张纸，还需要白色和棕色棋子各7颗。表演前将其中一颗棕色棋子的底部涂成白色，也将一白色棋子的底部涂成棕色。

2.将棋子叠成白色、棕色两柱，其中底部涂上颜色的棋子则置于最底部。

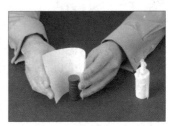

3.表演时各用一张纸轻轻包住每一柱棋子。

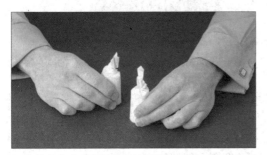

4.接着在桌上转着圈滑动这两柱棋子，并一边解释说："要仔细看，不然就会分不清哪种颜色的棋子在哪里。"一会儿之后，叫观众指出哪一柱是棕色的。

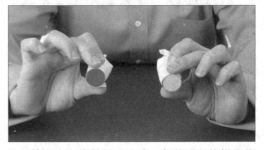

5.不管观众所指的是否正确，都将这两柱棋子往后倾斜，显示它们的底部，但他们看到的棋子底部的颜色实际上是涂上去的。

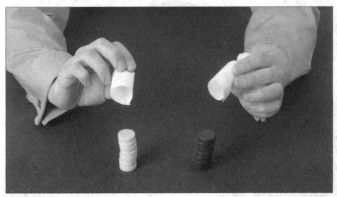

6 再放好棋子，然后说你要交换这两柱棋子的位置，并做个神秘手势。最后，拿掉纸管，棋子果然易位了。

若能将棋子的颜色扫描到电脑上，并按实物大小进行彩色打印，切下来再粘到棋子下，效果更佳。

剪不断的绳子

在观众面前先用纸将一段绳子包住，然后将纸剪成两半，结果绳子却没被剪断。这就是魔术界里经典的"剪切和复原"的思想，即将物品或活人撕、剪或锯成两半再复原。而这种现象在人们看来是不可能发生的，所以这类魔术几百年来一直深深吸引着全世界的观众。

1.你需要一根50厘米左右的绳子，一把剪刀，一张约10.0厘米×7.5厘米的纸。

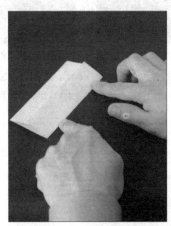

2.表演前，从底部将纸往上折起约2.5厘米的部分，再从上面将纸往下折，盖住折上来的底边。这样就准备就绪了。

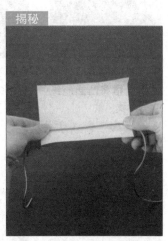

3.开始表演时，将纸折起的部分朝向自己并展开，接着将绳子平放在下面的折痕上。放好绳子后用拇指压住绳子和纸，固定住绳子。

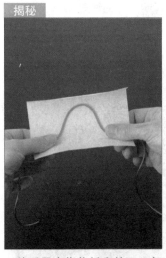

4.然后用中指将纸张的下面部分沿折痕朝向你往上折起，同时向内滑动拇指，使绳子向上凸起。

5.前面的观众则完全看不到绳子被你动了手脚。

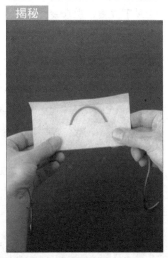

6.将下部的纸往上折好后，如图用拇指将绳子压紧。

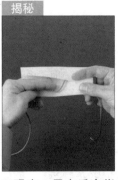 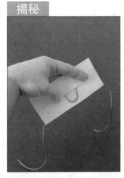 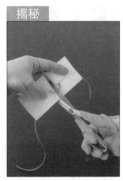

7.接着拇指不动，用左手食指将凸起的绳子勾下来。

8.现在，用右手食指将纸的上部折下来。

9.如图，用左手将纸压牢，并用拇指固定住绳子，之后移开右手。

10.接下来就是剪纸：剪刀的上刃插入凸出来的绳子，且要调整左手手指的位置，使之跨过剪刀双刃并握住纸的两边。注意：不要剪到手指。

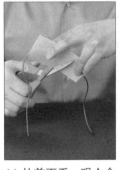 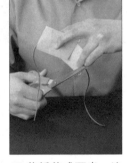

11.从前面看，观众会以为你真的要剪断纸和绳子。

12.将纸剪成两半。注意：记得用其中的半张纸盖住部分的另半张纸，从而遮住完好的绳子，这个幻术便有更好的效果。

13.最后，将这两半纸滑开，露出完整无损的绳子。

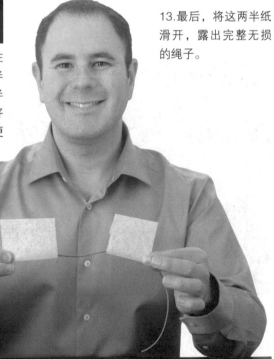

若你是左撇子，就只需换用左手来剪纸。

剪断而后复原的绳子

　　一根长长的细绳从一吸管中穿过，然后再将此吸管对半弯曲。用刀将吸管连同细绳一起从中间切成两段。当把细绳从吸管中抽出时，它竟奇迹般地自己复原了。这里所用的吸管最好是快餐店里提供的那种。准备工作很简单，只要在吸管上切开一条裂缝，注意切口必须沿着吸管的条纹，这样裂缝便不会被发现。

1.用手术刀在吸管上小心地划出一条裂缝。注意裂缝不需要一直到底，只是吸管中间部分的一小段。如图所示，只要将吸管上画有黑色细线的部分切开就行了。

2.用手拿起吸管，注意将有裂缝的那边对着自己，这样一来前面的观众就看不见了。将一细绳穿过吸管，两端都留出一小段绳子来。

3.双手分别捏住吸管的两端，将吸管从中间弯曲，注意弯曲下方带有裂缝的那边。

揭秘

4.左手拿住吸管，右手轻拉两端的绳子，使得中间部分的绳子从吸管的裂缝中滑出，此时注意用拿吸管的左手手指做些遮挡。再用左手大拇指和食指将滑出的绳子与吸管捏在一起。

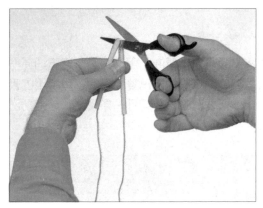

5.用剪刀利索地将吸管剪成两截，其实绳子的中间部分一直被藏着没被剪着，但制造的幻术效果就是绳子和吸管都被剪断了。

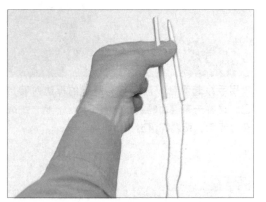

7.从你自身的角度看也是没有任何破绽的，因为有大拇指挡着。现在开始将绳子的一端往下拉。

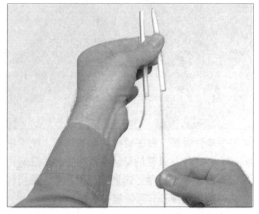

8.一直拉一直拉，直到绳子完全被拉出来为止。注意可适当做些停顿，让神奇效果多感染一下观众。

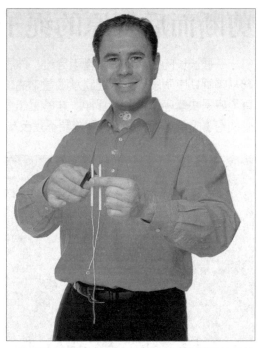

6.从前面观众的角度看，用手捏着被剪断的吸管再正常不过了，但事实上，绳子的中间部分也就是从裂缝中滑出的部分正躲在手指捏着吸管的那个地方。

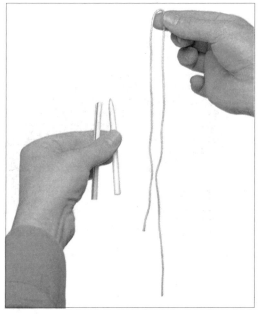

9.向观众展示绳子完全复原了。如果你愿意的话，可以将绳子递给观众，让他们亲自检验一下，不过要注意赶紧将吸管扔掉以免裂缝被发现。

掌吸纸牌

在袖子上擦擦手，假装使之产生静电，然后将手掌朝下张开，就可吸起十几张纸牌。只要掌握了纸牌的放法，就能每次都成功，再加上表演前多多练习，就可取得完美的效果。这个魔术十分有名，流行于各地，也有很多不同的表演方法。

揭秘

1.表演前将一只手戴上戒指，再将一根牙签插到戒指下。然后开始表演，用这只戴戒指的手擦擦袖子，假装是在制造静电。注意：不要让人看到牙签。

2.擦好手后将手平放在桌上，将第一张纸牌插入牙签和手指之间，并夹住。

3.现在，再增加两张纸牌。如图，将这两张纸牌插入第一张纸牌和手指之间。

揭秘

4.此仰视图展示了夹起三张纸牌后的样子。

5.接着就小心地添加纸牌，使之呈花瓣状，共夹起约12张纸牌。

6.然后，慢慢地将手抬起，结果纸牌都粘在手掌上，宛如被磁铁吸住一样。

揭秘

7.此图展示了牙签卡住纸牌的真相。

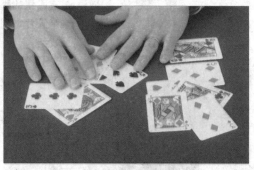

8.最后，将手放回桌上，用另一手将纸牌分开，并偷偷拿掉牙签，再将纸牌留给目瞪口呆的观众检查。

完美猜图

将一张纸撕成9块，取出一块让观众在上面画个简单的图案，其余的8张则空白。蒙着眼睛的魔术师却能只用摸就找到有图案的那一张（看似有一种超能力）。然后魔术师在依旧蒙着眼睛的情况下，快速地描了幅画，居然极像观众画的那一幅，之后就结束表演。

1.将一张备用的薄硬纸或纸张沿着图中的线撕成9块。

2.注意：不要撕得太齐，尽可能粗糙一些。

3.撕好后，你会发现只有最中间的那张纸是四边都被撕过的，这是此魔术的关键。拿出这张纸，让人画个简单的图案，且不被你看到。

4.吩咐好后，用手帕蒙住自己的眼睛。

揭秘

5.观众画好后，叫他把所有的纸片混合，然后将纸片都交到你放在背后的手上。你检查每一张纸牌，通过触摸其边沿找出四边都被撕过的那张，也就是有图案的那张。找到后，将这张纸片拿到前面，表明你已经找到。

6.即使手帕蒙得很紧，你还是可以看到鼻子以下的东西。所以在将纸拿到前面时，快速地看一眼上面的图案。

7.依旧蒙着双眼，快速地将看到的图案画下来。

8.最后，取下蒙眼布，向观众展示这两幅相似的画，然后结束。

神秘的珠子

　　将3颗珠子用两根绳子穿在一起，珠子却能从绳子上扯出来，十分神奇。此魔术很有趣，可用于各类魔术中，类似的原理在书里的其他魔术中也会用到。

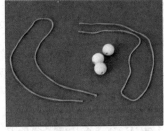

1.你需要3颗大珠子、两段各约30厘米的细绳。

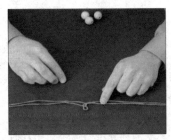

2.表演前，将这两段绳子分别对折，将其中一根的对折处穿入另一根的对折处。

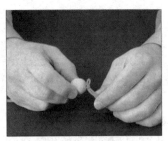

3.接着将一颗珠子从右手边的绳子穿入，滑到中间，遮住两根绳子对折处套在一起的部分，这样就不会让人察觉出异样。

4.再分别将另外两颗珠子从两边穿入，结果就像是用两根绳子将这些珠子串在一起，而真相只有你知道。

5.表演时将串好珠子的绳子展示出来，并告诉观众你要给绳子打结，防止珠子掉出来。

6.说好后就用双手拿住绳子的两端，将珠子搁在一名观众伸出的手掌上方。

7.叫这名观众合上手并抓紧珠子。

8.然后你将绳子拉紧，珠子便会掉到观众手里。

9.最后叫他张开手，你再将珠子和绳子交给观众仔细检查。

糖果总动员

将4颗糖果放入一个小纸碗，用另一纸碗盖上后摇几下。再打开时，碗里的糖果竟然变成7颗。再盖上纸碗摇一摇，居然又变回4颗。

1.你需要两个纸碗、双面胶带、7颗糖果和一把剪刀。

2.表演前先准备一下，用双面胶带分别将3颗糖果粘到一个纸碗的碗底。

3.注意：要使这3颗糖果看似随意放置。

4.现在就可以开始表演了。将粘有糖果的纸碗倒扣在桌上，并用一只手拿住这个纸碗。将另4颗糖果放入另一个纸碗里，并展示给观众看。

5.接着用倒扣的纸碗盖住这个有4颗糖果的纸碗。

6.现在，将纸碗上下翻转3或5次。翻转的时候，碗里会发出碰撞的声音。由于翻的是奇数次，故粘有糖果的纸碗现在位于下面。

7.然后就揭开上面的空碗，并叫人数一数碗里的糖果。显然比之前多出3颗，因为之前粘在另一个碗上的糖果也包括在内。

8.结束前将空碗套在有糖果的纸碗下面，然后将糖果拿出来吃掉。或用空碗盖住装糖果的纸碗，再翻奇数次，粘有糖果的碗就会回到上面，再打开时，就又只有4颗糖果了。

不会掉落的乒乓球

向观众展示一段绳子和一个乒乓球，然后你便能使乒乓球奇迹般地待在绳索上，甚至还能使它来回滚动，且不会让它掉下。这种"违反重力"的主题是魔术师最喜欢的魔法之一，各类魔术中都有用到。若练习得熟练了，你就可以操控整个乒乓球。

1.表演前准备一段绳索，将与它颜色相近的细丝缝于其两端。

2.表演时将一张硬纸（备用）卷成桶状座架，然后在它上面放上乒乓球。接着用双手将绳索拉开，如上图那样拿住绳索和细丝。

3.将绳索放低到乒乓球前，细丝便会紧跟其后。

4.然后用手指偷偷撑开细丝，慢慢地用绳索托起乒乓球，乒乓球就会立稳于绳索上。

5.只要稍微倾斜一下绳索，便能使乒乓球滚动且不掉下。

6.最后，慢慢地将手放低，将乒乓球放回到座架，再放开绳索。

零重力

　　用一块小纸片盖住装有水的瓶子的瓶口后，将瓶子翻转过来，然后将瓶口上的纸片移走，可瓶里的水却没有流下来。最后，从瓶口插入一根牙签，证明瓶口没有被堵住。只要表演前多多练习，你就可以表现得很出色。注意：练习的时候最好在一个洗涤槽上方操作，效果会更佳。

1.你需要在表演前做一个特别的隐具——一个比瓶口稍大的透明的塑料圆片。

2.再在这个在塑料圆片的中间打个小孔，就做成隐具了。

3.拿出一块小小的正方形纸片，将它浸入水里弄湿。

4.接着将塑料圆片秘密地放于这张纸片的下面。

5.表演时，将弄湿的塑料圆片和纸片放在瓶口上，然后将瓶子翻转过来——翻转时要压住纸片和塑料圆片。

6.接着慢慢地放开手，纸片和瓶里的水都没有落下来。之后就将纸片从瓶口移走，留下塑料圆片在瓶口上。

7.此近景图展示了是塑料圆片使水没有流出来。

8.现在，将一根牙签从塑料圆片上的孔插入。

9.结果牙签浮到水面上，十分神奇，简直令人难以置信。

10.最后，将水瓶翻过来正放。

11.在翻转水瓶的同时偷偷地拿掉塑料圆片，将它藏在手里。

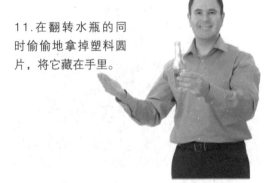

　　只要表演时够小心，你甚至还可以在离观众很近的地方表演，因为再近人们也很难看到塑料圆片。最好到魔术店里买这个隐具，既便宜效果又好。

"消失"的火柴盒盖子

拿出一盒火柴，摇一下，里面有火柴的声音。接着将火柴盒拉开，里面确实有火柴，可火柴盒的盖子却突然消失，最后在你的口袋里找到它！这是个巧妙的道具，要将它做好大约需要10分钟。

1.你需要2个火柴盒、一些胶水和1把剪刀。

2.表演前先将一个火柴盒的盖子和盒子分开，剪下盖子的正面和侧面。

3.将剪下的正面和侧面粘到图中盒上做记号的部位。

4.接着修剪掉盖子突出的部分。修剪好了后，将另一个火柴盒的盒子拿掉，将其盖子放入口袋中。然后将一些火柴放在之前准备好的火柴盒子里，就可开始表演。

5.表演时，将这个动过手脚的火柴盒倒置在手上，使其顶部和侧面面向观众。注意：要小心一点，不然火柴就会掉出来。摇摇火柴盒，然后说："看好咯"。

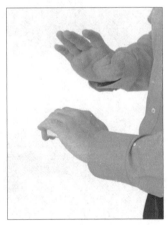

6.用手指包住这个火柴盒，手翻过来。与此同时你要转身，左侧面面向观众。

揭秘

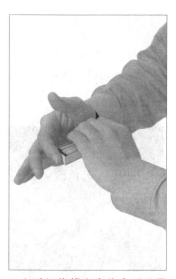

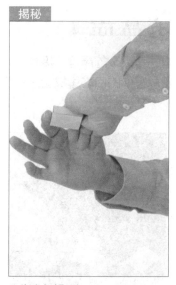

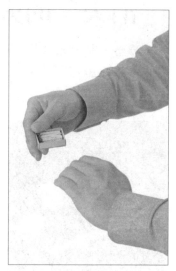

7.左手拇指推出火柴盒后，用右手拿住火柴盒，这样就隐藏了顶部和侧面。

8.此为仰视图。

9.此姿势停顿几秒，可使人误以为盖子在你左手上。

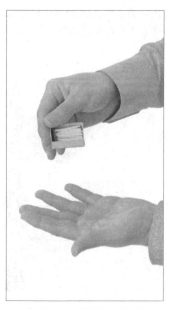

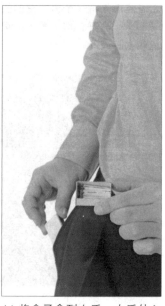

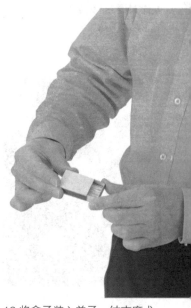

10.动动左手手指后，张开手，盖子没了。

11.将盒子拿到左手，右手伸入口袋，拿出代替的盖子。

12.将盒子装入盖子，结束魔术。

自如的火柴盒

在这个魔术中，你能使手背上的火柴盒完全自己立起并倒下。开始学魔术的人基本都会学这个魔术，却很少有人真正知道它的精妙。你也自己尝试一下吧，只要多多练习，就可只用火柴盒便带来精彩的表演。一掌握了其中的技巧，就能轻易地使火柴盒立起和倒下。

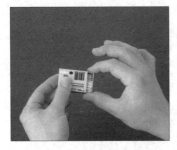

1.移出火柴盒罩，将它翻转过来。

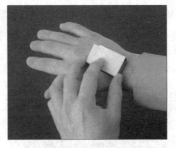

2.接着伸出右手，手掌朝下，将火柴盒（部分拉开）放在右手背上，火柴盒拉开的部分正好位于指关节后面。

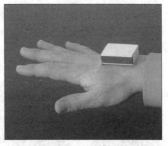

3.将火柴盒向下推，夹住右手上的一小块皮肤，并关上火柴盒。看似会痛，其实不会。在这里可能需要将手指向上弯起，或者使手指保持笔直。

揭秘

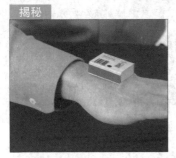

4.此侧视图展示了手上的皮肤被夹在盒子里。

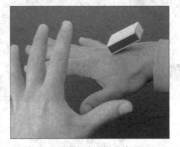

5.然后尽量将右手手指张开，这样能拉紧手上的皮肤，盒子便会慢慢立起。

6.在盒子立起的过程中，你可以用左手做些神秘的手势，这样加入错引就更能迷惑人。

7.最后，将手合成拳头，就能完全松开被夹的皮肤。

表演时应当将手正对观众，效果更佳。

绳穿火柴盒

　　将一细绳从火柴盒外壳（即拿走中间盛火柴的小抽屉后剩下的部分）中空部分穿过，邀请两名观众，每人拿住细绳的一端，再用一块手帕把中间有火柴外壳的部分盖住。魔术师将手伸进手帕遮盖下的黑暗中，不用任何撕扯或是任何切割就可以让火柴外壳从细绳上落下。

　　为了能让这个戏法更加完备，找一块不透明的丝绸手帕，而且还要够薄，薄得可以折起来和细绳一起放进火柴盒里。这样一来只要带个火柴盒，到哪儿都可以表演这个魔术了。

1.用手术刀小心地将火柴外壳的胶水粘合处弄开。尽量保持弄开处平整，因为要想把这个胶水粘合处弄开而不弄坏它是很难的，要经过多次尝试才行。

2.在原来的胶水粘合处加上一些可以多次重复使用的黏合剂（双面胶也可以），让火柴盒可以重复打开合拢。当合上的时候，火柴外壳应该看起来跟正常的没两样，不能引起观众的任何怀疑。准备工作完毕，现在可以开始表演了。

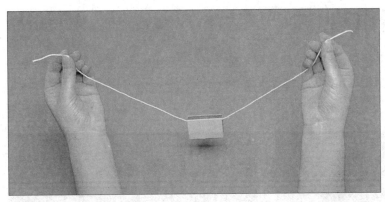

3.将一细绳从火柴盒外壳的中空部分穿过，邀请一位观众双手分别拿住细绳的两端。

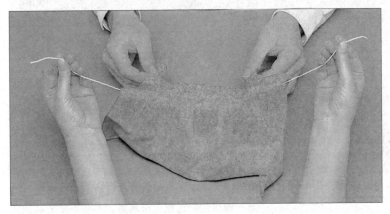

4.用准备好的手帕将火柴盒盖住，向观众解说道奇迹只能在黑暗的庇佑下才能产生。

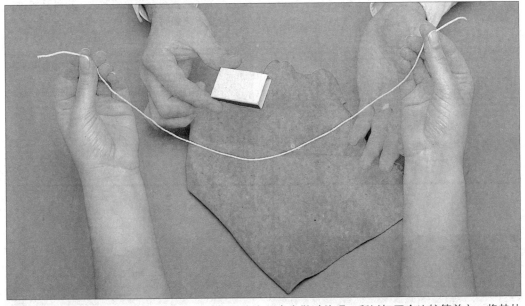

5.手伸进手帕下面，将火柴外壳的粘合处打开（由于事先做过处理，所以打开会比较简单）。将其从细绳上移除后，马上重新粘上，注意一定要尽量地粘和准确。将向观众展示这个完好无损的火柴外壳并将手帕拿开。试着将这个戏法与其他要用到细绳、丝绸还有火柴盒的戏法联系在一起。本书中还有很多其他的效果。

燃过的火柴重现

从一纸板火柴上掰下一根火柴并将其点燃。燃着的火柴消失不见后又附着在原来的纸板火柴内。如果你能学好这个戏法，那么只要有一纸板火柴在手，你就可以随时露上一手了。

1.表演开始之前，先打开一纸板火柴，从中掰下一根来。

2.再将另一根火柴倾斜着往前掰，用刚刚掰下的第一根火柴将这根火柴点燃，小心不要把其他火柴也点燃了。紧接着将火焰吹灭，再等几秒钟，等火柴冷下来即可。

3.将燃过的火柴藏在左手大拇指下，这样观众就不会发现。准备工作到这里就算是完成了。

4.先向观众展示一下这个纸板火柴，然后当着观众的面掰下一根，注意那根倾斜往前掰的火柴不能被观众看见，必须一直藏在左手拇指下。

5.将纸板火柴合上，这里要特别注意合上火柴的方式，不能让观众发现你藏着的那根火柴。当火柴合上后，原来那根藏着的燃过的火柴就不再是往前弯曲的，而是跟其他火柴一样，回到它原来的位置上了。

6.点燃掰下的火柴，同时将纸板火柴放在桌子上，再将火焰吹灭。

7.现在用你最熟悉的手法将火柴变没，简单的"消失"也可以在摇动火柴熄灭火焰时完成。你可以将火柴扔过身后直接扔出房间（注意扔之前一定要确保火柴已经熄灭了）。扔掉后，继续摇动双手，做出一副火柴还在手里的样子。在作势摇动几下后，慢慢停下来再向观众展示火柴已经没了。

8.将纸板火柴打开，向观众展示燃过的火柴已经奇迹般地自行附回纸板火柴内了。

魔法高尔夫球

　　用这个魔术你可以使桌上的高尔夫球完全自己运动，好像对它施加了魔法一样。最好在朋友来吃饭的时候表演，效果会很好。表演前也要好好地准备一下，要在朋友到来之前把桌子整理好。

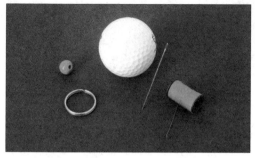

1.你需要一个高尔夫球、一个钥匙环、一根针、一些钓鱼线和一颗小珠子。图示中用的是大珠子和鲜艳的丝线，便于观察，但你在表演的时候，必须用细钓鱼线和小珠子。

2.表演前，在钥匙环上系上一段长钓鱼线，再将钥匙环放在桌上的一头，将钓鱼线拉到桌子的另一头。

3.接着在桌上盖上桌布，并将钓鱼线从桌子底下绕回来。然后用针将这根钓鱼线通过桌布穿出来，最后在钓鱼线的这一头系上珠子。

4.开始表演时，拿出高尔夫球，将它交给观众检查。拿回球后，将它放到桌上的钥匙环上（钥匙环在桌布下，不会被人看到）。接着将珠子夹在指间，并做个神秘的姿势。

5.然后在球上方挥一下手，再慢慢地将手往后移，球便会往前移。等球移到桌子的另一头时，就将球抛出去，将它交给人们检查，同时偷偷地将珠子丢到桌子下。

"耍人" 魔术

此魔术既简单又有趣，只需一枚硬币和一个大杯子，就可"愚弄"你的朋友。虽然这只是简单的"花招"，却为下面的魔术"又被耍了"做了很好的铺垫，能为你的表演增加许多的幽默。

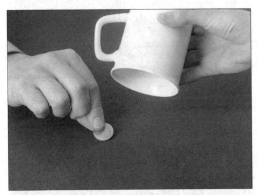

1.表演时将一枚硬币放在桌上，用大杯子将硬币盖住。告诉观众说你可以不碰到杯子就拿出硬币。他们自然会说不相信，你就可以跟他们打赌。

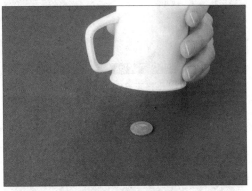

2.然后你就说："要拿出硬币很容易，因为我根本没把硬币放在杯子下。"这样就会有人拿起杯子来看硬币是否还在那里，你就趁机捡起硬币，说你赢了。你的确没碰杯子就取出了硬币。

又被耍了

这个魔术极好地延续了"耍人"魔术。这次，告诉观众说，就算他们压住杯子，你还是能将硬币变到杯子底下。你需要用一些技法，但都不难。

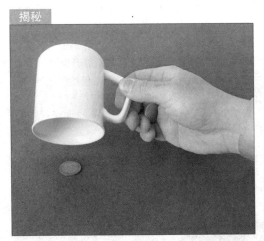

1.事先用右手手指偷藏一枚硬币，表演时则拿出另一枚相似的硬币，将它放到桌上，并用杯子盖住。

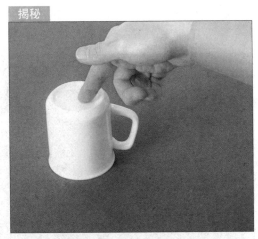

2.跟观众说你要在他们压住杯子的时候将硬币变到杯子底下。这幅图是从后面角度看的，可以看到你右手里偷藏的硬币。

揭秘

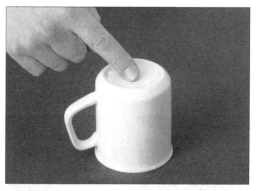

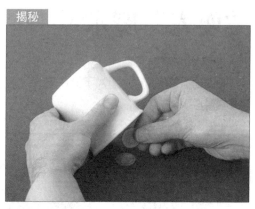

3.从前面看的观众是不会看出什么异样的,更不会知道你看起来松弛自然的右手里藏有硬币。

4.接着就是你大显身手的时候了。先将杯子前倾,将手伸到杯子底下,假装要拿走硬币。事实上你没有动杯子下的硬币,而是在杯子下将藏着的硬币推到指尖,让人们看到这枚藏着的硬币。

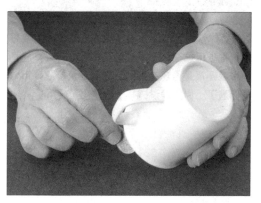

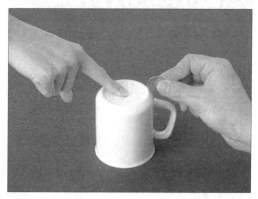

5.但观众会以为你拿出了杯子下的硬币。

6.现在,叫一名观众压紧杯子并叫观众都闭上眼睛(防止泄露真相)。然后用手上的硬币敲杯子,再将手中的硬币放入口袋。

7.最后,叫观众睁开眼睛,拿起杯子,结果硬币居然还在!

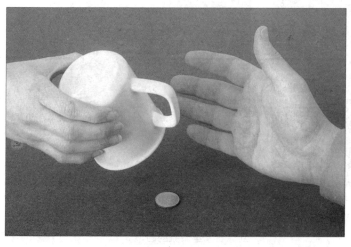

做第四步时,什么都不要说,让人觉得你只是从桌上拿起硬币,不要引起人们特别的注意。

空手来帕

　　单单要想凭空变出一条手帕，方法其实有好多种。这里介绍的版本和接下来的"半空中的丝帕"版本，这两个是最早也是表演最多的魔术。要想再加点额外效果的话，可以在一开始准备好的丝绸中撒点五彩纸屑或是亮粉。

1.准备工作：将一条丝绸手帕展开放在桌子上，注意四个角要完全摊平。

2.将自身对面的那个角沿对角线往里对折。

3.从对角线处开始往角的方向卷，注意尽量卷得紧一点利落一点。

4.继续往里卷直到卷到末角处。

5.将卷好的一长条手帕再从一端开始卷，注意仍旧要卷得紧一点利落一点。

6.最后将手帕卷成耳朵大小的一团，如图所示。

揭秘

7.用指间隐藏法将卷好的手帕卷藏在右手，所以此时这个耳朵大小的手帕卷是被你的右手大拇指和中指紧紧捏着的。

8.从正面观众的角度看过来，右手呈自然状，丝绸手帕是完全被藏着看不见的。用右手指向左边的空中，大约与胸齐平的位置。

9.手伸向指着的空中那点，同时右手轻轻一猛动，让卷着的手帕展开，准备继续下一个魔术。

凌空出帕

事先魔术师向观众展示双手中没有任何东西，而当手伸向空中时，一条漂亮的丝帕产生了！这个魔术要想表演好必须多加练习，最后的效果肯定不会让你失望，这是一个精彩的近景魔术。

1.为了表演这个魔术，你必须得穿外套或是长袖衬衫。准备工作：将一块丝帕聚成一团拿于左手，注意要聚成很小一团。

2.伸出右手手臂，将小团丝帕藏到衣服肘部的弯曲处，同时用袖子肘部的褶皱将小团遮盖住。

3.将右手肘部紧紧弯曲着同时确保小团不被看见。现在准备开始表演了。

4.向观众展示两手里什么东西都没有，完全是空的。此时继续保持右手紧紧弯曲状保证小团不暴露。这个动作的限制性也正是这个魔术适合近景表演的一大原因。

5.这个角度描述的就是接下来即将发生的动作。右手快速猛烈地伸向空中，右肘部衣服弯曲处突然打开，待丝帕弹向空中之时迅速用右手抓住它。

6.从正面观众的角度看，丝帕就是不知道从哪儿冒出来的了！

玫瑰变丝帕

佩戴在魔术师翻领上的玫瑰戏剧化地变成了一块丝帕。事先你也可以用丝绸做一大束仿真玫瑰花。表演时，魔术师可以从翻领上将玫瑰轻轻一拔，当然这里也可以用其他东西来充当玫瑰的茎。

1.你需要穿一条翻领上有钮孔的夹克衫。准备工作：将一块丝帕展开摊在桌子上，注意帕子一角对着自己。

2.从帕子一角开始卷，卷得越紧越好。你会发现丝帕越卷越像玫瑰。

3.继续卷一直卷到对角处。

4.最后，在卷帕的一端折个看起来像是"耳朵"的直角。

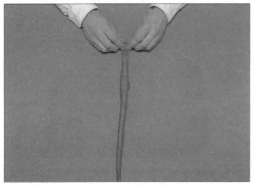

5.再从这个"耳朵"端开始往另一端卷，最后将会得到一个小团。

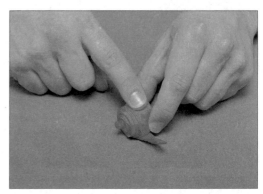

6.最后卷好的小团看起来就像个玫瑰，注意卷到最后先留一小节。

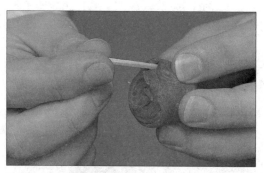

7.用火柴或是类似物将最后留下的一小块塞进这个小团里用来固定整个团。

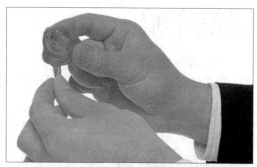

8.将剩下的那小节一直塞到整个丝绸团的背面，再将小尾巴拉出，这里要格外小心不要将做成玫瑰的丝绸卷给拆散了。

9.利用这个最后留下的小尾巴将丝绸玫瑰卷固定在翻领的钮孔上。现在可以开始表演了。乍一看，你就像是在钮孔上佩戴了一朵玫瑰花呢。

10.手轻轻捏住丝绸玫瑰卷的边缘部分，右手手指捏住玫瑰花中间部分（第四步中折的直角"耳朵"）。

11.缓缓地将中间的"耳朵"往外拉，那朵玫瑰开始慢慢地变成一块丝帕了。

12.双手拉着丝绸两端等待观众的掌声！可以在一开始卷丝帕时往里面撒点五彩纸屑或是亮片，这样一来，当你把丝帕从钮孔上拉下时里面藏着的五彩纸屑便会撒出，从而制造出更加奇幻的效果。

铅笔穿帕

一块丝帕盖在铅笔上，而后铅笔从丝帕中穿出。先向观众展示这块丝帕是完好无损的，没有任何破洞。对于这类即兴的表演，你可以用向观众借来的道具来完成表演。

1.左手捏住丝帕的一个角，同时用右手拿着铅笔向观众展示。

2.将丝帕盖在铅笔上让丝帕中央部分顶在铅笔顶端。

3.用左手捏住丝帕包住铅笔，这样透过丝帕可以清晰地看出铅笔的形状。

揭秘

4.同时，偷偷地弯曲右手手腕将铅笔拿出。从前面观众的角度来说，这个动作是看不见的，而由于又有左手继续捏着，原来铅笔的形状仍旧在那儿。

5.迅速调动铅笔位置，将它立在丝帕后面紧靠左手大拇指。这个动作需在第三步第四步中连贯地完成，且速度要快，将时间控制在一秒内。

6.给铅笔一个向上的推力这样一来铅笔就穿过丝帕出来了。实际上，铅笔只是沿着丝帕滑出再进入观众视线而已。

7.从前面观众的角度看过来幻术效果相当好，观众们只会相信铅笔是真的穿过丝帕从里面推出的。

8.将铅笔从丝帕中完全拿出，再一次用右手拿着铅笔向观众展示一番。

9.双手拿着丝帕将其展开，表明这块丝绸帕完好无损，没有破洞。你也可以把铅笔和丝帕全部交给观众任其检查，接下来你可能还要用这些道具进行下一个魔术。

丝帕消失

　　将一块丝帕放进左手。做些适当的挥舞动作后，张开双手是空的，帕子完全消失了！要将一条帕子变没其实有很多种方法，这里介绍的是一种被魔术师称为"拉具"的东西，这是一种看不见的藏物管，往往藏在夹克下面，有时也可藏在衬衫袖子里，魔术中消失的东西其实是藏到这里面了，然后这个藏物管又被松紧带拉回夹克里。魔术用具商店里可以看到很多这种"拉具"，而且形状各异，大小不一，其实你也可以自己做一个。

1.先制作"拉具"，取下一个35毫米规格的胶卷盒盖将其剪成一个直径约2厘米的环。在胶卷盒底部刺一个小洞，再拿一根约60厘米的松紧带，绳端打个结后穿进洞里便于固定。松紧带的长度取决于你手腕的大小。为了使松紧带更牢一些，可以取两倍长度再将其对折。在松紧带的另外一端附上一个别针，最后将剪好的盖环盖回胶卷盒上。

2.将松紧带从左至右穿过腰带环，再将别针别在裤子右边的腰带环上。这里还得花点功夫给"拉具"找对位置，松紧带可能还需要再剪短或是加长些。

3.胶卷盒应放在与裤袋齐平处，调节松紧带，不要抓得太紧但必须要紧挨着腰带环。先做个测试看"拉具"是否能用，即通过拉松紧带将"拉具"穿过腰带环并拉至胸前的某个位置，再看看松手后，胶卷盒借助松紧带的力量能否回到原来的起点位置，如果不能，那就再重新调节一下。

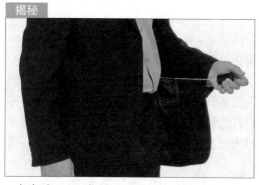

4.表演时，左手握着"拉具"，将松紧带拉出，这样一来左手就可以在身体前控制位置了。小心不要将外套敞开让秘密暴露了——如图所示的状态应该是你表演时要保持的状态。

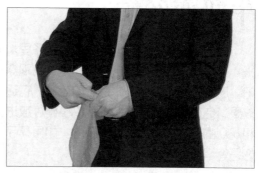

5.用右手拿起丝帕向观众展示一下后，再假装将帕子塞进左手里。实际上，你是通过胶卷盒盖上的洞将丝绸帕塞进去了。

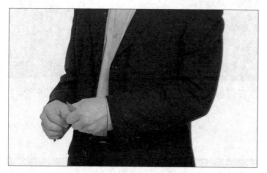

6.继续将帕子往左手里塞直到整块手帕都完全塞到胶卷盒里了。

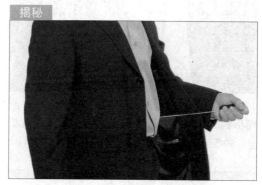

7.如图所示是帕子完全塞进胶卷盒后的状态。紧接着让松紧带将胶卷盒拉回到外套里。保持此时手的状态不变，看起来是丝帕仍在手里的样子。从观众的角度只能看到第六步中的图示样子。

8.胶卷盒回到了最初的原点，即外套下面裤袋旁边。

9.将双手放到胸前的位置，慢慢地张开，向观众展示手里是完全空的，丝帕已经消失了！

牛奶变丝帕

　　把大罐子里的牛奶倒进一个大杯子里。再将杯子倒过来但神奇的是牛奶居然没有倒出来！魔术师将手放入摆正的杯子里并向观众展示之前倒入的牛奶已经变成了一块白色的丝帕。这个魔术制造了一个很美的效果，它适合在很多观众前表演。另外，为了增加最后的效果，你还可以将一张白纸剪成小碎片放进折叠好的丝帕里。表演过程中，时刻注意杯子和观众的位置关系是极其重要的。如果杯子举得太低，秘密就会暴露。这里用到的杯子最好是鸡尾酒混合器。

1.准备工作：仔细地测量后，裁出一块隔板来，隔板的大小和形状要恰好能够将杯子隔成两部分。隔板的高度大约是杯子高度的四分之三即可。

2.在隔板的底部和两边粘上一些可重复使用的胶。

3.将隔板放进杯子里同时确保杯子与胶粘合住了。这样做的目的其实是想将杯子做成两个不透水仓。如果你经常表演这个魔术，那么隔板的材料最好是持久耐用型的，比如说塑料片和硅酮密封剂。

4.在杯子的一边塞入一块海绵。这里你需要估计一下到底需要多少海绵，再根据一定的形状和大小适当裁剪一下。最理想的是超强吸水型海绵，因为它可以吸收比它本身重量多好几倍的液体。

5.最后再将一块白色丝帕放进杯子的另一边,准备工作就这样完成了。注意丝帕的一角应靠近杯口,但同时又要确保杯子倒过来时丝帕不会露出。

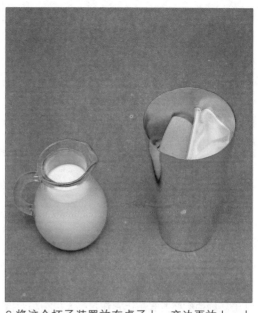

6.将这个杯子装置放在桌子上,旁边再放上一大罐牛奶。

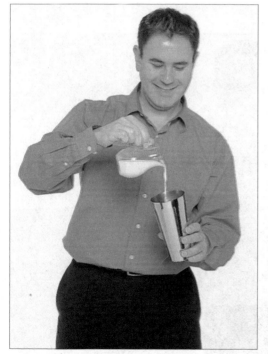

7.表演时小心地将牛奶倒入杯子一边的海绵里。当然这里事先做过实验的话就知道倒多少最合适了。让倒入的牛奶被海绵完全吸收。

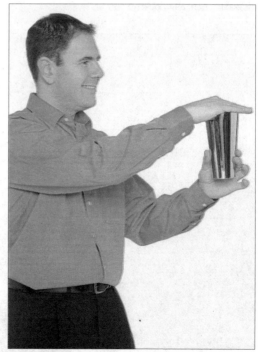

8.这里最好等上几秒让海绵能够完全吸收牛奶。一只手盖在杯子上,准备将杯子翻倒过来。

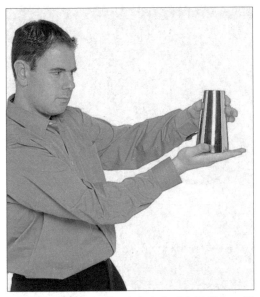 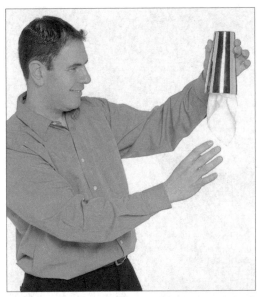

9.最巧妙的倒杯方式是让它在左手大拇指和四指间旋转几个来回。杯子完全倒过来后，暂停几秒表现出好像环节出错了的样子，这样一来还可以制造点紧张气氛。如果演技到位的话，还可以愉悦氛围，渲染幽默效果。

10.将手从杯口上移除向观众展示牛奶奇迹般地违背了万有引力定律。有时候丝帕会自然地从杯中落出，这也正好制造了一个牛奶变成丝绸的幻像。

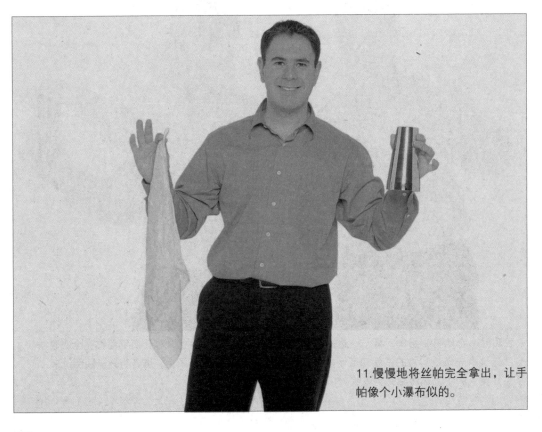

11.慢慢地将丝帕完全拿出，让手帕像个小瀑布似的。

神秘消失的手表

将借来的手表放在一块手帕下面，在场观众均能证实其存在性。随即霎那间手表便消失得无影无踪，而后，手表又奇迹般地再次出现了。有传言曾说1920年，世界最著名魔术师之一——亨利·胡迪尼也曾经被这个小戏法给糊弄住了！

这是少数几个需要助手的魔术之一，挑选表演能力强而且能够为你保守秘密的人作为助手。

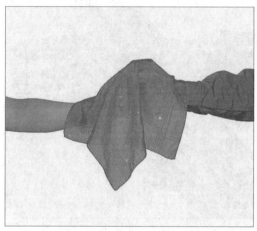

1.先从观众那儿借一块手表，将其举起，再在表上盖一块手帕。邀请几位观众上台把手伸进手帕里证实手表确实还在那儿。

揭秘

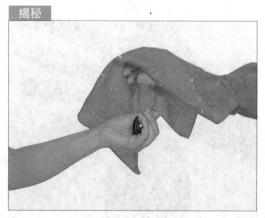

2.最后一位来摸手表的人便是你的助手，是他将手表偷偷拿走了。这里还可以再增加些"错误引导"，即在最后一位观众（也就是你的助手）偷偷将手表藏于手中准备拿走时，你将手帕拿走，此时大家的注意力都会跟着你的手帕而转移了。

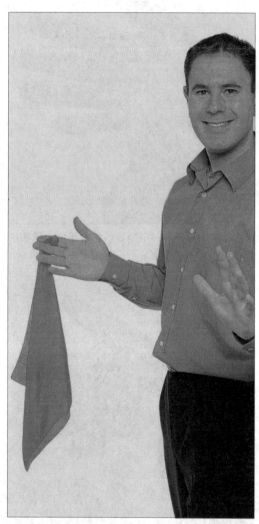

3.做一个魔法手势后猛地抽掉手帕向观众展示手表确实消失不见了！

跳动的顶针

　　一枚顶针奇迹般地在两根手指之间来回跳动。虽说这是一个简单的魔术戏法，然而幻术效果确实相当惊人。这个魔术也可以用戒指来代替顶针，是一个值得你记住的精彩即兴魔术。

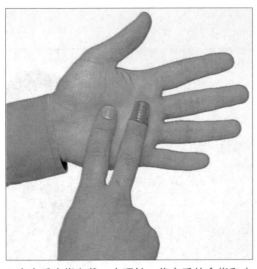

1.在右手中指上戴一个顶针。将右手的食指和中指伸出靠在左手手掌上。

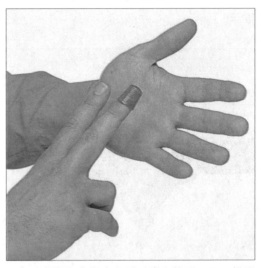

2.右手食指和中指在左手手掌上轻叩三下，轻叩第二次时，手指放在离掌心约10厘米处。

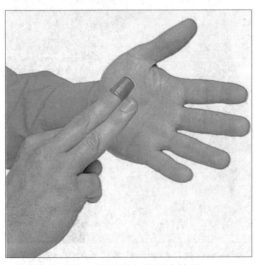

3.食指迅速弯曲，同时无名指迅速伸出。

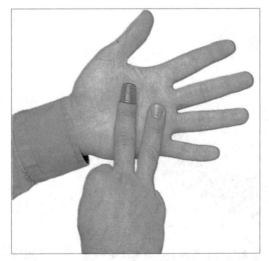

4.当把手指放到掌中时，那顶针看起来便像是跳跃了一样。倒着再重复一遍刚刚的动作，那顶针又会跳回原来的位置。

纸币里的顶针

将一张纸币的正反面都向观众展示后再折成一个圆锥体。而后魔术师从这个圆锥体中变出一个顶针来。这个魔术的效果是惊人而且极不寻常的。跟之前提过的一样，最好的即兴表演方式是将一连串效果结合在一起，同时这是近景魔术的理想效果。这个魔术出乎意料地变出了顶针同时激起了观众的兴趣。

揭秘

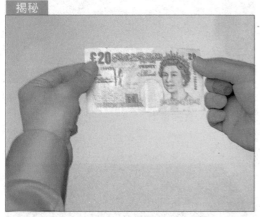

1.在右手中指上戴一个顶针，用两只手的大拇指和食指将一张纸币捏住拿起，其他手指自然弯曲卷起。

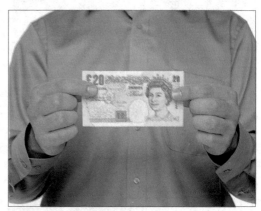

2.从前面观众的角度只能看见纸币的前面，因此顶针是被纸币完全挡住的。

揭秘

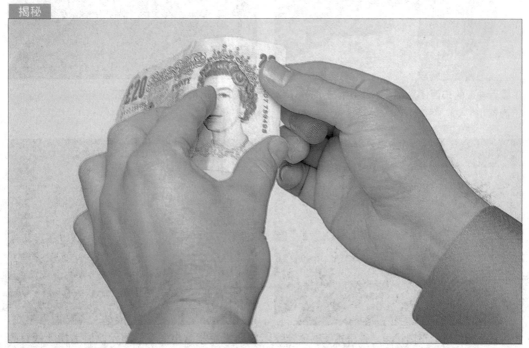

3.将纸币翻个面以便两个面都能展示一番。此时要特别小心不要暴露了藏在手里的顶针。

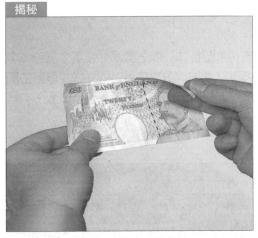 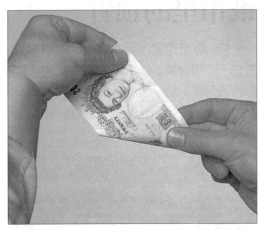

4.伸出右手中指让它能够靠在纸币右上角。纸币此时在食指和中指之间由顶针夹着，现在准备开始将纸币卷成圆锥形。

5.左手将纸币末尾处折起盖住顶针，继续沿着中指卷纸币，食指拿出。

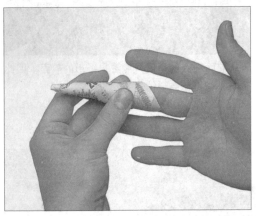

6.最后卷成的东西便是绕在右手中指上的一个纸币圆锥。

7.拿出手指把顶针留在里边。

 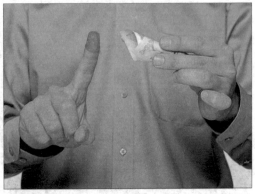

8.再把手指伸进纸币圆锥里，往里推使得顶针戴到手指上。

9.再把手指拿出向观众展示此时手指上戴着的顶针。

拇指夹顶针

　　一枚顶针从指尖上消失而后又再次出现。任何可以戴在指尖上的东西都可用来完成这个表演。真正即兴表演时还可以用糖纸裹成的顶针或是环形的薯片。"拇指夹顶针"这个魔术涉及的手法很重要，是很多其他顶针魔术的基础。

揭秘
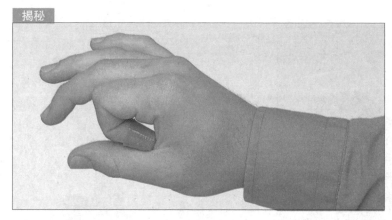

1.右手食指上戴一个顶针，将食指往里弯曲后顶着拇指虎口处。

揭秘
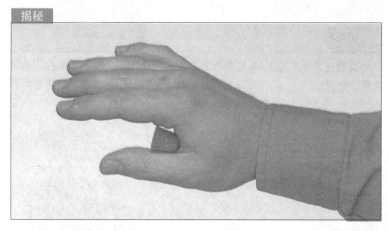

2.拇指往食指紧靠固定住顶针后食指伸直，让顶针留在大拇指和食指的基部之间。

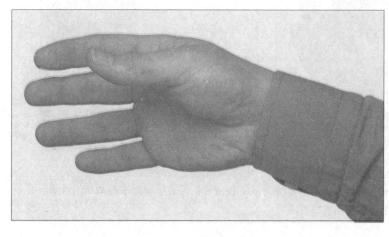

3.从正面观众的角度看过来是看不见顶针的，而手看起来是完全空着的，当然在表演时，你要时刻注意角度的限制性。

消失的顶针

　　一旦你学会了"拇指夹顶针"，接下来就可以试试下面这个魔术了。

　　表演得当的话最后的效果绝对是出乎意料的。当你掌握了如何从手后变出顶针，你就可以使用相同的手法轻易地从任何地方把顶针变出来，比如说从小孩的耳朵后面，或是现场观众的口袋里。

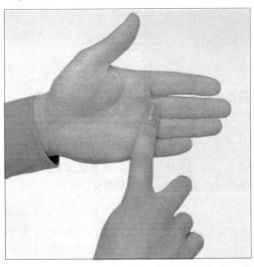

1.在右手食指上戴一个顶针，将其靠在左手四指根部。此时注意左手整个手掌要对着观众。

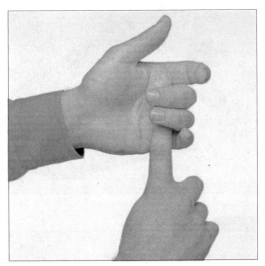

2.弯曲卷起左手的中指、无名指和小拇指，再将这三指重新伸直示意顶针仍然还在，紧接着再将三指弯曲卷起。

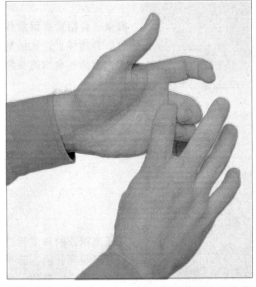

3.像刚刚用手指遮住顶针一样，开始拿掉右手食指的顶针，同时举起手并把顶针藏在拇指虎口里。

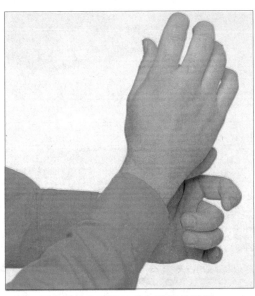

4.如图展示的是右手移动准备举起的瞬间。

5.如图所示是从背面角度看，此时顶针正夹在右手虎口里。

6.将右手放下，放至如图所示的位置。

7.张开左手向观众展示顶针已经消失了，所有的动作应当利索连贯，尽量做到直到左手完全张开，观众才意识到顶针已经消失了。

8.左手手掌翻个面示意一下后再翻回。

9.右手放到左手后面，此时偷偷地将刚刚夹在虎口里的顶针套在右手食指上。

10.如图展示的是从背面角度看顶针是如何戴回右手食指的。

11.结束动作：戴着顶针的右手食指又出现在原来的初始位置——即靠着左手掌心。

丝帕中的顶针

从一块丝帕中变出一个顶针，为下一个更精彩的魔术"丝帕透顶针"准备道具。可能在你看来，这算不上是一个惊人的魔术，但这是一种引出道具顶针的很好途径，远比简单地从口袋里拿出一个顶针来要好。

1.在右手虎口位置放一枚顶针。用双手捏着一块丝帕的两角向观众展示一下。

2.从正面观众的角度来说，所有的手指和整块丝帕是看得见的，而藏着的顶针是完全看不见的。

3.交叉手臂，向观众展示一下丝帕背面后，再摆回原来状态。

4.左手捏住丝帕一角，右手放到丝帕下面同时将顶针重新戴回右手中指上。

5.右手食指将丝帕顶起。

6.猛地抽开丝帕向观众展示食指上戴着的顶针。

丝帕透顶针

将顶针放在丝绸帕下面，观众亲眼看到顶针穿过帕子。这个魔术是魔术"来自丝帕的顶针"的延续。尽管这个魔术有些难学或是难表演，但如果表演得到位，还是值得欣赏的。这里所用的丝绸颜色要和顶针颜色形成鲜明的对比。

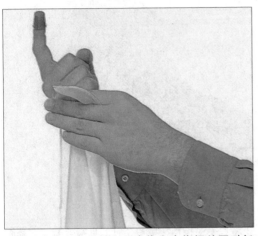

1.左手拿起一条丝帕，用食指和中指捏着同时任其自然垂下，右手食指上套一个顶针。

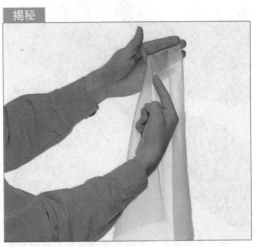

揭秘

2.将丝帕举到与胸齐平的位置同时准备在丝帕下移动顶针。在顶针晃过左手时，迅速将顶针放入左手虎口夹住。

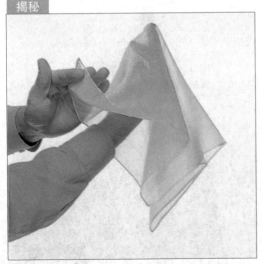

揭秘

3.不要犹豫，继续将右手手指伸入丝帕中心位置。在丝帕的遮盖下，伸直中指同时弯曲食指。如图所示可以清晰解释这个动作。

4.用左手做一个如图所示的手势，注意此时左手的位置是直接在右手后面的。

5.在做第四步中的手势时，透着丝帕将原本藏在左手虎口的顶针套在右手食指上。如图所示丝帕的位置是为了便于解释。

6.将右手中指挡在戴着顶针的食指前面，注意隐藏顶针。

7.从前面观众的角度看是完全看不见顶针的。

8.手轻轻一晃的同时将原本挡在食指前的中指放低，这样一来顶针就可进入观众视线了。

意念吹纸

一小张纸折叠后再立在桌子上。表面上不用任何东西只用人的意念，就让小纸片倒下。这真的是一种意念控制现象吗？绝对不是，仅仅只是看起来像而已！

1.首先你需要准备一小张纸，大约6厘米×3厘米即可。其实大小是否精确对魔术最终能否成功来说并不重要，重要的是小纸片要长宽分明，差距大，将小纸片沿长边对折。

2.沿对折线将纸片打开，形成一个"V"字并将其放在离你约一臂距离的桌上。由于纸片的长度问题，要想打破其平衡性使其往前倒是很容易的。伸出右手食指和中指在左手手臂上来回摩擦几下，解释道你正在制造静电。

3.轻轻地将手臂换位至小纸片正前方大约15厘米处。手臂摆动换位时，会引起空气流动同时使得立着的纸片变得不稳定，又由于你当时离纸片还有一臂之遥，一两秒后气流的变化便会到达纸片——这样一来，也同时掩盖了魔术手法。

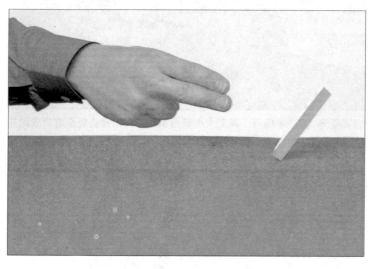

4.纸片会倒向桌面。表演之前最好先测试一下怎样的手指和纸片距离是最合适的。其实你离纸片越远，最后的幻术效果越好。虽说魔术本身的手法步骤很简单，但最后的效果确实是相当惊人的——你一试便知。

神奇的报纸复原术

当着现场观众的面将一小条报纸剪成两半，而随即报纸又复原了。

这个魔术适合在观众较多时表演，不论是一大群孩子还是一群成年人，最后的效果都一样成功而神奇。

为了增强舞台渲染力，可以邀请一位观众上台来和你一起表演。给上来的观众一把剪刀和一条状报纸，让他按你的指示一步一步往下做。

滑稽的是最后总是你成功他失败。

如果你事先认真练习过动作，你也可以神不知鬼不觉地将你手中的报纸条与观众的换一下，从而让观众出乎意料地赢一次。

这个可以做为整个魔术表演的完美结尾。

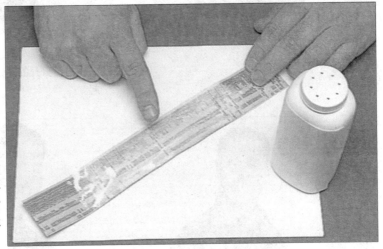

1.首先，你得从一大张报纸上剪下一条来。报纸上的内容可以帮忙遮盖接合处。这里为了避免损伤桌子，可以在报纸下垫张废纸。在报纸的中间部分涂上薄薄的一层橡胶粘合剂，如图所示。

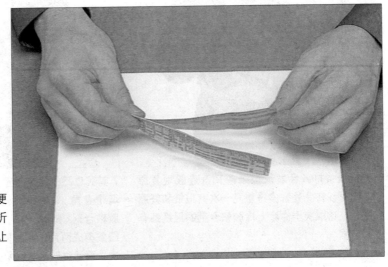

2.等到橡胶粘合剂完全干了之后，再在上面撒上一些滑石粉。这样一来可以避免有胶水的地方过早地粘到别处。再将多余的滑石粉吹走让一切看起来能够更自然些。

3.准备工作的最后一步便是将报纸条对折，注意折痕处多挤压一下，尽量让折痕深些。

4.开始表演时，一手拿着报纸条一手拿着剪刀。

5.沿着折痕将报纸条对折，再从离中心约1厘米处开始剪，注意尽量剪得直一些。由于橡胶粘合剂的作用，剪开的两部分接合处又会迅速粘回到一起。

6.将报纸条打开会发现报纸条又奇迹般地复原了。你可以在此处暂停再重复一次剪报纸和复原的过程，这取决于你涂上橡胶粘合剂的报纸条有多大范围。

7.其实也不一定非得直着剪，做实验时也可试试剪个直角。你也可以在报纸条的关键点涂些橡胶粘合剂。这样一来，一开始就可以切实地将报纸条剪成两片，再将两片报纸叠在一起，再剪一次，再通过胶水将其复原。

"中国暴风雪"

先向观众展示几张薄纱纸，再将其撕成碎条。接着放入杯中水里浸泡后再挤干。这里还要用到一把中国扇，作用有二，一来加快水分蒸发促进干燥，二来帮助五彩纸屑制造最终那充满舞台漫天飞舞的暴风雪效果，这是一种极其特殊的近景效果。

这个传统的魔术表演还有好几个版本。这里介绍的这种方法是一位伟大的匈牙利魔术师Kovari的发明。我们由衷地感谢他能够让我们在此与你分享这种方法，很多魔术师在他们自己的表演中也突出了这个版本的魔术。

1.剪几条易弯曲的塑料条，大小约为1厘米×10厘米。用剪刀尖端在塑料条中心分别戳个小洞。

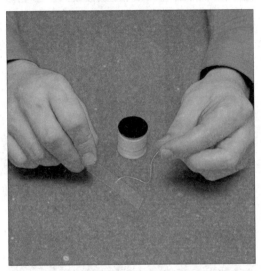

2.将一细长绳穿过中间的小洞，一头打个结用于固定，免得长绳脱落。

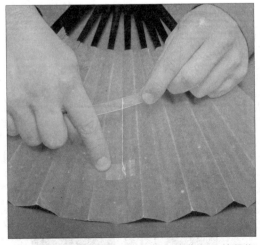

3.用胶带将绳子另一头粘到扇子的背面，使得塑料条能够挂在扇子上。

4.在一个鸡蛋顶部戳一个洞，把里面的东西倒出，再将鸡蛋壳清洗干净并弄干。

5.将彩色薄纱纸剪成小碎片，小心地把它们都装进鸡蛋壳里。

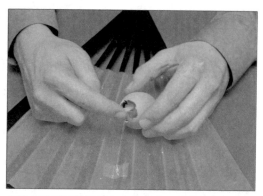

6.将扇子后面的塑料条弯曲后小心地塞入鸡蛋壳，放开塑料条，由于它本身材料的缘故，塑料条恢复原状卡在鸡蛋壳洞口，从而也固定了鸡蛋壳。

7.在盒子上剪出两个"V"形凹口，从表面上看它是用来固定展示扇子的，然而其实也是用来秘密盛装潮湿彩色纸的容器。

揭秘

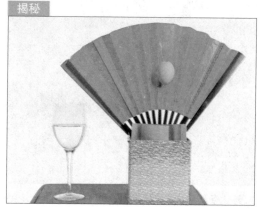

8.把盒子连同在内的扇子放到桌子上，同时左边放上一杯水，盒子后面再放上几张薄纱纸条。如图所示背面的样子，你可以看见鸡蛋正挂在扇子上。

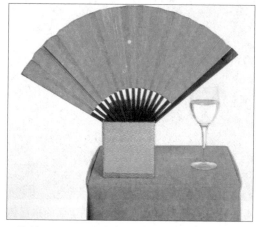

9.从前面观众的角度看，桌子上摆着的只是一些简单的道具，而鸡蛋是看不见的。

10.开始表演，先向观众展示那几张彩色的薄纱纸，然后当着观众的面将它们撕成碎片。

11.将薄纱纸碎片捏成一个球再将其扔进装着水的杯子里,让纸完全浸湿。

12.将杯子放回原位,用右手捏着浸湿的小纸球向观众展示一番,然后再把小球挤干。

13.此时在左手里来个假意取币法,先将纸球微微靠向左手张开的四指上,同时右手盖于左手准备将球继续带回时左手作势合拢。看似要将右手的球放于左手,其实纸球仍旧藏于右手。

揭秘

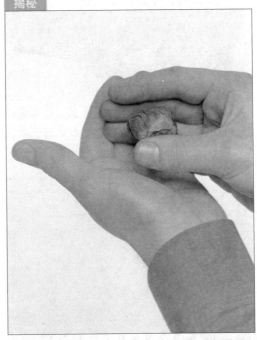

14.这个近景镜头展示的是双手合拢时的实际位置关系。你的肢体动作应当表现出纸球确实是在左手的样子。

15.右手准备去拿扇子时顺手将一团湿透的纸球扔进盒子里。

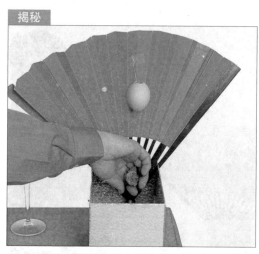

16.如图所示描述的是右手伸向扇柄时迅速将湿透的纸团扔进盒子了。

17.右手拿着扇子，左手藏于扇子后。口中解释道你将用扇子将刚刚的一团湿透的纸球扇干。

18.扇子后的左手偷偷地拿出鸡蛋中的塑料条。此时扇子起到了很大的遮盖作用。

19.轻轻地挤压鸡蛋，将蛋壳弄碎，同时快速扇动扇子，让五彩纸屑借风扇出，越远越好。将捏碎的鸡蛋壳扔到地上与碎纸片混在一起，这样一来证据就销毁了。接下来要做的就是打扫了！

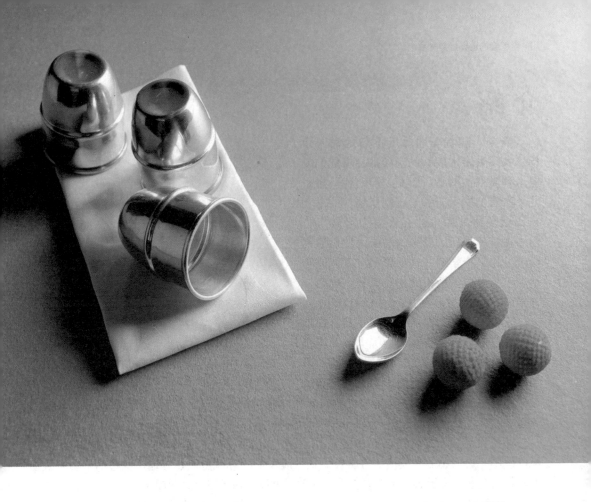

聚会魔术

　　简单的聚会魔术，却能增加聚会的热闹气氛。有些聚会魔术着重于力度、速度和灵活度的表演，叫人目瞪口呆；有的则是用来制造笑声、娱乐和惊讶。若能在魔术表演中添加聚会魔术，不仅能使表演更有活力，也能使观众参与到表演中。

介绍

当今，随着新的魔术不断地涌入市场，大多数魔术店和供应商都会将他们的魔术种类列在网上。而在"旧时代"里，几乎所有的魔术店都是用制作精美的书刊来详细介绍其魔术，并大力为之做广告的。在宣传最新的魔术的时候，他们通常会说，你只要学会"这个魔术"就能成为增加下个聚会的活力的焦点人物。现在，许多旧的魔术已经成为收藏家的珍物了。

聚会魔术的表演所用时间不多，却依然叫人赞叹。因此，在聚会等类似的场合表演聚会魔术，必能给普通的社交活动增加许多色彩。虽然聚会魔术基本不可能给

1950年的戴文普特的魔术种类中包含了一些人人皆爱的简单魔术，戴文普特商店有相应的道具出售。1898年，戴文普特和克尔成为魔术道具制造商。

人带来神秘感和疑惑感，也不像有些魔术那样能叫人大得满足，但本章里的魔术和玩笑表演起来随意轻松，依旧乐趣无穷。

而且聚会魔术通常不需要很多道具，也不用准备很久，操作起来又都很简单，随时可以使用旁边的物品来表演。等学会了这些魔术后，你就可以熟练地用身边的资源来表演了。聚会魔术很适于给孩子带去欢乐，甚至还可以让孩子参与完成魔术。

图中是个典型的魔术店，你可以看到陈列窗里满是魔术道具、实用滑稽道具和令人兴奋的物品。魔术店经常也会有迷人的服饰和其他新奇的物品出售。

看看下页右上角的图，你就不难发现有些聚会魔术是可以跟其他的魔术组合在一起的。例如，表演丝帕消币时就可再插入一些简单如"听话的老鼠"等用到的视觉花招。将聚会魔术添加到你的魔术锦囊里，你就能组合更全面的表演了。

这里还有一个将聚会魔术结合到魔术表演或幻术里表演的例子。下页的图片展示了一个标准的幻术表演，即众所周知的"剑悬架"。在这个魔术中，魔术师似乎只用剑尖就支撑住他的助手，给人极大的视觉冲击。这个魔术手法后来在德国轰动一时的韩斯·莫雷蒂手中得到了进一步的发展。韩斯在观众面前将报纸变成两根豆茎或一棵捷克伯树，然后用变出来的豆茎或捷克伯树（而不是用剑）支撑起助手，使此魔术达到了一个新的高度，不仅富有创造性而且激动人心。这种表演方式不仅适用于那些使用过度的旧的幻术，还可以

自然地将两个魔术串起来。

　　许多有名的魔术师经常会将聚会魔术组合进表演中，从而使演出更滑稽更幽默，鲍勃·瑞德（1940～2005）就是其中之一。这位英国魔术师就是用这种方法给人们带来许多欢乐的，比如单用"听话的手帕"他就能给聚会带来足足5分钟的快乐，简直无人能及。

　　英国滑稽传奇人物托米·库珀也是这类魔术的成功表演者，他总是用精心策划的愚昧之举来博得满堂的哄笑。在跌跌撞撞地做完一个个魔术后，他总是又笑又叫的。美国魔术师慕里卡也是全球最有名的滑稽魔术师之一，不过他现在很少表演了。他十分善长用滑稽的举动来点缀技法和魔术，使其表演不仅使人异常迷惑，而且令人完全敬畏。

英国滑稽传奇人物托米·库珀，因在一次表演中出错而闻名。正是他这次的失败，孕育了喜剧魔术的产生。

　　等你尝试了这些聚会魔术后，你会发现就算不刻意去引起人们的注意，你的表演也能得到最佳反应。例如"松脱的线头"中，人们只不过是想拿掉似乎是落在你衣服上的一根线，却似乎将你衣服的针线都拆掉了。如果你是先指出衣服上松脱的线头再叫他们拆掉，那就会大失趣味的。你可以去和朋友谈话，他们自然就会发现你衣服上的线头，也就会自愿帮你拿掉它，这样就可以

1959年，魔术师违反重力，将助手悬浮于利剑的顶部。但是助手后面的观众看不到其他支撑着她的物品，都惊呆了。

得到最佳的反应。只要在适当的场合下，抓住这样的时机表演聚会魔术，你就可以给人们带来欢乐与笑声，也能使自己得到完全的满足。

鬼朋友

这个魔术虽然很简单，但却能令不知道真相的人疑惑不解，因为旁边明明没有人，可是被你要的对象的肩膀却被敲了一下，他（她）就会怀疑是否真有鬼。这个表演最好是一对一的，原因很明显。

1.告诉你的被要对象说你有一个鬼朋友想见他（她），然后将你双手的两个食指抬到他（她）眼睛正前方10厘米处，再叫他（她）闭上眼睛。

2.他（她）闭上眼睛之后，你就移掉右手，伸出左手中指（如图）。用左手中指和食指压住他（她）的眼皮。这样他（她）就能感觉到两个手指的压力，便会以为你将两只手都用上了。

3.然后，假装叫你的鬼朋友出来，再用右手敲他（她）的肩膀。

4.立即将你的两只食指放回到他（她）双眼的正前方，这样等他（她）睁眼，就会看到你手指的位置不变。

绊倒瓷器

下一次要端上茶时，可以尝试这个魔术，一定能让你朋友吓一跳。但若别人已经端着热饮就千万不要做这个魔术，否则他们就会把饮料都洒出来。所以，在尝试这类恶作剧时，还是要保持理智。

1.用右手端起一个茶托和一个空茶杯，再拿起一把茶匙。

2.将茶匙柄穿入茶杯的把手里，并用拇指紧紧压住茶匙柄。

3.接着向某个人走过去，假装要端热茶给他。边走边紧紧地压住茶托和茶匙，然后假装被绊了一下，身子往前倒，茶杯就会往前滑落，但它不会掉到地上，因为它被茶匙头卡住了，可不知真相的人们却会被吓一跳。

巧取瓶塞

当你喝完啤酒后，将瓶塞推入瓶内。在既不弄破塞子，也不打碎瓶子的前提下，要怎样将塞子从瓶子里拿出来呢？这看起来似乎不可能，但知道了真相后便很简单。

1.喝完啤酒后，将瓶子洗干净并晾干，再将塞子挤入这个空瓶里。

2.接着将餐巾卷成绳状，再将餐巾塞进瓶子里，尽量往底部塞。

3.塞好餐巾后，上下翻转并摇动瓶子，直到塞子搅进餐巾褶皱里。注意：要使塞子方向与塞着瓶子时保持一致，所以可能要多试几次。慢慢地拉出餐巾，塞子仍会卡在餐巾里。

4.就这样继续将塞子拉出瓶子。

5.最后，向观众展示你的成果。

　　跟大多数魔术一样，这个魔术也是越多练习越好。一开始也许很难，但不要灰心，很快就会觉得简单的，表演起来也毫不费劲。

"飞喷"的芥末

这是极好的恶作剧，最好在你跟朋友一起吃饭的时候表演。如果不想自己费劲在家里做道具，也可以到魔术店或网上买。

1.你需要一个可挤压的空瓶子、一段黄色的粗绳子（图中的绳子是用食物染料染过的）、可回收的油灰黏合剂、一小片硬纸（备用）、一个钻孔器和一把剪刀。

2.先将这个空瓶的盖子拧开，再彻底地将盖子和瓶子清洗干净并干燥。接着在硬纸上钻个孔。

3.然后，围绕着孔把硬纸修剪成一个圆形，使它刚好可以放在瓶盖里。

4.之后，用可回收的油灰黏合剂将这片圆形硬纸粘在瓶盖里。

5.在粘硬纸前先将黄色绳子穿入硬纸和盖子上的洞，将绳子的一端打结，让它卡在盖子里。

6.从这幅画可以看出，硬纸上的孔应当和绳子一样粗，便于操作。

7.最后，将绳子插入瓶中，并拧上盖子。

8.这样就可以吓你的朋友了。

9.吃饭时抓住机会将瓶子用力一挤，绳子就会喷出来，就跟一股芥末粉喷出来一样。

魔力信用卡

　　你有没有想过信用卡背面的磁条的用途是什么？将磁条在袖子上擦一下，就会产生磁力吗？当然不能，但你却可以制造出磁卡产生磁力的假象。

1.表演时拿出两张信用卡，将它们的磁条在袖子上擦几下，并跟观众说这样可以产生静电。

2.接着将这两张磁卡背面对背面用手拿着。注意：右手上的信用卡置于后面。

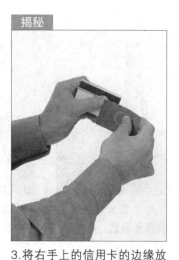

3.将右手上的信用卡的边缘放到左手拇指指尖上。将这两张信用卡推到一起，并顺势使右手上的信用卡从拇指弹开，使这两张信用卡粘到一起。这看起来就像是信用卡被磁化了，而且信用卡碰到一起发出的声音使这个幻象更完美。

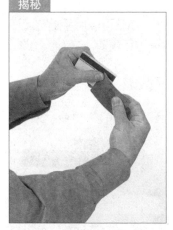

4.然后反向拉开信用卡。注意：拉开之前，用左手拇指压住右手上信用卡的边缘。

5.最后，向观众展示信用卡已经不再有磁性了。要是你愿意，信用卡可以从观众那里借来，表演后再还给他们。

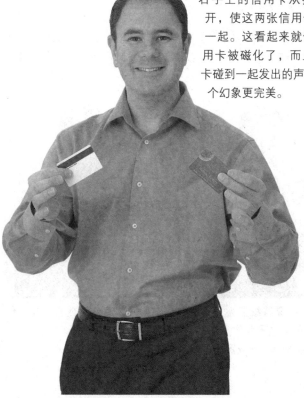

磁力手（一）

　　用这个简单的魔术可以神奇地将瓶子举起，而别人却都做不到，会让他们纳闷。注意：要用有色的瓶子，而且瓶子上要有标签，这样才不会泄漏真相。

揭秘

1. 将手握成拳头，放到瓶子旁边。

2. 用这个拳头碰瓶壁。

3. 接着就将瓶子抬离桌子。在别人看来你的手根本就没有抓着瓶子。

4. 这个图画清楚地展示了真相，即在标签后面你用小手指伸出抓紧了瓶子。

磁力手（二）

　　这个魔术与"磁力手（一）"异曲同工。只要用简单的技巧，你就可以用手指粘起许多东西。注意：不同物品效果不一，故都尝试一下再取其最佳者来进行表演。

揭秘

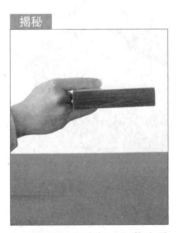

1. 用左手拿着纸牌盒子、香烟、手机等盒子状物品，接着伸出右手食指放于物品上。

2. 如图，将左手放开，盒子便被右手食指吸住了。

3. 此图展示了真相，即将小手指伸到了物品下面，而物品将小手指遮住了，就不会被人发现。

"飘浮"的火柴

用这个魔术可以使划燃的火柴短暂地飘浮于手间。注意：练习时最好不要把火柴点燃，使用火柴和火的时候也要特别小心，小孩子要在大人的监督下才能尝试。

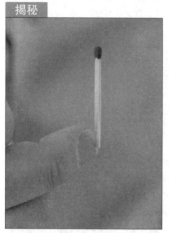

1.表演时拿出一根火柴，并将右手中指的指甲偷偷地戳进火柴梗底部，使之轻微裂开。

2.接着用拇指和食指拿住火柴，将它划燃。

3.火柴会一直卡在指甲上。

4.然后，放低右手中指，并如图将手指交叉。火柴就宛如飘浮在手指后面。

5.从这幅图可以看到，支撑着火柴的手指被遮住了，这是成功的所在。你也可以动动卡着火柴的这个手指，火柴就会飘来飘去。

折不断的火柴

　　一根火柴被包在手帕的中央位置。邀请一位观众透过手帕，将包在里面的火柴折断，而当手帕打开时，火柴竟奇迹般地复原了。这是一个非常古老但又很罕见的魔术戏法。不论是准备工作还是实施过程，相对而言都比较简单方便。因此随时随地都可以表演，另外这里的火柴也可以用牙签代替。

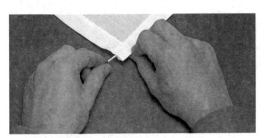

1.将一根火柴放进手帕其中一角的接缝里。当然，选择用作道具的手帕其质地用料最好能够让观众看不出来里面藏着一根火柴——如果找不到这样的手帕，那么最好找块厚点儿的桌布来代替。

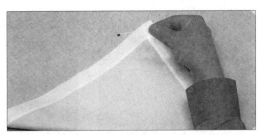

2.开始表演时，将手帕平摊在桌子上，注意将藏有火柴的那个角对着自己。当着观众的面，在手帕中央放上一根火柴。再用右手拿起藏有火柴的手帕那角往中央折叠。

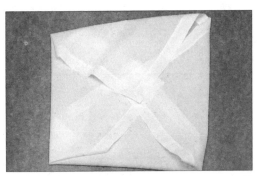

3.迅速地，将手帕左角也往中央折叠，然后是右角，再是最后一角。

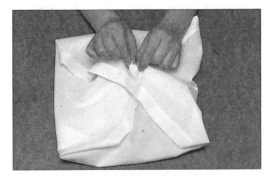

4.用手帕包着，将藏在手帕角接缝中的火柴拿起，让观众透过手帕将里面的火柴折断。

5.将折叠的手帕4个角依次打开，注意打开最后一个角时，也就是藏有折断火柴的那个角时，用右手偷偷捏住火柴简单遮掩。

6.向观众展示火柴完全复原了。结束动作：将手帕折起放进口袋里，将躲在手帕角里折断了的火柴赶紧藏起来。

消失的火柴

　　拿起整盒火柴轻轻晃动几下，让观众仅仅通过晃动的声音来猜里面一共有几根火柴。不论他们的回答是多少根都是错的，因为一旦打开火柴盒，会发现所有的火柴都消失了！声音起到的效果是很强烈的，这点在很多地方都会用到。比如说，一旦你熟悉了以下描述的这些程序步骤和规则，你完全可以表演个跟街头骗术"三牌猜一"类似的魔术了。三个空的火柴盒并列着放置，一个被想象成是装满火柴的。当你移动这三个火柴盒并将其顺序打乱时，观众会将视线锁定在那个装有火柴的盒子上。任何时候你都可以证明其中任意一个盒子是空的或是满的，这都取决于你用哪只手去晃动火柴盒。

1.先做些准备工作：一整盒火柴留下半盒后再合上。火柴不要装得太多，不然的话摇晃起来发出的声音会很低沉。

2.在左前臂上套一根橡皮筋，将刚刚准备好的半盒火柴绑在橡皮筋上，再用衬衫的袖子把它遮住，接下来可以开始表演了。

3.用左手去摇晃一只空的火柴盒，会发出火柴之间碰响的声音，而这声音实际上是从你藏在袖子里的半盒火柴那儿发出的。邀请观众们来猜猜手上这火柴盒里有几根火柴。其实他们的答案根本不重要。

4.打开这个火柴盒向观众展示它是空的，当然如果你愿意的话，你还可以让观众亲自检查一下或者干脆把这盒子拆了也行。

隐蔽的火种

　　下次你若要点烟或是点蜡烛，只要从翻领下轻轻一抽就能拿出一根燃着的火柴！跟其他一些用火柴或者火渲染效果的戏法一样，必须要非常小心。

　　虽说它本身并不能称之为一个戏法，但它确实展现了一个小小的、可见的魔法瞬间。能让一些东西奇迹般地出现，那种感觉真的挺不错。毕竟，如果你是一个魔术师那么你就可以随时随地制造出火来——那为什么魔术师还需要打火机或是火柴呢？

1.先做些准备工作：将火柴盒上带有划火条的那块撕下将其对折。

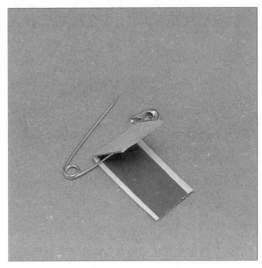

2.将对折后的划火条从别针的两针杆间穿过，如图所示。

3.小心地在对折后的划火条里夹上一根火柴，即用对折后划火条的两面将火柴包住。

4.再用一根橡皮筋在划火条外绕上几圈，将划火条和火柴牢牢地固定在一个位置上。

5.利用别针将这个"小机关"别到你的右翻领下，你想放多久就可以让它在那儿待多久。

6.当你准备要表演一下时，将右手放到翻领下紧紧抓住火柴。

7.往下抽出火柴并快速往外拿出。快速抽出的时候火柴摩擦着划火条于是就点燃了！

手指老鼠

表演时将双手合在一起，就能使一只"老鼠"很快地出现又消失，这样的魔术小孩子最喜欢了。你若随身带着这个"老鼠"，便可以走到哪就表演到哪。

1.要做"老鼠"你需要一小张棕色的纸、一支黑色的钢笔、一根针和黑色的线、一把剪刀和一些胶带。

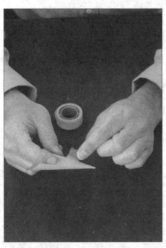

2.将纸绕着手指卷成锥形，再用胶带粘好。

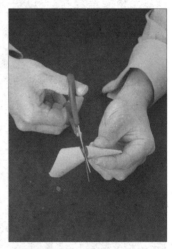

3.剪掉锥形体的开口端，剩4厘米左右长。

4.用钢笔在"老鼠"上画眼睛和鼻子。

5.用针线在两颊上方穿几个线圈。

6.剪断线圈，就做成胡须。

7.开始表演时展开左手，用右手指示空空如也的左手掌。

8.此时，"老鼠"藏在你右手中指上，右手中指往内卷曲。

9.接着，双手呈十字形合在一起，像包着东西一样。

10.然后就慢慢地伸出右手中指，使"老鼠"露出来。你可以再内外摇动这个中指，使"老鼠"活灵活现。

11.之后用弯着的左手指夹住"老鼠"，再移开右手，"老鼠"就消失了。然后，展示你空空的右手。

12.注意："老鼠"现在在你的左手上，记得将它放入口袋，避免被人发现。

力扯身衫

叫穿着衬衫和外套的观众坐在面前，让他解开袖口和上面的几个纽扣。然后你就能拉出他的衬衫，而且外套依旧在他身上！要完成这个魔术，你需要一位助手。像在聚会这种不正式的场合里，你可以找个朋友当你的助手，让他事先穿好衣服。

1.助手穿衬衫的方法特殊：先将衬衫像帽子一样套在肩膀上，扣上上面的4个纽扣；再将袖口绕着手腕扣上。	2.这是后视图。尽量整平衬衫，不要使它皱成一团，不然就会被人发现的。	3.最后，让他套上外套，整理着装，不要让人看出异样。	4.表演时就邀请你的这位助手上场（在别人看来好像是随意选的），让他坐下。你就站在他的后面，叫他解开衬衫上的上面4个纽扣和袖口。这样就使衬衫解开了，你只要快速地将衬衫一拉，就能将它拿出来。要是助手再配上恰当的惊讶反应，就会非常有趣。

> 表演前，你可以先谈谈最近看过的电视节目（关于扒手如何趁你不注意时偷走你身上的衬衫），也可以跟"领带'穿'脖子而过"串起来表演，以达到更好的效果。

松脱的线头

在这个魔术里，别人会试着要拿掉你衬衫上松脱的线头，却发现好像拆掉了你的衬衫，他们必定惊慌失措！你也可以使用领带，只是不要叫人注意那根线，只要等到他们发现了再叫他们帮你拿掉就可以了。

1.拿一根跟你衬衫颜色相似的线，长1.2米，将这根线从衬衫口袋上方由内往外穿出一小段。这样，线的大部分都隐藏在衬衫里面，而那挂在外面的一小段线头很快就会被人发现。

2.最后，发现线头的人就会帮你将它拿掉，谁知线却越拉越长，仿佛拆开了线。

钩破了

　　你假装是要帮朋友拿掉领带上松脱的线头，然后使领带拍动，就像是拆开了他的领带。此招术快速有效，但你不要小题大做，要假装什么事都没发生过，就会更有趣。聚会场所、办公室或者学校，都是人们会戴领带的地方，在这些场所用这个魔术就再适合不过了。

1.用左手拿住他人领带的末端。
注意：拇指在上方。

2.右手假装拉线，左手指快速上下拍动领带。领带的末端便会疯狂地摆动，就能立即引来笑声。

纸币加倍

　　这个折纸技艺很精巧，能让一张纸币看起来像是有两张。只要随身带着这张折好的纸币，你就可以随时表演，并能让人信服。注意：不能让别人碰到纸币，不然就会露馅的。

1.先将纸币从长边中间对折。

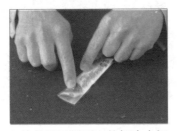

2.接着展开纸币，从短边中间对折。

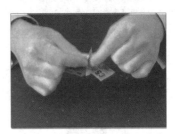

3.再展开纸币，用拇指和食指捏紧折痕交汇的部位。

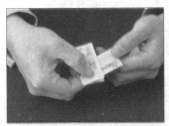

4.然后将纸币压平，使其边缘成直线，这样就折好了。

5.随便扫一眼的话，纸币就像是两张的。

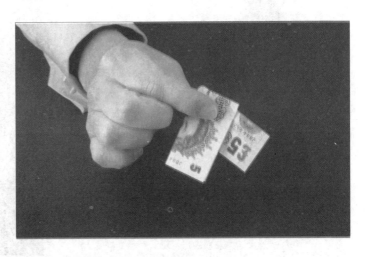

针扎气球

我们都知道将气球戳破它就会爆炸，可在这个魔术里你用竹针戳入气球，气球却没爆炸。这是为什么呢？

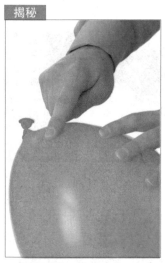

1.表演前将气球吹好，在气球上粘两段交叉的透明胶，如图。然后同样在对面也粘上交叉的透明胶。

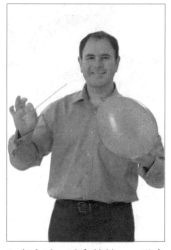

2.表演时一手拿竹针，一手拿气球。

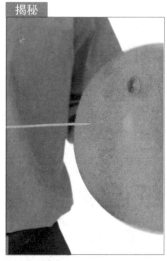

3.慢慢地并小心地将竹针从透明胶交叉点插入气球。

5.要是你多粘几处透明胶，就可多戳进几根竹针。

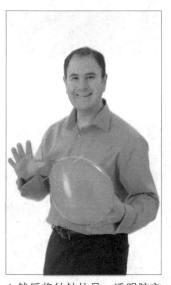

4.然后将竹针从另一透明胶交叉点插出来。

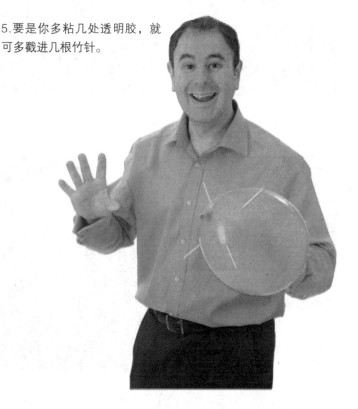

听话的手帕

用这个魔术你可以使手帕遵照你的命令移动，再配合相应的表演就更为好玩。已故的英国魔术师鲍勃·瑞德最擅长表演这个魔术，他经常让观众忍俊不禁。

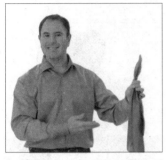

1.表演时先用双手拉开一块手帕，再用左手将它握住，手帕向上伸出的10.0～12.5厘米会很容易立住。

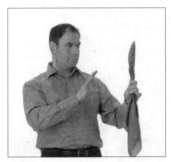

2.接着用右手将手帕往上拉高一点再放手，并假装很努力地使手帕保持直立。

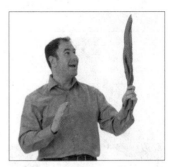

3.就这样一直将手帕一半以上的部分都拉到上面并使之直立。

4.接着用右手朝手帕做个催眠手势，并让它倒下来，就如同使之入睡了一样。

5.之后将手帕对折再将它握住，使一小部分立于上面。

6.然后假装拔头发，并装作很痛的样子。

7.再用这根无形的头发将手帕的上部捆起来，然后拉一下这根实际上不存在的头发。同时，拇指往上推，手帕便倒向左边。

8.再反向拉头发，并用拇指将手帕往下拉，它便倒向另一边。

淘气的老鼠

　　你将手帕卷成"老鼠"后，不仅能使它爬动，最后还能使它跳出去。用这样的魔术给小孩带去欢乐就再适合不过了，因为这只"老鼠"是在众人眼皮底下做成的，是你让它"活"了。对于小孩子来说，不管自己表演还是看别人表演，他们都会很喜欢这个魔术。

1.表演时先将手帕铺在桌上，使之在你面前呈菱形。

2.再沿着对角线将手帕从下往上对折。

3.接着将手帕的左右角折向中间（先右后左），使之稍稍重叠。

4.然后开始从手帕底部将它卷起。

5.一直将它卷到左右折边的上端。

6.再将手帕翻转，将它的右边往中间折。

7.将它的左边也往中间折，使两边部分重叠。

8.再从底部将手帕卷到折边的上端。

9.将手帕上面的三角形部分塞到卷起部分的缝隙中。

10.接着将拇指插入手帕底部的开口，并将手帕从里往外翻。

11.一直翻，直到出现两个角。

12.如图将其中的一角拉开。

13.并将这角手帕往下卷。

14.卷好后将两端打上结。

15.做好后就跟观众介绍一下这只米老鼠。再将右手中指伸到"老鼠"尾巴下卷起的部分，因为只有这样才能使它动起来。

16.接着右手指上下抖动，并用左手轻碰"老鼠"，这样"老鼠"就会动起来。

17.你甚至可以让它爬上你的身体，而且只要用右手轻拍手帕，就可用左手抓住它的尾巴将它拉回。快结束时叫人来碰一下米老鼠，并在他们走近的时候用右手手指重重地弹它一下，它就整个飞了出去。你就乘机惊恐大叫，观众也会吓一大跳的。

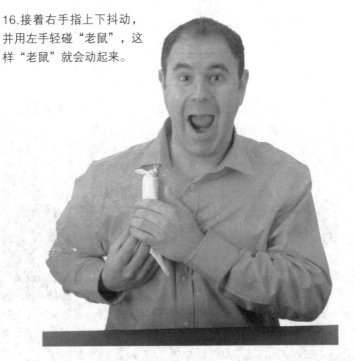

擤鼻涕

用这里讲的方法，你可以在擤鼻子时使手帕飞向空中。做这种即时恶作剧的时候，你最好不要先刻意地去引起人们的注意，只要随意地做出，就能得到很好的效果。

揭秘

1.将手帕拿到脸上时，在手帕下偷藏一根铅笔。

2.放好手帕，准备擤鼻子并翘起铅笔。

3.接着假装擤鼻子并翘起铅笔，手帕就会莫名其妙地飞起来。擤好鼻子后，就将铅笔放下。最后收起手帕，且不要让人看到铅笔。

断 臂

当你跟人握手时，可以使手臂发出骨折的声音，定能使毫无防备的人们惊慌失措。做这个魔术时你只要用点演技，就很好了。但不要太过火，只要在杯子被压扁时假装有点痛的样子就可以。由于杯子的声音越大，效果就越好，故最好事先尝试用不同的杯子。

1.在与人握手前先将一个一次性塑料杯偷偷放在你右手腋窝下。

2.然后与人握手，并在握手的同时将杯子压扁，就会发出恐怖的骨折的声音。

断鼻

现在的主题是制造身体部位折断的幻象，而这个听觉幻术可以制造鼻子折断的假象。

手指脱臼

现在的主题是制造脱臼的幻象，而这个听觉幻术可以制造手指脱臼的假象。

1.正对观众，双手掌对掌，遮住鼻子，就可开始魔术。

揭秘

2.在双手的遮盖下，将拇指指甲伸到上排牙齿后面，双手向左弯曲，假装在推鼻子。同时，让指甲"喀嚓"一声弹离牙齿，听起来就像是鼻梁骨裂了。

1.如图，右手握住左手上的一根手指，将它慢慢往后掰几次。

揭秘

2.接着再掰这根手指时，将右手的拇指和中指在下面对弹一下，就能发出很响的声音，似乎关节脱臼了。

你也可以用别人的手来做这个魔术，有点难以置信吧。试试吧·叫他们伸出手，在他们的手指下，弹你的拇指和中指，只要不打到他们就可以。

麻木的手指

用这个特技可以让人的手指变得麻木，真是又奇怪又可怕。这是因为你们的手指只有正面贴在一起，而手指的背面并不敏感，几乎没有感觉。亲自试试吧，就可知有多奇怪。

1.如图，两人一起举起手，食指都伸直。

2.食指相对贴在一起，并捏住这两个食指，就会感觉到麻木了。

巧补壁纸

只要学会做一个简单的隐具，你就可以随时表演这个魔术。表演前可以先用不同大小的纸张尝试。准备时最好不要让人看到，等人们看到它时再观察他们的（尤其是屋主的）表情。

1.表演前先拿出一张白纸，用力将它对折，使折痕清晰。

2.从白纸的折边上撕下一块三角形，使它的边缘越粗糙越好。

3.将这块三角形的纸展开，将其中一半往上翘。接着弄湿下面那半张的背面，并将这弄湿的半张粘到一个平坦的表面，如贴着壁纸的墙上或图画上。

4.这张纸粗略一看时，就像是被撕坏的壁纸。注意：粘的时候使白纸的开口向下，这样就不会让人看到折边。

5.当有人发现它时，你就说你能补好，然后用双手遮住那张纸（右手平放，左手准备偷偷拿走纸）。

揭秘

6.然后右手擦壁纸，左手偷偷将纸移走（将纸藏在左手里）。

7.擦一会儿壁纸后，移开右手，显示壁纸已被补好，这时就可以结束表演了。

五彩纸梯

　　用胶带、几张纸和一把剪刀，你就能做出令人印象深刻的梯子。这个魔术和下一个魔术都可用报纸代替彩纸，只是颜色稍微差了点。

1.将几张纸用胶带粘成一个长条。这里用的是5张A4彩纸，你也可以用报纸。

2.将长条卷成较紧的管子。

3.用胶带将这个管子固定好。

4.用锋利的剪刀在离两端7.5厘米处沿管径剪开一半。

5.现在，沿管长剪开这两个缺口之间的管子。

6.接着沿着这狭长的切口将管子展开，并将它弄平，然后将管子的两端弯下。

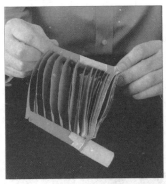

7.小心地从两边将纸从管子里拉出来，梯子就会越变越长。

8.你就很快地用几张纸做出了一个梯子。

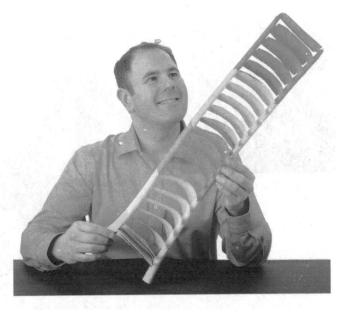

缤纷五彩树

　　这个魔术跟"五彩纸梯"类似，只是做出来的是树。彩纸很贵，要做大树最好用报纸，就可省下许多钱。

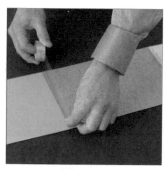

1.将5张A4纸或报纸粘成长条。

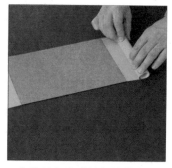

2.将这长条卷成较紧的管子。

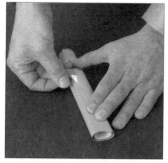

3.用胶带将这管子固定好。

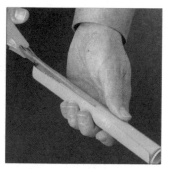

4.用锋利的剪刀将管子长径剪开一半。

5.同样再剪三处。

6.如图下压剪开的部位。

7.小心地从管子中将纸拉出。

8.树就在你眼前成型了。

无底杯

这个招术很简单，能使杯子看似无底，又快又好玩。这个魔术虽简单却很有效果，易吸引注意力，还可用相同的道具做其他魔术。

1.表演时左手拿一个杯子，掌心朝上，杯口朝右。右手则拿着魔杖、棍子或刀子。

2.用魔杖、棍子或刀子（食指沿之伸直）从里面敲几下杯底，让人们知道杯底没有孔。每敲一次都拔出魔杖，再插进去。

3.敲第三或第四次的时候，将魔杖从杯子后面插入，而将右手食指则伸入杯内。此为前视图。

4.这幅图揭开了真相。魔杖一"穿过"杯底，就将它拉回，并将杯子交给人们检查。

熄而复燃

这个魔术展示了即使不让火焰碰到蜡烛芯，也可将已吹灭的蜡烛再次点燃。因为烟是易燃的，火焰就会点燃烟，并顺着烟往下而点燃蜡烛芯。

1.将一支普通的蜡烛放在烛台上，并点燃。

2.几秒后将蜡烛吹灭。

3.立即将点燃的火柴放在蜡烛上冒起的烟上——烛芯上方约2.5厘米处。蜡烛芯就像被施了魔法一样，重新燃烧起来。

"飘浮"的面包

这个魔术可以使餐巾下的小圆面包从桌上飘离客人，既有趣又简单，是非常有名的魔术，流行于各地。

1.你需要一个小圆面包、一块厚的餐巾和一把叉子。

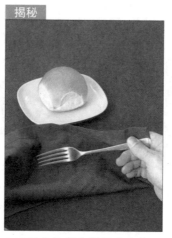

2.双手拿住餐巾的两个上角。如图，在餐巾后面用右手握住叉子，中指顶住叉子与餐巾顶部平行。

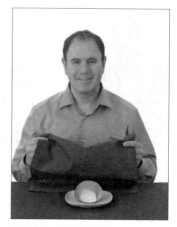

3.从前面看不到叉子。

4.用餐巾盖住小圆面包，不要让人看到叉子。

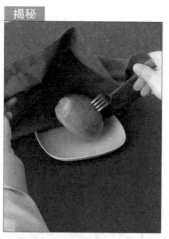

5.盖餐巾时，将叉齿插入面包。

6.然后上举叉子。从前面看，面包就像在餐巾下飘了起来。

7.接着左右移动面包，使面包随意飘动，这部分的表演需要一定的演技。

8.一段时间后，用左手抓住面包，并轻轻地拔出叉子。

揭秘

9.然后就将面包放回盘中，掀开餐巾，偷偷将叉子扔到大腿上。

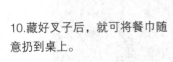

10.藏好叉子后，就可将餐巾随意扔到桌上。

危险的信封

做好这里的信封，然后拿给朋友看，并说里面有稀有的黄蜂卵。耐不住好奇心的人们就会急于一看，结果就会大吃一惊。

1.你需要两个橡皮筋圈、一个画着黄蜂的信封、一张厚纸板、一把手工刀和一个垫圈。

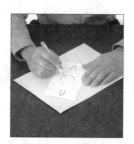

2.先做一个特殊的黄蜂声音制造器：在纸板上切出一个大洞，并在洞的两边割出"两翼"。

3.接着将那两个橡皮筋圈都系在垫圈上。

4.然后橡皮筋圈分别套在纸板上的两翼上。

5.旋转垫圈，使橡皮筋圈缠得非常紧，最后将纸板放入信封。信封的两面会夹住垫圈，使之不旋转。

6.接下来就可以将信封拿给人看，告诉他们你最近发现了一些稀有的黄蜂卵，很值钱。他们会急于一睹。

7.当他们拉出纸板时，橡皮筋圈会立即旋转松开，垫圈就会打到信封并发出噪音，足以使毫无防备的人们吓一跳。

自制伤疤

　　这里有两种造伤疤的简单方法，可用于化装舞会或跟朋友开玩笑。这里用到了胶水，所以要在合适的表面（如旧布或报纸）上做。

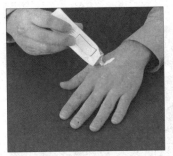

1.在皮肤上涂些黏合剂。

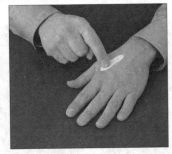

2.再用指尖轻轻地将黏合剂涂薄。

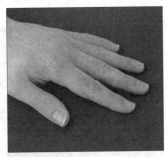

3.等黏合剂干了，它就会变成透明的。然后压几下就形成一个假伤疤了。

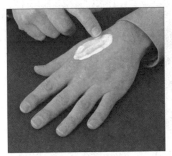

4.还可以做出另外一种疤，首先同样涂上黏合剂。

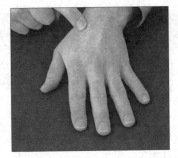

5.等它干了，就将它的边沿往内卷起。

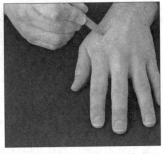

6.最后用红笔在黏合剂的中间涂上红色。

7.这样就做成逼真的伤疤，过后将伤疤搓掉或用水冲洗即可。

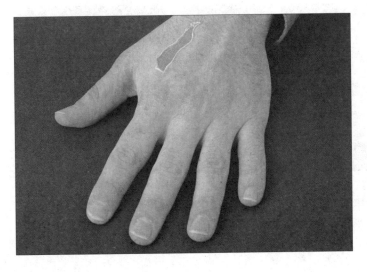

　　做伤疤前要先等黏合剂变干变透明。这样的伤疤可以做在许多不同的部位，但不要做在眼睛或嘴巴旁。

鸡蛋里的硬币

　　这个小把戏的神秘之处在于将一枚从观众处借来而且带有记号的硬币变没，而后在一个鸡蛋里发现了这枚做过记号的硬币，而且这个鸡蛋是观众任意选的。再动点脑筋的话，利用这里介绍的方法可以将硬币从很多地方变出，而不仅仅是鸡蛋里。

1.向观众借一枚硬币，同时让他给硬币做上一个明显的记号，方便以后辨认。

2.想法将硬币变没，但最终硬币必须处于指尖藏币处。

3.拿出一盒鸡蛋让观众从中任意选择一个，左手拿起鸡蛋先展示一下。

4.将鸡蛋转移到右手上，同样放在右手的指尖藏币处，正好盖在硬币上。注意硬币不能被看见。

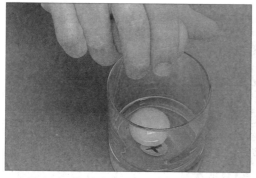

5.左手拿过一个玻璃杯，将蛋壳打破，同时让藏于右手的硬币随着鸡蛋一起掉入杯中。如果时间控制得好的话，看起来硬币就好像是从鸡蛋里面掉出来的。

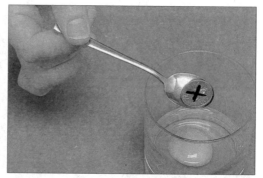

6.用勺子把硬币从杯中的鸡蛋里舀出，而这枚硬币就是之前观众做过记号的那枚。

面包里的硬币

此魔术展示的是：硬币在你手中消失之后，又出现在面包里，而神奇的是面包自始至终都在一旁的桌上！为了使魔术显得更加奇妙，可邀请观众用笔给硬币做上记号，这样一来，当硬币消失之后又重新出现在面包里时，观众们可以根据记号来确定这枚硬币就是原来那枚。另外，如果想再给这个魔术表演增加些神秘色彩的话，也可邀请观众自己去任意挑选一个面包。

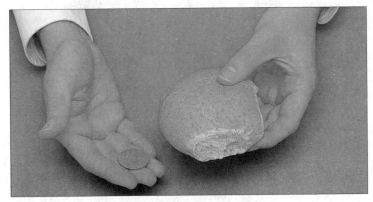

1.任选一种之前介绍过的手法，使硬币"消失"。在将硬币偷偷地藏于右手之后，让别人给你一个面包，注意要用两只手拿面包，以便硬币可以藏在底下。这幅图展示的就是将硬币藏于面包底部之前一刹那右手的状态。

揭秘

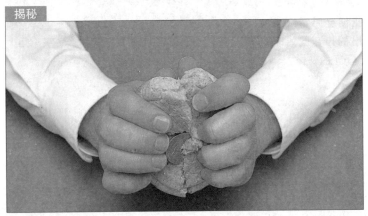

2.将面包底部微微掰开，然后用手指将硬币巧妙地放进底部裂开处。注意实际表演时，为避免观众识破应注意将面包底部朝下对着桌子。

3.用双手将面包向下掰开。这样一来，底部裂开处就合拢了，同时之前消失的硬币出现在了面包里！邀请一位观众取出面包里的硬币并证实这就是之前那枚做过记号的硬币。

空币入袋

在此魔术里你右手拿一开口的纸袋，然后用左手将一无形的硬币抛入纸袋内。人们虽看不到硬币，但能听到它落到袋子里的声音。这是英国戏剧演员托米·库珀最喜欢的绝技之一。

揭秘

1.展示空纸袋后，用右手拿着它。此时，右手食指必须放在中指的上面。

2.接着用左手抛起一枚无形的硬币，你的视线也随之移到袋子这边。

3.等你的视线到达袋子时，将左手放在耳朵上，暗示观众注意听。

揭秘

4.紧接着右手中指弹开食指，手指便会弹在纸袋上，发出的声音就如硬币掉入袋子里的一样。

之后若想展示出真的硬币，就可在开始时将硬币藏于右手指和袋子之间。等展示完空纸袋后，再让硬币轻轻地滑入袋内。之后就继续表演，最后再叫人伸入袋内，将硬币取出。

搞笑的立正

当你打开火柴盒时，你可以使一根火柴搞笑地立正起来，就能使大家哄堂大笑。你还可以在盖子上画些有趣的图画，以配合立起的火柴。

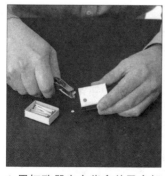 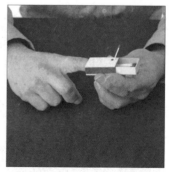

1.用打孔器在火柴盒盖子底部距侧边约6毫米处打个孔。

2.合上盒子，将一根火柴从孔插入，只剩火柴头在外面。

3.用手指推开盒子，火柴便搞笑地从孔里立起来。

脑袋储钱罐

　　将硬币粘在你朋友的头上，你能使他们无论如何都不能把硬币抖落。因为硬币已经被你偷偷地拿掉，藏在手里或口袋里了。

1.拿出一枚小硬币，用力将它压贴于你的前额上。接着一手伸到硬币下方，另一手敲敲脑后门。

2.敲几下，硬币便会掉下来。

3.叫朋友模仿你的动作，即不碰硬币，只拍后脑勺，让硬币从额上掉下来。然后就将硬币压在他们的额头上约5秒。

揭秘

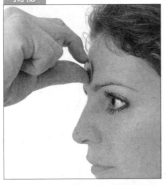

4.5秒后拿开压硬币的手，同时偷偷地移走硬币，将它藏于手里或口袋里。注意：一开始压硬币时就将指甲放在硬币下面，便于将它移走。只要压硬币的时候多用点力，你的朋友就不会觉得硬币被移走了。

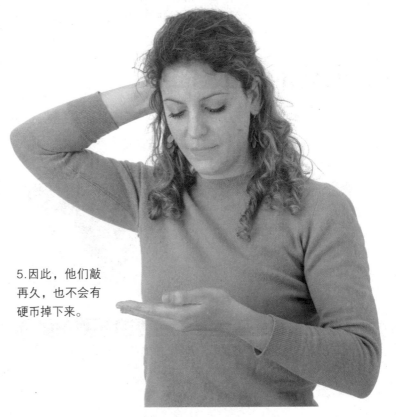

5.因此，他们敲再久，也不会有硬币掉下来。

笑 线

　　用这个魔术可以将朋友的脸弄得乱七八糟的。注意：不要将硬币滚到眼睛旁边，防止脏东西跑入眼睛。并且要准备好调皮的举动，以配合他们知道真相时的反应。

1.要人前偷偷地用软铅笔涂硬币边缘，再拿出另一枚一样的硬币。

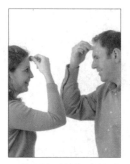

2.将用铅笔涂过的硬币给朋友，你则用干净的那枚，然后叫他跟着你做。接着将硬币边缘放在鼻子顶部，沿直线将硬币滚到下巴，再从一只耳朵附近滚到另一只耳朵附近。

3.一段时间后，你朋友的脸就成大花脸了。

火柴的挑战

　　将火柴盒从某一高度放下，你能使它着地后立着，这听似简单，但不知道其中的秘密是做不到的。多多尝试，可以使你的技巧更完美。掌握了窍门后，你就能次次成功。

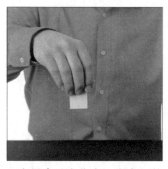

1.右手拿着火柴盒，离桌面约15厘米。

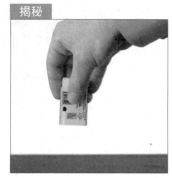

揭秘

2.偷偷将手指后的盒子向上拉出1厘米左右。

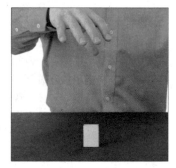

3.放开火柴盒，它就能立在桌子上。而别人却会失败，因为火柴盒会弹起而倒下。

领带"穿"颈而过

先故意引起别人来注意你的领带，再将领带快速一拉，它就穿过脖颈，而你的脑袋却安然无恙。这个魔术可以跟朋友一起做。

1.不要将领带套住脖子，并将本应套住脖子的领带环折起弄平成两片。

2.接着将这两片卡在衣领上，再折下衣领固定住领带。

3.整好衣领后，就能使领带看似无异。要演示时指指领带，并将它往下快速一拉。

4.领带就似乎"穿"脖子而过了。

啤酒钱

用倒置的酒瓶压住纸币后，你能在既不碰到瓶子又不使它倒下的情况下拿出纸币。要做到这点并不容易，且只能在光滑的表面上做才会奏效。

1.将空瓶子倒立在纸币上。

2.从一边小心卷起纸币。

3.一直卷，瓶子就会慢慢地从另外一边滑出。

4.瓶子一滑出，就捡起纸币，放入口袋。

微笑的"女王"

用这种折纸艺术，可以让英国纸币上的女王像或微笑或皱眉。其他纸币同样适用，故都可试试看。

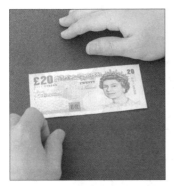

1.将纸币放到面前，女王像朝上。

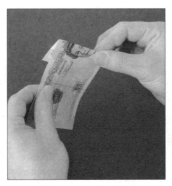

2.从女王右眼正中用力将纸币折下。

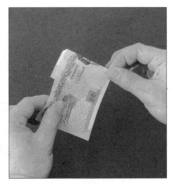

3.同样从女王左眼正中折下。

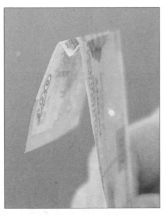

4.在两条折痕正中反向最后一折，纸币就像这样。

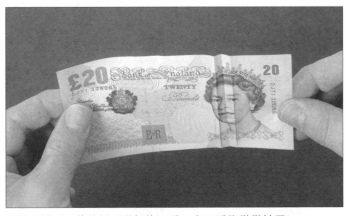

5.展开纸币，若从纸币顶部往下看，女王看似微微皱眉。

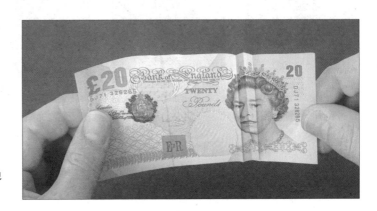

6.往外倾斜纸币，往上看，她便慢慢地开始微笑了。

折纸玫瑰

　　用下面的方法可以将餐巾纸折成逼真漂亮的玫瑰花，虽非魔术却值得一学。人们总会喜欢看玫瑰花折成的过程，也会留它作晚会的纪念品。

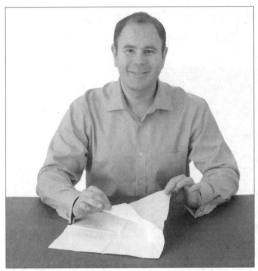

1.这里最好用单层薄纸，故撕下一层餐巾纸。

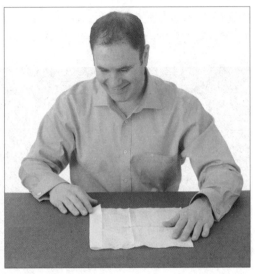

2.将餐巾纸放在前面，从一边折起宽约3厘米的条形。

3.再用右手指捏住折叠处上端，将餐巾纸绕着手指直卷到头。

4.这步是要做花头，所以要折齐一点。

滚动的吸管

一开始，在你面前有一根吸管，指尖在袖子上轻轻摩擦几下，然后再将其放于吸管上方。此时，吸管像是被一股神秘力量推动似地开始向前滚动。最好的吸管类型是快餐店里免费提供的那种。当你读了以下这些魔术介绍后，一切都会明了。另外，在让吸管滚动起来之前最好先故意失败几次，这样一来，整个魔术就会显得更加神秘更加有趣了。因为此时观众的注意力会全部集中在摩擦指尖的时候，这样更便于你进行错误引导了。

1.先在你面前的桌上放一根吸管，然后将指尖在袖子上来回摩擦，并向观众解释说你这样做的目的是为了使指尖产生静电。

2.将摩擦后的指尖放于吸管正上方。

3.慢慢将指头腾空往前移动，同时偷偷地朝吸管吹气，吹出的轻风会使吸管往前滚动。记住，吹气的时候要注意保持面部表情不变，同时将眼神集中在吸管上。

黏着的刀叉

　　这是一个非常经典的餐桌魔术。虽然表演起来手法很简单，但效果却相当不错，使一个叉子黏着在腾空伸出的手掌上。尽管第二步时你向观众揭示了秘密，但稍后大家会发现其实你并不是那么诚实的，因为叉子实际上是以一种更为精彩的方式黏着于手掌上的，只需花上几秒钟准备一下道具即可。

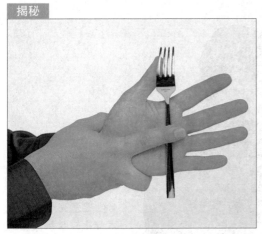

1.左手握一叉子，右手抓住左手腕关节，将左手张开，此时偷偷地伸出右手食指将叉子抵在合适的位置。

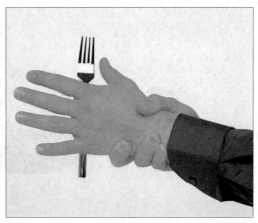

2.如图所示，从观众的角度看过来，叉子就像是黏在你手上一样。你可以将魔术就此打住，但也可以更进一步，你可以先将手掌翻过来面对观众，揭露整个过程的秘密，然后再恢复原状。

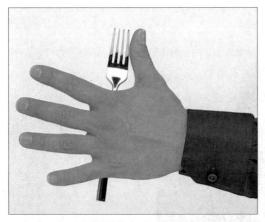

3.此时，右手完全脱离左手，但叉子还是悬着于左手上，这又是怎么回事呢？

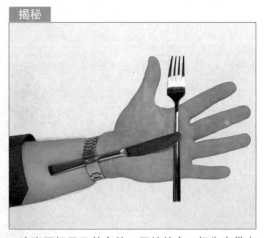

4.这张图揭示了其实从一开始就有一把靠表带支撑着的刀，而这把刀可以起到固定叉子的作用。第二步中当你向观众揭露秘密时，这把刀其实是被你的右手食指完全遮住了。

弹跳的面包

　　从桌子上拿起一个小圆面包，而后小圆面包可以像个网球似的在地上弹跳。它迅速跳起，你要接住它并表现出这是世界上再自然不过的现象。这个小魔术还可以用水果来完成，比如说苹果或者橘子，甚至用台球在台球桌上也行。用那些原本不可能弹跳的物体来做道具，使之弹跳起来，效果会更精彩。

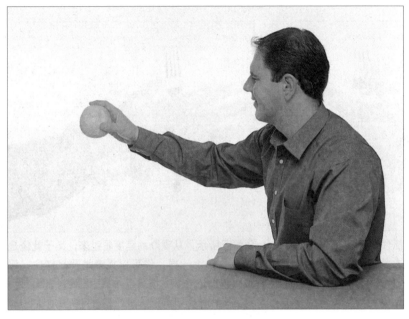

1.坐着来完成这个魔术会比较容易，但是一旦你掌握了原理站着也同样可以。右手拿起一个小圆面包，举到大约与肩齐平处。

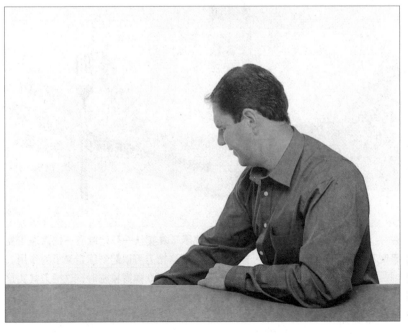

2.将手放低，低至桌沿下方，表现得你将要把面包掷向地面，使之弹跳。

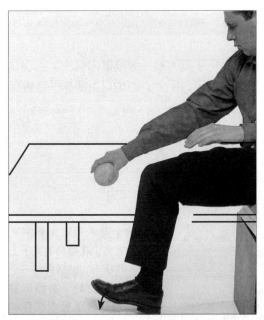

3.一旦你的手放低至桌沿下方，小圆面包将消失在观众的视线中。此时是幻术能否产生的关键之处，你必须好好把握这关键的瞬间。注意此时脚是如何准备轻叩地板，以用来模仿小圆面包碰击地面时发出的声音。

4.此时手还是放在低于桌沿的位子上，迅速将腕关节换个方向朝上，将面包尽可能沿直线往上掷。切记不要用手臂，只有腕关节可以动，并在你往上掷球的瞬间用脚轻叩地面。

5.注意头要随着面包的运动做相应的抬头低头动作。声音和视线的结合可以为弹跳的小圆面包制造出更好的幻术效果。

消失的玻璃杯

在这个即兴魔术中，一个杯子罩住一枚硬币，而杯子同时被一张纸餐巾包住。当观众的注意力全部集中在硬币上时，玻璃杯莫名地消失不见了，另外，你也可以使杯子直接穿透桌子。

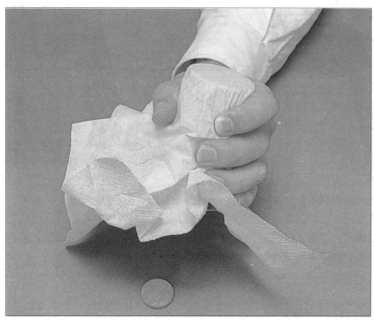

1.这个魔术可以坐着来完成。首先，在面前的桌子上放一枚硬币，然后再将一个玻璃杯杯口朝下将硬币罩住。用一张纸餐巾包住杯子，注意要从杯底往下包，包住整个杯底及杯身，这样一来，即便将杯子拿走，也能保持这个形状不变。将杯口抬起，邀请一位现场观众来检查硬币是正面朝上还是反面朝上。

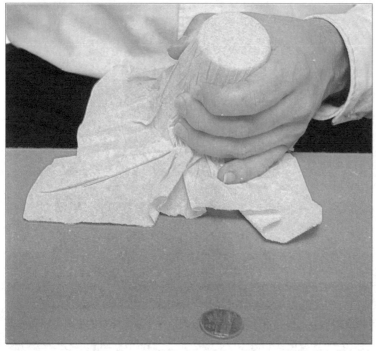

2.一只手将杯子拿起（注意方向为靠近自身的桌子边沿处），使硬币呈现在观众面前。另一只手指着硬币吸引观众注意力。其实这是一种错误引导，目的是在接下来的表演中转移观众注意力。

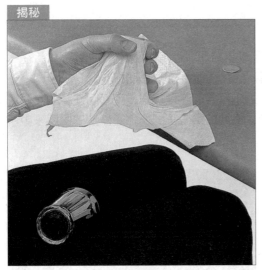

3.杯子需抵着靠近自身的桌子边沿。这样可以让它从纸巾中滑出时安全地掉在你的腿上，如图所示。这一步只需将杯子拿离硬币并使之轻轻落在腿上即可，就这点来说，不需要任何桌面的"移动"。纸巾会保持杯子的形状，此时再加上点漫不经心的眼神，是不会引起任何怀疑的。

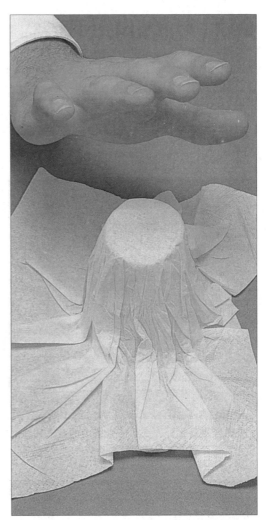

4.小心地把纸巾外壳放回桌子上再次罩住硬币，把手移开。

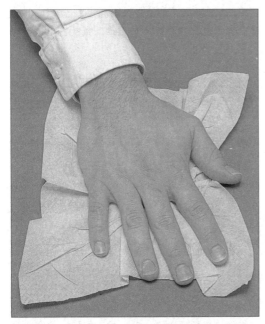

5.让观众注意看，接下来你要用手掌直接拍向桌面的玻璃杯并击碎它。突然的响声会让观众认为那就是击碎玻璃杯的瞬间。前一秒杯子还在那儿，后一秒就完全消失了！

　　提示：作为互动，第四步中可邀请观众上台伸出他们的手放在"击碎的玻璃杯"上。然后将你的手放在他们的手上慢慢往下压。这一环节可以让观众们直接参与其中，因为他们原本是打算用手去感应碎玻璃的。与其给观众创造一个杯子离奇消失的幻象，还不如告诉他们杯子是直接从桌子上穿透了，这时你只要作势从桌子下面把杯子拿出来就可以了。如果手头没有杯子，那么盐瓶或是胡椒罐同样也可以完成这个魔术。

碎后复原的纸巾

　　将一张纸巾撕成小碎片放在手里并不断用双手挤压，小碎片奇迹般地重新粘合在一起。这里为了让魔术解说更容易看懂，我们用两种不同颜色的纸巾来进行展示。

　　用纸巾做个小小的实验后你会发现，由于纸巾本身的纹理具有一定方向性，因此沿着一个方向来撕纸巾会比较方便。在这个魔术中，给纸巾定位正确能够使得纸巾撕起来更容易些。

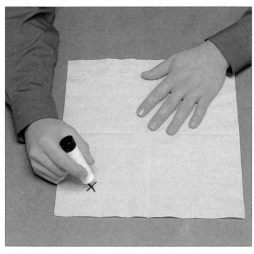

1.先做些准备工作：在第一张纸巾的右上角涂点胶水，量不要太多。可用彩笔画个"X"做记号。

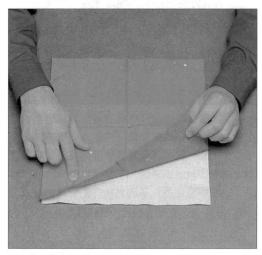

2.在第一张白色纸巾上粘上第二张红色纸巾，等待胶水变干。

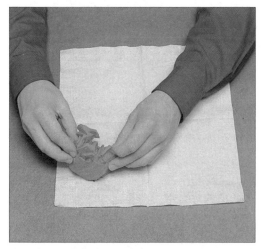

3.以粘上胶水的地方为固定点，把后来粘上去的那张红色纸巾多次折叠使之成一个小小的球，这个时候就别管整洁与否了。

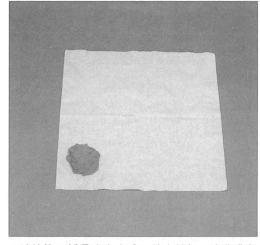

4.继续挤压折叠这个小球，越小越好。这些准备工作完成后，就可以开始表演了。

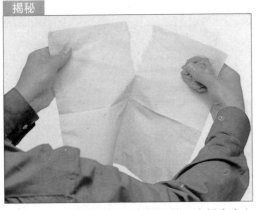

5.用两只手拿起纸巾，注意要让第一张纸巾右上角的复制品球状纸巾面朝自己，接着开始从中间将纸巾撕半，如图所示。

6.从观众的角度看，那个复制品球状纸巾是被完全遮住的，而此时第一张白色纸巾起了很大的遮盖作用。

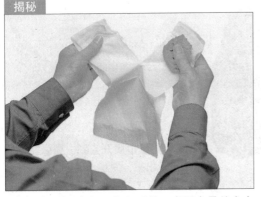

7.纸巾撕成两半后，将左手的一半纸巾叠盖在右手的一半纸巾上，然后按照之前的方法将纸巾再撕半。

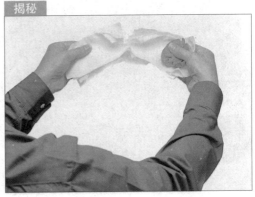

8.跟之前一样，将左手的一半纸巾叠盖在右手的一半纸巾上，然后将纸巾横过来从中间再撕半，如图所示。

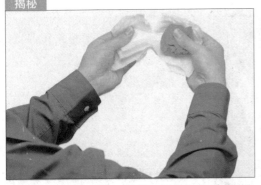

9.同样地，将左手的一半纸巾叠盖在右手的一半纸巾上，接着再做最后一次撕半。

10.再将左手的一半纸巾叠盖在右手的一半纸巾上，将复制品球状纸巾和撕过的纸巾碎片的边缘部分搓揉在一起。

11.在搓揉纸巾时，偷偷地将纸巾翻个面，使得那张复制品球状纸巾面向观众。当然这里是为了解说方便才使用红色纸巾，真正魔术中由于两张纸巾同色，因此这个翻面动作是不会被发现的。

12.开始将那张复制品球状纸巾摊开，过程中注意将褶皱处摊平。

13.继续将纸巾展开直到一整张完好的纸巾呈现出来，向观众展示撕碎的纸巾被完全复原了。

14.被撕碎的纸巾实际上正安全地藏在复制品纸巾的右上角。结束动作：将手上的纸巾全部揉成一个小球后丢掉。

瞬间移物

　　这是一种非常流行的魔术效果，叫做"矩阵"。四块方糖分别位于一个矩阵的四个角上。另外还需要两张扑克牌简单地遮盖方糖。在这个魔术中，方糖在瞬间变换位置直到四块方糖都在一个角上相遇汇合为止。这个魔术与下一个魔术"乾坤大挪移"有些类似，但比较而言这个魔术不需要什么很巧妙的手法，因为有两张扑克牌可以起到遮盖的作用。如果手边没有扑克牌，那么用杯垫或是菜单也同样可以完成。如果这两个魔术你都学会了，那么在餐桌上就可以好好展示一番了。

1.将四块方糖摆成一个矩阵。每块方糖之间的距离控制在30厘米左右。

2.另外再藏一块方糖夹在右手中指和无名指之间。在表演的时候，始终会有一张扑克牌帮你遮着手指，因此这块方糖是看不见的。

3.两手各拿一张扑克牌使之看起来没什么大区别，偷藏的那块方糖当然不能被看见。然后用扑克牌遮住左上角和右上角的两块方糖。

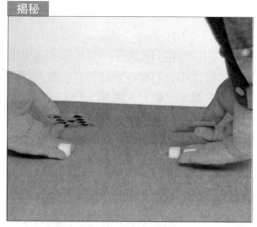

4.这幅揭秘图展示的便是右手即将放下偷藏的那块糖而左手正准备将原有的方糖拿走。

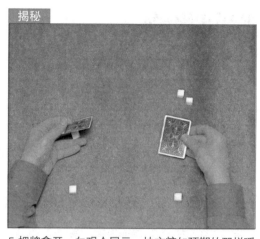

5.把牌拿开，向观众展示一块方糖如预期的那样瞬间转移了。注意不要暴露藏在手里的那块方糖。

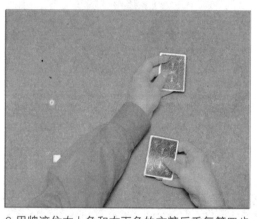

6.用牌遮住右上角和右下角的方糖后重复第四步的动作。注意双手拿放方糖的步调一定要保持高度一致。

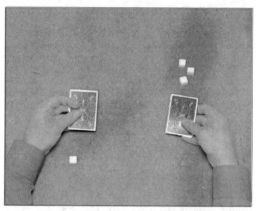

7.再将牌拿开，向观众展示第二块方糖也去跟右上角的汇合了。注意不能停留太多时间，马上继续下一步。

8.用牌遮住右上角和左下角的方糖，为最后一块方糖的转移做准备。

9.再次重复第四步动作，完成后向观众展示这四块方糖都在右上角汇合了。

乾坤大挪移

　　四块方糖分别位于桌上一个矩阵的四个角。在最短的时间内用手遮住方糖使之完成瞬间的转移，直到四块方糖全部在一个角上汇合。这个魔术是上一个"方糖的瞬间转移"魔术的完美延续。方糖移动的顺序基本相同，不同的是这个魔术中没有扑克牌来做遮掩，用的是极具说服力的古典藏币法。用藏币法藏一块方糖简直轻而易举，因此这种手法也是完成此魔术的不二之选。这里也可以用瓶盖来代替方糖，因为瓶盖的形状及其容易抓握的边缘很适合藏币。为了获得最终的完美成功，事先多练习几遍是极其必要的。

揭秘

1.这个魔术你需要准备一碗方糖，从中拿出5颗来，偷偷将一颗藏于右手手心内（详见钱币魔术章节中介绍的古典藏币法相关技巧）。将碗放到左手边，再将剩下的四块方糖分别放于桌上矩阵的四个角。

2.双手遮住方糖，接下来你会注意到，糖块转移的顺序和之前"方糖的瞬间转移"魔术是一样的，所以一旦你熟悉那个魔术，这个魔术就更容易了。

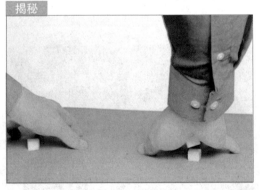

揭秘

3.将藏于右手手心内的方糖放下，将左上角的方糖藏于手掌内。必须在一秒钟内完成这两个动作，而且两个动作的步调一定要保持高度一致。如果魔术前多加练习的话，仅从你的手背上是看不出藏方糖和放方糖这两个动作的。

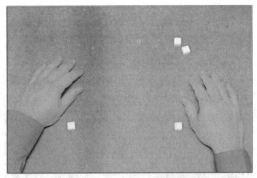

4.将双手拿开，向观众展示一块方糖已经自行转移了。

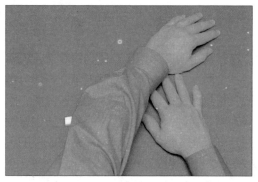

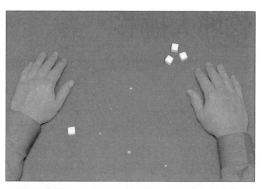

5.不要迟疑犹豫，继续用左手遮住右上角的方糖，右手遮住右下角的方糖。重复第三步中的动作，即将左手内的糖块放下，同时迅速拿起右下角的糖块藏于右手手掌中。

6.将手拿开，向观众展示第二块方糖也自行转移了。

7.最后，用右手遮住右上角的方糖，左手遮住左下角的方糖。

8.再一次重复第三步动作，完成后向观众展示所有的方糖都自行转移至右上角汇合了。

揭秘

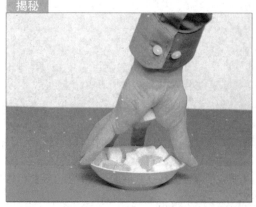

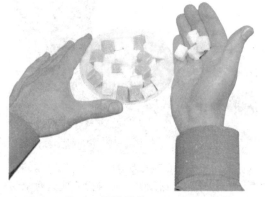

9.结束时会有一块方糖仍藏于你左手手掌内，这个容易解决。只要用左手去拿最初放在你左手边装满糖块的碗，再顺便将手心内的糖块落入其中，和其他糖块混在一起就好了。

10.将桌上的四颗糖块拾起，面对观众将其一颗一颗丢入碗内，手势需如图所示，手掌呈张开状，这样做的目的也是为了清晰地向观众展示整个魔术，说明手内没藏任何东西。当然，第九步中你就已将证据销毁了。

消失的方糖（一）

　　随机选择一个数字写在糖块上。糖块溶解在杯中的水里而糖块上的数字却出现在那个选择数字的人的手掌上。这个魔术中需要用到一支铅笔和一块六面都光滑的糖块。这个魔术定会引起热烈反应，因为最后的奇迹效果是产生在观众自己手上的。

揭秘

1.开始表演之前，偷偷地将右手中指放入杯内的水中沾湿，如果水是冷的，你也可以通过碰触杯子外壁冷凝的水滴来沾湿中指，不管用哪种方法，必须确保中指指尖是潮湿的。

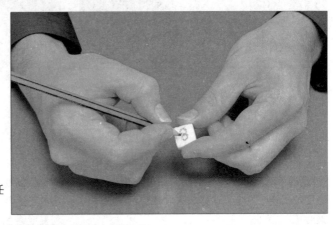

2.邀请一位观众任意给出一个数字。再用铅笔清晰地将数字写在方糖的任意一面上。

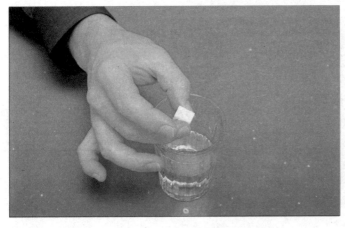

3.用大拇指和之前弄湿的中指捏住方糖，注意写有数字的那面要对着潮湿的中指，然后将方糖扔入杯中的水里。

4.其实你已经偷偷地通过铅笔中的石墨将数字印到潮湿的中指上了。现在你必须再偷偷地将数字转印到选择数字的观众的手心上。

5.让观众伸出手，握住观众的手后将其引导至杯子上方，在做这个动作的过程中，注意轻轻地用你的中指抵着观众的手心。

6.这个动作可以在观众不知不觉中将数字转印到他/她的手掌上。此时你需借口说握着他/她的手是要帮其换个方位，这样一来观众就不会起任何疑心了。

7.让观众将其手掌在杯子上方上下来回地移动，此时你可以做些解释："糖块融化了，糖块表面写数字的石墨会漂到水面，而你手心的温度会使石墨微粒变成蒸汽从杯中升起最终附着在你的手心上。"

8.让观众将掌心朝上，此时他/她会发现手心里有数字，而这数字就是之前写在方糖上的那个数字。

消失的方糖（二）

　　三块方糖展示在观众面前，其中的两块放在左手，另一块放在魔术师的口袋里，而最后魔术师手中仍有三块方糖。这个小小的神秘重复数次后，高潮便是魔术师手中的三块方糖全部消失。

　　如果你喜欢这种类型的魔术，那么就完全有必要去魔术商店买些魔术师专用的海绵小球。这些东西价格不高而且还有不同的大小和颜色。虽然在一些即兴的魔术表演中其他一些小东西也可以用作道具，但是在变一些需要巧妙手法的魔术时，这些小球是再好不过的帮手了。

1.将三块方糖在桌子上摆成一排，再偷偷地将第四块方糖藏于右手的四指掌内，注意这块方糖必须自始至终都藏着。

2.用右手大拇指和食指拿起最右边的那块方糖，将左手伸出摊平数"一"，同时将糖块放到左手掌心。

3.同样的方法拿起第二块方糖，口中数着"二"。

4.在将第二块方糖放入左手手掌的同时，一并将藏于右手的方糖也放入。

229

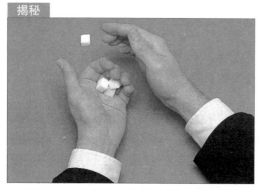

5.迅速合上左手并说："现在我的左手中有两块方糖。"

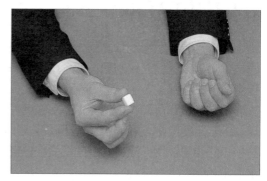

6.接着说："还有一块放在口袋里。"此时注意动作与语言的配合，即顺手拿起桌子上剩下的那块方糖。向观众展示并假装将它放入衣服右边的口袋，但实际上是用右手将其藏起。

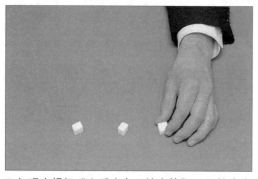

7.向观众提问"左手中有几块方糖"，回答肯定是"两块"。此时你需边说"接近了"边将左手内的三块方糖依次排开放在桌子上。再次重复步骤1~7，只是这次在步骤6中需将糖块真正地放入口袋并将其留在那儿。

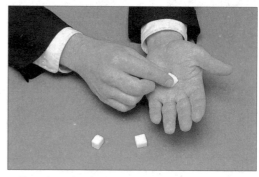

8.第三次，神不知鬼不觉地改变魔术的套路。用右手将最右边的方糖拿起，并将其放入左手手掌内，数"一"。

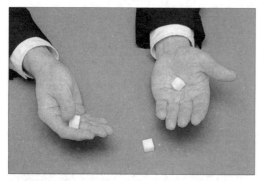

9.拿起第二块方糖，向之前一样向观众展示一下。

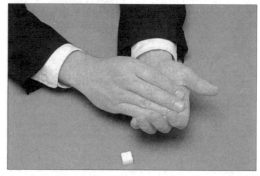

10.在将要把第二块糖也放入左手之际，口中数"二"。此时要继续说"现在我左手中有两块方糖"。

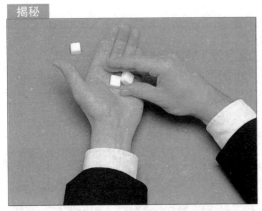

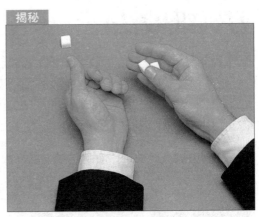

11.第10步中实际上你要做的是用右手大拇指和其他手指捏着糖块将左手的两块方糖都拿起。注意这一步不得有任何迟疑。

12.当右手藏着拿走的两块方糖时，左手要作出手中仍有两块糖的样子。

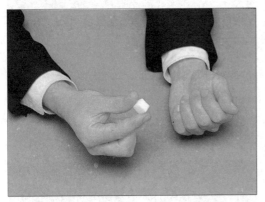

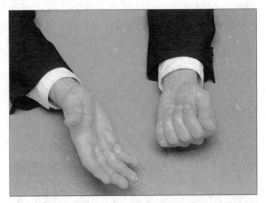

13.捡起第三块方糖并向观众展示，口中念道"还有一块放到我口袋里"，但实际上是将右手的三块方糖都放入口袋中。

14.当再次问观众左手中有几块方糖时。观众可能会猜有两块或是三块。

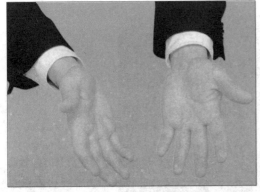

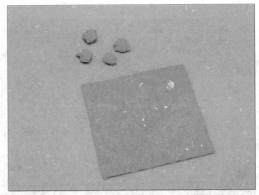

15.摊开左手，向观众展示双手都是空的，所有的方糖都神秘地消失了！

16.这个魔术也可以用其他一些小物体来完成。比如，将纸巾撕碎再将其搓揉成小球。还有简介中提到的魔术师专用海绵小球也是一个极好的选择。

刀、纸戏法

小碎纸片黏在刀片的两面。碎纸片被拿走后又在魔术师的控制之下再次出现了。

这里所要教授的手法已被魔术师们用了好几十年了，但至今仍非常流行。比如说转板动作：向观众展示一个物体的同一面而让观众认为他们看到的是一个物体的不同两面。这个动作可以应用到很多地方。

1.从纸巾的一个角上撕下6个小小的碎纸屑。

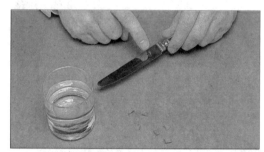

2.手指伸入装满水的杯子里将指尖沾湿，然后碰一下刀片使之也沾上水滴。

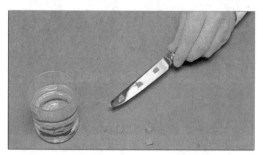

3.在一面刀片上的不同位置一共沾上3滴水，每滴水上再粘上一个碎纸屑——水会帮助纸屑粘上的。

4.接下来要练习的这个手法在整个戏法表演中都会用到。用大拇指和另外4指捏住刀柄同时刀尖朝下，注意粘有纸屑的刀面朝上。

5.朝着自身方向转动手腕使得小刀翻过来让空白无纸屑的那面对着观众。

6.再次转动手腕，即做一遍第5步的动作。

7.再次重复第5步中的手腕动作，不过这次注意在转动手腕的同时，用大拇指推动一下刀柄使整把刀也转个面。这样一来观众看到的便是刀背面也有纸屑即两面都有纸屑了，这就是所谓的"转板动作"。再转动手腕，同时用转板动作使小刀快速翻转。

8.为了继续这个魔术，第3步之后，在刀的另一面也粘上3张小碎纸屑。这样准备工作就完成了。

9.熟悉了转板动作后，就可以准备学习整个程序的动作了。如图所示用右手拿着刀向观众展示一下。

10.转动手腕（此时不需要使用转板动作）向观众展示刀另一面上的3片小碎纸屑。

11.将刀摆回初始状态即第9步中的状态。拿掉刀片正面刀尖上的那一片小碎纸屑。此时假装将刀背面同位置的小碎纸屑也拿掉了。

12.使用转板动作，目的在于向观众展示刀背面同位置的小碎纸屑也被拿掉了。实际上观众看到的还是刀的正面。

13.重复第11步中的动作，拿掉刀片正面和背面的第二片小碎纸屑，实际上只拿走了正面的第二片纸屑。

14.再次使用转板动作，向观众展示正面和背面的第二片小碎纸屑都被拿掉了。

15.再次重复第11步的动作将剩下的纸屑拿掉。

16.使用转板动作，向观众展示刀的两面都是空白的。

17.轻轻晃动一下手腕，同时迅速地用大拇指和4指转动小刀使得3片小碎纸屑再次出现在观众面前。最后再使用一次转板动作，让观众看到两面都有3片小碎纸屑。结束动作：迅速拿走3片纸屑销毁证据。

小球穿杯

　　这个戏法有好多版本，而且有一种说法是这个戏法可以检测出一个魔术师能力的高低。一些魔术师只用一只杯子，有些用两只或者三只，但最后的效果大多是相同的。这个魔术展示的是：先将一些小球变没，使之自行穿透一只或多只杯子，有时还会穿透水果甚至是活着的老鼠和小鸡。这个基本版本需要用到三个球和三只杯子。这个魔术表演起来很简单但效果确实很惊人。专业的杯子和小球在魔术商店里都可以买到。

1.这个魔术需要用到四个球状物体。在平时的即兴表演中，你可以用方糖代替或者将一张纸巾撕成四条自己来制作小球。

2.将每一条纸巾搓揉成一个小球，虽然你要用到四个小球，但观众只能看到其中的三个。

3.将三只杯子叠放在一起，偷偷地将一个小纸球藏在中间的那个杯子里。将另外三个小球摆成一排放在面前。现在要开始表演这个不可思议的杯子和球的魔术了。

4.如图所示便是所有准备工作完成之后的状态，特别注意此时杯子和球的摆放位置。

5.用左手将这一叠三只杯子拿起。右手拿住最底部的那只杯子并将其从一叠中抽出。保持杯口远离观众视线。

6.将杯子杯口朝下放置，放在最右边的小球旁边，如图所示。

7.重复第5步动作，将第二只杯子也抽出。尽管第二只杯子中藏着一个小球，但如果翻转杯子的速度够快，小球是不会被看见也不会掉出来的。

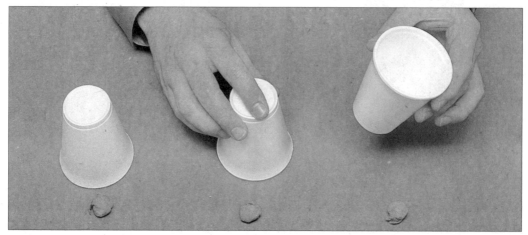

8.将第二只杯子放在中间的小球旁边，当然此时第二只杯子里面还藏着一个小球。这里第二只杯子的翻转动作必须要多加练习，直到你不再害怕藏着的小球会掉出来为止。

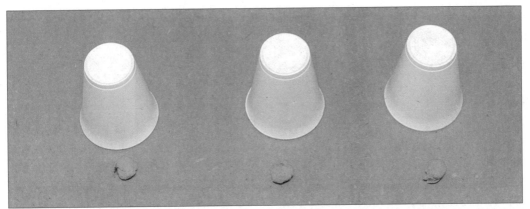

9.最后，将第三只杯子也杯口朝下放置，放在最后一个小球旁边。此时第四个小球正藏在中间那只杯子下。

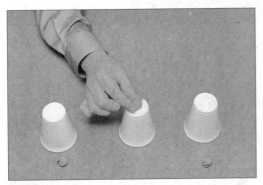

10.拿起中间的那个小球并将其放在中间杯子的杯底上。

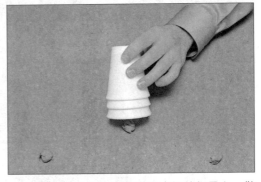

11.将左右两只杯子拿起叠在中间的杯子上。做一个魔法手势后，将整叠杯子微微倾斜抬起，向观众展示小球已经自行穿透了杯子，现在正在桌子上。此处可稍作停顿让这个神奇效果多感染一下观众。

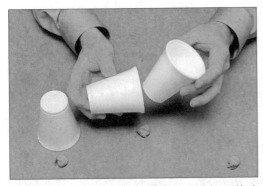

12.杯口朝上将这叠杯子拿起。再重复之前动作，将每只杯子都杯口朝下放置。将第一只杯子放在最右边的球旁边。再将第二只杯子（也就是藏有小球的那只）罩住中间那只小球。

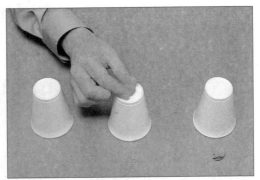

13.第三只杯子杯口朝下，放在左边小球的旁边。将右边的小球拿起放在中间杯子的杯底上。这里的顺序跟开始那套程序的顺序实际上是一样的。

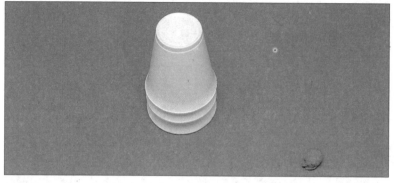

14.跟之前一样，将左右两只杯子叠放在中间杯子上，在杯子上方做一个神秘的魔法手势。

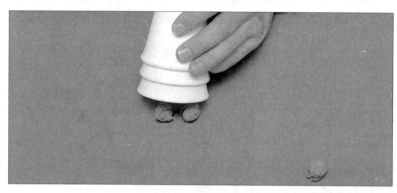

15.同样地，将整叠杯子微微倾斜抬起，向观众展示第二个小球也穿透并和第一个小球汇合了。

16.最后再重复一次第12步的动作。将第一只杯子放在右边，第二只杯子罩在桌上已有的两个小球上，第三个杯子放在左边。

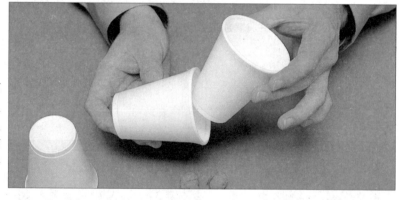

17.将最后一个小球拿起将其放在中间杯子的杯底上（也可使用提示中提供的另一种方法）。

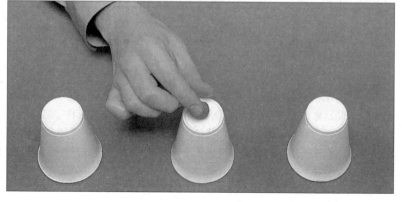

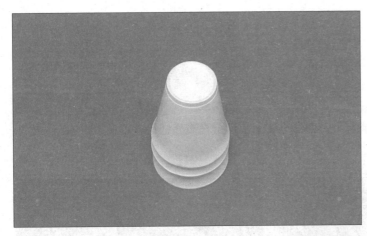

18.最后一次将三只杯子叠放在一起，在杯子上方做一个魔法手势。

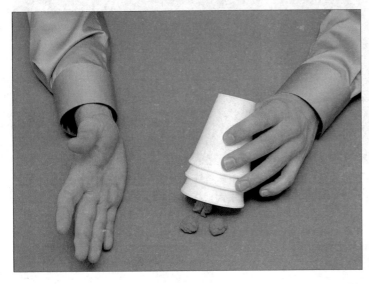

19.将一叠杯子微微倾斜抬起向观众展示三只小球都在一起了。

提示：当进行到第17步时，你也可以不把最后一个小球放在杯底，而是用假动作或者用其他你熟悉的手法将其变消失。因为最后一个球最终是要奇迹般地出现在最后一个杯子里的。

20.这就是"小球穿杯"这个魔术的奥秘所在！

绳穿戒指

你可以让细绳穿透很多其他的实心物体。接下来要介绍的就是一个类似的穿透魔术，即让细绳穿透观众的戒指。

跟前一个魔术一样，在细绳上穿两颗小珠子。然后再向观众借一枚戒指作为道具，最好是那种简单的戒指。任何情况下，最好不要借那种镶有贵重钻石的戒指，以免一不小心钻石掉下来了。

1.邀请一位观众用大拇指和其他手指紧紧捏住那枚戒指。再将细绳从戒指中穿过，注意两颗小珠子都要留在左端。

2.双手拿着绳子两端互相靠近，左手大拇指食指和右手大拇指食指各捏一颗小珠子。

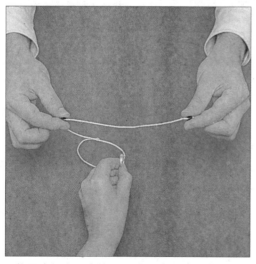

3.将原本捏在手中的细绳端松开，再快速将两颗小珠子拉开。

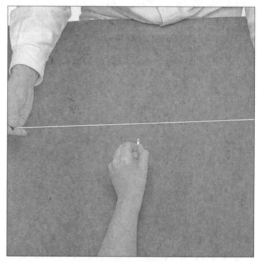

4.看起来细绳就像是通过戒指的金属边沿消散了一般。稍微动动脑筋，还有很多其他东西可以代替观众的手臂、戒指的作用，比如说茶杯的柄等。

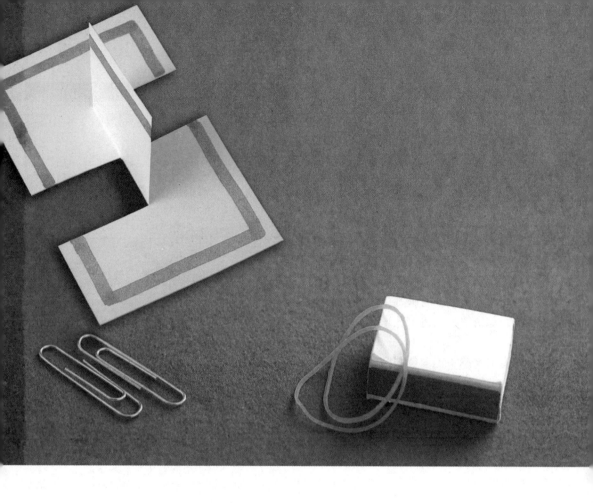

视错觉

这部分主要介绍视错觉，包括扰乱思维的二维图片，还有需要人的参与才能发生的幻术。视错觉可以作为理想的聚会魔术，也可串入站立表演中，效果都很好。这部分的内容定能使你惊讶不已。

介绍

我们看事物和理解我们看到的相关影像的方式，最终都是由眼睛和大脑决定的。人们都说"眼见为实"，但魔术和视错觉却否定了这一点。

大脑是人体中最复杂的器官，身体所做的都通过1000亿左右的神经细胞传入和传出大脑。人脑有两半：左脑和右脑。左脑处理和逻辑相关的事物，如数学、演讲、写作和阅读；右脑则主要处理创造性思维，如讲故事、追求艺术感、表演、想象等。

有时大脑不能理解眼睛所看的，可能是因为右脑正创建这个景象时，左脑则致力于找出当中的逻辑，来解释表面上的反常现象。这种冲突的思维就会产生混淆。

我们经常可以看到周围环境里的视错觉，比如沙漠中或炎热夏日马路上的海市蜃楼景象。

太阳炙烤着的沙漠或马路，热度极

水有时候会对我们看到的深度和距离产生奇怪的影响，就如图中的船似乎是飘浮在空中，而不是在清澈的水面上。

我们都知道沙漠中的海市蜃楼是自然界中神奇的视错觉，会使在沙漠中迷路的人们徒劳地欣喜，因为海市蜃楼通常会有水的幻像，而饥渴难耐的人却永远也靠近不了。

高。热气就会从地面向上升起，从而形成热空气层，将光线反射到上方温度稍低的空气里。人们能看到反射的影像，因为这层空气就像镜子一样，映照出上方的天空，创造出阳光下闪闪发光的水池的幻象。

看着快速移动的车轮，就会产生另一种常见的视错觉，就是轮毂盖好像反向转动了。而当你坐在静止的火车上时，旁边的火车若开始慢慢移动时，你就会觉得是自己在往后运动。

所有擅长创造视错觉图形的艺术家中，荷兰的图形大师艾舍尔（1898～1972）可能是最有名的之一。他用图像魔术画出"不可能的事物"，这些图画第一眼看到好像是真的，但在三维空间中却是不可能存在的。

更近的年代里，有名的视错觉艺术家英国的街头艺术家朱利安·比佛，他现住在比利时。他拥有享誉全球的名声，其令人难以置信的艺术作品通过互联网传遍世界各地。通常，他的粉笔画从其他角度看是扭曲的，只有从某个特殊的角度看，才能成为新颖独特又叫人心服口服的三维形象。

最有名的视错觉艺术之一是萨尔瓦多·达力的"大象倒影"。其中湖上游泳的3只天鹅的倒影形成了3只大象的形象，令人瞠目结舌。

魔术师经常都会利用视错觉，如通过油漆使箱子看起来比实际小，里面便会有足够的空间来放东西。

看到这幅图也许你会不敢相信，因为这两人都是真的，照片也没有被处理过。朱利安·比佛只是让男模特离镜头远，看起来小，就做成了这个巧妙的幻术。酒瓶实际上是画在地上的，约9米长。

有些视错觉只要看看就很有趣；另外的则需要你动手才会有效果。有些简单有效的视错觉术可以组合进魔术表演中，也可以用来跟朋友开玩笑。好好欣赏这部分的视错觉吧，等下一次出去旅游的时候，你就可以试着从周围的自然界中找出其他的视错觉了。

普遍视错觉

视错觉有好几种，有些是自然存在的，其他的则是人们创造出来的。某些视错觉会欺骗大脑，使人觉得本来是一样的两个物体大小不一。另外的图画可用不同方式来看，都使人没法理性思考。

哪一根更长

虽然上面的线看起来比下面的短，事实上他们却是一样长的。这就叫做缪勒—莱尔错觉，首创于1889年。

多少层架子

架子有3层还是4层？看到的层数取决于从左边看还是从右边看。

收缩的薄雾

若盯着灰色薄雾中间的点看，便会觉得薄雾开始收缩。

小，中，大

看这三个图像，哪一个最高呢：1，2还是3？其实他们一样大。相交线会扰乱我们看到的图像，线越密，图像仿佛越大。

连接线

这幅视错觉图相当奇妙，要推断出下面的两条线中哪一条才是连着上面的那条线是很难的。用尺子检查一下，就可以知道答案了。

标准正方形

下图中正方形的两对边平行吗？四边皆直的还是向内弯曲呢？不管你信不信，四条边都是直的。图中的同心圆似乎将正方形的四边向里拉，让人觉得四边向内凹。

与帽檐同长

下图中帽子是高度长于宽度，还是宽度长于高度呢？事实上，高与宽等长。也许你不会相信，拿尺子检验一下就会心服口服了。

奇怪的圆形

这个视错觉类似于"标准正方形"。图中的小圆圈虽是标准的圆形，却看似不圆。中心点散发出来的射线歪曲了小圆的外形，使人觉得它不是规则的圆形。

直的还是弯的

下面这些线虽看似射向两个方向，事实上却是完全平行的！若愿意，你可用尺子检查一下。

闪烁错觉

看几秒这幅图画，有没有看到方格交叉点有黑点在闪烁？这个效应叫做闪烁效应，是在19世纪初被观察到和报道的。

平行线

这些线是平行的，还是倾斜的？事实上它们完全平行，只是黑色方块让人觉得线相交或凸出。这种效果有时也可在瓷砖墙壁或地板看到。

因纽特人还是武士

从这幅图中你看到了什么？提示：美国当地的武士朝左，因纽特人朝右。

年轻妇女还是老年妇女

看着这幅著名的视错觉图，你观察到了什么？提示：老妇人的鼻子是年轻妇女的脸颊。

兔子还是鸭子

你看到的是哪一个，兔子还是鸭子？这是幅有名的错觉图，据说是心理学家查斯特罗于1899年画的。

朝内还是朝外

这本书是面朝里还是朝外呢？这幅错觉图虽简单，却没有确定的答案。

伸缩的钢笔

这是神奇的视错觉，能使钢笔或铅笔伸缩变化。对镜自赏，你就知这有多棒，且正面效果最佳。这个幻术又快又简单，易组合到魔术表演里，也可只在聚会上表演。注意：钢笔的颜色最好与你上衣的颜色不相同。

1.左手捏住钢笔，遮住钢笔的1/3。

2.现在，将钢笔换到右手，用右手将它捏住。

3.右手跟左手一样的拿法。每秒换4次，反复地换，前面的人就会觉得钢笔在伸缩。

飘浮的"香肠"

这个有名的幻术，属于立体错觉。当两个景物（各用左右眼看）在大脑中错误地结合，便会有这种效果。就像此例中，手指中间便产生飘浮的第三个手指。

两食指相距约1厘米，放在眼睛前方20厘米处。盯着手指，并慢慢将它们移向鼻尖。你就会看到手指间飘浮着香肠状的东西，而这东西实际上并不存在，它是手指反向影像（因视线交叉）重叠而产生的。

手中的洞

用纸或硬纸，就可马上产生X射线照射效果：通过纸管往前直看，手中就好像有洞。

将一张纸或硬纸（备用）卷成管子后，用右手将它拿到右眼，并睁着双眼。现在，左手举到管子旁边，掌心朝向你的脸，你就会看到左手掌心有洞！这也是三维错觉。大脑将两个景象(各用左右眼看)混合，便会产生结合的单个影像。

瓶中的船

在一张硬纸的一面画上一条船，另一面画一个瓶子。通过旋转硬纸，便可看到瓶里有船的景象。因为不同的景象快速运动，在脑子里只停留几分之一秒，便会混合成一个图画。也可尝试其他的图案，如笼中的小鸟或碗中的金鱼。

1.你需要一张硬纸（备用），大小为7.5厘米×5.0厘米，一支钢笔、一把打孔器和两根橡皮筋圈。

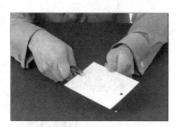

2.在硬纸两端的中间各打一个洞。

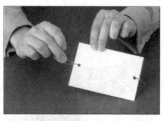

3.分别将橡皮筋圈穿入这两个洞中——圈的一端套入另外一端系住，如图。

4.在硬纸的一面上画一个大空瓶子。

5.在另一面画上一条船。注意：图案都画在中间，且船要小得刚好可以放入瓶中。可以将硬纸对着灯光看，以调整它们的位置。

6.双手各拿一根橡皮筋圈，将其扭在一起，尽可能扭多圈，然后放开硬纸，硬纸旋转时便可看到小船出现于瓶内。

爱米莉幻术

此例很好地证明了眼睛比思想慢。跟"瓶中的船"一样，这里也是将看到两个景象混为一体。

1.在硬纸（备用）上画几条横着平行的粗线，然后用指尖捏住硬纸。

2.接着将硬纸抛向空中，尽量使其快速旋转，你就能看到线往两个方向发散，构成格子状图案。

手臂变长

　　用这种方法可以使手臂奇怪地变长。实际上手臂并没有变长，但效果却相当惊人，也可反向移动使手看似缩短了。

1.你要穿长袖衬衫，身体左侧面面对观众站立，然后将左手前举，肘部稍微弯曲。注意：袖口要刚好盖到手腕。

2.接着用右手将左手手臂稍往前拉。注意：袖子位置不变，手臂往前移。

3.快速重复第二步，做动作时将左肩膀稍往前移。

小手指变短

　　这个幻术可以让左手小手指缩短到极致，做得越慢就越令人惊讶。美国魔术师梅厄·叶蒂德就曾经在表演时使手指一个个地缩小并消失。

1.表演时伸平左手，使掌心对着观众。

2.接着用右手包住左手手背，用右手拇指捏住左手小手指，并使左手小手指只露出约6毫米。

3.将右手往回滑到底，同时弯曲左手小手指关节，但小手指始终与其他手指平行，这样小手指就看似缩短了。再反向移动右手，使左手小手指伸长回去。

揭秘

4.此为仰视图。

拇指变长

用牙齿咬住拇指尖，可以使拇指拉长为原来的3倍。这个魔术很快，只半秒钟就可看到效果，只是只能正对观众表演。

揭秘

1.将左手拇指放入嘴里，轻轻咬住拇指尖。

2.抬起右手，将右手拇指指尖插入嘴中，与左手拇指易位，并将左手拇指插入右拳头。

3.拉出右手拇指，并痛苦地呻吟一下，再拉出左手拇指，拇指就伸长了。

4.从侧面就可看到真相。接着就反向移动手指，使之回到初始位置并结束表演。

拧断拇指

用这种方法可以拧断拇指上部，而后又将它拧回。这是现存的最古老也最受欢迎的魔术之一，可能你以前就看过。这个视错觉魔术相当精彩，但能做得很好的人不多。

揭秘

1.将右手拇指和食指围成圈，左手拇指插入此圈内。

2.前后扭动左手，并跟观众说你要拧断拇指。

3.接着快速摇动双手，并使两个拇指往内弯曲，然后用右手食指遮住拇指相靠的区域。这幅画揭示了真相。

4.记得正对观众表演，效果极佳。然后摆动右手拇指尖，人们会以为它是左手拇指。

5.再将右手沿左手食指滑回。

6.最后再快速摇动双手，使双手回到第二步的位置，就似再拧回拇指，并结束表演。

难以置信的折纸

你可以折出一张有三个缺口的硬纸，而在别人看来单用一张硬纸是不可能构成这样的形状的。这个魔术十分巧妙，很多人第一次做出时都惊叹不已。

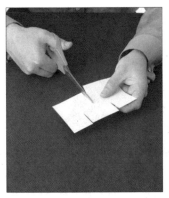

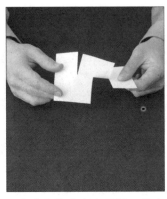

1.拿出一张空白的硬纸（备用），约12.5厘米×7.5厘米，竖着对折，再展开，然后从一边的中间剪到折痕，再在这个切口的两侧从另一边剪到中间。

2.稳稳拿住右半张硬纸，将左半张翻转180°。

3.下折中间部位，于是就形成了这个看似不可能存在的形状，十分有趣。

4.也可用粗毡头笔在硬纸的外沿画上边线，再折起中间部位，越过缺口也画上边线，就更令人信服。

5.做完后就是这样的，真叫人难以置信。

哪个更大

　　将两张飞去来器形状的硬纸并排放置，明显可以看到一张比另一张长。可交换位置后，这两张硬纸似乎也交换了大小，小的变成更长，反之亦然。试试看，就可知有多令人信服。

1.剪出两张等大的形状一致的硬纸，如图所示。若喜欢，可用不同的颜色。

2.将一硬纸往下弯曲，并放在另一张上面。下面的看起来就会大一点。

3.上面的硬纸被移到下面后，却看似比另一张更大。

4.你也可以试着在每张硬纸上都画木棍人，就可将人们的焦点移到画上。

5.之后再慢慢交换硬纸的位置，效果如前。

消失的邮票

　　用这个视错觉魔术能使玻璃杯下的邮票消失，使用的是折射原理（或说是光线的弯曲）。自己试一下吧，你就不得不惊叹这种视错觉的神奇。

1.你需要一小壶水（大水罐）、一个玻璃杯（越高越好）和一张邮票。表演时先将邮票放在杯子底下。

2.再慢慢地用水倒满杯子，并一边观察邮票，便会看到它消失了。

3.但从正上方还是可以看到邮票，所以倒完水后再盖上盘子，就不可能看得到邮票了。

　　在表演前可以在邮票表面粘上双面胶，便能将邮票粘到杯子上。最后你就捏住底部举起杯子，邮票就真的从桌子上消失。

方向改变

　　在纸上画上一个箭头，你可以在不接触纸的情况下改变箭头的方向，但怎么做到呢？这就要利用光线在水中的折射，可见有时大自然真的很神奇。

1.对折硬纸后将它展开，在其一面上画上一个大箭头，并将硬纸立于桌上。

2.再在硬纸前面放一玻璃杯子，并通过玻璃杯看箭头。

3.只要往杯里倒水，就可看到反向的箭头了。

合二为一

拿出两杯液体，问观众它们是否可以倒为一杯。这看似不可能，实际上却是可以的。

1.你需要两个相同的圆锥形玻璃杯。将一杯倒满液体，再将这杯里的液体倒一半到另外一杯。这样，它们显然可以倒为一杯，但看起来却是不可能的。

2.慢慢将液体全倒到一个杯子里。

3.恰好倒满一杯，令人惊讶。这里的视错觉是由杯子的形状造成的，杯子上面宽一点的部分比同深度的下部装的液体更多，就会有这样的欺骗性。

相形见绌的高度

叫人猜哪个更长：杯口的周长，还是高度？想象一下足球场，就能理解这个视错觉。绕足球场外围跑一圈显然比沿着场地直跑一次长得多，这里用的是相同的原理。

1.用杯口宽但较矮的杯子，效果最佳。问观众哪一个更长：杯子的高度还是杯口周长？有不少人会猜是高度。

2.现在，用盒子、书、纸牌、皮夹子等物品将杯子垫高。

3.在增加垫物的过程中，每次都问："现在，你认为哪一个更长？"

4.观众可能还是会认为高度更长——实际还是周长更长一点。

5.然后，用绳子绕着杯口，标出杯口的周长。

6.最后，将绳子悬在杯子旁边比较，就可证明是周长较长。

夹住王后纸牌

　　这个魔术看似很简单，但当你将纸牌面朝下放在观众面前时，他们怎么都不能用曲别针夹住王后纸牌。就算他们知道真相，也很难将纸夹放在正确的纸牌上。这个魔术的道具很简单，随包带着这些道具就可即时表演。

1.先将5张纸牌粘成扇形。注意：中间为王后牌，其余的为数字牌。

2.将纸牌举向观众，叫人记住王后的位置，并给他一只曲别针。

3.将组成扇形的纸牌翻转朝下，叫观众将曲别针夹在王后纸牌上，他们很可能就夹在中间的纸牌上。

4.转回扇形纸牌时，曲别针没有夹在王后牌上，反倒离得很远。

5.只有将曲别针放在预想不到的位置，才能夹住王后纸牌。第一次看到的人当然不会想到。

伸缩的魔杖

这个魔术可以使魔杖缩小到消失，而后却在一个小火柴盒里找到它。这个魔术可用于更大型的表演，而且包括大型的舞台幻术在内的许多魔术，都使用这种伸缩原理。

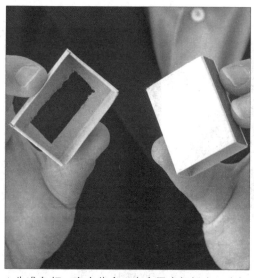

1.先准备好一个火柴盒，在盒子底部切出一个矩形的洞，再将这个盒子放回盖里，并将这个火柴盒放入左口袋。

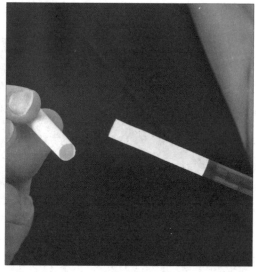

2.接着准备魔杖：在魔杖的一端套上纸管，纸管与魔杖白色的两端等长。注意：纸管不可太紧，使之可以轻易地滑动。

3.拿出魔杖，用手指尖捏住它两端的纸管，右手将纸管稍往左推，末端被手盖住。

4.慢慢滑动双手，使之靠拢，用右手指将纸管沿着魔杖往左滑。

揭秘

5.接着将魔杖右端插入袖子里，如图所示，但不要被观众发现。

6.从前面看会觉得魔杖在缩小，如果你再配上适当的表情，表演就更令人信服。

揭秘

7.当魔杖变得很短时，你就开始上下摇手，并偷偷地将整根魔杖推到袖子里面。双手大幅度的摇动会掩盖住这轻轻一推。

8.举起空空的双手，展示魔杖已消失。

揭秘

9.其实魔杖藏于袖子里，其尾部则被你的手遮住。

10.接着是让魔杖重新出现：左手拿出事先预备
的火柴盒。

11.将火柴盒移到右手，拉开（不要让观众看到
底部的洞）。

揭秘

12.左手伸入火柴盒里，通过底部的洞抓住魔
杖，并慢慢拔出。

13.这个幻术十分完美，似乎长长的魔杖就奇迹
般地从极小的火柴盒里出来了。

火柴穿针

　　这个戏法的幻术效果在于一根火柴穿透别针针杆。虽然这不是什么特别高难度的魔术戏法，但这确实很好地解释了速度是如何欺骗眼睛的。这个小小的宴会戏法表演起来很快很简单，而且所需要的道具也不贵，家里或是工作的地方基本上都可以找到。

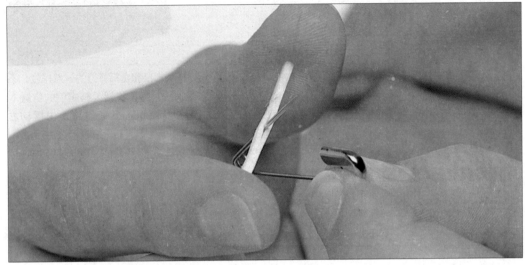

1.用手术刀小心地将火柴头切去，再将别针针杆的尖端穿过火柴杆中间，将别针合拢别好，这样准备工作就完成了。在将针嵌入火柴杆时，也许你会发现火柴会裂开，如果真的是这样，那么事先将火柴在水里浸泡几分钟使木头变软。

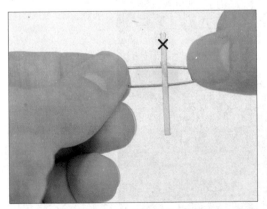

2.左手将别针拿起，同时给火柴定好位置，使得上半段火柴倚着别针的上半针杆。快速轻击火柴，指尖轻叩标有"×"记号的一端。

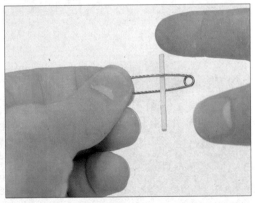

3.如果你轻叩方法得当的话，从观众的角度看过来火柴就好像是从别针的上半针杆直接穿透到另一根针杆上一样。事实上，火柴是被别针的上半针杆弹了一下后往回快速旋转了，而人眼是无法看见并分辨的。

弯曲的刀（一）

用指尖夹住一把刀并将其轻轻上下摇动。渐渐地，刀开始弯曲，让人产生错觉，觉得金属仿佛变成了橡胶。同样地，用尺子、钉子、钢笔等类似的其他很多物品都可以达到同样的效果。在版本2那更为奇妙的"弯曲的刀"魔术之前先展示这个魔术会有更完美的效果。详情见下。

使人产生错觉的手法很久以前就有了，同时这也是"视觉停留"的一个很好的例子。这个术语描述的是：当实物被移走后，物体仍能凭借影像存在于人们的视线中几毫秒的时间。

用右手大拇指和食指将刀的一端捏住，不需要太紧，将其放到大概胸前的位置，快速并持续地上下10厘米之内摆动右手。不一会儿，刀开始颤动，并变得不稳定，看起来就好像变成了橡胶做的。

弯曲的刀（二）

这是版本1的伟大延续。首先，刀柄末端处被90度弯曲，呈一直角状，然后又恢复原先的笔直状。这里幻术效果非常好。其实没必要用到下图中的硬币，光有棍状物做道具也可以完成这个魔术，只不过有了硬币能使整个幻觉过程显得更加真实更具说服力。

1.右手握住一把刀，刀尖抵着桌子。右手小拇指和大拇指支撑在刀柄后，其余手指在前，如图所示。在刀柄顶端处利用指关节和大拇指捏住一个硬币，注意只将硬币的一半露出，让观众误以为那是刀柄顶端。

2.左手紧贴右手。实际上刀完全由右手握住，左手只是用来帮忙掩盖手法。

揭秘

3.刀挨着桌子，尽管右手保持伸直，但刀仍能够处于落空状态并在右手无名指和小拇指之间绕轴转动。

4.从前面观众的角度看，两只手都挡着掩盖了手法的进行，这也正解释了错觉是如何产生的。结束时，将手举起，展示刀又变回了笔直状态。

弯曲的硬币（一）

　　一枚硬币经过严格检查后放在魔术师手里。魔术师制造了一个视觉幻象让硬币看起来就像是根橡皮筋一样，可以弯曲。版本1表演完后可以紧跟着表演版本2，为了渲染气氛，你可以向观众解释虽然硬币是由金属制成的，会很硬很坚固，但是手上的魔术热量可以使硬币融化而变软。

1.双手捏着一枚硬币，记住大拇指都放在硬币后面，食指和中指在前。捏硬币的范围不要太大，尽量让观众能够看到整个硬币，接着将硬币后面的大拇指往前顶，双手的食指和中指将硬币边缘部分往后拉。

2.在从上往下的角度看，我们可以发现硬币的正前方有很大一块是可以看见的。

3.双手往内弯曲使得手背互相靠拢，大拇指始终保持跟硬币的紧密接触。再将双手的状态恢复至第二步所示，重复这样靠拢再恢复的动作5~6次。

弯曲的硬币（二）

上个魔术展示了如何制造一个硬币弯曲的幻象。接下来你将会学到另一个后续版本，一个相类似的幻术效果。这个版本的奇妙之处在于你最后还给观众的硬币仍处于弯曲状态——一个他们可以永久保留的纪念品！

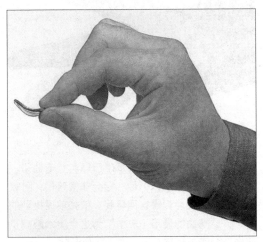

1.你需要事先将一枚硬币弯曲：先在硬币上包一块布以免留下什么痕迹，用一把钳子钳住硬币的一边，再用另一把钳子钳住另一边，两把钳子合作将硬币弯曲。最后的弯曲效果便是如图所示那样。

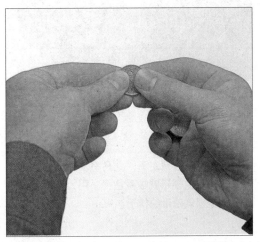

2.表演开始之前，先用指尖藏币法将弯曲的硬币藏于右手。开始表演时，先向观众借一枚跟弯曲的硬币相类似的硬币，用如图所示方法捏住这枚硬币。像之前"弯曲的硬币（版本1）"介绍的一样开始表演。

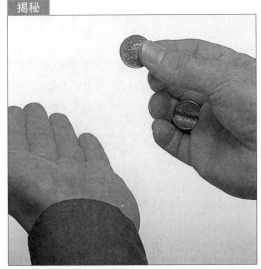

揭秘

3.最后，右手捏着硬币，左手摊开。再当着现场观众的面将右手里的硬币掷向左手。

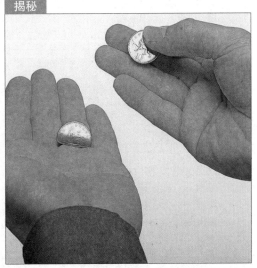

揭秘

4.如图展示的便是硬币处于左手，而右手正准备将完好的硬币藏于指尖藏币处。注意这里的动作要干脆利落，不得有半点犹豫。

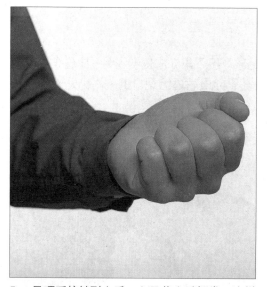

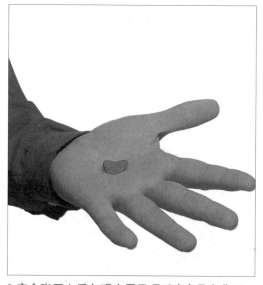

5.一旦硬币接触到左手，立马将左手握拳，这样一来，弯曲的硬币就被藏住了。用力挤捏硬币表现出正在捏碎硬币的样子。

6.完全张开左手向观众展示硬币确实是弯曲了。把这枚硬币还给观众，他一定会非常珍惜，可以在很久以后还能记得这回事呢。就如前面提到的一样，"弯曲的硬币（一）"为这个魔术敲响了前奏，两者一旦结合定会令人印象深刻。

中国魔术的术语

"术语"用大白话来说就是"行话"，江湖人称为"切口"。任何一门学问都有它的专业术语，魔术也不例外。魔术术语是长期以来业内人士根据专业需要而约定俗成的，既简捷精炼，又隐晦难懂，还可以保守行规和秘密。

使活的——主演	门子——魔术的秘密机关	汉——药的总称
量活的——助手	扒门子——偷别人的门子	储——钱、钞票
文活——就是魔术	过活——把门子告诉别人	帘——纸条
武活——就是杂技	把子——铁棍一类的道具	苗——棉线
落活——古彩戏法	符子——用布做的方巾	硬苗——铁丝
囊子——布袋	不钻——不懂得	利子——中国戏法
滚子——鸡蛋	转不转——懂不懂的意思	洋利子——外国魔术
花花——纸	得不得——会不会的意思	志河——专业演员
摇风——扇子	刚口——道白	票友——业余演员
开花子——伞	调——交代了的 的意思	空子——就是外行
过梁——彩桌	汗条——小手帕	垫子——观众
摆风——旗子	尖——真的	声点——乐队
亮子——灯	悝——假的 托——彩物	活——节目
收托——收场	顶天——帽子	响——演出效果好
粘托——把彩物挂在身上	草啃子——香烟	温——演出效果不好
出托——把彩物变出来	崩星子——火柴	播演——指导演出、排练
回托——把彩物变没了	起丢子——起大风	马前——要快点
漂托——交代的意思	摆啦——下雨	马后——要慢点
抛托——失手变漏了	瓢把子——领头人	好——形容面貌美

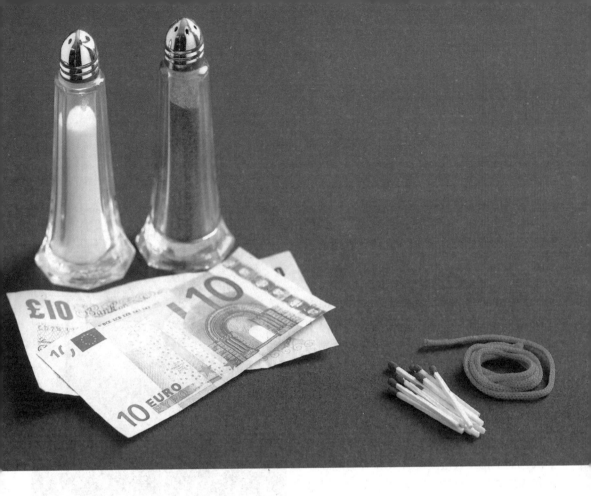

特技和智力游戏

　　这部分测试的是横向思考和逻辑思考的能力。要解开智力游戏的答案，你既要有耐心，又要深入思考，等知道了答案以后，你就可以用它们来难倒别人了。有些惊人的绝技会使你显得更为聪明，有些则能帮助你赢得挑战，树立信心。

介绍

特技是展示非凡力量、技巧或胆量的技艺，其规模大小不一。伟大的风云人物哈里·霍迪尼（1874～1926）就是以大规模特技而闻名的魔术师之一。在开始他的全国巡回演出之前，他总会挑战所在地的警察。霍迪尼会让警察将他套在所谓的防止逃跑的手铐上，之后他能立即从手铐里挣脱，从而极大地宣传了他的表演。

1904年发生了一件有趣的事，那时霍迪尼来到伦敦，有人要他从手铐里逃出来。手铐是由《每日镜报》特别委托制造的，据说是花了5年时间做成的。此事发生在伦敦竞技场，为《每日镜报》带来了巨大的噱头，霍迪尼也成为了媒体的焦点。

霍迪尼只用了1个多小时就挣脱了这副手铐，使得观看的群众为之疯狂。有人认为整个特技表演就是报社和霍迪尼联合制造的炒作。也许手铐表面上是防止脱逃的，却有可能秘密设置好让霍迪尼不用钥匙就能将它打开。不管怎样，这个表演都取得了极大的成功，引起怎样的轰动也是可想而知的。

这个神奇之物被捷浮·斯坎兰收集在他的"不可能瓶子"里。这个窄瓶嘴的玻璃容器里装了13个网球，每个网球的圆周都比瓶嘴的大。

最近几年，美国风云人物大卫·布来尼使大众特技再次流行了起来。在他最近的表演中（2003年），他被密封在一个2米×2米×1米的透明箱子里，而后这个箱子被挂在了伦敦塔桥上，布来尼就在里面活了44天。2006年在纽约，布来尼试图在一个充满水的球体里潜7天，但失败了。这些危险的特技使他赚得成千上百万美元，并使之享誉全球。但本章所讲的特技不大可能会给你带来几百万的收入，也不可能会带来巨大的名声，且比不上霍迪尼和布来尼的特技，却也都是十分有趣的，可以用来娱乐朋友。

想到智力游戏时，你的脑中应该会涌入许多的游戏，如拼图的智力游戏、需要横向思考的智力游戏，甚至还有用圣诞节的爆竹里的线做成的智力游戏。其实魔术也算是智力游戏，因为每个魔术都跟智力游戏一样有解答。两者最大的不同点是：魔术的解答总是不为人知的，虽然观众可能想知道真相，但就算不知道真相也可以同样欣赏魔术。

魔术往往融入了幽默和娱乐；智力游戏则是测试大脑的，往往需要全面的分析才能得出答案。这并不意味着智力游戏就很枯燥无味，其实在寻求智力游戏的答案和给朋友出难题的过程中，都会有许多的欢乐。

有些智力游戏根本不需要互动，只是单纯的视觉愉悦，供人享受，典型的例子就是"船在瓶中"。这样的构造看起来是不可能存在的，但它就在你的眼前，人们便会想知道

哈里·霍迪尼可能是有史以来最著名的魔术师。这幅图展示了1906年前他在美国波士顿跳入查尔斯河，而后从锁链中挣脱的情形。

这是美国风云人物大卫·布来尼2003年在伦敦表演44天的惊人特技时朝粉丝们招手。在此期间，他生活在一个珀斯佩有机玻璃舱里，里面没用食物，这是大家有目共睹的。成千上万的粉丝和参观者都前来观此奇景。

它是如何做成的。

这样的智力游戏通常有多种解决方法。在"船在瓶中"这个例子中，可能是瓶子底部被拿掉，插入船后，再叫吹玻璃高手重新封上瓶底。也可能是船是一小片一小片造起来的，这些碎片刚好可以通过瓶颈，到瓶内后连接起来。这样做的话双手要稳，还需要很大的耐性。还有另一个方法是制作有铰合桅杆的船，桅杆和帆朝下，将船整个穿入瓶颈，到瓶内就可以小心地拉直帆并粘好。

再看一个问题，就是怎样将一个熟透的苹果装入瓶内呢？虽不大实际，却是可以做到的：你需要在苹果树生长季节之初将瓶颈系到嫩枝上，等苹果在瓶里长成后，就可小心地移下瓶子，就得到一颗熟透的真苹果，并且是在真的玻璃瓶里。不过苹果很快就会烂掉的，所以，你既然费力去做了，就要尽快将它展示给众人看。

世界上最有名的"不可能瓶子"是哈里·安格（1932～1996）发明的。他设法将各种各样的物体塞入瓶中，包括剪刀、整副纸牌、乒乓球、高尔夫球、整包香烟、挂锁、网球、棒球、书本、骰子甚至一双鞋子。受哈里的成果激发的美国的捷浮·斯坎兰便做了许多令人印象深刻的"不可能瓶子"。有时斯坎兰也会开发新技术并制造出原创杰作，有些杰作是他花了好几个礼拜才做成的，完全出人意料。

接下来，本章展示了各种简单有效的技巧，并会教你多种特技和智力游戏，能够测试你解决问题的能力。跟魔术一样，许多特技也都是需要反复练习的。

跟我做

不管怎样紧跟着，人们都不可能复制你这里的动作。你每次都能成功，但大多数观众一开始时手指的位置就会弄错，因此复制动作就会失败。

1.叫观众都跟着你做每一个动作：手臂交叉于胸前，双手掌对掌，手指相扣。注意：右手臂一定要在左手臂上面，右手小手指在最上面。

2.接着将手收到胸前，并往脸部举起，伸出两个食指。

3.叫观众用两个食指背碰鼻子的两侧，虽别扭却完全可能。

4.最后，不用移开食指，放开手指，将双臂展开到图中所示的位置。

继续跟我做

再次让观众跟着你做每个动作。伸出双手，掌对掌，双手手指相扣。当别人跟着你做时，你就放开手指，对他们说右手臂必须在左手臂上面（一边说，一边做示范，并放开手来纠正他们的动作）。能让手臂复位的原因如下：

1.当你再次扣住手指时，左手按逆时针方向旋转。这样双手看似跟之前一样交叉着，却实非如此。

2.叫观众跟着你做。慢慢将双手顺时针旋转90°，回到图中所示的位置。观众都会一头雾水，没法复制你的动作。

要是你觉得做到第一步的位置很难，就可直接到第二步，扣住手指后，逆时针旋转到头，因为这是开始时需要达到的位置。

被催眠的手指

　　此魔术展示了怎样使人的身体做违背头脑意愿的事。像施了催眠术一样，你能让参与观众的手指非自愿地靠在一起。虽然这并不是真的催眠，但有些舞台催眠术专家会在表演前尝试这个魔术，看看意志力对人的影响有多大。

1.叫观众手指相扣，举到前面，并竖起两食指。叫他们尽量分开食指指尖，并说你要施催眠术。告诉他们有个强大的磁铁移植到他们食指的指尖，会使他们的食指相吸并靠在一起，或者说你要用无形的线将他们的食指拉到一起。

2.之后，观众的食指就真的相吸并靠到一起，简直叫人难以置信。怎么会这样呢？因为张开一段时间的食指会疲乏无力，便靠到一起。

旋转魔杖

　　这里的难点是叫观众重复你的一个简单动作。虽看似容易，但不知道真相的人是难以成功的。开始表演时，跟观众申明任何时候都不能弄掉魔杖或棍子。

1.双手掌对掌，用拇指握住魔杖、铅笔等棍状物，如图。

2.将拇指交叉，使右手拇指放到左手拇指上，这将使魔杖向右扭转。

3.掌靠着掌旋转（右手向下，左手向上），且要使棍子始终位于拇指之间。

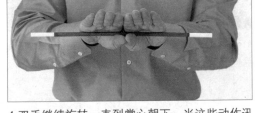

4.双手继续旋转，直到掌心朝下。当这些动作迅速做的时候，拇指的交错要让观众看不到。人们就会一团雾水，他们双手的朝向只会相反。

浮起的手臂

这个特技很离奇，效果也很好，可以让人甚觉奇怪。跟许多特技一样，要想知道这有多奇特就自己试一试吧。

1.站在某个人后面，叫他（她）将双臂往外推45秒左右——你用手将其双臂压在他（她）的两侧。

2.等你放手后，他（她）的双臂就会不自觉地往上升起，像是被无形的线往上拉起一样。

散去的胡椒粉

将少量胡椒粉撒到一杯水上，用牙签头一碰水，胡椒粉就以令人吃惊的方式远离牙签。之后叫别人尝试一下，但他们不会得到这样的效果。

揭秘

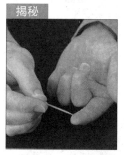

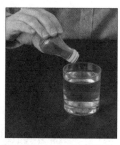

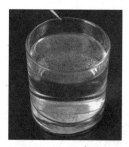

1.表演前在牙签头上涂些肥皂水。

2.表演时将少量胡椒粉撒到一杯水上。

3.让胡椒粉铺满水面，用牙签头碰水面中心。

4.可以看到胡椒粉会远离牙签。接着你拿出牙签，并擦干牙签的头部以清除肥皂水的痕迹。这样当别人尝试时，不管用同一根牙签还是别的牙签，就都没有效果。

用钢笔替代牙签试试看。可以将用洗碗液浸泡过的海绵放在笔帽里，那你就可随时表演了。表演后要将笔帽套在钢笔上，便于下次表演。

"桌锁"

下次你和朋友出去喝饮料时可以用这种方法愚弄一下你的朋友，并要做好逃跑的准备。

叫你朋友双手朝下，平放在桌上，你再将两杯满满的饮料小心地放在他（她）手背上。他（她）就不能移动双手，不然会翻倒杯子洒出饮料。之后你就可以逃开，让他尴尬无比地独自坐着。

桌面最好是不能被饮料弄脏而无法清洗干净的。

举扫帚

这个放肆的魔术会使受骗者湿着衣服气愤地离开。不要随便尝试，且要得到屋主的同意，最好在自以为无所不知或喜欢炫耀的人身上做这个魔术。

1.你需要一个装满水的塑料杯（必须是塑料的，绝不能是玻璃的）和一根长棍子（扫帚柄是完美的选择，台球杆也可以）。让受骗者站起将棍子举高，你再爬到椅子上，将塑料杯卡在棍子顶部和天花板之间。

2.接着你就走开，或在远处继续讲话，而受骗者就会僵在那里，因为一动他（她）就会被淋湿。如果他（她）能在不被淋湿的情况下走开，那就太走运了。

273

喝茶时间

这个魔术会把人弄湿，所以只能在容易清理且不会被洒出的液体破坏的地方尝试，并多多练习后再表演。

1.先将盘子放在盛满液体的玻璃杯上。图中使用的是有色液体，便于观察。

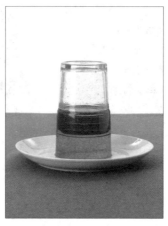

2.用手压紧杯子和盘子，将它们倒转过来，放回桌上。接下来的难点就是用一只手如何喝到杯里的液体。

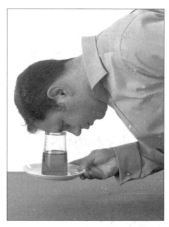

3.你可以这样做：拿住杯子，用额头压紧杯底。

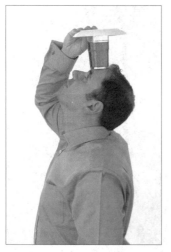

4.再慢慢并小心地站直，使杯子保持平衡。

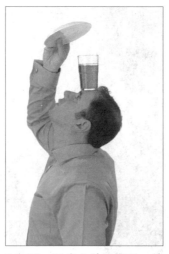

5.杯子一旦直立并平衡后，就拿开盘子。

6.现就可以放下盘子，拿起杯子，正常地喝了。

倒置杯子

这是另一个不洒出液体而将液体翻转过来的特技，很有趣，因为要将杯子倒过来而不洒出里面的液体，在别人看来是不可能。注意：这个特技只能在合适的表面上表演。

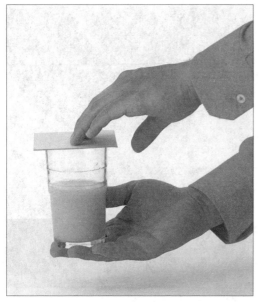

1.用硬纸（备用）盖住一杯液体。这里用有色液体，便于观察。

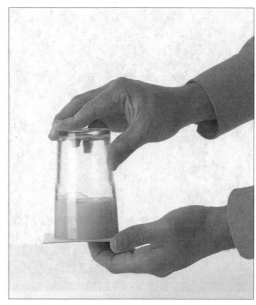

2.用硬纸紧压杯口，迅速将杯子和硬纸翻转过来，使液体不流出。

3.就这样将杯子倒置于桌上。

4.最后抽出硬纸，满是液体的杯子就这样被放好了。现在，要将杯子倒过来而不弄得乱七八糟是不可能的，所以不要在用餐间尝试，也不要不经别人允许就在别人家里尝试。

硬币穿孔

这里的难点是让一枚大硬币穿过只有它一半大的孔。纸可以折，但不能撕。先让观众试试，你再表演。他们若没看过这个特技，是一定做不到的。

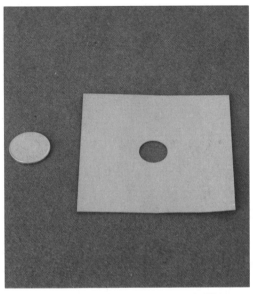

1.先小心地在纸上剪出直径为1.5厘米的孔，再拿出一枚比这个孔明显要大的硬币。

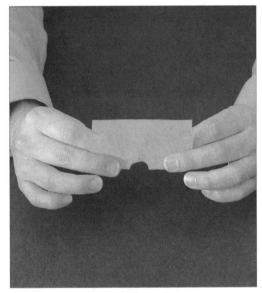

2.将纸对折，使孔向下朝向桌面。

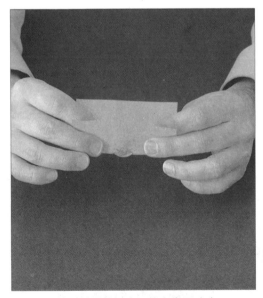

3.将硬币放入折叠的纸内，使它位于孔中。

4.现在，将纸往上弯折。这一动作会使孔伸展。

5.这时，就可小心地挤出硬币，且不损坏纸。

6.你需要先用不同大小的孔和硬币试验，再选出具有最佳视觉效果的组合。

绳升纸管

用曲别针别住纸管后，将绳子穿入纸管。然后提起绳子时，纸管违背重力，不但仍旧挂着，且不可思议地往上爬。最后再将所有东西都交出给观众检查。

1.你需要一张纸、两个曲别针和两段等长的绳子。

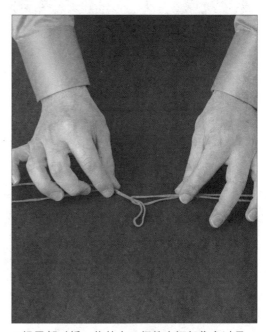

2.绳子都对折，将其中一根的中间部位穿过另一根，形成一个小环。

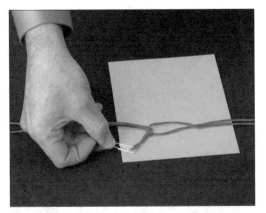

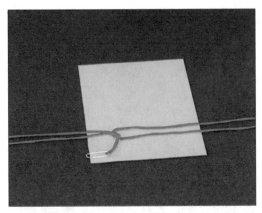

3.用一个曲别针别在这个环上，并夹到纸张边缘。

4.没做错的话，就该如图中以上几步完成后的效果。

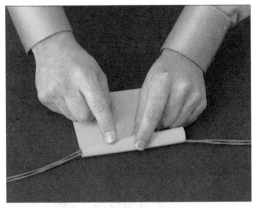

5.现在，将纸卷紧形成管子，绳子卷在管子里。

6.一卷好就调整曲别针的位置，固定住管子。

7.将另一曲别针紧紧夹住另一端。注意：该曲别针只夹住纸，不夹到绳子。

8.拉动绳子，使绳环刚好在管子顶部，准备就绪。

9.表演时从一端提起绳子。

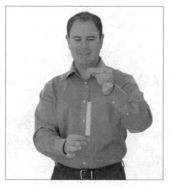

10.抓住绳子底部，轻轻往下一拉。

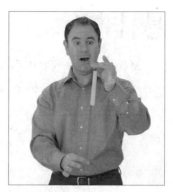

11.管子就会沿着绳子慢慢上升。

12.当管子到达绳子顶部时，你就同时抓住绳子两端，解开绳子。

13.取出曲别针，拿给观众看。

14.松开纸管，将道具都拿给观众检查，甚至可以叫他们试试。

悬挂制作

　　将杯子从某一高度松手放下，你可以使杯子在快要撞到地板上时突然停下，悬挂在空中。跟许多特技一样，科学起着关键作用，这里便运用了物理原理。

1.开始准备时，在铅笔侧面钉一枚钉子。

2.将一段长绳的一端系在杯柄上，另一端系在一个垫圈上。

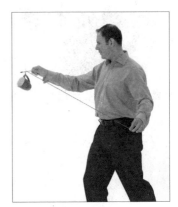

3.一手拿垫圈，一手拿铅笔，并将绳子挂在铅笔上。

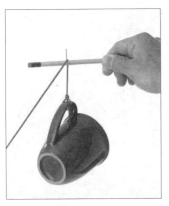

4.这个近景图展示了位于钉子旁边的绳子。

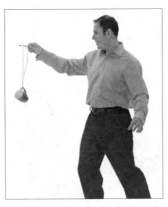

5.放开绳子，杯子就会砸向地板。

6.在杯子下落过程中，绳子自己会缠绕铅笔，防止杯子砸到地上而摔碎。

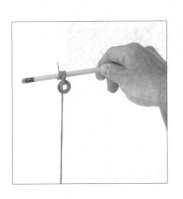

7.这个近景图说明了垫圈的重量阻止了绳子解开，也说明了是钉子使绳子不滑掉。

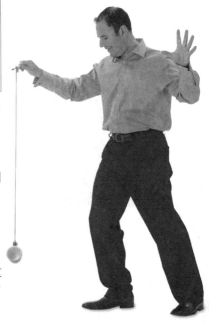

吸管瓶

这儿的难点是如何用一根吸管提起一个瓶子。有好几种方法，如将吸管绕着瓶颈绑起来，但下面的方法更有趣，别人完全想不到，就更令人印象深刻。

1.拿出一个瓶子，让观众来挑战只用一根吸管将瓶子从桌上提起来。

2.方法很简单。将吸管折起约1/3后，插入瓶内。折叠部分在瓶内弹开而卡住瓶子，就能将瓶子提起。

逃脱的硬币

将一枚小硬币放入锥形杯的底部，再放上一枚大硬币，将小硬币盖住。既不碰到杯子，也不碰到硬币，怎样拿出小硬币呢？也许要多试几次，但最后还是能够做到。

1.你需要一个锥形杯、一枚大硬币和一枚小硬币。

2.将小硬币丢入锥形杯中。

3.用大硬币盖住小硬币。

4.在杯子旁边用力一吹，方向如图箭头所示。

5.不管信不信，大硬币会翘起来使小硬币飞出。

平衡技巧

你可以使两支叉子在火柴头上令人惊讶地悬挂在杯子上空，并保持平衡。先叫观众试试，他们不可能做到，然后你再演示。

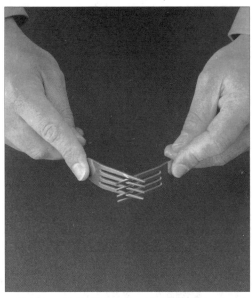

1.给观众足够的时间尝试，然后你再将叉子叉齿卡在一起。

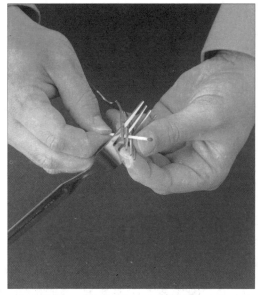

2.将火柴插入叉齿的中间，如图使它们卡在一起。

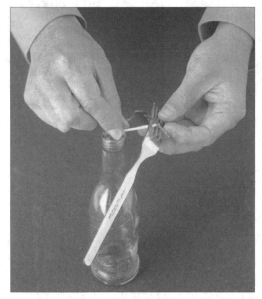

3.小心地将火柴顶端（不燃火的头）放在瓶子边缘，不断调整其位置以使叉子平衡。

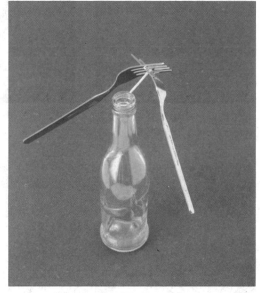

4.火柴和叉子平衡后，你就可走开，让观众近距离欣赏这一奇妙的现象。

弹出纸牌

你有没有见过迅速抽掉桌布，而桌布上的杯子和刀叉都不移动吗？这是小型版本，虽不那样震撼人心，但稍微练习就能做到。

1.先将硬币放在纸牌上，再将纸牌放到指尖上，使之平衡。

2.准备弹出纸牌。

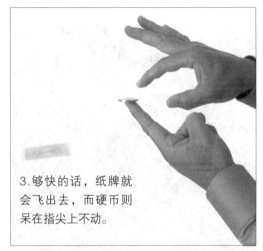

3.够快的话，纸牌就会飞出去，而硬币则呆在指尖上不动。

提起米

只用一根筷子怎样提起一罐未煮过的大米呢？你也可用铅笔或刀子代替筷子，或是用其他类型的容器，但其罐子颈部下面必须有"肩膀"，这很重要。

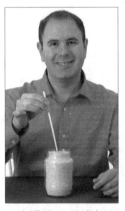

1.在罐子里装满短颗粒、生的大米。盖上盖子，用罐子撞击桌面，使米尽量往下塞紧。拿开盖子，插入筷子。

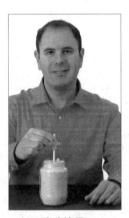

2.上下戳动筷子30～50次，这会使米靠着罐身塞紧。戳越多次，就越难拉出筷子。

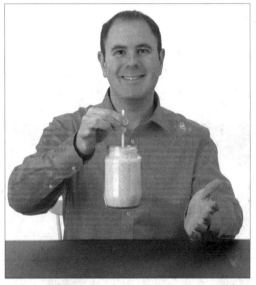

3.等你觉得拉出筷子已经十分吃力的时候，就最后将筷子直插到罐子底部再慢慢地提起罐子。

罗宾汉碰到同伴

演示了这个巧妙的特技，你的朋友就会相信你的罗宾汉技术。看起来很难，其实不然，且令人钦佩。刚开始可能要离目标近一点，习惯了且能做得好再增加距离，就更令人印象深刻。

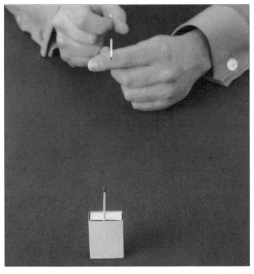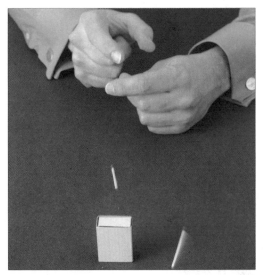

1.拿出两根火柴，将其中一根的底部小心地插入盒中卡住。将火柴盒放在前面约30厘米处，另一根则放稳在左手食指和拇指上。

2.用右手弹出火柴，就可将另一根火柴撞出火柴盒。因为火柴一飞出去就迅速旋转，快得无人能看清楚。

动不了

用这个魔术可以展示你超凡的力量：将食指指尖贴在一起，叫别人拉开。没有人能做到！若跟"试着站起来"一起做，效果更佳。开始可能要离目标近一点，习惯了且能做得好了再增加距离，这样会更令人印象深刻。

把指尖贴在一起，将手臂如图举着。只要挑战者是握着你的手腕，就不能拉开你的指头。就算他用尽力气，也无济于事。

若是小孩或更弱的人来挑战别人，就会更成功。

试着站起来

只用一只手指你就能使别人站不起来，好像你有巨人般的力气一样。要是小孩子将父母或别的成年人固定在椅子上，就特别有趣。

叫某个人坐在椅子上，用食指压住其额头。告诉他（她）不能移开你的手指，让他（她）试着站起。他做不到，因为他（她）的平衡点在大腿上，他（她）没法将头往前移，就没有力量站起来。

必赢的赌注

叫人背靠墙壁站着，再将一张大面额纸币放在他脚前，告诉他（她）要是他能始终碰到墙壁，并捡起纸币，那纸币就是他（她）的。别担心，他（她）是做不到的，钱必归你。

1.让你的朋友站好，确保他（她）的脚后跟碰到墙壁。告诉他（她）脚后跟必须一直碰到墙壁，并将纸币就放在他（她）脚前。

2.他（她）没法捡起纸币，否则就会失去平衡。改变重心会使他（她）跌倒，所以他（她）什么也做不了。

要是你可以，就将我举起

怎样才能一下子耗尽别人的力气呢？很简单，继续看下去就知道。若训练小孩做此特技，他们就能叫成年人吓一大跳。

1.先站着，折起手臂，使肘部紧贴你身体的两侧。

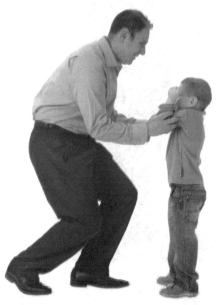

2.叫人握住你的肘部，将你举起，这点较容易做到。

3.接着就制造错觉使人觉得举你的人一下子没有力气，只要将肘部抬到图中所示位置。虽只是细微差别，却至关重要。

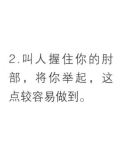

4.他就根本不能将你举起，因为随着肘部的移出，重心也转移了。

超 人

这是展示超凡力量的另一魔术。你的双手握住扫把柄或竿子，就算再强大的人也不能将你推离原位。

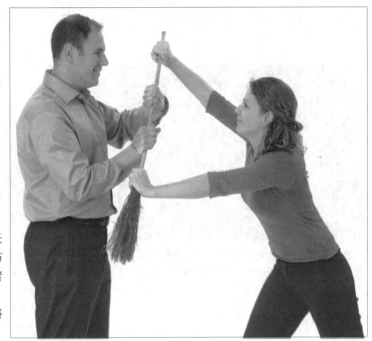

1.双手握住扫把柄或其他长棍子的中间，双脚分开，与肩同宽，两肘弯曲。挑战者会用双手握住扫把的两端，但不管他多用劲，都不能将你推离原地。

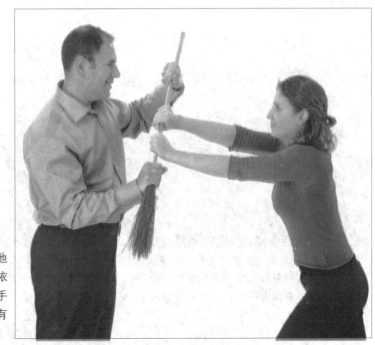

2.要是你握着扫把两端，他便会握住扫把的中间，却依旧不能推动你。因为你的手臂弯曲，就使推向你的所有力量分散了。

带静电的火柴

　　这个魔术与下一个"跳跃的火柴"有些类似，但相对而言简单一点。一根火柴平放在火柴盒的侧边上，另一根火柴在你手臂上摩擦后产生了"静电"。当两根火柴的火柴头一接触，静电瞬间转移，同时火柴盒上的那根火柴跟火箭似的"发射"出去了。其实静电跟这个方法完全没关系，只不过可以让这个表演变得更有趣些。

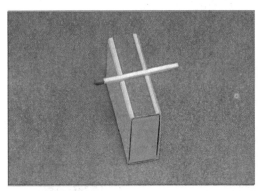

1.从火柴盒中拿出一根火柴。将火柴盒侧着放置，再将拿出的那根火柴以正确的角度小心地放在侧边沿上，如图所示。

揭秘

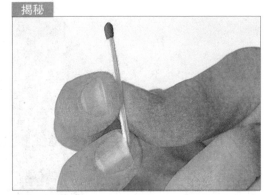

2.再将另一根火柴在袖子上来回摩擦几下，假装是在摩擦生电，准备使火柴带上静电。同时脚也在地上摩擦一番，做出要利用更多静电的样子。用大拇指、食指和中指捏住火柴，特别注意火柴底端要抵在中指指甲下面，如图所示。

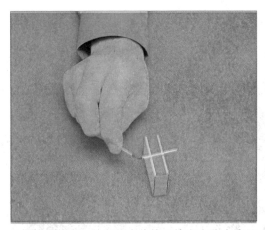

3.慢慢地将手上的那根火柴接近放在火柴盒边沿上的那根，直到两根火柴头互相接触。此时你要表现得像将要触电一样，这样观众才会更感兴趣。

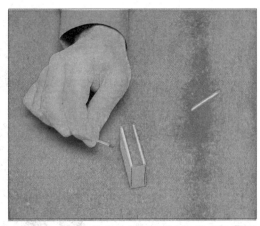

4.一旦两根火柴的火柴头互相接触，让手上的那根火柴借助中指指甲的弹力迅速弹动一下，这一急速的猛推会马上传递到第二根火柴，也就是放在火柴盒边沿上的那根，这样一来，第二根火柴就会像火箭般地飞出了。

火柴的互相穿透

　　让一个实心物体穿透另一个实心物体的想法是一个相当精彩的理念。这个很好理解而且每个人都知道这是完全不可能的事。但是，任何时候只要你能找到两根火柴（或牙签），你就可以将不可能的事变成可能，两个实心物体能够互相穿透，而且不是一次是两次！

　　一般来说，大多数魔术戏法是不会一次性重复表演两遍的，但如果这个戏法你能表演好，你完全可以重复多次而不用担心会被观众识破。为此你必须多加练习，直到可以不假思索地完成关键动作。熟能生巧，只要多加练习定能增加你表演时的信心。

1.将两根火柴的火柴头都摘除扔掉，这个魔术中是不需要用到它们的。

2.两手各拿一根火柴，注意要用大拇指和食指。让粗糙的那端，即原本是火柴头的那端对着食指，两指紧紧地挤压火柴使粗的那头稍稍嵌进皮肤。

揭秘

3.两根火柴互相轻叩上三次。注意在第三次轻叩时，稍稍放开右手大拇指。由于火柴有些嵌入你中指的皮肤，所以火柴会依靠中指悬停几分之一秒种，而在这瞬间，你的大拇指就从另一根火柴（左手）下穿过了。

4.一旦大拇指从另一根火柴（左手）下穿过，注意马上重新捏住原来的火柴（右手），这个动作发生在一秒钟之内，这里幻术效果产生于在一根火柴穿透另一根火柴之时。现在你可以做一遍上述步骤的逆动作，让两根火柴再次互相穿透。这是一个相当精彩的近景魔术戏法。

自行熄灭的火柴

　　点燃一根火柴并将其夹在右手手指间。往自己左袖中吹气将右手的火柴熄灭！当观众不指望接下来会发生什么的时候，便是表演这个魔术的最佳时机——你完全可以在他们不经意间，好好让他们震惊一番。下次点火柴时试试这个小戏法吧！别大嚷着唤起别人的注意，只要将其表现得是世上再自然不过的事儿就行了。燃着的火柴突然自行熄灭看起来是相当不可思议的。有时候这类小戏法会跟那些有着多道程序的复杂魔术一样有趣。

1.划燃一根火柴，将其举起，注意远离身体。

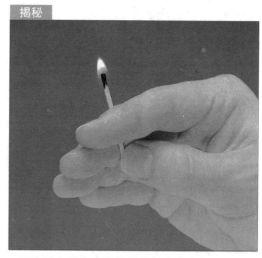

2.用右手食指和中指将燃着的火柴夹住，夹的位置也有要求，要使得你往左袖吹气时右手大拇指指甲能够轻弹这根火柴。

3.往左袖口中吹气，同时，使得火柴杆底部借助大拇指指甲的力量快速弹动一下。

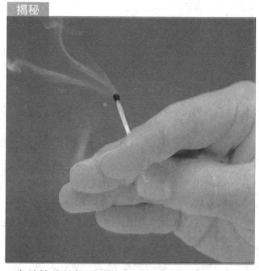

4.突然快速的轻弹动作可以使火焰自行熄灭。

围火柴

随着火柴的产生，火柴智力游戏也就产生了，这类智力游戏特别棒，因为随时随地都可以表演。这个智力游戏很典型，又不会很难。这里的难点是只移动2根火柴，如何能组成6个正方形。

1.在桌上摆放12根火柴，组成4个正方形。

2.拿起左边中间的火柴，放到右上角的正方形内，将其二等分。

也可用铅笔、筷子、牙签等笔直物品来表演这些简单的火柴智力游戏。

3.移掉中间下部的火柴，放在刚刚那根火柴上，与之垂直即可。

增加数目

这里的难点是不能折断任何一根火柴，只有横向思考才能得到答案。要是你的朋友没法自己解决，就给他们一点提示。

1.如何重新摆放这6根火柴，组成数目25。

2.图示中的摆放就用罗马数字组成了25。

"游动"的鱼

能不能只动三次就使这条鱼掉转方向？即使知道答案，要移动火柴也是很难的。这很值得一试，需要的话在挑战别人之前自己练习一下。

1．用8根火柴做出鱼的形象。

2．拿掉最右边上面的火柴，放在图中所示位置。

3．将右上角的火柴移到左下角，如图。

4．最后，将左上角的那根移到图中所示位置。

鸡尾酒杯

只移动两根火柴怎样将樱桃从鸡尾酒杯中移出且不改变酒杯的形状？秘诀在于要改变酒杯的角度。

1．将4根火柴摆成鸡尾酒杯的形状，在杯中放入硬币（代表樱桃）。

2．将最下面的火柴移到图中所示的位置。

3．如图移动硬币左边的火柴。酒杯虽然旋转了，形状却不变。

砸不碎

这是个有趣的演示，展示如何使火柴盒的盒子不被砸碎。不同大小和形状的火柴盒效果不一，故都尝试一下。

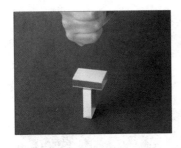

1.若盒子放在盖子上面，用拳头直击下来，两部分都会被毁坏的。但若将盖子放在上面，同样击打下来，就不会砸碎盒子。

2.试试看！你会发现盒子会弹开，从而不受损坏。

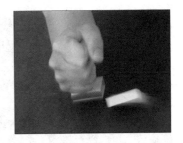

悬架桥

这个难点是如何只用一张纸币将中间的玻璃杯悬在靠外侧两个杯子的中间，且不移动外边两个杯子。这里要用到折纸技术，以增加纸币的承受力。

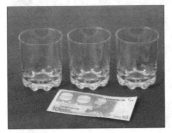

1.找来一张崭新的纸币和3个玻璃杯，将玻璃杯紧挨着排成行。

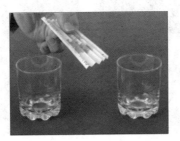

2.水平对折纸币，用力多对折几次，越多越好。

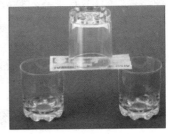

3.将纸币放在两个杯子之间，便能支撑住第三个杯子，因为第三个杯子杯口朝下，将重量分散到了更大的面积上。

速抽纸条

这个特技是要移出硬币下的纸，且使硬币保持不动。注意速度要快，多试几次，表演时就会更有把握。

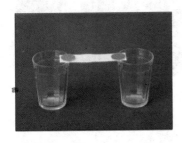

1.将一条小纸条放在两个玻璃杯上，将两枚硬币各放在杯沿上压住纸条。

2.手指从纸条中间用力往下击到桌上。够快的话纸条就会被击下来，而硬币则纹丝不动。

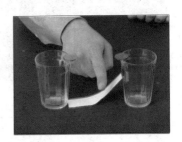

金字塔游戏

只移动3枚硬币,能使这个金字塔颠倒吗？只要能找来足够的硬币，你就可以表演这个智力游戏。

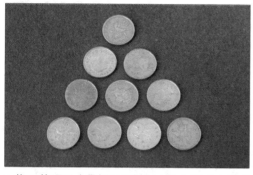

1.将10枚硬币（最好是同样大小的）在桌上摆成金字塔状。

2.拿掉右下角的硬币，放到图中所示的位置。

3.拿掉最上面的那枚，放到第一排的左边。

4.移动底排最左边的那枚，放到最底下，金字塔就颠倒了。

解 谜

给朋友出这个谜，看他们能不能推断出哪张纸牌是在哪里。在聚会或其他人们可能互不认识的场合下，提出这个简单的谜题就可以让人们产生互动，拉近陌生人之间的距离。

1.谜题是："梅花的左边是K，K的右边是8。方块不是4，也不在4旁边。家是红心的所在。"

2.这就是答案，你做对了吗？现在，试着考考你的朋友和家人。

画信封

不使笔离开纸，而且一条线不能画两次，你能画出第五步里的图案吗？虽然要尝试的次数有限，但都尝试的话，所花的时间将会惊人的长。

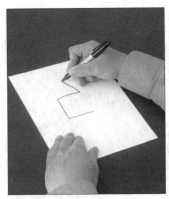

1.从右下角开始画，连续画出图中所示的形状。

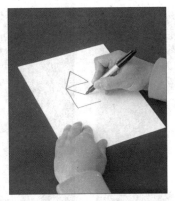

2.如图，继续画，钢笔不离开纸张。

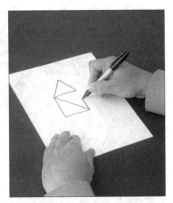

3.如图所示，画完外框。

4.最后，完成方框中间的对角线。多练习几次，再给别人出题。

5.在给别人出题时记得给出要他们画出的形状。

靶 心

或者尝试一下这个智力游戏：你能画一个中间有一点的圆圈，而笔始终不离开纸吗？这是可能的，但有点投机取巧，会弄得别人哭笑不得。

1.轻轻将纸张上面一角折到中间，在纸角与纸张接触处画上一点。

2.将笔往折叠处画，再返回到纸张的前部。

3.放开折叠部分，围着中心点画圆圈。

4.这是画完的图画。现在，可以去挑战其他人，让他们也来试试。

计算总数

这个智力游戏很完美，可以拿给数学老师或会计师看。你也可自己试试，看看多能欺骗人。只要将下面的数字加起来，若算出的总数是5000，那就错了，需要再次尝试。

写下以下数字：1000，40，1000，30，1000，20，1000，10。加起来，看看你得到的总和是多少。

会得出总和为5000，是因为按着某种节奏计算，错误地预料了答案。

不可能的数字

尽快写下这些数字：11000，1100和11，加起来看看，很容易出错的。现在，叫朋友和家人试一试，你会大为惊讶，因为很少有人第一次就能做对。

1.你写的是不是111111？如果是，那就错了，应该再试试。

2.得到正确答案这么难，是报出数字的方式造成的。"1100"当然是1000加上100，但大多数人为了尽快写出，都会写下一连串1。

直觉推测

让人在1到63之间想一个数字。在6张硬纸（每张上都有一长串数字）的帮助下，魔术师就能指出观众想的是哪个数字。这是最古老的数学智力游戏之一，现在仍然很有效。

1.用电脑做这6张用于推测的硬纸，各打上这些数字：

硬纸1：1 3 5 7 9 11 13 15 17 19 21 23 25 27 29 31 33 35 37 39 41 43 45 47 49 51 53 55 57 59 61

硬纸2：2 3 6 7 10 11 14 15 18 19 22 23 26 27 30 31 34 35 38 39 42 43 46 47 50 51 54 55 58 59 62 63

硬纸3：4 5 6 7 12 13 14 15 20 21 22 23 28 29 30 31 36 37 38 39 44 45 46 47 52 53 54 55 60 61 62 63

硬纸4：8 9 10 11 12 13 14 15 24 25 26 27 28 29 30 31 40 41 42 43 44 45 46 47 56 57 58 59 60 61 62 63

硬纸5：16 17 18 19 20 21 22 23 24 25 26 27 28 29 30 31 48 49 50 51 52 53 54 55 56 57 58 59 60 61 62 63

硬纸6：32 33 34 35 36 37 38 39 40 41 42 43 44 45 46 47 48 49 50 51 52 53 54 55 56 57 58 59 60 61 62 63

只要对应的数字写在同一张硬纸上，不管将硬纸做成什么形状都可以，但第一个数字总在左上角。

2.叫观众在1跟63之间想一个数字。然后按任意顺序给他看硬纸，叫他（她）告诉你那个数字是否在硬纸上。若有你就记住最上面的数字。再继续给他们看其他硬纸，每次都问同样的问题。将观众说有的那几次的硬纸的最上面的数字都加起来。

3.最后，总和就是那人想着的数字。

捉迷藏

你背对着观众，让别人将某物体放到3个杯子中的一个下面。你再转过身来，每次都能找出正确的杯子。这个魔术需要助手，但你不要明目张胆地看他，防止引起怀疑。你们两个够机灵的话，就能长时间迷惑观众。

1.将3个杯子口朝下放成一排后，你转过身去，让别人将一个小物体放在任意杯子下面，你再转回身来。

2.你的助手要仔细观察，秘密地伸出相关数目的手指来指出正确的杯子。此例中，物体在第三个杯子下。

独演捉迷藏

你背对观众，让别人将一物体放在3个杯子中的一个并对调另外2个杯子。等你转回身来，就能指出物体在哪里。你可以重复表演，甚至还能愚弄最聪明的人。

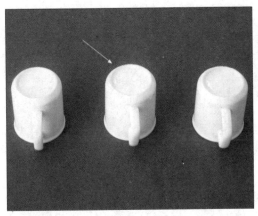

1.你需要3个不透明的杯子或圆筒大杯，其中一个的底部有可辨认的特点，如一小点记号或痕迹。将这3个杯子口朝下排成一排，将有记号的那个放在中间。

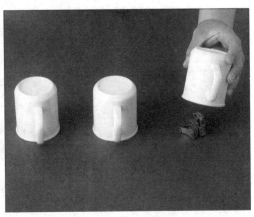

2.你转过身去，叫个人将一个物体（如硬币或手表）放在任意一个杯子下。

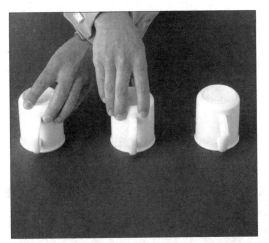

3.在你还背对着杯子的时候，叫他交换空杯子的位置。

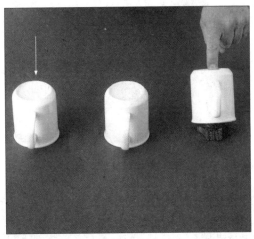

4.你转回身来，找出有记号的杯子，若还在中间，物体就必定在它下面，若在一端，物体则在另一端那个杯子下面。

仔细观察的话可能就会发现借来的杯子就已有一些可识别特点，如缺口或者刮痕。若用自己的杯子，就只要做些记号，但不要太明显。

打乱的杯子

　　这是个典型的智力游戏，将3个杯子排成一排，其中一个口朝上，然后3次同时倒转两个杯子，就能使它们都开口朝上。可是别人却做不到，为什么呢？因为你作弊了。

1.将3个杯子排成一排，两边的口朝下，中间的口朝上。这是起始位置。

2.拿起左手边和中间的杯子，同时将它们翻转再放回。这是第一步。

3.握住两端的杯子，也同时将它们翻转并放回。这是第二步。

4.最后，将左边和中间的杯子翻转过来（即重复第一步）。这第三步即最后一步后，杯子都口朝上了。

5.将中间的杯子翻转过去，让观众来做。这里有点小欺骗，因为所有的杯子杯口朝向与你做的时候完全相反。观众不会注意到这点小变化，还会对你只三步就杯子都朝上翻而大惑不解。

X射线视力

你先背对观众，让人将硬币放在杯子底下。等你转回身来，却能说出硬币的面额。这个魔术也需要助手，也就是要教一个朋友这个魔术，做你秘密的帮手。多多练习，就能次次成功。

1.先将杯柄转向任一方向。拿出你所用的货币的硬币，每种面额的各一个，绕着杯子围成闹钟的形状。面额最小的放在1点钟的位置，其他的等距摆开。图中用8个不同的英国硬币。

2.表演时你转过身去，让人在桌子上放一枚硬币。然后，叫人用杯子遮住硬币。这时，你朋友就拿起杯子，放到硬币上，使它的杯柄朝着代表该硬币的方向。要是把你朋友站的位置当作12点的位置，你就能正确推断出杯子的指向。此例中，是哪一种硬币呢？

3.是20便士硬币。做对了吗？

夹起硬币

这里的难点是只用一只手如何同时拿掉杯口上的两枚硬币，且手不能直接碰到杯子。这也许需要些练习，但你很快就能利索地表演。

1.在杯沿上（图示中的位置）放上的两枚硬币。

2.拇指指尖放在一枚硬币上，食指指尖放在另一枚上。

3.将硬币拖到杯子外表面上。注意：手指不要碰到杯子。

4.手快速提起，将拇指和食指捏在一起。硬币立即卡在指间，就这样解决了这个难题。

橄榄大挑战

　　不用手碰橄榄，怎样将它从桌上移到鸡尾酒杯里呢？玻璃杯的形状很重要，但酒吧和餐馆里经常都能看到这两种杯子，故最适合在这些地方表演。

1.除鸡尾酒杯和橄榄外，你还需要一个郁金香状的杯子。

2.拿起郁金香状的杯子，翻转过来盖住橄榄。

3.绕着橄榄，旋转这个杯子，离心力就会使橄榄绕着杯子内沿旋转。

4.继续旋转杯子，并将它移到鸡尾酒杯上方。

5.慢慢停下杯子，让橄榄掉到鸡尾酒杯里。

无形转移

　　这个魔术很有欺骗性，因为所有纸牌都在观众手上，你却能使一纸牌转移位置，这也被称为"钢琴魔术"。稍做变动，就可用其他更有趣的物品代替纸牌。

1.先放一副纸牌在面前，叫参与观众双手朝下平放在桌上，如图。

2.从上面拿起两张纸牌，并说："两张纸牌是偶数"。

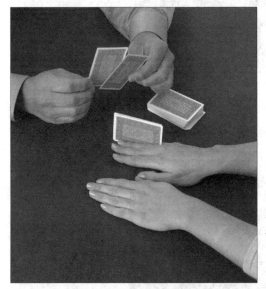

3.将这对纸牌夹在那人右手第三、四手指之间，再拿起另外两张纸牌，再说，"两张纸牌是偶数"，夹到他右手第二、三手指之间。

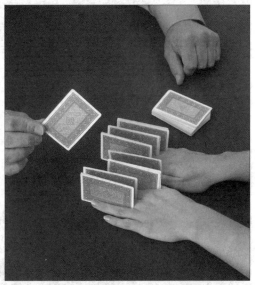

4.依次做到只剩下左手第三、四手指夹缝的左边为空，并只夹入一张纸牌，然后说："一张纸牌是奇数"。

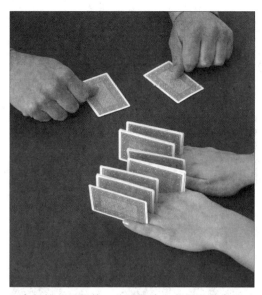

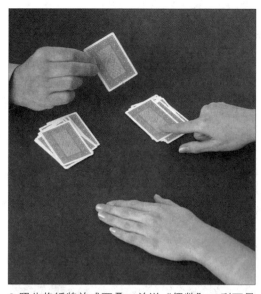

5.拿起第一对纸牌，分开叠放在桌上。每拿一对纸牌时，说声："偶数"。

6.照此将纸牌放成两叠，并说"偶数"，剩下最后一张。问他想把这个奇数纸牌放到哪一叠上，并照做。

7.在纸牌上神秘地挥手，并说奇数纸牌被无形地转到另一叠上。数一下，结果纸牌数为奇数的那叠不是放上奇数纸牌的那叠！其实没发生什么，在第六步放单张纸牌前，每叠纸牌都是奇数，各七张，只是你的说词让人觉得每叠都是偶数的，才使此魔术起作用。

翻转的活板门

　　这个出色的智力游戏是由美国的罗伯特·尼勒发明的，到现在已有好几个版本。下面使用的版本令人完全迷惑，也是你能学的最好的智力游戏之一，其效果不可小看。让我们一起分享罗伯特的方法吧。

1.你需要一些胶水、一块手帕、一把工艺刀和两张约12.5厘米×7.5厘米的硬纸。硬纸用不同的颜色，图示中用绿色和红色。

2.背对背将这两张彩纸粘在一起，于其上切出一活板门，即要切出三边，使镶边约为2厘米宽，另一条短边则保持完整，再用力一折，形成合叶。

3.接着使硬纸红面朝上，叫人拿住活板门，并使活板门的开口背对他。

4.告诉观众即使他不放开硬纸，也不将手翻转过来，你也能使硬纸翻转过来（这似乎不可能）。然后用手帕盖在他手上，防止泄漏真相。

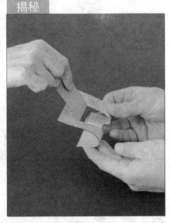

5.图示中拿开了手帕，便于观察，但表演时必须盖住。接着你先向下卷起硬纸的尾部。

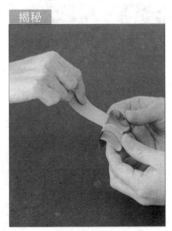

6.下卷硬纸头部，使之与尾部重叠。

揭秘

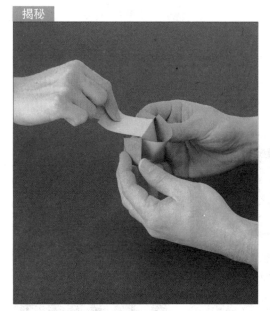

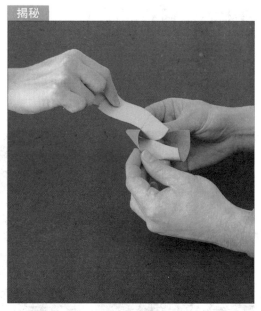

7.后卷硬纸两侧，并使这两侧从中间的洞里穿出来。

8.慢慢翻出硬纸内侧。注意：慢一点，不要撕坏硬纸。

揭秘

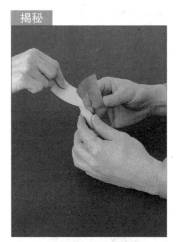

9.小心地将卷边都从洞里拉出，并展开。

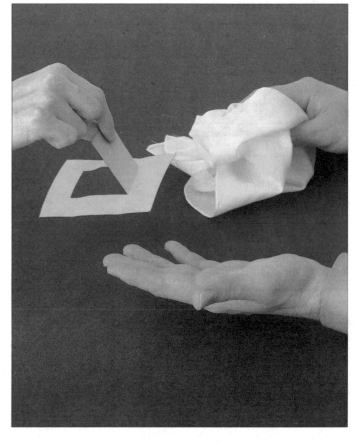

10.拿掉手帕，向观众展示你的成果。

好大的明信片

给别人一张明信片和一把剪刀，叫他们用明信片剪出个大洞，大到可以使整个人穿过。这是完全可以做到的，然而别人未必想得出方法，除非他知道了这个秘密。

1.竖着对折硬纸。硬纸可为空白，也可有图案。

2.在折边上每隔约1厘米剪一下——剪到离边1厘米处。

3.将硬纸翻转过来，在切口中间再从开口边剪到离折边1厘米处。

4.最后沿着折边剪掉约3毫米，但不剪掉头尾。

5.展开明信片，就成一个大洞，可以让人穿过。

6.要是没带明信片，也可用名片或纸牌。对别人提出的问题是："如何剪出一个洞，可以让人的头穿过"。

喝酒难题

不打开瓶子，怎样喝到饮料呢？下次坐在桌旁时，桌上若有未开的酒或矿泉水，你就可以向朋友提出这个难题，但要事先在杯子里倒些酒或水。

1.拿起一瓶未开的酒或水，提出这个难题。

2.将瓶子翻转过来，将杯子里的酒或水倒些在瓶底浅凹处。

3.现在，从浅凹处小喝一口，就解决了此难题。

剪切难题

解答这个简单的智力游戏需要横向思考，其答案也叫观众出乎意料。可用同样的道具再表演"悬挂制作"。

1.在杯柄上系一段绳子，在绳子较高处提起杯子。如何剪断杯柄和手之间的绳子，又不能使杯子掉下来呢？

2.办法如下：在绳子上打个中型的结圈。

3.剪断结圈，杯子不会掉下去。

分离胡椒盐

怎样分开混在一起的盐和胡椒？这个技巧用静电从盐堆里分离出胡椒微粒，再次展现了利用科学原理的技巧。

1.倒些盐在一表面（最好为黑色，便于观察）上。

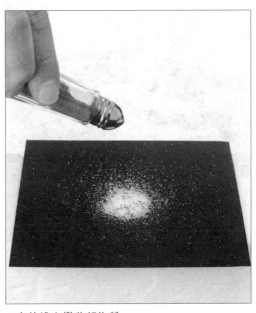

2.在盐堆上撒些胡椒粉。

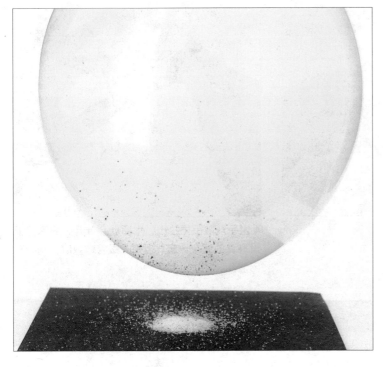

3.拿个气球在头发上擦一擦以产生静电，然后放在盐和胡椒堆上方。胡椒微粒就会粘到气球上，盐则不动。

也可以用塑料梳子代替气球，只要拿梳子梳几次头发，再将梳齿放到盐和胡椒堆旁边。尽量用白色的梳子，就可清楚地看到胡椒微粒。

疯狂的软木塞

　　用两个软木塞做些简单的动作，让观众跟着做。你能做得得心应手，可观众却一团混乱。可以像图中那样在软木塞的一头点上红点，易于操作。

1.双手各拿起一软木塞，夹于拇指和食指间，如图。

2.左手背转向你，这样你可以将拇指都放在木塞没有红点的两头上。

3.两个食指放在有红点的两端。

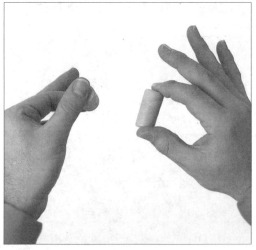

4.左手从右手里拉出，木塞就会分开，因为它们没有真的缠在一起。但别人跟着你做时，却会一团混乱。

反应速度

你是否听说过"手快起来能瞒过眼睛"？这个小特技却得出相反的结论。看到钱掉下来，可手却不够快，没法接住它。这显然证明眼比手快。

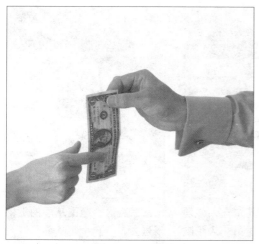

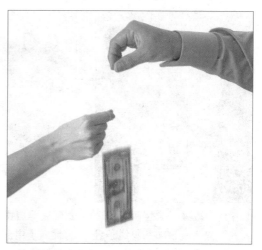

1.拿住一张纸币的顶端，叫人张开拇指和食指，准备捏住纸币。你可以这么挑战别人：由你来丢纸币，若他能接住，钱就是他的！只要他手指张开于纸币一半以上的位置，你的钱就几乎不会落入他手。

2.他的反应会太慢。只有当他猜到你什么时候要丢纸币时，才有可能接住。

"相爱"的火柴

在不使硬币上的火柴倒下的前提下，要如何移出火柴下的硬币呢？取这个名字是因为这两根火柴看似在亲吻。这里用到了火柴，所以要特别小心，小孩子则需要有大人的监督。

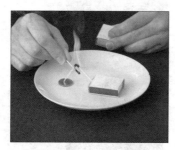

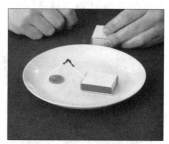

1.拿两根火柴（按盘子上做），小心将其中一根卡在火柴盒里，另一根放在硬币上，靠住第一根的头部，使之保持平衡。

2.你需要另外一盒火柴或打火机，点燃那对火柴。

3.几秒后，火柴头会熔合起来，并向上卷起。这时你就将火柴吹灭，拿走硬币。

缠在一起

两人的手腕都用绳子绑着，缠在一起。不解开绳结，他们要如何才能分开呢？若不知道真相，他们就得花很长时间。

1.各用一段绳子绑住两人每个人的两只手腕，如图将绳子缠在一起，再打最后的结。

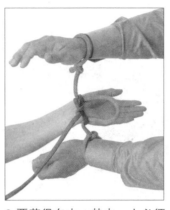

2.要获得自由，其中一人必须将他绳子中部穿过另一人手腕上的绳圈。

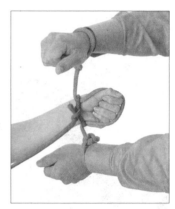

3.然后将这个绳圈从手的上部滑过去。

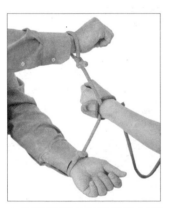

4.从背后就可看到绳子怎样解开。

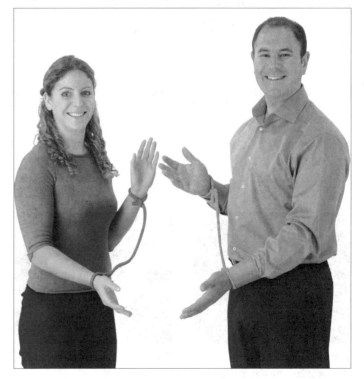

5.结果两人分开了，且没解开任何的结。

不可能解开

将铅笔穿上绳圈后，把它系到某人的纽扣眼上。系上去看似简单，若不知道这个秘密就很难把它拿下来。这个技巧很绝妙，定能使被捉弄的人大受打击。

1.系有绳子的铅笔有时可在新奇廉价物品店和纪念品店看到，但还是很难能找到。自己做也很容易，只要在铅笔头部钻个小洞，并穿入绳子，绑成绳圈即可。

2.注意：绳圈比铅笔稍短（也就是把绳圈完全拉直时，也比铅笔短）。

3.捉弄人时，将扣眼旁边的一大块衣服都拉入绳圈里。

4.再小心地将铅笔头穿入扣眼里。

5.最后，轻轻地将铅笔拉进扣眼，再叫受害者自己拿掉铅笔。

6.对方必定失败，并向你求助。你就先举起铅笔，将它往上穿入绳圈。

7.外拉铅笔，将它对准扣眼，然后再次将铅笔头部穿入扣眼。

8.握住铅笔，再次尽力将衣服拉入绳圈里。

9.然后就可拿掉铅笔了。

串联的回形针

将两个回形针和一根橡皮筋全部套到一张纸币上。这三件互相独立的东西最后竟串联在了一起！

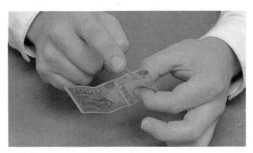

1.在一张纸币的三分之一处折叠一下，再在边缘上别一个回形针。

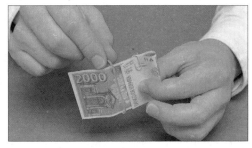

2.如图所示，在纸币大约中间位置套一根橡皮筋。

3.再将纸币另一端的三分之一往第一步中相反方向折叠一下。如图所示，用第二个回形针，把此处折叠的三分之一纸币与中间那三分之一纸币的边缘别在一起。

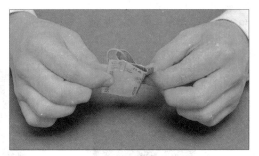

4.双手捏住纸币两端，轻轻往相反方向拉直到纸币完全展开摊平。

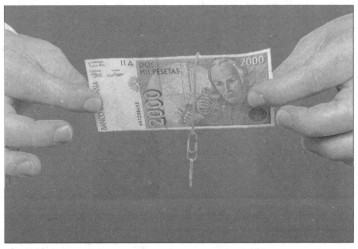

5.最后的效果是一根橡皮筋和两个回形针串联在了一起，从纸币上垂下。这看起来是不可能的，这三个原本独立的东西居然在这么短的时间内串联在一起，这足以让观众们大吃一惊。

多出来的硬币

在这个魔术中你向观众投去3个无形的硬币，当他再张开手接时，原本的10个硬币竟变成13个！这个魔术很好，随时随地可表演，也可用其他的小东西来替代硬币，如花生或糖果。

1.你需要一本硬皮的书和13个硬币。

2.表演前，将3个硬币塞到书脊里，然后将书合上，就没有人会发现这3个硬币了。

3.表演时，将剩下的10枚硬币托于掌心，展示出来，用另一只手拿着书。

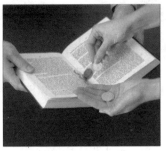

4.把手中的硬币交给参与观众后，在靠近中间页码处打开书，让他边数边把硬币投到书上。

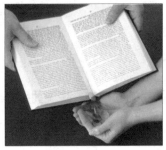

5.当他数到最后一枚并说"10"的时候，将书倾斜硬币倒到他（她）捧着的双手中。藏着的硬币会跟着倒出来，但不会有人注意到。

6.做个手势，假装将3个无形的硬币丢向该观众，然后问他（她）如果这3个硬币是真的，那他（她）将有几个硬币。他（她）会回答"13个"。

7.最后，叫他（她）再把硬币放到书上，他（她）会惊讶地发现确有13个！

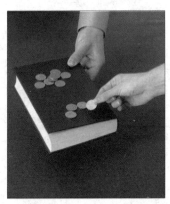

若使用的书是讲造钱的方法的，你就可以说是书里的方法应验了，这样效果更佳。

硬币转移（一）

　　这个魔术可以将硬币无形地从右手移到左手，既简单又有效。此魔术的方法很少见，要成功也不容易，因为硬币确实从一手移到了另一手，却没有人发现。注意：最好在柔软的台面上表演，如毯子或桌布。

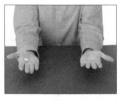

1.摊开右手手掌，将一枚硬币放在右手食指和中指根部稍下的部位。然后摊开左手手掌朝上，双手相距约25厘米，并且手背靠近地面或桌面。

2.接着双手迅速翻过来——右手稍快于左手。只要之前多多练习，硬币就会飞到左手下方。只要够快，就没有人能看到硬币，但摄像头还是能拍到。

3.然后再跟观众说你要用魔法使硬币从右手移到左手（其实硬币已经移到了左手，只是观众不知晓）。

4.说完后过一会儿再慢慢地抬起手，展示硬币。此例子表明手的速度确实比眼睛快。

硬币转移（二）

　　此魔术叫人惊叹不绝，是由上面魔术演变而来的。这里不是靠近桌面或地面做的，而是站着做的。除了翻手时要将手握成拳头外，其他的时候动作保持不变。

1.和上一个魔术一样，硬币放在右手掌上同样位置，左手手掌摊开朝上，两手相距25厘米。

2.迅速翻转双手，并将硬币丢向左手。

3.左手抓到硬币后，双手握成拳头。

4.最后，张开双手，显示左手上的硬币。

　　若能在表演中添加错引，效果就更佳。比如先用右手展出硬币后，下翻双手时并不将硬币抛出，然后说："我要使右手里的硬币移到左手，事实上呢，硬币现在已经到左手里了，比较困难的是怎样让它再回到右手。看，它又回来了。"说完后张开双手，展出右手里的硬币（其实硬币一直在右手）。这当然只是愚蠢的玩笑，但观众哈哈大笑时，赶快下翻双手（并偷偷抛硬币），然后说："不，严肃点，我办得到的，看……"这样，就没人会注意到，因为他们以为魔术已经结束了。就这样出其不意，反倒叫人惊讶。

铅笔和硬币的消失

　　手托一枚硬币同时用铅笔轻叩三次，出乎意料地，铅笔消失了，随后观众在魔术师的耳朵上找到了它！再用铅笔轻叩硬币一次，硬币又消失了。任何时间任何地点你都可以表演这个魔术。当然你还可以用很多其他的小物件来代替硬币。这个魔术是实施"错误引导"的又一例子。同时这也是一个容易令人上当受骗的魔术，魔术进行时，观众会认为他们已经识破了你的把戏，然而最后你还是让他们大吃一惊。

1.左手伸出摊平，手托一枚硬币。右手拿一支铅笔。注意站立的方向，使身体的左面正对观众。

2.提示观众们接下来要认真看。先用铅笔轻叩硬币三次，每次轻叩之后将铅笔挥至右耳处。

揭秘

3.第三次轻叩时，注意毫不犹豫地将铅笔夹在右耳。前两次的轻叩已经吸引了观众全部的注意力，在他们眼里，轻叩的目的是为了让硬币消失。

4.在将手挥向硬币准备用铅笔第三次轻叩时，将右手展开，做出一副意识到铅笔消失后的惊讶表情，与此同时，观众也会相当奇怪铅笔怎么就消失不见了。

5.向观众解释你是从来不透露魔术秘密的，但今天要破例一次。接着转过身，将身体右面对着观众，把藏在耳朵上的铅笔拿下来。

揭秘

6.在拿下铅笔的瞬间，将硬币偷偷地藏进左边的裤袋里。

7.向观众解释你将继续刚刚的动作，再转回身，仍旧是左面对着观众。注意此时左手应呈握拳状，看起来硬币仍在左手里。再用铅笔轻叩左手三次，然后展开手摊平向观众展示这次硬币真的完全消失了。

提示：这个魔术成功的关键在于观众满心认为硬币会消失，他们会将所有的注意力都放在硬币上，而忽略了铅笔的消失。

瓶盖下的硬币

一枚硬币，三个瓶盖，硬币被放在其中一个瓶盖里。当你转过身的时候，让观众任意调整硬币的位置，而当你回过身时，仍旧可以马上找出硬币。这个魔术所需道具是一小段观众难以发现的细丝或是头发。通过用不同的桌面进行实验，我们最终得出那些带有复杂花纹的桌布最能起到效果。

1.魔术商店里有卖一种人类肉眼难以看清的细丝。你需要去找些这类难以看清的细丝或是一些替代物比如说头发之类的。用一小片胶带将细丝或是头发黏到硬币下面。这里我们选用白色的丝线是为了解说方便，真正选材的时候要注意最好选取那种观众难以看见的材料。

2.最好事先能够将这枚做过手脚的硬币跟其他硬币混在一起放到口袋里，待表演时，再装作不经意的样子将其拿出。这里注意粘有细丝或头发的那面要朝下，然后再邀请一位观众从三个瓶盖中任意拿一个将硬币盖住。

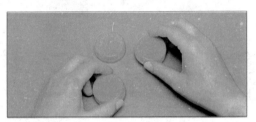

3.当你背过身去的时候，让观众用滑动的方式将三个瓶盖位置打乱，此时口中解释道待会你转回身后将会试着推测出硬币在哪个瓶盖下面。

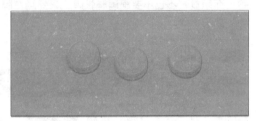

4.当他们将瓶盖顺序打乱后，你转过身，装作漫不经心的样子同时用眼睛扫视一下三个瓶盖找出那条细丝。注意不要让找细丝的这个过程太过明显。

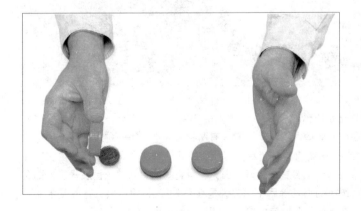

5.此时要制造点神秘气氛，可以假装自己有通灵的感觉，还可以把手在每个瓶盖上悬停一会儿装作在感受瓶盖内硬币的热量。在适当的渲染表演后，将盖有硬币的瓶盖拿起向观众展示躲在下面的硬币。

"X"记号

　　将一副牌摊在桌子上，告诉观众其中一张牌已经被做上了记号，而观众必须猜出是哪张。观众随意讲出一张牌的名字——随便哪张都行。当把这张牌从一叠中找出时，我们会发现这正是那张做有大大的"X"记号的牌。这是一个相当精彩的牌类魔术，只要花上几分钟准备一下即可，而且也不需要太多的练习。

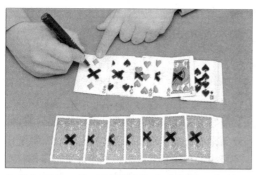

1.准备工作：将一副牌平均分成两份，每份26张，其中半叠牌的正面全部做上"X"记号，另外半叠牌的背面做上"X"记号。"X"记号要画得大而明显，不过不要画满整张牌，只要画在牌中央就行了。

2.将所有的牌如图摆放在桌上，注意用一张大王牌将正面做有记号的和反面做有记号的牌分开。将一叠牌收起放回牌盒里。

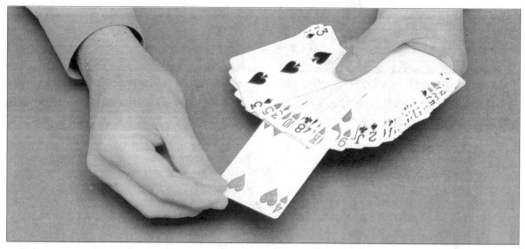

3.表演时向观众解释："刚刚我已经在这其中的一张牌上做了个大大的"X"记号，现在我试着控制你的思维影响你的决定让你脑子浮现出那张做过"X"记号的牌。我能给你们的唯一线索就是做记号的牌肯定不是大王牌！现在请任意说出一张牌。"其实此时只有两种可能性，第一种就是观众说出的牌是背面做有"X"记号的牌，让我们先来解决这种情况。将所有的牌从牌盒中拿出，将牌依次展开再把观众所说的那张牌找出来，注意展牌时不要展得太开，因为一旦将牌的中间部分也展开了，那么观众就会看见"X"记号，找到观众选择的那张牌后（比方说是红心4），将牌拿出，正面朝上。注意展牌时记号在背面的那半叠牌要放在上面，此时口中要说"任何牌都有可能"。

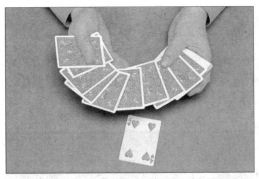

4.展开到一半时，再将整叠牌翻个面，继续以扇形展开，只不过此时是牌背面朝上展开了。由于半叠牌是正面有记号，半叠牌是背面有记号的。同样地，牌不要展得太开。

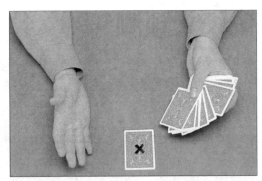

5.当你向观众展示被选择的那张牌背后的"X"记号时，让整叠牌的最上面几张保持展开状态。

6.第二种情况便是观众选择的牌其"X"标记在牌正面。同样地，小心地将牌展开直到你找到观众任选的那张牌，展开时牌跟牌之间要紧挨着，找到后准备将牌抽出。

7.在向观众展示"X"记号之前，将整叠牌翻过来，背面朝上，将刚刚选定的牌正面朝下抽出扣在桌上。

8.将"X"记号在牌背面的那半叠正面朝上大方地在桌上展开，边展开口中边说"任何牌都有可能被选中"。

9.将选出的那张牌正面朝上翻过来向观众展示"X"标记。这个魔术使人信服之处便在于他让观众既看到了牌的正面又看到了牌的背面。

骰子大预测

　　魔术师转身时，能马上说出两颗骰子摇晃多次后所有所得数字之和。有一个很少人知道的事实就是任何骰子对面的两个数字之和总是7。利用这个规则，你就可以算出最终的总数了。

1.邀请一位观众上台，然后背对着他并让他严格按照你的指示来操作。将一对骰子摇晃数次后，将最终两面的数字相加，如图所示两面数字之和为6+1=7。

2.让观众将其中任意一颗骰子翻个面，并将翻面后的数字和另一颗骰子的数相加，如图所示是7+6=13。

3.让观众将两颗骰子再次摇晃，再将此时得到的两个数字相加。转过身，简单瞄一眼这两个骰子。将此时骰子显示的两个数字之和再加上7就是两次晃动骰子后最终所得的总数。在这个例子中就是6+4+7=17。

手臂上的灰烬

从一叠牌中任意选择一张后再将其放回原处。将刚刚选择的牌名写在一张纸上并将纸烧毁。将最终烧得的灰烬涂在魔术师裸露的前手臂上，而此时灰烬上显现出刚刚烧毁的牌名。当然另外还有很多其他效果更好的途径来展示被观众选中的牌名。你也可以充分发挥你的想象力，用这种方式向观众展示很多其他的信息而不仅仅只是牌名。

1.准备工作：取一块肥皂，像平时用刀削铅笔一样，用手术刀将肥皂削出一个尖端来。

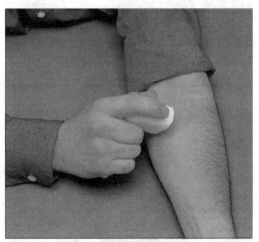

2.用削出的尖端部分在你的左手臂上写出那张牌的名称。假如这里是方块4。写的东西必须用袖子遮盖起来直到真相被揭露的那刻。

3.由于之前写的是方块4，因此这里必须要使任意选出的牌是方块4，所以要将方块4放在一叠牌的底部，这是为了下一步的迫牌做准备。

4.现在开始表演魔术，使用迫牌法迫4，一直洗牌直到观众喊停。

5.向观众展示底部的那张牌（迫出的牌）。

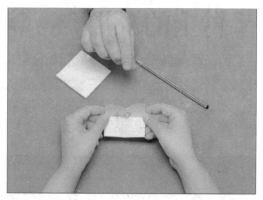

6.给观众一支笔和一张纸让他们将刚刚选出的牌的名称写在纸上，再将字面朝里后对折。

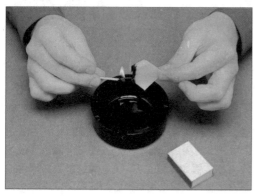

7.划燃一根火柴将刚刚对折的纸烧成灰烬。对于很多其他涉及到火柴和火的魔术，表演起来应该要格外小心。

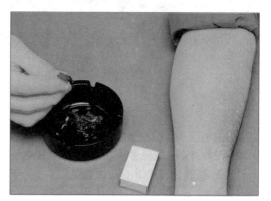

8.将左袖卷起（此时肥皂写的字观众仍是看不见的），用右手抓起刚刚烧得的灰烬。

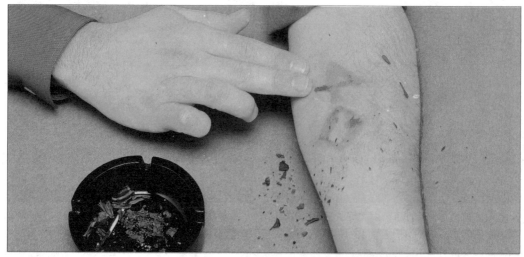

9.将灰烬涂在左手臂上，这些灰烬会粘在之前你用肥皂写有字的地方，这样一来，刚刚选出的牌的名称就会清晰地出现在你的手臂上了。

碰巧而已

这个魔术和下一个"钱币奇迹"很相似，但这个更适合在较多观众或是较为正式的场合表演。桌上的盘子里放着三个信封，任意选择两位观众，让他们每人从三个信封中选一个。剩下的一个信封就留给魔术师。信封选好后，魔术师解释道在表演开始前他就在三个信封的其中一个里面放了一张纸币。三个信封同时打开时，两位观众只在信封里发现了一张空白的纸，而魔术师的信封里有纸币，即使魔术师只是挑剩下的那个信封。

事先对着镜子多练习几遍这个魔术，确保自始至终那张纸币都能藏得好好的。这里你也可以用报纸或是杂志来代替装信封的盘子。

1.准备工作中你需要有三张跟纸币同样大小的空白纸。将空白纸对折三次后再在每个信封里放上一个，折上信封盖。将三个信封折盖面朝下放入盘子。

2.跟折空白纸一样，将纸币也对折三次。并将其藏于右手，大拇指在上，四指在下地捏着。

3.利用盘子将藏着的纸币遮住，表演时，用手拿着盘子而此时纸币正藏于盘子下面，利用这个方法你可以一次性拿很多东西同时又不引起怀疑。

4.告诉观众每个信封里都装了点东西。将盘子递到两位观众面前让他们每人任意选择一个信封。强调他们可以任意选择，同时说剩下的那个信封留给你。等到他们将两个信封选走后，用左手固定盘子，右手将剩下的那个信封沿着盘子边缘同时带着藏着的纸币一起往下拖。

5.定位剩余信封使得带有翻盖面朝向自己，同时仍要注意隐藏纸币。向观众解释其实在表演开始之前你就在其中一个信封内放了一张纸币，而且虽然你不能强迫观众选择哪个信封，但你已经在不知不觉中用意念主导着他们的决定！无论如何，要建立一个瞬间让观众们切实怀疑你是否真的暗中已经主导着他们最终的选择。让观众打开拿到手的信封，他们会发现里面除了一张白纸外什么都没有。

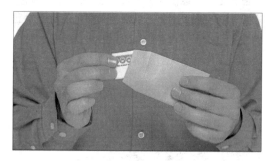

6.打开你手上的信封，假装将手放进去拿东西。实际上是将食指和中指伸进信封，同时用大拇指将藏着的纸币按在信封背面，慢慢地将纸币拿出。

7.从前面观众的角度看来，幻术效果是相当完美的，看起来之前纸币就是一直在信封里的。

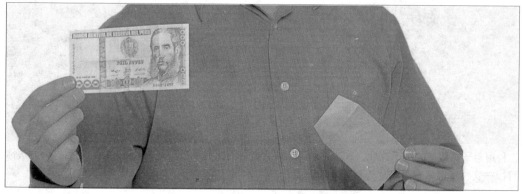

8.最后，将纸币展开，并用手指捏着它向观众展示一番。

钱币奇迹

这个魔术中需要用到三个信封和两张白纸，再从观众中借一张面值较大的纸币。用相同的方式将两张白纸和那张纸币折叠起来并分别放入三个信封里。当魔术师转过身后，观众将三个信封顺序打乱直到观众自己也搞不清楚纸币究竟在哪个信封里，将三个信封摆在桌子上。魔术师快速拿起其中两个信封，不要有任何犹豫地将它们撕成碎片扔到一边。最后邀请一位观众小心翼翼地打开剩下的那个信封，里面正是那张完好无损的纸币，这可以让借纸币的观众松一口气了！

当然你也可以用自己的纸币，但是借用观众纸币的真正目的其实是让观众能够专心地注意你的每一个步骤。如果你借用面值更大的纸币，那就更有趣了！

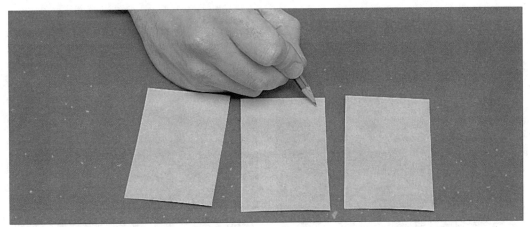

1.在做准备工作时，用铅笔在其中一个信封的正反两面都做上记号。记号要画得小而模糊，但必须能让你自己认出（由于制作材料原因，马尼拉纸信封本身就带有一个较为明显的细颗粒特征，如果用这种信封那就不需要做任何记号了）。

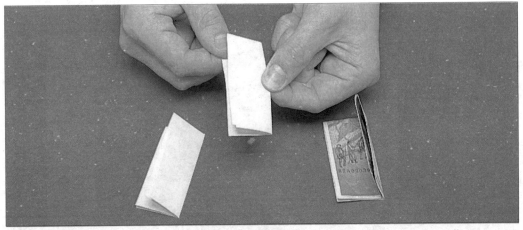

2.将两张白纸和一张纸币都对折，尽量使三份东西看起来一样。

3.将三个信封、折好的两张白纸和纸币递给观众，让他们将白纸和纸币分别放入三个信封中。确保将做有记号的信封和纸币最后递出并亲眼看着纸币被放进去。

4.转过身去，让观众把三个信封顺序打乱，直到观众自己也分不清到底哪个信封里有纸币。

5.再让观众把三个信封放在桌子上摆成一排。一开始要在信封两面都做上记号的原因是你无法确定观众在摆放信封时会哪面朝上。另外，观众摆好信封后你最好不要去移动它们。

6.转过身来，不带有一丝犹豫地认出那个做有记号的信封，同时砰地一声将双手盖在另外两个信封上。迅速将信封拿起撕成碎片。这个魔术的成功之处就在于你做决定的速度之快。你撕信封的速度越快，最终的效果和观众的反应就越精彩。

7.最后邀请借给你纸币的那位观众打开剩下的信封并将里面的纸币拿出。

站立魔术

　　表演站立魔术时，要选用远距离也可以看到的材料，因为这类魔术的观众比较多，按理是不能用小道具的。但表演站立魔术所用的许多道具都是很普通的日常用品。

介绍

这类表演是用最笼统的词"站立魔术"来描述的，也可以称为"酒店魔术""室内魔术"，甚至是"舞台魔术"，因为这类表演可以在舞台上、舞池中、大厅里，甚至还可以在起居室里进行，其特点是适用于较多的观众。这类表演通常使用大型的道具，有时还需要多名观众的参与。

本章里的有些魔术也许也适用于近景魔术表演，但一般都被归入"站立魔术"类，因为远距离的效果较好，而且有时还需要距离来掩盖手法。比如，"能变出东西的管子"，若要使它令人信服，就不能让观众靠得太近。

准备这类魔术时你会发现，幻术章节中所用到的技巧可以结合进来作为有效的补充。实际上，站立魔术中某些部分与幻术只有细微的差别。只是站立魔术的道具必须是可见的，你的动作观众也能看到。

这是魔术圈的第一任主席英国的大卫·德文特，他在伦敦皮卡迪利大街的埃及大厅里定期表演。

然而，所选的道具也要由表演的风格来决定。如果是喜剧型的风格，就要用比较有趣的道具，才会有较好的视觉效果，如"消失的纸球"、"纸屑变糖果"和"疯狂的多米诺骨牌"等魔术。

要是想让观众相信你会读心术，就要有细心的准备。"难以置信的预言"、"完美猜图"是这类魔术的理想之选。或者你想安静地表演，只是加上点音乐，那就可以串连起"能变出东西的管子"、"混合丝巾"等魔术。

若是你有助手，就有其他的选择。例如，"蒙眼后难以置信的作为"就可以跟下一章的幻术结合起来，成为连贯而又多样的节目。

对于站立魔术的起源，几乎无人能够准确地说出，因为这个词对各人的意义是不同的。可以说是表演环境的改变推动了这种类

这是站立魔术师麦克·金，他将技法和可见的花招结合起来，其演出总让人们津津乐道。他在拉斯维加斯定期演出，也在好几个电视秀节目表演。

魔术的盛行。当前世界上的顶级魔术师都有自己用来表演的剧院，但在这种魔术开始流行在剧院里表演之前，魔术师通常都是在大街上表演的。

根据历史记载，早期街头魔术师艾萨克·福克斯（1675～1731）可能是最早的成功的站立魔术的魔术师之一。他经常都是室外集市的焦点（包括伦敦著名的巴多罗马集市），其表演总吸引了许多群众。可能就是福克斯的成功，使站立魔术有了立足之地并得以发展。

到了18世纪末，观众在剧院里欣赏魔术表演已经很平常了。印度的盖斯珀·皮勒蒂（1750～1800）是首位在伦敦剧院表演的魔术师。19世纪初中期是个综艺节目纷繁的时代，期间世界各地都有大量的站立魔术巡回演出，震惊了许多的观众，也给人们带来了许多的快乐。19世纪末20世纪初是魔术时代令人振奋的魔术发展阶段，现在被称为"魔术黄金期"。

这是戴仑·布朗，他定期出现于英国电视屏幕上。这位迷人而又入时的表演家通懂读心术，还能控制观众的反应，因此成为了英国家喻户晓的人物。

魔术界历史上产生了许多有名的站立魔术师，其中最优秀的有：程连苏（1861～1918）、纳尔逊·当斯（1867～1938）和大卫·德文特（1868～1941）。在更近的年代有：奥克托（1875～1963）、卡迪尼（1895～1973）、罗伊·本森（1914～1977）和弗雷德·凯珀斯（1926～1980）。但这还只是优秀魔术师中的一小部分。

当今的站立魔术明星中，有几个人将这类魔术的发展推向了顶峰。英国的保罗·丹尼尔斯就是其中之一，他已在电视上成功地表演了十多年。杰弗里·杜尔汗于20世纪80年代间，因在一部戏剧中扮演伟大的塞浦瑞恩德而一举成名，现在他更多地是以明星的身份示人，经常出现在英国的电视屏幕上和剧院里。

优秀的英国魔术师韦恩·多布森在得了硬化症之后，只能靠轮椅行动，然而他还是继续表演，获得了全世界人们的尊重和喜爱。

最受欢迎的是美国站立魔术师麦克·金，他每天都在拉斯维加斯的哈里赌场表演，其表演机智、有趣，令人惊叹不已。其他卓越的站立魔术师有美国的米歇尔·芬尼、麦克·卡文尼和琼·斯特森，英国著名的心理幻术师戴仑·布朗和喜剧魔术师约翰·阿切尔。总之，现有的世界一流的站立魔术师不可胜数。等你学会了这些魔术后，也许你也会想成为他们中的一员。祝你好运！

变物管（一）

展开卷着的硬纸，展示它是空的，再卷回后，你则从里面拉出丝巾。用这个硬纸道具，能使可以放在管子里的任何东西出现或消失。

1.你需要一张约30厘米×60厘米的硬纸（备用）来做管子，还需要一张约10厘米×15厘米的黑色硬纸、一些双面胶、一把剪刀、一根橡皮筋圈和一支钢笔。

2.做道具时先用力横着对折红色硬纸。

3.再在黑色硬纸的一短边上粘双面胶，从另一边将它卷成管子。

4.将折好的红色硬纸从折边开始紧紧地将它卷成管子。

5.用橡皮筋圈圈牢这个红色的管子，过一夜之后再拿掉橡皮筋圈，管子便会保持筒状。

6.用双面胶将黑色管子沿着红色硬纸中间的折痕粘上，如图。不能让人看到这个秘密的"隔间"。

7.在红色硬纸上粘有秘密"隔间"的那部分的边缘点上一个黑点。点之前，管子朝向如图所示。

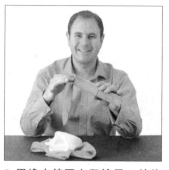

8.用橡皮筋圈套紧管子，并往秘密"隔间"里塞入彩色丝巾，一次塞进一条。

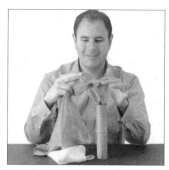

9.将彩色丝巾塞入时，将它们头尾缠起来，便于一次性取出。

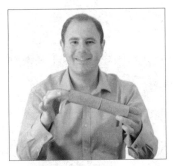

10.塞完丝巾后拿掉橡皮筋圈，准备就绪。

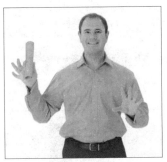

11.表演时先拿出红色硬纸管。

12.再展开管子，右手放在标过黑点的那一边。

揭秘

13.此俯视图展示了真相。

14.完全展开管子后，管子看似是空的。

揭秘

15.秘密"隔间"藏在红色硬纸的后面。

16.然后你再卷回红色硬纸。

17.之后伸进管子里拉出第一块丝巾。

18.其他丝巾也跟着被拉出来，最后你就再次展开空空的纸管。

变物管（二）

　　将4块丝巾放到空硬纸管里，拉出来时却结合成一块正方形丝巾。这里也用到上一个魔术中带有秘密"隔间"的变物管。

1.用双面胶小心地将4块丝巾的边沿粘起来，形成大的正方形，并塞入变物管的秘密"隔间"里。

2.表演时将和上一步中颜色和大小都一样的4块丝巾放入酒杯里，像上一个魔术那样展示管子。

3.一次拿起一块丝巾，塞到秘密"隔间"里，放在事先准备的丝巾上面。

4.然后慢慢地从管子底部拉出混合丝巾。

5.展开丝巾，使观众看到丝巾结合成了一块。

6.展开纸管，就结束了表演。分离的丝巾则安全地藏在秘密"隔间"里。

魔术相册

　　这个魔术可以使空的相册几秒钟后就满是照片，使用的是"短和长"的原理，十分有趣。各种站立魔术和纸牌魔术也都用到这种原理。

1.每隔一张，剪掉相册的边缘。第一张剪短，下一张不动，再下一张剪短，依此类推。

2.每相对的两面，插入照片，从2，3页开始，然后6，7页，依此类推。

3.拿起相册，对观众说想分享你在假日拍的快照。

4.飞快地将相册从后面翻到前面，每一页都是空白，因为每隔一页剪短后就会两页两页地掉下。照片都在那些看不到的页面上。

5.告诉观众说相册是空的，但你要用魔法使它满是照片。之后做个神秘的手势，再快速地将相册从前面翻到后面。相册页会再次两页两页地落下，但看到的不再是空白页，而满是照片。

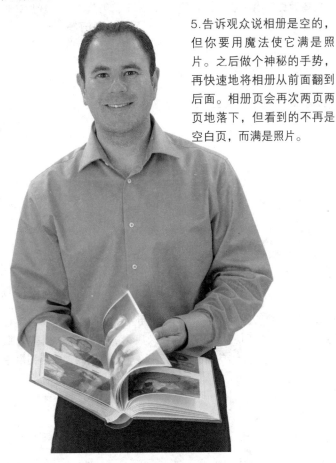

瓶里的精灵

先将瓶子和铅笔交给观众检查，再将铅笔插入瓶颈，就可招来精灵。这个精灵显然有超自然的力量，它抓住铅笔的另外一头，使瓶子始终悬挂，如同钟摆一样摆来摆去。你一下令，精灵便会放开。你再次将东西交给观众检查时，他们显然找不到精灵的。图示中用的是半透明的瓶子，便于观察。但表演时必须用不透明的瓶子，防止露馅。

1.准备时先切出一块立方体的橡皮擦。

2.用工艺刀将它修成球形，使它可以放入瓶子里。

3.表演时将瓶子和铅笔交出来检查，并偷偷用右手轻轻拿着橡皮球。这被称为"指掌法"，手要自然，免得引起怀疑。

4.这幅图说明了是如何在手里藏住球的，观众不能看到。

5.用左手拿回瓶子，将铅笔插入瓶中，使橡皮球也落入瓶中。球是橡皮的，故落到瓶中不会有声音。

6.运用表演技巧，假装说些咒语，假装是将精灵招进瓶内。

7.而后将瓶子翻过来，球便掉到瓶颈，铅笔则卡在瓶颈。

8.拿住铅笔，放开瓶子，并左右摇晃瓶子，好像铅笔真被里面的东西抓住了。

9.只要将铅笔往下一推，球就会掉回瓶中，你便能立刻拿出铅笔。

10. 将道具交出去检查时，将瓶里的球倒到手上。

11.这张图片说明了要如何拿住掉出后的球。

针"穿"气球

展示完一个空硬纸板管子后，放入一个长型的气球并将其吹大，就可以看到气球的两端。接着你从各种角度将针或烤肉叉插入管子中间，气球却没有爆炸。抽出针（或烤叉），弄破气球，结束表演。此魔术的方法不止一种，以下列出其中的两种。

1.你需要一个长型的气球、一张硬纸（备用）、一把尺子、一支铅笔、一把工艺刀、胶带、若干烤肉叉和胶水。

2.用尺子将硬纸五等分，以便将它做成四面的长方体管子（管子的大小由气球的大小决定）。

3.最后一部分涂上胶水，与第一部分粘在一起，做出管子。

4.做好的纸管如图所示，应保证其足够结实。

5.用工艺刀小心地在硬纸上刻出几个星状切口，第10步和第11步的图中有切口的准确位置。

6.如果愿意，也可用彩带装饰一下管子。

7.表演时，展示出气球和管子。

8.气球穿过管子，向气球吹气，吹好后，将其末端打结。注意：气球要刚好贴着管子，但不能太紧。

揭秘

9.接着偷偷扭气球，使扭转处藏在管子里面。

10.将烤肉叉从一星状切口插入，从另一边插出。气球上的扭转处为烤肉叉提供了所需的空间。

11.从另一角度再插入烤肉叉。气球却没有爆炸，简直让人难以相信。这幅图展示了烤肉叉如何绕过气球。

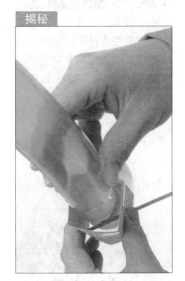

12.气球天然具有弹性，所以你也可以不扭转气球（第10步），只要插入烤肉叉时，将气球推到一边去。这幅秘密图说明了插入烤肉叉管子时要推开气球避免其被插到。

13.两种方法效果一样，都很完美，可用任意一种。

杯子不见了

　　将罐子里的液体倒到杯子里后，用手帕盖住杯子并将杯子抛到空中，杯子和液体却都不见了，实在令人惊愕。这里要做两个隐具，第一个是由缝在一起或粘在一起的两层一样的布形成的一块布，中间有一块硬纸圆板，从上面拿起时，就像布下有杯。第二个是用几分钟特别准备的罐子。

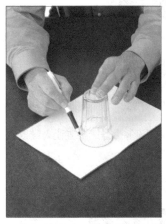

1.准备道具时，在厚硬纸上绕着杯子画一个圈，并剪下这块圆板。

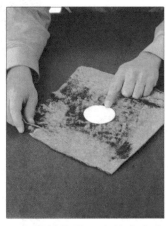

2.将圆板粘到一小块方布中间，再在上面粘上一块一样的布，夹住圆板。

3.罐子必须是不透明的，要足够大，能藏入杯子。将带气泡的塑料袋装入罐内并将袋子粘在罐内，罐嘴旁不要粘住。

揭秘

4.这是罐子内部的秘密视图。

5.准备表演时，往罐子内壁与泡沫塑料袋之间的未粘部位倒入些液体。

6.再将布折好，放在罐子和杯子旁边。

7.先将罐子里的液体倒入杯中。注意：不要让人看到罐子里面。

8.接着将罐子放到杯子左边，拿起准备好的布，将它展开，展示其正反两面。

9.将布盖在杯子上，用硬纸圆板部位盖住杯口。

10.然后用右手从上面拿起杯子，再将它移到左手，使杯子直接经过罐子上方，并在布的遮盖下偷偷地将杯子丢到罐子里，继续将布移到左手（其下的"形状"会保持杯状），再将布换到右手。

11.从桌旁走到舞台前面。数到三，将布抛到空中，杯子就令人吃惊地"失踪"了。

12.抓住布，展示其两面再收起来，再继续表演其他魔术。

杯子哪儿去了

用这里的方法你可以使一杯液体消失，然后又重新出现在之前看到是空着的盒子里。这个魔术最初用观众的帽子，但用盒子也很好。

1.先将隐具布折好，放到小盒子里，手里有一杯液体。

2.展示这杯液体，再用隐具布盖住。

3.接着拿起盒子，展示里面是空的。

4.跟观众说杯子要飞到盒子里。在你说的同时拿住杯子的上面，模拟杯子在飞的状态，将杯子拿到盒子里，并把被遮住的杯子放到盒里。

5.将杯子放在盒里后，只将布移出，它仍会保持杯状。离开桌子，准备将杯子"抛"向空中。

6.高高抛起"杯子"，却不见杯子。

7.抓住布后，将两面都向观众展示。

8.最后，向观众展示杯子真的在盒子里。

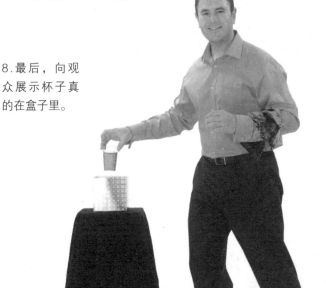

不湿之物

　　将液体倒入空硬纸盒，纸盒却始终不湿。跟上个魔术一样，这个魔术最初是向观众借顶帽子来表演的，效果很好，并且道具都是简单易做的。

1.表演前先剪去塑料杯的边沿，做成隐具。

2.再剪掉另一个塑料杯的杯底。

3.将这两个杯子套在一起，就宛如只是一个杯子。

4.表演时将这个特制的杯子和一罐液体放在一张桌上，盒子放在另一张桌上。拿住杯子，并展示盒子是又空又干的。

5.跟观众解释说：在一个古老的魔术里，液体被倒入纸盒，纸盒却完好无损。这是因为魔术师趁人不注意时偷偷将一空杯子放入盒子里。与此同时，你就展示出空杯子，并将它放入盒中。

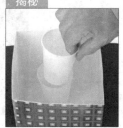

6.然后告诉观众你不需要杯子，并伸入盒中，拿出无底的杯子（里面的那个）。注意：不要让观众看到杯底。

7.接着将罐里的液体倒到盒子里的杯子里。骗观众说液体正沿盒底漫延开来。

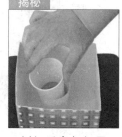

8.倒好后拿起杯子，说你要展示魔法：将杯子放入盒中，套在倒满液体的杯子里。

9.拿出盛满液体的杯子，将液体倒回罐中。

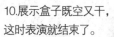

10.展示盒子既空又干，这时表演就结束了。

数字魔法

大声念出信用卡账号的最后6个数字，再叫观众任选其中一个数字与之相乘，结果与你的预言相同。

1.你需要一张纸条、一支水笔、一个计算器、一把剪刀和一些胶带。

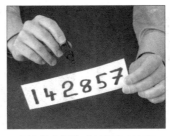

2.表演前在纸条上写下142857，数字间稍微隔开。

3.小心地将纸条的两端粘在一起，数字在纸环外，再小心地剪掉多余的胶带。注意：胶带必须粘在纸条背后，防止被发现。

4.表演时夹住纸条，将它放到一边或放入口袋作为预言。注意：不要让人看到纸条连成环。

5.从钱包里拿出信用卡，假装念出账号的最后6位数，但念出的是142857，并叫观众输入计算器。

6.叫你的助手用计算器给这个数字乘上1到6中的任意数字。秘密是无论乘哪个数字，答案都是一组数字相同但顺序不同且成循环形式的数。答案会是：285714，428571，571428，714285或857142。

揭秘

7.一读出答案，就快速偷偷地在正确的数字之间将纸条撕开。

8.展示你的预言，结果跟计算器上的总数相同。

针"穿"拇指

用纸巾包住拇指后，将3根长尖刺插入拇指里，结果拇指没有受伤。这个魔术很简单，但能引起观众很大的反应。

1.此魔术充满血腥又十分精彩，你需要一颗土豆、几根尖刺、一块纸巾和一把小刀。

2.表演前切出一大块土豆，大小和形状跟拇指差不多。

3.开始表演时，用右手展示纸巾，将土豆藏于纸巾后。

4.从前面看不到土豆。你再举起左手，跷起大拇指。

5.将纸巾盖在左手上，并抓住土豆，让它翘起于拇指的地方。

6.从前面看的话，就像是你的拇指在纸巾下翘起，幻象很完美。

7.拿起第一根尖刺，准备戳向拇指。

8.插入"拇指"时，装出很痛的样子。

9.重复第8步。

10.最后，拿掉尖刺，准备掀开纸巾。

11.掀开时，拿开土豆，不让人看见。并翘起完好无损的拇指，结束幻术。

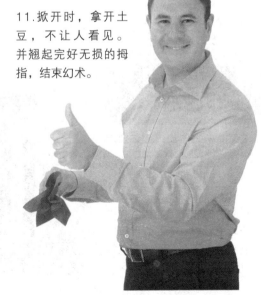

若想表演更逼真一点的话，可在开始前将一小包番茄酱绑在土豆上，看起来就像是在流血，显得更真实。

能变出东西的管子

这个魔术需要做一个精巧的道具，其用处多多，能使任何可放入箱内的东西出现。这个魔术已被数代魔术师采用，其欺骗性令人难以置信。这个魔术最大的优点是：可在众人之中表演，这点是与其他箱子变物不同的。此幻术灵活多变，甚至可以用巨大的道具变出人。魔术店里也都有卖这类箱子。

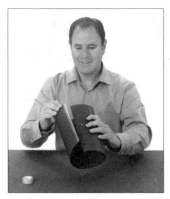

1.你需要：几张颜色不同的硬纸板、胶带或胶水、一把剪刀或小刀和一些黑色涂料。首先，将黑色硬纸板做成管子。

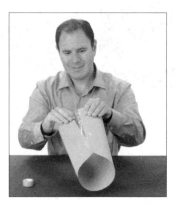

2.再用蓝色硬纸板做一个直径比黑色管子大的管子，且要比黑色管子高出2.5厘米左右。

3.再做一个与黑色管子等高的红色长方体，使之能轻易地套在蓝色管子外面。在这个长方体箱子的前面纸板上剪些狭长的缺口，使观众可以看到里面。

4.注意：长方体的内壁必须涂成黑色。

5.因此必须有：内部涂成黑色的方形管子、可放在方形管子里的蓝色管子和可放在蓝色管子里稍矮的黑色管子。

6.表演前，将蓝色管子套在黑色管子外面，红色管子套在最外面，将它们放在桌上。注意：桌面应为黑色，可用黑色的桌布或垫子。将想要变出的东西放到黑色管子里。

7.开始时，拿起红色管子，展示其各面，证明里面是空的，再套住蓝色管子。

9.放回蓝色管子，说些咒语。然后同时举起这三个管子，露出里面的东西。

8.再拿起蓝色管子，将手臂伸入管子里，展示里面是空的。此时人们不会看到红色管子里面的黑色管子，因为它看似是红色管子内侧。这个原理叫做"黑色艺术"，大量魔术都有用到，可以瞒过众人。

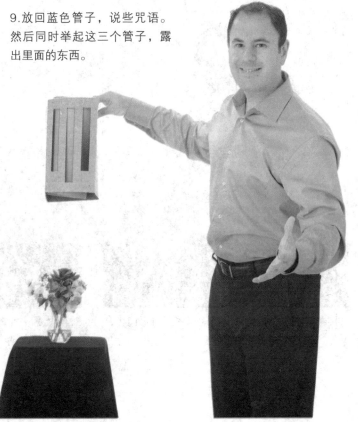

奇趣魔法盒

你可以用这个小的空盒子变出任何可以放入其中的东西。后面，就有用更大的箱子变出人来的魔术。若你擅长工艺制造，也可以用木头来做这个盒子。

1.你需要一些双面的瓦楞纸板。如图，剪出一块约15厘米×30厘米的长方形纸板，将它从中间折起，剪掉其中一半的中部，并将这一面作为顶部。

2.再剪出等大的纸板，同样折起。

3.将它们粘在一起，就成了可压平的盒子。

4.接着剪出两块15厘米×15厘米的正方形门板，用来盖住这个盒子的两个开口。

5.再做另一个小点的盒子，约5厘米×5厘米×7.5厘米，粘到其中一块门板上。

 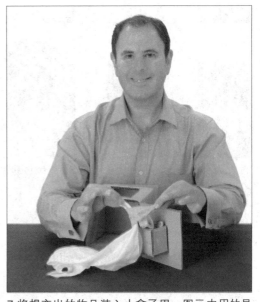

6.用胶带将门板粘到盒子的前后开口，使两门板能反向打开，而合上时，小盒子就藏在盒子的里面。

7.将想变出的物品装入小盒子里。图示中用的是若干块丝巾，其头尾绕在一起，便于拿出。

 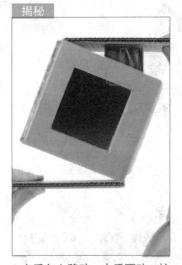

揭秘

8.开始表演，举起箱子，使粘有小盒子的纸板正对观众。

9.左手向左移动，右手不动，拉开盒子，装东西的盒子就始终藏于门板后，不会被人发现。

10.这是前视图，看起来就像你在展示一个全空的盒子。

揭秘

11.此为后视图。

揭秘

12.继续移动盒子,右手始终不动,让盒子绕着有小盒子的门板转动。

揭秘

13.接着用右手将整个盒子弄平,证明里面没有东西。

14.从前面看,盒子里面似乎不可能有东西。

15.你再反向使盒子回复原状,并做个神秘的手势。

16.接着将手从盒子顶部的洞伸入,一次变出一块丝巾。

17.任何可以放到小盒子里的东西都可用。

18.若你愿意,可将丝巾再放回盒里。

19.再拉开门板，让观众看到丝巾又消失了。所以，这个盒子不仅能变出东西，也能使东西消失。

20.注意：记得弄平盒子，效果更佳。

丝巾巧穿玻璃杯（一）

使丝巾穿过玻璃杯底有好几种方法，这是其中之一，效果极佳。你可以试着对镜练习，并配上适宜的表情，同时也要努力练习"咒语"。

1.这个魔术要用最细、最难以看到的线，比如钓鱼线。将一块丝巾的一角系上细线，将线的末端打结。

2.表演时一手拿系有线的丝巾（线藏在手里），另一手拿着玻璃杯。

3.将丝巾塞入杯中，偷偷让线垂出来。

4.这幅图说明了要如何放置这根线。

5.另外一手再拿出一块丝巾。

6.将它放到第一块丝巾上面，再拿起一块更大的手帕。

7.用这块大手帕盖住整个杯子，再用一根橡皮筋圈绕着杯口绑住手帕。

8.接着掀起手帕，显露出丝巾在杯中。

9.重新盖上手帕，然后将手伸到杯子下面，找出垂着的线，将它往下拉。

10.拉出下面的丝巾，让它从橡皮筋圈下出来，用手捏住丝巾的角，继续将它往下拉，就好像丝巾穿过了杯底。

11.掀起手帕，展示杯里的另外一块丝巾。

12.最后，拿掉手帕和橡皮筋圈。

丝巾巧穿玻璃杯（二）

这里的方法跟上面的有些不同，因为根本没有用到隐具。只要有玻璃杯和手帕或餐巾，就可随时随地进行表演。

1.一手拿出丝巾，另一手拿着玻璃杯。

2.将丝巾放入杯中，用不透明的大手帕盖住杯子。

揭秘

3.遮住后，就偷偷地将杯子倒放。

4.再用橡皮筋圈扎住杯底，让观众以为是杯顶。

5.现就能轻易地拉下丝巾，制造丝巾穿过杯底的幻象。

6.然后拿走橡皮圈和手帕。

揭秘

7.同时，在杯子还被手帕遮住时，将杯子翻正。

8.最后可以把东西都交出去检查，并结束表演。

硬币透桌

这个魔术的速度之快可以让人措手不及，魔术内容主要是一枚硬币穿透桌子的中心。一旦你掌握了整个程序细节，便可以将硬币增加至3~4个，然后用不一样的方法让所有硬币穿透桌子。

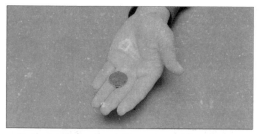

1.将左手上的硬币随意抛到桌面上，同时解释道每个桌面其实都有"特别柔软的一点"，用左手拿着硬币向观众展示一番，同时准备实施"假意取币法"。

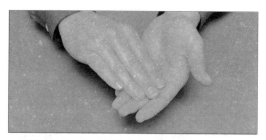

2.假意取币，右手假装拿起左手的硬币，但其实硬币仍旧在左手里，并未移动。

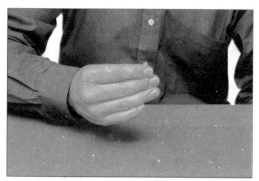

3.拿开右手，做出右手正拿有硬币的样子。同时，将左手自然地放到桌面下与桌面上右手相对应的位置。

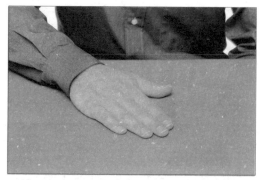

4.将右手平摊着拍到桌面上，同时左手将藏着的硬币也拍到桌面之下相对应的位置。此时左手硬币拍出的声音会让观众以为这个声音就是右手里的硬币发出的。

5.停顿几秒后慢慢地拿开右手，向观众展示硬币已经消失了。

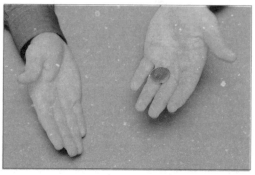

6.左手从桌下拿出并向观众展示此时左手里的硬币。

硬币透帕

将一枚硬币放在丝帕下，将丝帕举起，分层让观众相信硬币确实在丝帕里。慢慢地，硬币从丝帕中消失了，而丝帕展开后仍是丝毫无损的。

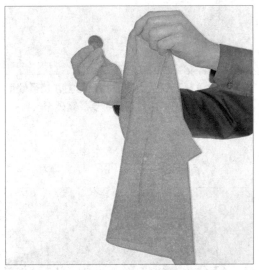

1.左手捏住丝帕一边，同时右手捏着一枚硬币。

2.将丝帕盖在硬币上，正对中心部分，如图所示。

3.在左手的帮助下，利用硬币背面和右手大拇指捏住丝帕中心一小部分。

4.左手掀开丝帕，向观众展示此时硬币仍被右手捏着。注意此时左手是怎样将丝帕半边掀起盖到手臂上的，即重叠到另一半上。

5.右手手腕轻轻往下转动，让丝帕随着手腕的转动同时借助左手的力量而动，这样一来，两层丝帕都盖在硬币上自然垂下，现在硬币是完全位于丝帕之外的，同时被大拇指捏着而不被观众看见。

6.将丝帕包裹在硬币上同时扭动丝帕，使得硬币的形状清晰可见。这里注意不要暴露硬币。

揭秘

7.这是从背面角度拍摄的揭秘图，从此图中你可以清楚地看到硬币正被手指捏着，而丝绸正处于硬币之外。可以准备将硬币拿出展示给观众了。

8.从前面观众角度看来，硬币正慢慢地从丝绸中滑出。如果事先多加练习的话，整个视觉效果看起来就像是硬币自行穿透丝帕似的，然而实际上是你左手手指挤捏，同时右手支持给力的原因。

9.将硬币完全拿出，向观众展示硬币和丝帕——你大可以放心地将这两样东西交给观众任其检验。

法式落币

　　这种方法被视作最古老最有名的"消币（或其他小物件）法"之一。首先左手捏着一枚硬币，表演中硬币看似是被右手拿走的，而实际上，硬币仍留于左手。这种法式消币本身并不被看作是魔术，而是被视为在表演另一个魔术时的一种消币方法。

1.左手指尖捏住硬币高高举起向观众展示。尽量让观众能够看得清楚一些。

2.右手慢慢靠近左手，作出要拿走硬币的样子。当右手慢慢遮住左手时，左手大拇指迅速将硬币向左手掌心里推。

3.一旦右手完全遮住左手，随即让硬币落入左手掌心内。

揭秘

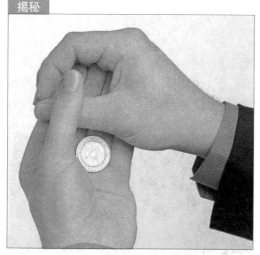

4.硬币从右手大拇指和左手手指之间落下，掉落的位置差不多是指尖藏币处。

5.从前面观众的角度看，是右手四指和拇指捏住了硬币。注意此时自己的眼神，要注视着硬币，表现出硬币真的被右手拿走了。

6.将右手拿开，举起放到右边，同时左手自然放下（此时硬币还在左手）。两眼看着右手，同时注意左手状态要自然，尽管里面藏有硬币。

7.右手轻轻挤压一下，看似在将硬币捏没。展开右手向观众展示硬币已经不在了。

提示：为了使消币更具说服力，可在桌子的左手边放上一支铅笔。再如第一步图所示捏着硬币，实施法式落币法后，迅速用左手拿起铅笔轻叩右手，然后再展示硬币消失了。把铅笔当作魔杖使用，这也为右手硬币的消失制造了一个好理由——用左手拿铅笔轻叩右手远比直接用右手要自然得多。在实施手法时，能够为那些看似奇怪无因的动作找些正当理由是极其重要的。

拇指消币

　　这里用到的是一种幻术效果，看似已将硬币放入左手实际上你已经偷偷地将硬币保留在右手。这利用了魔术中一种常见技巧叫做"时间误导"。如果能在偷偷保留硬币和展示硬币消失之间留有足够时间，观众便会忘记上一阶段他们看见硬币的情形甚至会记不清到底是在哪只手里，整个手法程序很难在他们的脑海中重现。"时间误导"还可以应用到很多的秘密移动中去。

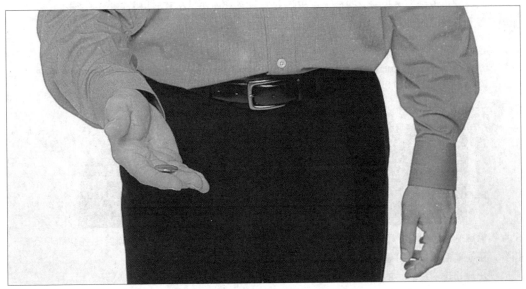

1.先用右手四指托着一枚硬币，准备实施拇指夹币法。

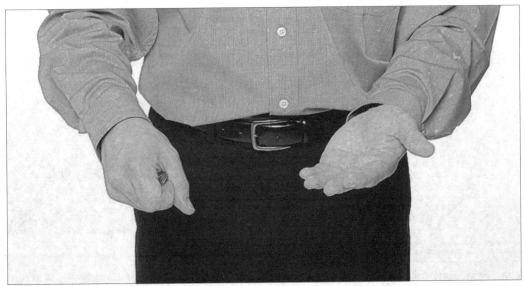

2.向观众展示空着的左手（手放在腰部位置），再将左手举起，同时开始合上右手，合上的瞬间利用拇指夹币法将硬币放入虎口处。

揭秘

3.表现出将硬币放到左手指尖上的样子，实际上偷偷将硬币保留于右手。

4.如图所示是从背后角度看的实际情况。

揭秘

5.右手拿离左手后便自然下垂，左手正握着"硬币"，注意此时眼睛要盯着左手，同时肢体语言要表现出硬币确实在左手的样子。如图所示展示了硬币其实仍留于右手。在表演当中，硬币应该藏于右手虎口处或者落入指尖藏币处。

6.左手自然地放到左边，同时张开并向观众展示硬币已经消失。

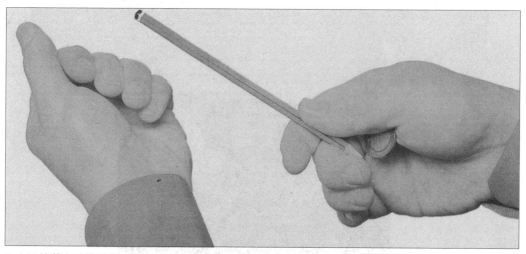

7.为了使整套动作看起来更自然，右手拿离左手后也可以再做点什么，比如说用藏有硬币的右手拿起一支铅笔，用笔轻叩左手后再向观众展示硬币的消失。或者，干脆事先将铅笔放在右边口袋，在拿出铅笔时顺便将原本藏于右手的硬币直接放入口袋中。

硬币入袖

通常，魔术师们习惯用袖子来藏硬币。实际上极少数魔术真正使用"入袖"这种方法。入袖的技巧有很多，如果你能熟练掌握接下来介绍的这种方法，你就可以迅速将硬币变没而不需要借助任何机关，唯一的要求便是穿件袖口较宽大的外套。

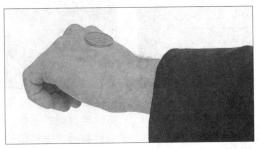

1.左手四指握拳，将一枚硬币放于手背，注意硬币要与地面平行，否则会掉落。

揭秘

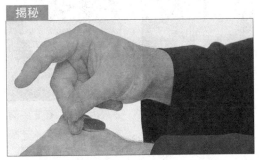

2.将右手手指放于硬币上方，立马"啪嗒"一下打个响指。当右手中指猛击拇指时会弹击硬币。练习多了之后，如果弹击硬币正确的话硬币会自动地穿过空间进入右手袖子里。

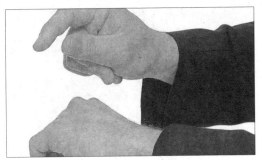

3.这里响指的声音和硬币的消失看似是同时发生的。尽量让左手保持不动，特别是硬币消失的瞬间更要稳住，这样一来，观众就不会认为你用右手偷偷将硬币拿走了。

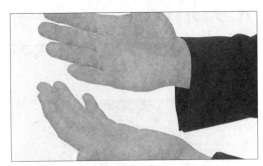

4.将两只手的正反面都向观众展示一番，表明硬币确实是消失了。注意此时右手手臂一定要微微弯曲着，小心不要让硬币掉出来。

揭秘

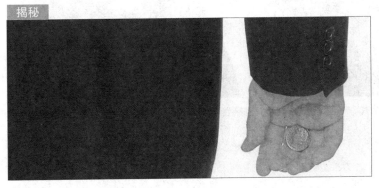

5.要让硬币重新出现的话也很简单，只要将右手臂自然垂下即可。这样一来硬币会自动从袖中落下，你也可以正好接住它，使之落入右手指尖藏币处。

魔法袋子

这个精巧的袋子可以改变物体，使它们出现，甚至消失。这种袋子很好做，你可以将布料缝起来（而非粘起），所得的袋子就更专业更耐用。

1.先剪出约25×30厘米的矩形毛毡，再剪出一块比25×25厘米稍小的正方形毛毡。在图中画出的黑色阴影部位涂上胶水。

2.对折矩形，在它中间夹入小正方形，并粘好，防止表演时散开。

3.现在袋子有两部分。中间的毛毡比两边的短，就不会被人发现。

4.将袋子上面2.5厘米宽的毛毡翻折出来，形成翻边，遮住中间的毛毡，这样就做好转变袋子了。

完美猜图

这个读心术需要使用魔法袋子，简单又有效，似乎你可以预测人们想画什么。你可以任意画普通的东西，如花或笑脸。

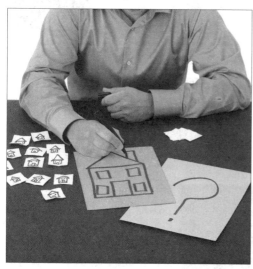 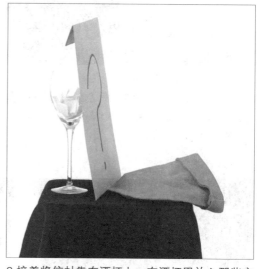

1.准备时，剪出24张左右小纸片，一半空白，一半都画上一所房子。再在一张大的纸上画大的房子，封入预言信封里。

2.接着将信封靠在酒杯上，在酒杯里放入那些空白的纸片。将画好的纸片折好放入魔法袋子的夹层里。如前折回袋子的顶部，形成翻边。

3.表演时拿出预言信封和装满纸片的杯子。先将信封放到桌上，再将这12张纸片连铅笔一起分发出去，叫每个人都在纸片上画一些简单的东西，并叫他们画好后将纸片对折。

4.接下来，将纸片收回袋中空的一侧里。注意：不要让人看到袋里的秘密夹层。

5.合上袋子，并摇动将纸片混合。

揭秘

6.一段时间后停止摇动，打开袋子，并展开翻边，改变夹层，你在上面画了图的纸片就出现了，而其他的纸片则隐藏了起来。

7.然后下折袋口边缘，隐藏额外的那层。再叫人伸入袋中取出一张纸片——显然是你画的纸片。

8.叫他展开纸片，告诉大家上面画的是什么。当他说"一所房子"时，你就打开预言信封，里面的纸上所画的正是一所房子。（很可能有人会画房子，因为当时能画下的东西不多。即使没人画房子，他们也会以为是其他人画的！）

混合丝巾

将4块分离的丝巾放入空袋中，拿出来时却结合成一块。一些魔术店就有这种由多种颜色的丝巾混合而成的"布兰多"丝巾，是专门为这类魔术制作的。

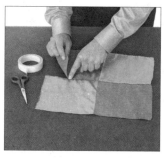

1.用双面胶将4块不同颜色的丝巾沿着边缘粘起来，形成一块大的正方形丝巾。

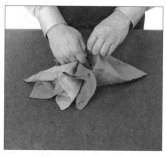

2.再将这块丝巾放入转换袋的一层里。

3.翻出袋子的翻边，拉开空的那层。

4.表演时拿出分离的4块丝巾，放入一个酒杯里。

5.接着翻出袋子的内部，展示里面是空的。

6.将分开的丝巾放入袋里的秘密隔层，一次放一块。

7.放好后，做个神秘的手势。

揭秘

8.然后拉开袋子，转换里面的隔层。

9.再将手伸入秘密隔层，拉出混合丝巾。

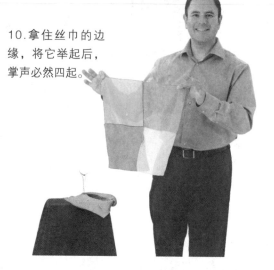

10.拿住丝巾的边缘，将它举起后，掌声必然四起。

纸屑变糖果

　　用魔法袋子做这个魔术，是不错的选择。你将一杯五彩纸屑倒入袋子里，再说些咒语后，纸屑就变成了五颜六色的糖果，可以与观众分享。此魔术最适在儿童的聚会上表演。

1.准备时，将魔法袋子的秘密夹层装满小糖果。将一个杯子装满彩色纸屑。表演时将杯子放到桌上，并给观众展示空袋子。

2.将彩色纸屑从高处倒入袋中的空层。

3.接着边摇袋子边转换夹层。

4.一段时间后将袋子里的糖果倒到杯子里，让人们听到糖果撞击杯壁的声音。

5.剩下要做的就是将糖果分给观众，让他们品尝。

逃跑专家

在这个魔术里，尽管你的双手被手帕绑着，但你还是能解脱出来。这个魔术非常好，多多练习，就可用来骗人。这里的方法跟魔术"缠在一起"类似。

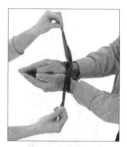

1.叫观众用手帕或丝巾将你的两手腕绑在一起。

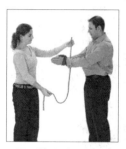

2.再叫他（她）将绳子穿过你的手臂之间。

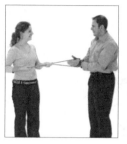

3.接着叫他（她）抓住绳子两端，并拉紧，使你不能逃脱。

4.在绳子被拉紧前，你先要将一小段绳子拉到掌根之间，如图。

5.等观众拉紧绳子之后，你就左右移动双手，显示你无法逃脱，但实际上你拉到了更多的绳子在你手中。

6.这幅近景图清楚地说明了你手中的秘密。

7.将绳子滑出左手，并用双臂的移动掩盖这个动作。

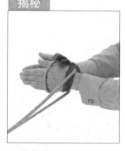

8.这幅近景图再次说明了逃脱的秘密。

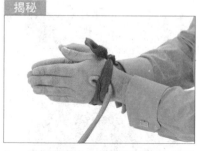

9.一旦绳子滑出，你就迅速用力将双手收回，绳子便会从手背的手帕下滑出去。

10.于是你就在未解开手帕的情况下摆脱了绳子。

不可思议的套球

你将绳子的两端牢牢地绑在你的两个手腕上后，不弄断环就能将环套到绳子上。图示中的环是由绳子做成的，但也可用手镯等能够套在手腕上的环状物。注意：此魔术不要和"逃跑专家"同场表演。

1.你需要两个相同的环和一段绳子。

揭秘

2.准备时，先将第一个环套在手腕上，再将它藏于右手袖子里。

3.表演时让人将绳子的两端绑在你的手腕上。接着你拿出第二个环，说你要将它套到绳子上。听起来显然不可能。

5.在布的遮盖下（图示中拿开了布，便于观察），你便偷偷地将第二个环藏到衬衫里面。

4.然后叫人用一块大布盖住你的双手。

揭秘

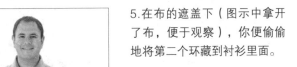

6.从袖子里拉出第一个环，使它滑到绳子上。

揭秘

7.最后拿掉布，展示你的成果。

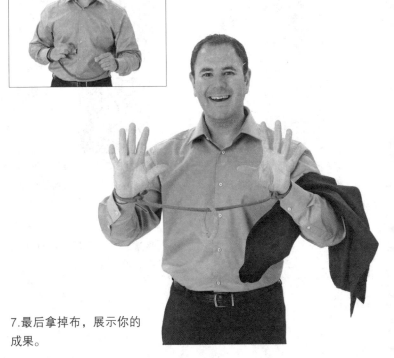

367

神奇的魔法环

中国的"连接环"一直是最有名的魔术之一。在本书的这个简化版里,第一个布环神奇地变长一倍,第二个布环则变成两个连在一起的布环。可以使用简单的棉织布,便于撕扯,最好用旧床单,这样用一条棉织布就可以扯出好几个环。

1.你需要一条10.0厘米宽、1.5米长的棉织布条。准备时,在这块织布两端的中间各剪出10厘米左右的切口。

2.在织布一端的两边上各粘上一段双面胶。

3.接着将右手上的那半边织布旋转180°（半圈）,然后与另一头的半边粘在一起。

4.再将左手部分旋转360°（一整圈）,与另一端粘起来。

5.再在这两部分的中间分别剪出7.5厘米长的切口,准备就绪。

6.表演时,展示出织布环,用手挡住准备好的部分。

7.从剪开部分准确地将环撕成两半。

8.这是正视图。

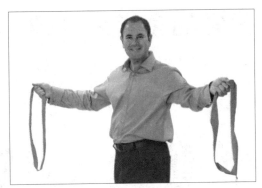

9.结果就有了两个分开的环,你便一手拿一个。

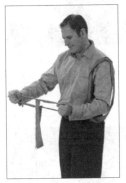

10.将旋转了一整圈的环挂在肩膀上,将旋转了半圈的从之前剪出的切口撕成两半。

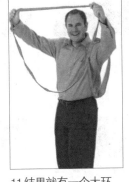

11.结果就有一个大环,是之前的2倍大。

可以事先准备两个布环:一个正常的,一个是处理过的。然后你就可以邀请观众跟着你做,但他们只能分成几个环,却不能使环连在一起或变大。

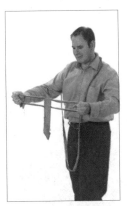

12.再将第二个环撕成两半。

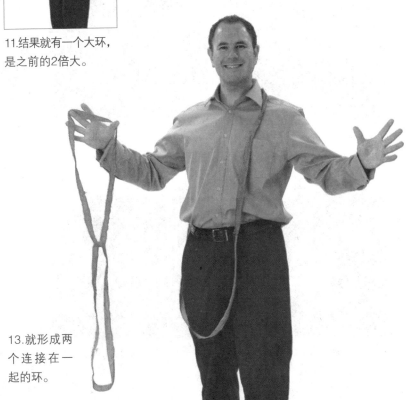

13.就形成两个连接在一起的环。

疯狂的多米诺骨牌

　　用这种方法可以使人觉得这张普通扁平的硬纸应该有4个面。这个精巧魔术的结果也令人吃惊，因为观众认为你的表演是在解释此魔术怎样产生作用，结局却大扭转，出人意料。这种"吸盘效应"令人吃惊。

1.你需要用3张等大的黑色硬纸（备用）来准备，硬纸大小最好为20厘米×15厘米。

2.先对折两张硬纸，如图将它们粘起。

3.将这个T字形的硬纸粘到第三张上，形成可上下翻转的片状扇。

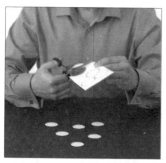

4.从一张白纸上剪下15个圆圈，作为多米诺骨牌斑点。

5.将两个斑点粘到片状扇的一面上，如图。

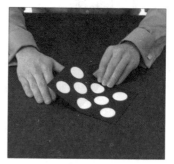

6.将片状扇翻过来，粘上8个点。

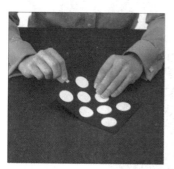

7.这面的顶部粘上双面胶，翻起片状扇时它会粘住下面。

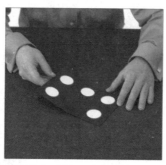

8.将整张硬纸翻过来，粘上5个点，如图。

9.表演魔术时，先用右手拿住这个"多米诺骨牌"，手指盖住空白部分，看似有6个点。

10.再用左手从后面拿住硬纸，盖住后面底部的空白处。

11.用左手将硬纸翻过来，展示这一面的"3"个点。

12.右手抓住硬纸，遮住反面中间的点。

13.将硬纸翻过来，展示这"4"个点。

14.左手遮住另一面底部的点，再次翻硬纸。

15.这次，观众只看到一个点。

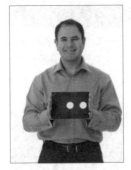

16.然后揭示之前的真相，跟观众演示看到3个点还是1个点由手的位置决定。

揭秘

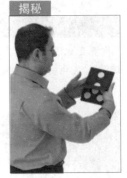

17.再将硬纸翻过来，用6点和4点来解释，并偷偷地从片状扇上撕掉双面胶，翻出秘密片状扇。

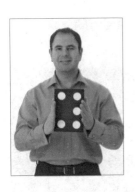

18.观众只看着硬纸的前面。

19.解释完了，将硬纸翻过来，显示8个点。

给颜色排队

你似乎在尽力地将小球分到各自的颜色的盒子里，但它们还是混在一起。这个魔术比较费时，要记很久，但多多练习就可顺利地表演并迷惑别人。用上"咒语"，就能使观众沉迷其中。

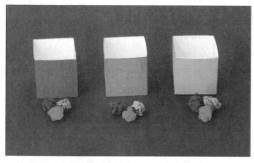

1.你需要3个颜色不同的盒子，对应每种颜色的小球需3个（可用卷起的绵纸）。如图将道具摆出。

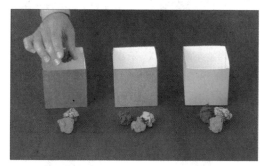

2.右手拿起蓝色球，准备将它丢入蓝色盒中。

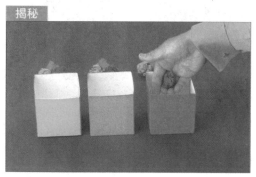

3.右手伸入盒里时，在手的遮挡下偷偷将球放到手指后面，再拿出右手。

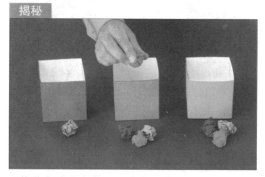

4.将蓝色球秘密藏于手掌中，并捡起橘黄色球，假装要将橘黄色球放入橘黄色盒子里。

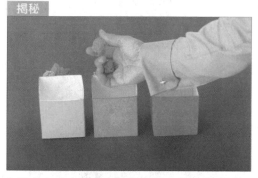

5.手伸入盒中，改变球的位置，将蓝色球丢入盒中。

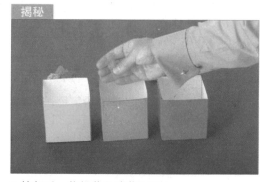

6.抬起手，将橘黄色球藏于手上。

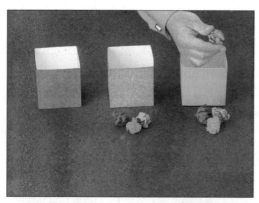

7.再捡起绿色球，假装要将这个绿色球丢入绿色盒中。

8.然而你再次转换球的位置，丢下橘黄色球，偷偷将绿色球藏在手上。

9.拿出手，偷偷地拿着绿色球，按这个顺序再做一次。首先，捡起蓝色球，与手上的绿色球交换位置，将绿色球丢入蓝色盒中；再捡起橘黄色球，把这个橘黄色球丢入橘黄色盒中。捡起绿色球，与手中的蓝色球交换，将手中的蓝色球放入绿色盒中；最后一轮，捡起蓝色球，将这个蓝色球放入蓝色盒中。再捡起橘黄色球，交换橘黄色球和绿色球的位置，将绿色球放入橘黄色盒中。最后，捡起绿色球，丢入绿色盒子里。

10.接着用右手倒出蓝色盒中的东西，同时偷偷地将右手中的橘黄色球一起倒出。

11.最后，倒出所有盒子。结果本应该与盒子颜色相同的球却又都混在一起。

消失的纸球

　　用这种方法你可以使3个纸球出人意料地一个个消失。这个魔术是因托尼·史力迪尼而出名的，他是最伟大的魔术倡导者之一。史力迪尼精通错引，表演起来总能叫人捧腹。这个魔术可以用各种物体表演，但需要跟朋友一起细心练习排练。这个表演也比较奇特，因为愚弄的对象只有参与观众，其他观众则能清楚地看到真相。

1.邀请一名观众上台，让他（她）侧对观众坐着。让他（她）一手拿一纸球，你则用右手手指捏着第三个纸球。

2.告诉观众说你要将纸球放到左手里，数到"3"时让纸球消失。接着你就边说边将纸球放到左手，再拿回右手，并开始数。

3.大声数3下，每数一下都将右手抬到参与观众视线稍上的部位。数到"3"，手也举起来时，便轻轻地将纸球从他头上抛过去。

4.然后马上假装将纸球放到左手，合上手，就像球在里面。表演得到位的话，参与观众就会以为纸球在你的左手上。

5.然后你张开双手，展示里面是空的。

6.再用参与观众手上的一个球重复表演。

7.然后用最后一个纸球表演。次次都看似更不可能。

8.参与观众就会完全呆住。

难以置信的预言

　　你先展示出3张不同颜色的硬纸，叫观众选择一张，而你则能预测到他们所选的颜色。这个魔术基于被魔术师称为"多种结果"的原理，有多种不同的结束方式。许多魔术都运用了这个原理，相当有效，且十分令人惊讶。千万不要对相同的观众表演这个魔术，因为他们可能会发现你是用不同的方式展示你的答案，并推断出真相。

1.你需要一个信封，还要几张彩色的硬纸：2张橘黄色的、2张蓝色的和1张黄色的。准备信封时，将1张橘黄色的硬纸粘到信封背面。

2.表演前在黄色的硬纸背面画上一个大大的"X"。

3.将这2张蓝色硬纸、画有"X"的黄色硬纸和1张橘黄色硬纸塞入信封。

4.然后在信封前面画一个大问号。开始表演时，你就跟观众说你要展示你的预知力。

5.接着伸入信封里，拿出3张硬纸（橘黄色、蓝色和黄色），留下一张蓝色硬纸。

6.将信封放在人们眼前，且不让人们看到信封的背面。将这些硬纸展成扇形，叫观众选一颜色，并给他们一个改变主意的机会。

7.若选择蓝色，叫他们伸入信封，拿出里面的硬纸，正是蓝色，就证明了你的预知力。要再次小心，不要让观众瞄到信封背面的橘黄色硬纸。

8.若选择橘黄色，翻过信封，揭开背面的预言。

9.若选择黄色，将硬纸都翻过来，展示黄色硬纸背面那个大"X"，再次证明了你的预知力。

杯装液体消失

　　你将装满液体的杯子口朝下放在一名观众的头上，结果杯里的液体消失了。表演时要小心，不要让人看到杯子的里面。最后，要叫其他观众用掌声来感谢这位勇敢的观众。

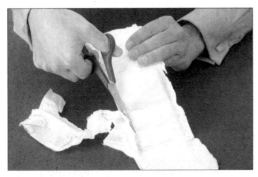

1.表演前剪出一次性尿布的吸水部分，其中的晶体能够吸收比自身重好几倍的液体。

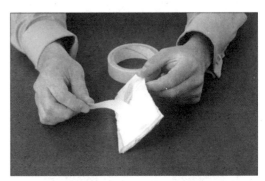

2.在尿布下粘上双面胶，将尿布粘到内壁为白色的杯子里面。尿布若不能刚好放进去，就将它塞进去。

3.表演时将杯子和一罐液体放在桌上，桌上有一张硬纸上。叫一个观众上台，让他（她）坐到你旁边。

4.接着慢慢地倒半杯液体到杯子里，液体全都会被尿布吸收的。

5.然后跟大家说你要用液体和硬纸演示一个科学试验。

6.将硬纸盖在杯子上。

7.快速而利索地翻过来。

8.将硬纸和杯子放在参与观众的头上。

9.抽出硬纸，再告诉观众说你忘了那个试验该怎么做。

10.再接着说，然而作为魔术师，你能轻易地使液体消失。只要说些咒语，慢慢将杯子举到空中，结果就如你所说的那样。

蒙眼后难以置信的作为

这个节目不是严肃的读心术，而是要让大家开心一下。但观众看到你的助手蒙着眼睛还是能够准确说出举起的物体，都会惊讶不已并想知道是如何做到的。你问助手你拿着什么时，他（她）不应该只是说，"拿着一个手表"，而要这样说，"我感觉有东西在运动，摆动的动作，是的，有东西在走动，但是动作很小。事实上，我看到时间慢慢走过。是的，我看到摆动的手表。是个手表。"如此加进可信的因素，建立起可信度，当观众知道真相时就会更有趣。成败取决于你助手的演技。

1.让你的助手侧向观众坐着，用厚黑布蒙住他的眼睛。

2.向观众借来不同的物品，举到助手面前。结果尽管助手蒙着眼，他（她）还是能解释选择的是什么物体。

3.最后，和助手一起给观众鞠躬，大家都会大笑起来，因为到此时他们才看到蒙布的一边上有个大洞。

失而复得的手表

　　用这个方法你能使手表消失后又出现在手腕上。这里用的布叫做"淘气手帕"，可使许多东西消失，并让人深信不疑，连专业魔术师也使用这个道具。

1.表演前沿着边沿将两块相同的布缝在一起，只剩一边的一半开口。

2.准备时，在左手腕上戴两块相同的手表，用袖子遮住第一只手表，使第二只手表露出来。

3.将布披在肩上，未缝的部分放在易抓到的地方。

4.开始表演时，解下可见的那只手表。

5.顺势拉下左手袖口，并偷偷上推第一只手表。

6.接着用左手抓住布的开口部分并将布从肩上拉下。展开布，用右手手指夹住手表带。

7.拉起布的四个角聚到一起，形成一个袋子。

8.将手表丢到两层布形成的秘密袋子里，而在观众看来手表却似乎掉在聚起的布形成的袋子里。

9.左手拿住布的一角（开口旁的角），放开其他角，手表不见了。

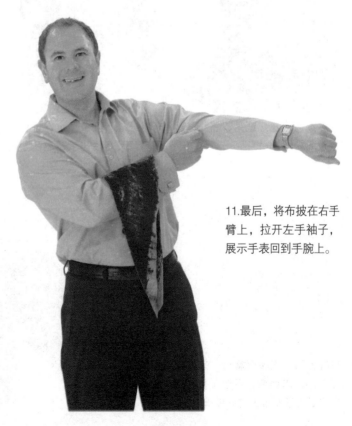

10.再展示布的两面。手表安全地藏于这两层布之间。

11.最后，将布披在右手臂上，拉开左手袖子，展示手表回到手腕上。

奇妙的读牌术

将洗过的纸牌放入棕色纸袋后，高举过头顶，之后你却能在拿出纸牌前一下子说出是哪张纸牌。这个魔术很有欺骗性，令人相当吃惊。若假装是用手指头看的，表演就会更有趣。

1.表演前在棕色纸袋右下角剪出一个缺口。

2.折起纸袋，这样就能完全遮住缺口。

3.表演时打开纸袋，不停地移动纸袋并用手指盖住缺口，展示里面为空的，就没人会注意到缺口。

4.接着彻底洗好纸牌，将纸牌放入纸袋里。

5.将纸袋举到头顶上，说你不用看牌就能说出要拿出的是哪张纸牌。

揭秘

6.伸入袋子里时，通过缺口瞄一眼最底部的纸牌，并准备将它拿出。

7.喊出那张纸牌后拿出，来向观众展示你是对的。若愿意，可以反复多次做，每次拿出纸牌前都说出这张纸牌。

举不起的杯子

先叫小孩子试着举起书上的塑料杯，他们显然能够做到。再在杯里放入丝巾，同样再叫个成年人来尝试，对观众说你要对成年人催眠，让他们觉得丝巾有1吨重，举不起这只杯子。没想到他们真的不能！你也可以添入魔法故事，使你的表演更吸引人。

1.如图，在塑料杯底部剪出缺口，使缺口可伸入拇指。

2.将杯子放在书上，使缺口背向观众，再叫个小孩举起杯子。等他举起后，再叫他放回杯子。

揭秘

3.接着你将拇指伸到缺口里，偷偷压住杯子。然后拿出一块丝巾，将它放入杯中。

4.现在，别人就举不起杯子了。

违反重力的杯子

将2个普通杯子拿给观众检查后放到书上，将书和杯子翻转过来，杯子却没有掉下，似乎违反了重力。这个魔术很古老，却一直都令观众吃惊不已。

1.你需要2个塑料瓶底杯、2颗珠子、一些细线、一块手帕、2块丝巾、一把剪刀和一本硬封面的书。

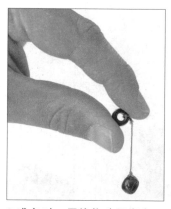

2.准备时，用线将珠子绑在一起，把细线放在桌上，使两个珠子相距约为2.5厘米——该距离可根据手的大小适当调整。

3.在手帕褶边剪出一个小切口或者撕开针线，放入珠子，塞到这一边缘的中间。

4.表演时，展示杯子，往杯中各放入一块丝巾。再展示手帕，并平放在桌上（珠子必须在你面对的边上），再在手帕中间横放上硬封面书。

5.折起手帕的左边，盖住书沿，如图。

6.同样折起右边。

7.同样折起离你最近的那边。

8.最后，折起藏有珠子的那边。

9.如图用右手抓住书和手帕，拇指直接放在2颗珠子之间，再将书举起。

10.接着用左手拿起一个里面有丝巾的塑料杯。

11.将这个杯子杯口朝下放在书上，使杯沿挨着右手拇指，这样就能套住一颗珠子。注意：要使丝巾的一个小角露出来。然后同样放上另一个杯子。

12.再用右手将所有东西翻转过来，并用左手托住杯子，之后放开左手。

13.结果杯子没有掉下来，因为杯子被夹于珠子和拇指之间。

14.你再慢慢拉出一块彩色丝巾，证明杯子没有粘在书上。

15.再拉出另一块丝巾。

16.保持杯子倒立状态一段时间，效果更佳。

17.再将书翻过来，一次拿掉一个杯子。

18.最后解开书本，将除手帕以外的东西给观众检查。

断绳复原

当着观众的面，将一长绳对半剪断，而后绳子奇迹般地自行修复成最初完好的样子。这是一个绝对经典的魔术，现在仍有很多魔术师还在表演它。你可以将这个魔术与下一个连在一块儿表演，那样一来效果更好。

1.准备工作：在右边口袋里放一把剪刀。将一小段长约10厘米的绳子对折，用大拇指和食指捏着偷偷地藏于左手。自始至终这段绳子都必须藏着不被看见。

2.开始表演时，左手再拿一根长约1.8米的绳子，紧挨着藏着的那段，如图所示。从观众的角度看过来，你的手中只有一条长绳。

3.右手抓起那条长绳的中间部分，将它挨着藏于左手的绳段放置。观众看起来你好像仅仅只是在重新调换长绳的位置让大家能够看见它。但事实上你是在准备调换绳子而非位置。

4.将长绳"真正的中间部分"用左手的大拇指和食指捏住，而同时将那一小段绳子稍稍拉出，作为长绳的替代品。这个动作完成得要快而不能引起任何怀疑。

5.从口袋里拿出剪刀。从观众角度看来，整个画面是相当清晰的：你已经将长绳中间部分抽出正准备用剪刀把它剪断。

6.干脆利索地将绳子剪断。当然，实际上你剪断的只是那一小段替代品绳子。

7.再用剪刀修剪一下剪断部分，让绳屑掉到地板上，一直修剪直到那一小段复制品绳子被剪完为止，这样一来你就在观众面前将所有证据销毁了！此时再做一个魔法手势后，用双手将长绳拉开，向观众展示整条长绳完全复原了。

舞台幻术

 人们用"幻术"来形容伴有舞蹈的大型魔术表演，像"搞笑悬浮法"或"移身术"等都是很好的例子。这类魔术的花费很大，但自己做几个幻术并不需很多钱。接下来本书将教你几个基本魔术的秘密，只要你能自信地表演，就能得到令人震惊的效果。

介 绍

在专业的魔术领域里，"幻术"通常会与大型魔术表演联系起来。通常幻术至少需要一个帮手，很多时候则需要好几个。有时候表演幻术还需要动物，如鸽子、老虎甚至大象。幻术用的通常都是大型道具，如柜子或箱子。幻术包括：将人锯成两半或多段，违背重力让人、动物或物体悬挂或悬浮，使物体或人突然消失或出现。幻术的范围很广，最近得到了极大的复兴，当然不仅仅是因为电视的传播作用。

魔术师通常将幻术分为7类：制造、消失、转移、复原、心灵运输、飘浮和穿透。有些人认为穿透是独立的一类，其他人则认为它归属于心灵运输或复原类。所

图示中虽然只使用了很少的道具，魔术师还是能悬浮起助手，但表演起来花费还是相当高昂的。

有的幻术，不管规模如何，基本都基于这7类魔术，有些则结合了几种幻术，但本书里的幻术都属于其中的一类。

这张老照片上魔术师用扫帚柄将助手悬浮在不可能的角度上。

舞台幻术费用很大，这很正常，因为幻术师都需要精心制作的道具。这些道具既要符合魔术师的特殊要求，又需要易于储藏和运输。魔术师还必须考虑所需助手的人数及操作灯光和其他舞台效果所需的技术师，才能组织、表演和举办完整的幻术表演。

19世纪幻术表演首次流行，其发展演变的方式从此变得十分有趣。最初的幻术师用新奇的场面给观众带来快乐，其中有简·尤金·罗伯·胡迪（1805～1871）、约翰·内维尔·马斯基林（1839～1917）、布阿提尔·德·库尔塔（1847～1903）、哈里·凯勒（1849～1922）、查勒斯·莫瑞特（1861～1936）、查勒斯·卡特（1874～1936）、霍华德·萨士顿（1869～1936）、哈里·霍迪尼（1874～1926）、丹特（1883～1955）及其他许多人。

哈里·霍迪尼变身特技的故事，展示幻术一段时期的演变方式。霍迪尼成为出名

法国魔术师简·尤金·罗伯·胡迪是19世纪最出名的幻术师之一，被当今称为"现代魔术师之父"。许多魔术师还继承了他在剧院和私人聚会上表演以及穿正式服装的习惯。据说，他还因此激发了当时尚不为人知的年轻匈牙利魔术师艾力克·维斯的创造力，其舞台以哈里·霍迪尼为名，以表敬意。

在德国电视拍录的表演中，这位女魔术师用巨型的螺丝刺透自己的身体，很好地展示了大型舞台幻术的效果。其技术是被严密保护的秘密，请勿模仿。

的逃跑专家前，跟他兄弟西奥一起表演逃跑特技。哈里戴上手铐，走到大布袋里，并锁在大箱子或衣箱里面。箱子被绳子捆紧，并锁上。之后，用大的幕布罩住整个箱子，西奥走到幕布后面。3秒后，拉开幕布，哈里已逃出。等解开箱子上的绳子，打开锁，打开袋子，西奥却走了出来。

这个伟大的魔术是英国幻术师的约翰·内维尔·马斯基林于1860年左右创造的。霍迪尼给它取名为变身术，并将它作为自己的魔术。从此，变身术（或替代魔术）在每个幻术师的表演中都起了重要作用。无可厚非，这是最了不起的幻术之一，其现代的技巧和改编版不计其数，因各人使用箱子

形状、方法和幕布的不同，都有一些小变化。

到目前为止，美国的彭德拉根将霍迪尼的变身术表演得最快，他大大地发展了这个幻术，若霍迪尼还活着，也必大吃一惊。在彭德拉根的版本里，他邀请几名观众去检查箱子，然后牢牢地将魔术师绑入袋后，用链条锁入箱子里面。然后，助手走到箱子上面，拉起幕布。

其超越别人的地方是：拉好幕布，只用了几分之一秒的时间就拉开了幕布，却马上发生移位，助手不见了。打开箱子，助手走了出来，而且还换了衣服。

彭德拉根版的变身术是我们当代最成功、最令人难以相信的幻术表演之一。当代其他主要的幻术师有美国的大卫·科波菲尔和兰斯·伯顿，荷兰的汉斯·克拉克，葡萄牙的路易斯·德·马托斯、意大利的希尔文。拉斯维加斯被称为世界的"魔术麦加"，大多数主要的魔术师都在这个狭长地段边的众多旅馆表演过。

举世闻名的幻术师奇格弗利德和罗伊在拉斯维加斯的海市蜃楼酒店表演了13年，直到2003年10月3日，他们在舞台上表演时，一只白虎攻击了罗伊。这场致命的不幸结束了他们的演出生涯，之前30年的成功合作中，他们表演了近6000场演出，简直不可思议。

许多幻术的制造和表演要花很多钱，自己做就很便宜了。书里的许多幻术都很简单，造价也很便宜，只需要花点时间去找正确的设备和制作道具就可以了。

纽约的魔术经销商和制作商格兰特在20世纪初出版了一本小册子，叫做《硬纸箱胜利幻术》，包含了许多用硬纸箱做成的幻术。

兰斯·伯顿是美国最优秀的魔术师之一。他在拉斯维加斯表演了9年后，赢得了FISM（世界魔术锦标赛）奖，也在电视上定期亮相，还每日在拉斯维加斯演出。

在2003年的事故之前，拉斯维加斯的传奇人物奇格弗利德和罗伊与他们出类拔萃又强大骇人的白虎。他们都是世界上最有名的幻术师之一。

　　也许你并不想表演本章里的所有魔术，你也不必这样做。只要从中挑一两个能使你的演出更加大型、更专业的，择其最佳者即可。

　　选择幻术时，必须考虑到观众，并相应地调整道具，如装饰一下箱子。

　　不管怎样，我认为读魔术书都是一种享受，且能了解用绳子将人切成两半、让人飘浮起来以及让助手神奇地一同出现在舞台上等等这些幻术的秘密。

出生于南非的罗伯特·哈宾正在表演"将女士锯成两半"。哈宾使用的流行的幻术，今日仍被魔术师使用，包括将一位女士身体的中间部位推到一边的"曲折女士"。

20世纪初萨士顿的宣传海报。最初的魔术海报是很理想的收集品，经常能在拍卖会和网络上卖出巨额金钱。这张海报展示萨士顿的一次演出：停止幻术——飘浮的女士。

搞笑悬浮法

观众看到你使助手悬浮在空中，都会惊讶不已。之后你揭开真相，却会叫观众捧腹。按例是不该为了博人一笑而揭露了魔术的秘密的，但这个魔术比较适合用来开玩笑。

1.准备时，从旧硬纸箱上剪下两块腿状的与真腿大小相当的纸板。

揭秘

2.将助手的鞋套在假腿末端，让他将假腿举到面前，与地面平行并要他（她）尽量将头后仰，就像躺着一样。

3.将助手脖子以下的部位用床单盖住，使床单垂到地面，他（她）就真的像是悬浮在空中。你可以让助手在舞台上移动，"飘"到另外一边离开；你也可以假装意外地踩到床单，他（她）移动时床单就会掉下来，从而揭开背后的真相。

助手可以先在舞台下准备好，在你表演时随时飘到台上。他（她）若弯下膝盖，上下快速运动，就会让人感觉他（她）轻如羽毛。

把我变小

　　这也是个有趣的表演，可以加入到更大型的演出中。拉开幕布时，舞台上就能出现跳动的微型人物。至于这个微型人是你还是助手，要看谁在前面。

1.表演前你站在桌子前，两只手臂伸到一对裤腿里，裤腰套在肩膀上，双手伸到鞋子里。

2.接着在你肩上披上外套，外套的背面朝前。

揭秘

3.让助手跪在你后面，叫他将手臂伸入你外套的臂袖里（从前面看不到他）。

4.你们若能协调动作，就可以设计出许多好玩的动作。即使是用手摸一下头发，虽然很简单，却十分好笑。

5.试着同时抬起鞋子，挥舞双手，飘浮在空中。

6.也可以移来移去，玩些不同的动作。试试吧，真的很有趣。

邮袋逃生

霍迪尼能从钥匙、锁链、监狱牢房和邮袋里脱逃出来，并因此而闻名。这个魔术是他的一个版本，使被绑在袋子里的逃跑专家能很快逃出来。

1.你需要一个能装入逃跑专家的大袋子，需要的话，这个袋子可以用便宜的可渗透但不透明的织布自己做。要在袋子靠近顶部的地方弄出许多洞，并穿入绳子。

揭秘

2.将剩余的绳子藏到袋子里面。

揭秘

3.注意：要使剩余的绳子与袋子的圆周同长。

4.准备时，在舞台上放上屏风，将袋子放在地板上，打开袋口，准备走进去。

5.表演时你爬到袋子里面，并蹲下。

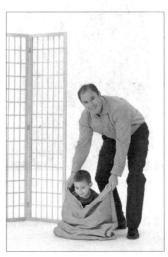

6.让助手将袋子拉起，盖住你的头部。

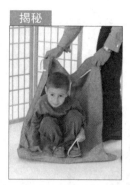

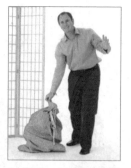

7.助手拉绳子的时候，你则踩住袋子里的绳子。

8.之后，助手拉紧绳子，绑住袋子。袋子里，绳子的剩余部分依旧被你踩着。

9.接着助手将屏风放在袋子前面，让观众稍等一会儿。

10.然后你放开踩住的绳子，打开袋子，并逃出来。

11.等你逃出后，拉紧绳子，再次封住袋子。

12.再将剩余的绳子放回袋子里，使之前的绳结保持完整。

13.最后你拿着袋子走到屏风前面，就能得到应得的掌声。

大变活人（一）

　　这个幻术用的材料并不贵，用这里的方法就可只用大硬纸箱变出人。你可以事先找一个自愿的助手，并教他这个令人钦佩的魔术。

1.先剪掉大纸箱的上底和下底，做成硬纸管子。

2.在管子前面粘上一个门，使之可以自由地双向开合。

3.在管子后面的对边粘上另外一个门，也能前后开合。

4.让助手坐到箱子里面，关上门，准备就绪。

5.开始时，打开箱子后门。

揭秘

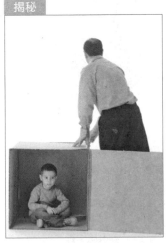

6.这个秘密图展示里面的助手，但观众看不到。

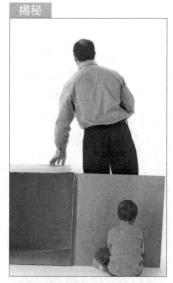

7.打开后门后，助手就爬出来，藏在门后。注意：助手要很小心，不要被人看到。

8.你再打开前门，箱子看起来完全是空的。记住，助手藏在后门后面，不能暴露任何痕迹。

9.接着你在箱子后面蹲下来，让人们透过箱子看到你。

10.你关上前门，助手顺势爬回到箱子里面。

11.你再关上后门，并在箱子上做个神秘的手势。

12.最后，你打开前门，让观众看到助手。

碗"消失"了

助手端着一个盘子走到舞台上，盘子上放着一个大碗。你给观众展示罐子后，将里面的东西倒到碗里，并用大布盖住，将碗从盘子上举起来并走到舞台前面。数到3，将布抛到空中，结果碗连同碗里的东西完全消失了！许多伟大的魔术师都表演过这个精巧的幻术，虽然需要准备好几个隐具，其制作却都很简单，表演也不难。成败就取决于道具的好坏及你与助手排练的次数。配合是最关键的，虽然助手做的似乎不多，但是要靠他帮你赢得信任。

1.沿碗口在硬纸板上画圆，剪下比这个圆的半径约大3毫米的圆板。

2.用双面胶等将这块圆板粘到一块大方布的中间，再粘上相同的布，夹住硬纸圆板。也可以沿着布的边缘缝起来。

3.将布沿着圆板折整齐，放到一边（不要让人看到圆板），准备其他道具。

4.剪出一次性尿布吸水的部分——里面的晶体可以吸收比自身重好几倍的水。

5.用双面胶将尿布粘到碗里，并将尿布下压到碗沿之下，防止被人看到。

6.将一大块可回收的油灰黏合剂粘到碗外部的底部。

7.将碗放到盘子中间，用力下压，使它牢牢地粘在盘子上。

8.将一罐液体和准备好的布放在盘子上，位于碗的旁边，准备就绪。

9.表演时，助手端着盘子走到舞台上。注意：助手不要让人看到碗里的尿布。

10.你就拿起那罐液体，慢慢倒入碗里。观众不知道液体被尿布吸收了。

11.将罐子拿给助手，助手一手拿罐子，一手拿盘子。你则拿起布，展开，展示前后两面。

12.接着你就用布盖住碗，使硬纸圆板恰好盖在碗上。表演前需要反复练习这个动作。

13.助手则放低盘子，你就用双手捧着硬纸圆板。助手就将盘子底面朝着观众放下，藏住粘在盘子上的碗。

14.助手拿着盘子和罐子走出舞台，你则假装双手夹着碗往前走。你要发挥一下演技，显得"碗"有点重。

15.准备将布抛到空中，数到3。

16.数到"3"时，将布高高地抛到空中。

17.当布掉回来时，努力抓住布角，并将布从后面转到前面，拍动几次，展示布确实是空的。

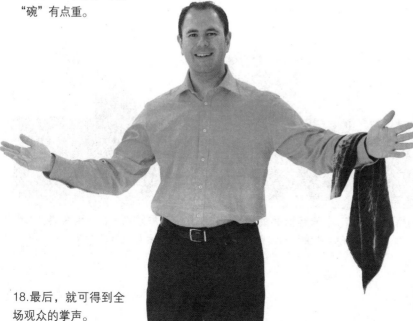

18.最后，就可得到全场观众的掌声。

这里介绍的制作道具的材料都是最便宜的，但也可以做得更专业，如将碗永久性地粘在盘子上，而不是用油灰黏合剂。

399

大变活人（二）

　　20世纪初期的魔术师格兰特，经常用硬纸箱来表演幻术。这是他最成功的创意之一，被今天许多专业魔术师使用。这个幻术很棒，努力练习，就可以圆满地表演。若在箱子边缘加上棕色胶带，箱子就会更耐用。

1.剪掉大硬纸箱的上底和下底，或按所需的大小将4块双面瓦楞纸板粘起来。

2.找出或做出另一个硬纸箱，比之前那个高出2.5厘米左右，也剪掉上下底，其中一面剪出一个大洞，使剩下的四边均为7.5厘米宽。

3.弄平硬纸箱，如图放下。有洞的箱子放在前面，并使有洞的一面位于背面。

4.助手藏在后面箱子的后面，不要让人看到。

5.你拿起前面的箱子。要小心。不要让人看到其上的洞。

6.展开箱子，放到旁边，部分与后面的箱子重合。

7.放这个箱子时，助手偷偷地溜到箱子里面。那时你正忙着放箱子，也没有人会注意到箱子轻微地移动。

8.你拿起后面的箱子，展开，并高举，展示里面是空的。

9.此为后视图。

10.将这个箱子套在第一个箱子上面后，甚至可以将整个箱子右转，只是你不要将箱子抬离地面。

11.最后，做个神秘的手势，提示助手快速站起来，让大家看到。

惊险绳绕颈（一）

　　观众看到的是绳子两端从双肩上垂下，但事实上绳子只是从前向后绕颈大半周而已，随着两手突然而用力的一拉，绳子明显地穿透了整个脖子。这个小戏法用领带也同样可以完成，而且领带系在脖子上本来就是再自然不过的事了！注意：将任何绳类东西系到脖子上时都要格外小心。

1.准备工作：将一条绳子先从脖子前面往后绕一圈，再将绕的那圈绳子藏到衬衫的衣领边缘下面。

2.一旦准备工作完成后，就可以开始表演了。从前面观众的角度看来，就像是你脖子上挂着一条绳子，两端从双肩上垂下。

3.双手各握绳子一端，缓缓地将绳子往两端拉，直到两端绳子被拉紧为止。

4.此时突然加快动作，双手猛烈地将绳子一拉。由于动作快，拉力猛，藏着的那圈绳子被迅速从衣领下拉出，而观众却完全没有注意到那个秘密。

惊险绳绕颈（二）

　　魔术表演的一般准则是"绝不一次重复同个戏法"，但凡事总有例外，比如说当你有多种方法去达到同一个效果时。接下来要介绍的这个魔术是"惊险绳绕颈（一）"的一个完美延续版。虽说这两个魔术看起来很相似，但是绳子绕颈的方法是完全不一样的。同样地，用领带也可以完成。另外还是要提醒一下，将任何东西绕到脖子上时都要格外小心！

1.选取一条长约1.8米的绳子，将绳子挂在脖子上，注意垂下的部分左边要比右边留得长一些。事先的实验已经清楚地告诉我们左右两边各应垂下多少才是最合适的。

2.用右手大拇指和食指捏住左边的绳子，注意捏在垂下部分离绳子左端约3/4处。再用左手捏住绳子右边垂下部分，距离右端约1/4处。

3.右手捏着绳子将其举起，从脖子前面往后绕，绕到脖子背后一半处。

4.右手开始动作后的瞬间，左手也要开始表演了。左手捏着绳子将其从右往左绕到脖子后（绕的方向跟右手绳子的方向一致）。左手绕过头最终状态如图所示。

5.最终的效果是将绳子在脖子后绕成一个绳圈，两边绳子绕成的圈互相套着。如图所示。

6.从前面观众的角度看，你已将绳子在脖子上绕了一圈。两手各拿绳子一端，缓缓地往两端拉。

7.突然猛地将绳子拉直，这样一来，绳圈会互相脱离绳子从脖子上落下。此时要保证绳子是拉紧拉直的。

细绳穿臂（一）

　　将一条长长的细绳两端系上，使之变成一个圈。再把它绕在一位观众的手臂上，几秒钟后绳子奇迹般地穿透手臂，而那位观众毫发无伤！魔术最终能否成功主要取决于你移动的速度和动作的流畅。秘密动作其实是被你手的速度给遮盖了，在这个魔术里，速度可以欺骗眼睛。另外，此魔术所需道具也很简单，一条随处可见随手可得的长绳即可。

1.取一条长约90厘米的细绳，将两头牢牢系上，得到一个绳圈。

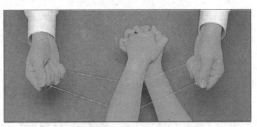

2.将绳圈穿过一位观众的两条手臂，同时让观众两手十指相扣制造一个细绳圈不可能滑出的障碍，如图所示。

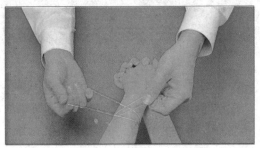

3.将绳圈的两端同时往中间拉，让绳圈的一头穿过另一头。两手抓牢绳圈的两头轻轻往相反方向拉一拉示意观众绳子很明显地已经套在手臂上了。

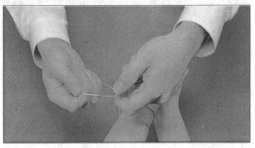

4.将抓住绳圈两头的两手再次靠近，用左手食指勾住右手拿着的绳圈那端。

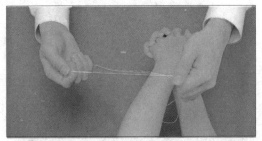

5.左手食指勾住的部分仍旧勾住，而左手其他手指均松开。

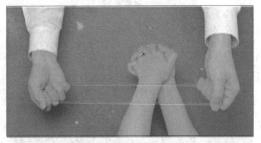

6.两手将绳圈拉开拉直。这时大家看到的便是绳子从手臂上完全穿透了。这里要特别注意为了使幻术效果看起来更逼真而不被发现，4~6这3步骤的动作要很连贯。

细绳穿臂（二）

一位观众伸出手臂，一条细绳放其手臂下。用力一拉绳子后，绳子直接从手臂穿透，从手心对面直接到了手背对面！这可能吗？

在这个魔术的准备工作中，你需要在细绳（大约45厘米）上穿上两颗小珠子，再在绳子的两端各打上一个结。两颗小珠子要穿得松一点让它们可以自由地从一端滑到另一端。小珠子虽然不是什么秘密但是你也尽量不要引起观众对它太注意。当你用大拇指和食指捏着小珠子的时候你应该是看不见它们的。另外还要保证绳子两头的结打得够紧，以免在表演时散开。

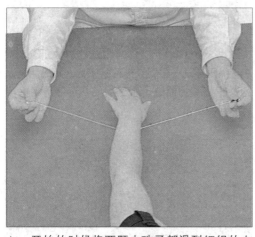

1.一开始的时候将两颗小珠子都滑到细绳的左端。将绳子放到观众伸出的手臂下面。两手将绳子拉紧。

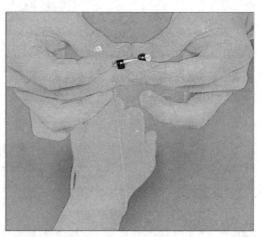

2.将绳子两端放到一起。左手紧握靠近绳末端的那颗小珠子，右手紧紧捏住另一颗。

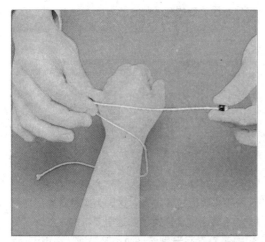

3.松开右手捏着的那端绳子，同时迅速拉紧两颗珠子。实际上此时绳子已从观众手臂下面抽出了。

4.在足够快的速度下观众是分辨不了绳子到底是怎样出来的。这个绳子穿臂的魔术所用的幻术效果是极具说服力的。

滑动的绳结

在绳子上打一个结，接着将绳结从绳子上摘下再扔向观众！我们可以将这个小戏法作为一些较长绳类魔术中的一个小插曲，因为这个小戏法总能惹来观众的阵阵笑声。

1.这个戏法需要用到一根长绳，外加一个从别的绳子上剪下的绳结。准备工作：将绳结藏于右手。

2.双手不松开绳子两端在绳上打个结，用前一个"不可能的绳结"中介绍的方法。结打好后，用左手捏住绳子一端，另一端任其自然垂下。

3.右手靠近绳上的结，小拇指捏住绳结下面部分的绳子，同时无名指猛地一拉，使绳结松开消失，此时再将原本藏于右手的绳结拿出。

4.从前面观众的角度看，幻术效果是非常好的。结束动作当然是将绳结高高地抛入空中抛向观众啦。

摩擦消币

指尖捏一枚硬币并将其在肘部摩擦几下，在几次明显的尝试失败后，硬币融进肘部里完全消失了。这是"错误引导"手法的又一例子。

1.这个魔术最好坐着来完成，当然如果你稍稍改动一些操纵的话，站着做同样也是可以的。右手指尖捏住一枚硬币，同时弯曲左臂。最后左臂弯曲后左手能处于左耳旁边位置，将硬币在肘部摩擦几秒后，让硬币落于桌上。

2.左手拾起硬币，边向观众展示边解释会再试一次。右手从左手中拿过硬币。

3.重复摩擦动作，而后让硬币再一次落于桌上。由于此掉落动作跟之前类似，因此观众不会多加注意，这也正为下一步动作做好了掩饰。

4.跟之前一样，左手拾起硬币并向观众展示。然而不同的是，这次右手靠近左手，装作拿起硬币。左手随后移至左耳旁，肘部仍落在桌面上。

揭秘

5.如图所示展示了其实硬币仍旧在左手,表演时注意将左手的硬币悄悄放进衬衫衣领后面。这时右手正在摩擦左手肘部,试图将硬币融进肘部,这样一来可以制造很多"错误引导"。

6.右手拿着"硬币"摩擦几秒后,向观众展示右手完全空了,明显地,硬币已被吸进手臂了。

提示:这个手法必须要多加练习才可以成功,然而很多人都中途放弃了。如果你能一直坚持下来,最终的效果足以让每一个见识过的人都为之惊叹不已。有时候,即使你知道了一个魔术的全部细节程序,但它看起来仍旧是一个让人难以捉摸的魔术。

7.双手都摊开,表明硬币确实消失了。此时不要掉以轻心,因为硬币还是会出现。硬币最后的结果是:要么仍旧待在衣领下,要么就从背部掉下。因此要确保已经塞好衣领,以免硬币掉出。

纸牌透帕

　　观众选定一张牌，然后魔术师将其洗回整副牌中。用一条手帕将整副牌包好，然后高高擎着。慢慢地、安全地让选定的牌从手帕中"融化"穿出，它完全脱离手帕。这个套路是一个经典魔术，极具视觉冲击力。如果表演得好，纸牌看上去就真的好像从布中融化而出。用作表演的手帕最好是那种中等大小的男士丝绸手帕，通常装在胸袋里，可随时拿出展示。

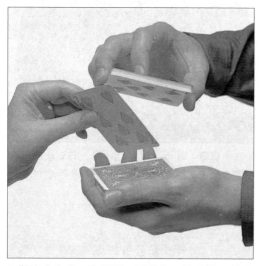

1.做这个魔术，你需要一副牌和一块手帕。请观众选一张牌，然后将其放回整副牌中。

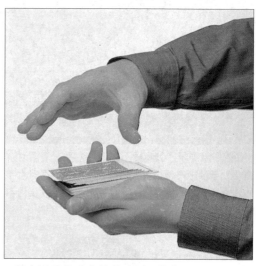

2.想方设法将选定的牌移到顶牌位置。用左手机械式握牌法持牌。

3.用一块彩色的丝绸手帕将整副牌盖起来。

4.右手伸进手帕中，取出除了顶牌以外的所有牌。

5.将这51张牌放在手帕上方，并正好，而那张牌则在正下方。左手仍保持机械式握牌法。

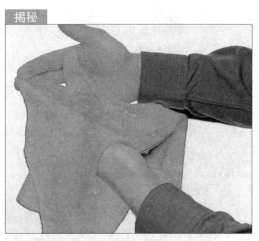

6.折起离你最近的手帕的一面，并将其覆盖在整副牌上。底下的那张牌必须隐藏好。

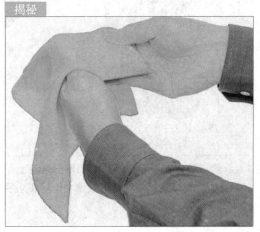

7.现在折起手帕右边一面，也覆盖在牌上。你得调整你的左手握牌姿势，以适应这一变化。

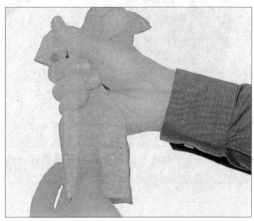

8.最后，折起手帕左边一面，包住整副牌下面。用你的右手握住右手边松弛的几个角。

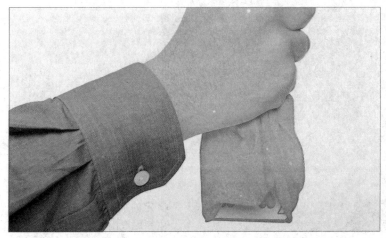

9.从下面看，你可以发现选定的牌被夹在了折叠起来的手帕的外层。折叠的部分能阻止牌过早地掉下来。

10.上下抖动你的右手，那张牌会开始出现。这就是你的观众从前面会看到的场景。

11.继续抖动，直到牌刚好要全部掉出来为止。加以练习，你就能把握什么时候牌会恰好要从手帕中落下。

12.左手伸上去，将牌取出，并向观众展示这张牌就是选定的那张。现在，可以展开手帕取出整副牌了。

玻璃杯下的牌

这里要讲一个很巧妙的套路，学会这个套路，你所有的努力和苦练都值了！选定一张牌，并让它神奇地与玻璃杯下的一张毫无关系的牌调换位置。

1.将一只酒杯放在桌上，位于你的边上。展牌，请观众选一张。

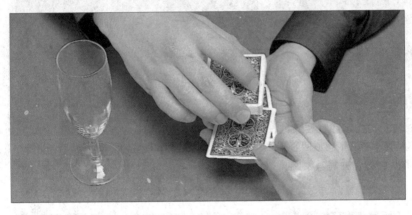

2.当观众将牌放回牌的中心时，在它下面留一个手指间隙。

揭秘

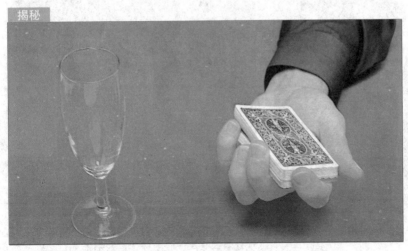

3.这张照片显示了手指间隙的揭秘视角。

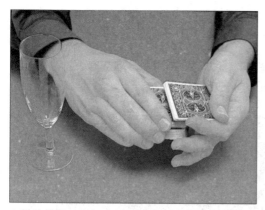

4.借助控牌技巧切出手指间隙下的牌并将其置于牌顶。这时你已经将选定的牌控制到顶部了。

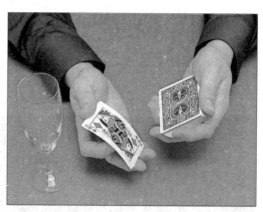

5.将置顶的两张牌重合在一起展示给观众，观众以为这是第一张牌，实际上这是第二张牌。

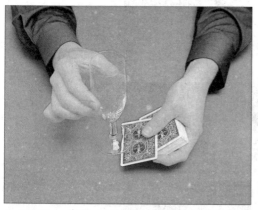

6.当你用右手将杯子拿起时，将这张牌放回整副牌中。然后将顶牌推离整副牌，并将其发到桌上，将玻璃杯压在牌上。

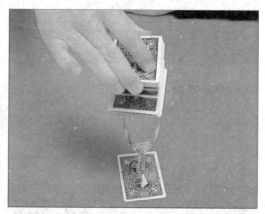

7.将整副牌垂跌到酒杯的上面，留住最后一张牌。

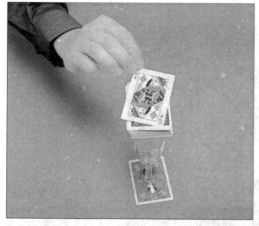

8.将这张牌翻面，以显示它就是刚刚放在玻璃杯下面的牌！

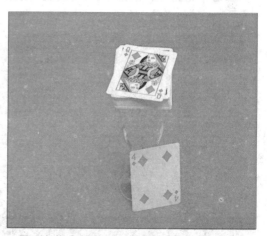

9.用一个花式手法，将玻璃杯下的牌翻过来，让观众看这张牌已经变成选定的那张了。

假意取币

假意取币表面上看是左手将右手里的东西取走了，而实际上东西仍保留在右手里。最好能为拿走右手的硬币找个理由，比如说用左手拿点东西。这种类型的技巧本身不该被视为一种魔术表演，而应是更长表演的一部分。

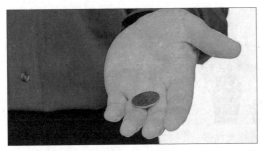

1.用展开的左手手指托住一枚硬币，放于腰部位置。注意这里硬币摆放的位置，应该要为实施指尖藏币法做准备。

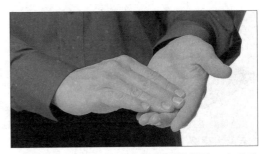

2.右手靠近左手，作出去拿硬币的样子。右手手指伸出盖在左手硬币上。

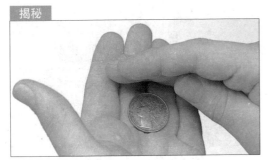

3.在右手准备用大拇指和四指捏起硬币时左手开始捏拳握起。如图所示是背面角度，实际上左手里硬币的位置根本没有变动，只是处于左手指尖藏币法所需位置。

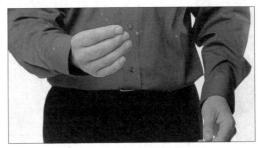

4.当左手自然放下时（动作要自然，虽说此时左手里确有硬币，但也要表现得左手是空的一样），紧接着右手往右边转动一下，使得手背对着观众。

5.右手从左边放回右边时，注意眼睛要一直盯着右手的移动，再加上肢体语言的配合，一定要表现出硬币真的在右手里。

6.缓缓地张开右手向观众展示硬币已经消失了。

大变活人（三）

世界上许多魔术师都使用这个幻术，这个幻术极有欺骗效果。你跟观众展示硬纸箱为空后，箱子顶部突然被打开，你的助手从里面跳了出来。用该方法你就可以用不同大小的类似箱子变出许多东西。

1.若有大硬纸箱，你就剪去硬纸箱的上下底。或自己做，按所需要的大小将4块双面瓦楞纸板粘起来。

2.再剪一块硬纸板作为盖子，粘到箱子的上底，使之可以轻松地开合。

3.再剪出另外一块硬纸板，粘到底部——于上底的对边，使之朝箱子内折形成扇状。

4.再在底面硬纸板粘接边的对边上粘上一条纸板，如图所示。

5.用胶带在箱子里面的片状扇上牢牢粘上一个把手，准备就绪。

6.让助手事先藏在箱子里面，将秘密片状扇向上折起。

揭秘

7.表演时前倾箱子，直到正面纸板放到地板上，助手则抓牢片状扇上的把手且不动。无论如何，你都不要移动箱子正下面的那边。

8.从前面看是看不到助手的。

9.盖子现在在正前面，你就打开盖子，让观众看到里面是空的。

揭秘

10.后视图揭示了真相。

11.然后你合上盖子，再翻正箱子。助手现在就又回到箱子里面。

12.打开箱子的盖子，观众就会越发好奇。

13.助手跳出来，闪亮登场。

从无到有

这个方法可以使演出一开始就有强烈的视觉效果。你拿出一块大布，抖动一下，助手就出现在布下。整个幻术只用了几秒钟，变出人来更是出人意料，相当震撼。能够完全遮住助手的大道具都可以派上用场。

揭秘

1.表演前让助手藏在大道具后面，用布盖住这个大道具。若也表演使用硬纸箱的幻术，这个大道具最好用硬纸箱，图示中就以纸箱为例。

2.问观众说："你们一定想知道布下面是什么吧。"

3.接着用双手将布拉掉，拿到你的面前。调整自己的位置，使箱子的边缘从前面看刚好被布盖住。然后助手迅速悄悄地爬到布后面。你则继续说："是一个箱子。"

4.接着你将布举起，助手也顺势站起来。

揭秘

5.此为后视图。你举起跟放下布要快，越快越好。

6.神秘一挥，放下布，说："还有我可爱的助手。"

演　出

　　学会特技、魔术和幻术是一回事，串起来表演却又完全是另一回事。开始这个激动人心的任务前，你要考虑许多东西。不需很多计划编制，只要多多排练，很快你就能为下一批观众做特制的演出了。

介绍

到此你应该已经很努力地学会了书里的一些魔术，并且反复练习得很熟练了，但你有没有注意到缺少了什么——显然是观众嘛！在自己家里或在家人和亲朋好友面前练习，当然是很有趣的，但能在更多的观众面前表演，给他们带来快乐，让他们惊叹不已，那才更令你振奋和满足。

串成魔术演出需要精心的设计，表演前还要考虑好几件事。这里考虑的并不意味着能涵盖表演的所有方面，但有许多有用的建议能引导你设计第一次大型的演出。

计划演出时，必须考虑到可能的观众群。是要在儿童聚会上或学校里表演吗？那会有多少孩子？会不会既有成年人又有小孩？也许你的观众只有成年人呢？只有你的单独表演，还是也有别人的表演呢？

为什么考虑这些这么重要？这是因为不同年龄的观众有不同的需要。用五颜六色、容易模仿的东西，通常可以逗乐孩子，如"混合丝巾"、"能变出东西的管子"、"不会爆炸的气球"。这些魔术也能给大人带来快乐，但他们较喜欢更复杂的魔术，如"逃跑专家"和"看这个"等。而且，对于不同的观众也要使用不同的"咒语"，比如给小孩子表演时，不能使用适合成年人的幽默，也不能用他们无法理解的微妙的双关语。

接下来要考虑的是场地的大小。举个例子，若在大厅的舞台上表演，就可以加入大型幻术，如"倾斜箱子"或"搞笑悬浮法"。但若在起居室里表演，就不可能表演这些幻

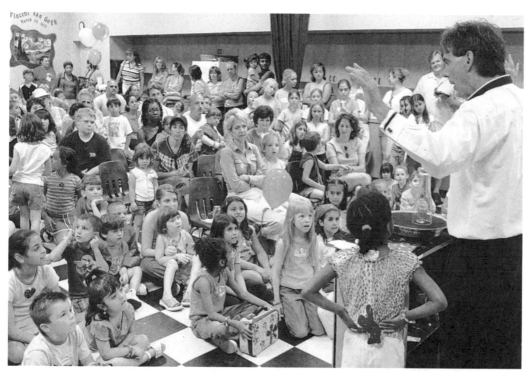

这位魔术师在学校里逗乐了许多孩子和大人。混和年龄群的观众是最难逗乐的，因为他们的需求是不一样的。

术，因为空间限制了能够使用的道具。

演出时间的长短是没有对错的，但要记住这个古老的说法：总要让观众保持渴慕。出色的表演用10分钟会比用20分钟好很多，因为长时间的表演反而会显得冗长无味，观众可能就会觉得枯燥。

第一次演出最好用10~15分钟。听起来似乎不算长，但表演时你就会觉得相当长，时间完全足够！等你有了自信，就可加入更多的元素，便可演到20~30分钟。

除非你有整个晚上的时间来表演，不然20~30分钟一般就是所需用的最长时间。你也要事先同时制作几场演出，再择其最佳者进行演出。有时候也会有意外事件发生，如道具在最后时刻破掉或找不到助手，所以你必须事先做好补救措施。

先定型演出是个好习惯，也能有成功的开头和结尾。组织演出时，记得中间部分虽然也很重要，但通常第一分钟就决定观众是否会喜欢这场演出，所以开场的魔术或走上舞台的方式必须要引起他们的兴趣，并创造一种强烈的感觉冲击。观众若是朋友和家人，他们就宽容多了，因为他们都了解你，知道你并不想立即引起轰动，但别人就不可能这么了解你。最好先给家人朋友表演，把他们作为测试的观众，再在陌生观众前表演。

那演出时要穿什么衣服呢？跟演出内容要好好策划一样，着装也要考虑一下。你可能会想穿传统的晚礼服，或者现代一点的休闲装。不管如何，看起来不能邋遢，总要体面一点。只要看起来不会乱七八糟的就可以了，甚至还可以选择最流行的服饰。

若你想发出演出请帖，就花点时间做出具有魔术感觉的外形的请帖，既能制造气氛又能使观众印象深刻。有了家用电脑，要做这个请帖就很容易了，只要在纸上印出一部分黑色，如下图所示，再将演出事项印

不要低估了第一印象和整体外表的重要性。入时的外套、衬衫和领结能够美化你的形象，看起来也更专业。全套服装能反应个人风格，但若演出很有"个性"，就需要与之匹配的服装。

421

在另一面上，卷起并用橡皮绳（最好为黑色）绑住，就如魔杖一样。

在演出前、中、后配上音乐，效果更佳。在你闪亮登场之前，振奋的音乐易使观众变得兴奋。表演读心术摸索观众的思想时，诡异的背景音乐能增强具有神秘感和戏剧性的氛围。可以让你的朋友帮你播放和停止音乐，也可以自己远距离控制小型唱片和MP3播放器。

魔杖式请帖

这类请帖易做、实用、效果又好。也可以使用其他主题，比如剪出兔子从帽子里探出头来的形状，再将邀请内容写在一面上，或者用硬纸和纸张做成大的纸牌，一面写上内容或打印上去。总之，你可以充分发挥想象力，根据演出的类型来设计。

1.用电脑在纸上印出一部分黑色，如图，再将演出的细节打印在另一面上。

2.将纸卷起，用一两根橡皮绳（最好为黑色）绑住。

3.做成魔杖式的请帖。

舞台布置

舞台上的步法和道具的摆放叫做"拦截"。排练时，一定要熟记道具的位置，需要时便能轻松地找到要用的道具。你也要准备好储藏道具的地方，故演出前的彩排很重要。

① 图示中是"大变活人"（助手藏在箱子后面）的表演道具。

② 图示中的这套用具有"逃跑专家"用的绳子和手帕、"多出来的硬币币"用的书、"变物管"和"混合丝巾"用的丝巾。

③ 图示中用屏风来遮住"离台"和暂不使用的道具。

④ 图示中是"碗'消失'了"的表演道具。

表演时最好不要背对观众，所以必须将舞台上的步法练到随时知道自己的位置，且不转离观众就能拿到所需的道具。这虽难却很重要，能使你显得更专业。

你也要看着观众，时刻与他们的眼睛有交流。前面、中间、两边和后面的观众你都要看，因为若整场演出你都只盯着同一个人或同一区域，就很容易会疏远其他观众。你的表演必须包含众人且很有互动，让人们觉得他们也是演出的一部分，使他们更有存在感。

记得要微笑，显出开心的样子，不要

图示中的舞台上放着表演所需的道具，说明了表演者必须知道每件东西的确切位置，也要清楚用完后将道具放到哪里。演出前，表演者总要跟助手彩排一下，不但能舒缓紧绷的神经，还能提前检查道具是否都到位了。

把紧张写在脸上。你若没有信心，观众也会跟着紧张；你若能掌控自如，观众也会觉得舒服。串起表演时，除了魔术本身外，还要考虑很多事情。不过，只要你记住以上所有的因素，好好设计表演的节目和动作，多多练习，就能有一场真正的专业演出。